TUTORIAL ON
FINGERSTYLE GUITAR

指弹吉他
大教程

任强

编著

化学工业出版社

·北京·

图书在版编目（CIP）数据

指弹吉他大教程 / 任强编著. —北京：化学工业出版社，2022.11
　ISBN 978-7-122-42258-3

　Ⅰ.①指… Ⅱ.①任… Ⅲ.①六弦琴－奏法－教材 Ⅳ.① J623.26

中国版本图书馆 CIP 数据核字（2022）第 178360 号

本书作品著作权使用费已交由中国音乐著作权协会代理，个别未委托中国音乐著作权协会代理版权的作品词曲作者，请与出版社联系著作权费用。

责任编辑：田欣炜　李　辉　　　　　封面设计：程　超
责任校对：王鹏飞

出版发行：化学工业出版社（北京市东城区青年湖南街13号　邮政编码100011）
印　　装：北京新华印刷有限公司
880mm×1230mm　1/16　印张24　字数520千字　2024年5月北京第1版第1次印刷

购书咨询：010-64518888　　　　　售后服务：010-64518899
网　　址：http://www.cip.com.cn
凡购买本书，如有缺损质量问题，本社销售中心负责调换。

定　　价：88.00元　　　　　　　　　　　　　　　　版权所有　违者必究

任强个人简历

任强，中国当代青年指弹吉他演奏家，中国音乐家协会吉他学会指弹吉他委员会委员，北京现代音乐学院爵士乐学院讲师，北京迷笛音乐学校原声吉他专业讲师，迷笛现代器乐全国考级编委会委员，指弹中国WAGF吉他大赛历届评委，中国吉他文化节全国吉他邀请赛评委，曾在北京、西安、成都、上海、大连、昆明等数十座城市进行演出并获得业界的高度评价，历年来担任多项吉他大赛评委及多所文化机构艺术顾问。

任强拥有着扎实的古典吉他演奏功底，他深谙传统吉他奏法及其理念，并将它们良好地融入到钢弦吉他的演奏当中，将传统的吉他演奏技艺与丰富、多元的现代派指弹进行了理性、合乎逻辑的整合，而这样的融会贯通也是当今多数世界级演奏家所具备的素质。

从2007年执教于音协吉他学会开始，与各类机构学校（如指弹中国、中国音乐学院、迷笛音乐学校等）合作从事指弹吉他推广及师资培训工作，在十多年的教学过程中注重结合实战经验，以新颖的方式在传统吉他演奏法的基础上结合现代音乐的表现特点，使学生可以扎实地掌握多种原声吉他演奏风格。

部分艺术履历：

2012年参与了Don Ross、冈崎伦典、中川砂仁、GIN、Thomas Leeb、Trace Bundy等国外著名指弹吉他演奏家在中国的系列演出，与演奏家们同台进行合作交流。

2012年担任小柯《因为爱情》音乐剧的现场乐手。

2013年6月与向崽合作组建二重奏团体，发行首张吉他与尤克里里二重奏专辑《指弹优韵》，在北大百周年纪念讲堂演奏厅举行发布会，并在北京、西安、上海、深圳、广州等数十个城市进行全国巡演。

2014年担任吉他学会指弹专业委员会委员，并担任同年的中国吉他文化节全国吉他邀请赛评委，并做独奏专场演出。

2015年担任北京大学吉他协会讲师、中国音乐学院吉他师资培训讲师。

2016年以乐手身份参加王若琳+阿肆《大事发声》录音棚同期Live现场、歌手程璧澳门音乐节及张北草原音乐节等系列演出，同年担任阿肆、金玟岐北展专场的现场乐手。

2018年任安徽省原声吉他艺术委员会艺术顾问，以乐手身份助阵音乐人王钰棋的禅遥音乐会系列演出，以乐手身份参加歌手Jam在草莓音乐节、简单生活音乐节、麦田音乐节的系列演出。

2020年担任北京迷笛音乐学校原声吉他讲师。

2021年担任北京现代音乐学校爵士乐学院讲师。

2022年与北京交响乐团合作《魔幻奇缘》电影游戏主题音乐会。

2023年受聘成为清华大学基础工业训练中心《乐器设计与制作》课程音乐顾问，同年与北京交响乐团合作《原神》游戏主题音乐会。

2024年在北京大学百周年纪念讲堂举办《琴瑟和鸣》音乐会。

教学成果：

部分学生获奖情况

2012年中国吉他文化节第六届全国吉他比赛指弹组 铜奖。

2013年中国吉他文化节第七届全国吉他比赛指弹组 铜奖。

2013年沈阳吉他艺术节第五届全国吉他邀请赛 三等奖。

2017WAGF指弹大赛翻弹组 铜奖。

2022WAGF指弹大赛翻弹组 金奖冠军。

2022WAGF指弹大赛翻弹组 金奖季军。

2022WAGF双吉他大赛 金奖季军。

2022WAGF原创指弹大赛 银奖第四名。

2022AGAF亚洲吉他文化节指弹青年公开组 第一名。

2023WAGF原创指弹大赛 第三名。

2023Natasha娜塔莎国际吉他大赛 第二名。

目录

第一章　必备的乐理基础

一、五线谱 ……………………………………… 2
二、谱号 …………………………………………… 2
三、基本音级 …………………………………… 3
四、音符与休止符 …………………………… 3
　　1. 音符 ………………………………………… 3
　　2. 休止符 …………………………………… 4
　　3. 各类音符或休止符间的时值比例 …… 5
五、附点 …………………………………………… 5
六、拍号与小节 ………………………………… 6
　　1. 拍号 ………………………………………… 6
　　2. 小节 ………………………………………… 6
七、节奏、节拍与律动 ……………………… 7
八、全音与半音 ………………………………… 8
九、临时变化音记号 ………………………… 8
十、音程 …………………………………………… 9
　　1. 音程的度数与音数 …………………… 9
　　2. 旋律音程与和声音程 ……………… 10
　　3. 单音程与复音程 ……………………… 10
十一、音高分组 ………………………………… 10
十二、调与调式 ………………………………… 11
　　1. 调与调号 ………………………………… 11
　　2. 大调与小调 …………………………… 11
　　3. 其他调式 ………………………………… 12
十三、力度记号 ………………………………… 15

十四、速度记号 ………………………………… 15
十五、连音线 …………………………………… 16
十六、反复记号 ………………………………… 17
　　1. 段落反复记号 ………………………… 17
　　2. 反复跳越记号 ………………………… 17
　　3. D.C.记号 ………………………………… 17
　　4. D.S.记号 ………………………………… 17
　　5. 反复省略记号 ………………………… 17
十七、弱起小节 ………………………………… 17

第二章　演奏前的准备

一、吉他演奏的辅助设备 ………………… 20
　　1. 琴弦 ……………………………………… 20
　　2. 节拍器 …………………………………… 20
　　3. 调音器 …………………………………… 20
　　4. 变调夹 …………………………………… 21
二、指甲的类型与修剪养护 ……………… 22
　　1. 真甲 ……………………………………… 22
　　2. 义甲 ……………………………………… 23
　　3. 指甲修理工具 ………………………… 23
三、坐姿、持琴与基本弹奏方法 ………… 24
　　1. 坐姿与持琴姿势 ……………………… 24
　　2. 左手发力动作与标记 ……………… 25
　　3. 右手发力动作与标记 ……………… 26
　　4. 右手的拨弦方式 ……………………… 27

第三章　基本演奏法

一、P、i、m、a 的发力练习 …………………… 32
 1. P 指的练习 …………………………………… 32
 P 指空弦练习 ……………………………… 32
 P 指力度变化练习 ………………………… 33
 P 指重音移位练习 ………………………… 33
 2. i、m、a 指的练习（离弦）………………… 34
 i、m、a 离弦发力练习 …………………… 34
 3. P＋ima 交替练习（P 靠弦）……………… 35
 P＋ima 交替练习 ………………………… 35
 4. 拇指旋律练习 ……………………………… 36
 练习曲一 …………………………………… 36
 练习曲二 …………………………………… 37

二、双声部演奏 ………………………………… 37
 练习曲 ……………………………………… 38
 双声部练习曲 ……………………………… 39

三、im 与 mi 换弦练习 ………………………… 40
 1. 基础练习 …………………………………… 40
 im/mi 空弦练习 …………………………… 41
 半音阶练习 ………………………………… 42
 2. 音阶练习 …………………………………… 43
 3. C 大调音阶 ………………………………… 44
 4. 旋律练习 …………………………………… 45
 No.3（Op.60）……………………………… 45

四、P+im/ma 双音练习（P 与 im/ma 换弦）… 46
 P+im/ma 练习一 ………………………… 46
 P+im/ma 练习二 ………………………… 46
 双音练习曲 ………………………………… 47

五、三连音 ……………………………………… 47
 三连音分解练习一 ………………………… 48
 三连音分解练习二 ………………………… 49

六、音程奏法 …………………………………… 49
 1. 基础练习 …………………………………… 50
 音程发力练习 ……………………………… 50
 三度练习 …………………………………… 51
 六度练习 …………………………………… 52
 2. 双音拨弦的应用 …………………………… 52
 练习曲 ……………………………………… 52
 Waltz ……………………………………… 53

七、Swing 节奏 ………………………………… 54
 Blues 节奏训练一 ………………………… 55
 Blues 节奏训练二 ………………………… 56

八、交替低音 …………………………………… 57
 1. 美式风格概述 ……………………………… 57
 2. 手掌闷音 …………………………………… 57
 3. 拇指交替练习 ……………………………… 57
 拇指交替低音练习 ………………………… 57
 4. 交替模式练习 ……………………………… 58
 练习曲一 …………………………………… 67
 练习曲二 …………………………………… 68
 练习曲三 …………………………………… 68
 Freight Train ……………………………… 69

九、击弦与勾弦 ………………………………… 70
 1. 击弦（Hammer）………………………… 70
 练习曲一 …………………………………… 71
 练习曲二 …………………………………… 72
 练习曲三 …………………………………… 73
 练习曲四 …………………………………… 74
 练习曲五 …………………………………… 75
 2. 勾弦（Pull）……………………………… 75
 练习曲一 …………………………………… 78
 练习曲二 …………………………………… 79
 圆滑音练习曲 ……………………………… 80
 3. 美式风格中的击勾弦 ……………………… 81
 击弦练习 …………………………………… 82
 勾弦练习 …………………………………… 83

十、柱式和弦 …………………………………… 84
 1. 柱式和弦讲解 ……………………………… 84
 2. 基本伴奏形式练习 ………………………… 84
 3. 柱式和弦加旋律形式练习 ………………… 86
 4. 改编乐曲练习 ……………………………… 86
 Eleanor Plunkett ………………………… 86
 和弦练习曲 ………………………………… 87

十一、分解和弦 ································· 89
 1. 分解和弦讲解 ························· 89
 2. 分解和弦练习 ························· 89
 分解和弦练习曲 ······················ 89
 Andante ···························· 90

十二、横按 ····································· 90
 1. 横按技法讲解 ························· 90
 2. 横按和弦音分解练习 ·················· 92
 3. 小横按基础练习 ······················ 93
 小横按练习一 ······················· 93
 小横按练习二 ······················· 94
 小横按练习三 ······················· 95
 小横按练习四 ······················· 95
 4. 横按综合练习 ························· 96
 横按练习一 ························· 96
 横按练习二 ························· 97
 Study in A ·························· 98

十三、滑奏 ····································· 98
 1. 动作讲解 ···························· 98
 2. 乐曲练习 ···························· 100
 Poor Boy Blues ······················ 100
 雨滴 ······························· 101

第四章　初级练习曲

爱尔兰曲调 ···································· 106
西西里人 ······································ 107
练习曲一 ······································ 108
练习曲二 ······································ 109
No.5 ·· 110
Waltz ··· 111
练习曲三 ······································ 112
练习曲四 ······································ 114
小品 ·· 114
Silent Night ··································· 116
Minuet ·· 118
No.3 ·· 119

Sailor's Hornpipe ······························ 120
Pretty Girl Milking a Cow ······················ 122
Freight Train ·································· 124
Make me a Pallet ······························ 125
Hello My Baby ································ 126
Jesu, Joy of Man's Desiring ···················· 127
BWV996 ······································ 129
God Rest Ye Merry, Gentlemen ················ 130
Go Tell it on the Mountain ····················· 132

第五章　核心技术训练

一、左右手同步训练 ··························· 134
 1. 练习要求讲解 ························ 134
 2. 基础练习 ···························· 134
 半音练习（四音）模式一 ············ 134
 半音练习（四音）模式二 ············ 136
 半音练习（四音）模式三 ············ 138
 3. 进阶练习 ···························· 140
 半音练习（四音）十六分音符 ······· 140

二、圆滑音 ····································· 141
 四音击弦圆滑音练习 ···················· 142
 四音勾弦圆滑音练习 ···················· 143
 三音上下行圆滑音练习 ·················· 144
 三连音圆滑音练习一 ···················· 145
 三连音圆滑音练习二 ···················· 146
 击勾弦练习 ···························· 147
 相邻或间隔手指圆滑音练习一 ·········· 148
 相邻或间隔手指圆滑音练习二 ·········· 149
 圆滑音练习一 ·························· 151
 圆滑音练习二 ·························· 152

三、装饰音 ····································· 153
 1. 倚音 ································ 154
 2. 波音 ································ 158
 3. 回音 ································ 162
 4. 颤音 ································ 163
 5. 装饰音练习 ·························· 164

四、换把与音阶练习 …………… 165
 1. 演奏方法讲解 ……………… 165
 2. 相邻手指的把位移动练习 … 166
 3. 间隔手指的把位移动练习 … 169
 4. 手指移动练习 ……………… 172
 5. 塞戈维亚音阶 ……………… 180
五、横按练习 …………………… 191
六、分解和弦练习 ……………… 195
 1. 练习要求讲解 ……………… 195
 2. 基础十型 …………………… 196
 3. 分解和弦三指法 …………… 198
 4. 分解和弦四指法 …………… 199
 5. 柱式和弦三指法 …………… 203
 6. 柱式和弦四指法 …………… 205
七、手指独立性练习 …………… 208
八、拨弦速度练习 ……………… 213
 1. 练习要求讲解 ……………… 213
 2. 节奏变化练习 ……………… 214
 3. 左右手同步练习 …………… 217

第六章　特殊演奏技巧

一、拨奏（Pizz./Pizzicato） …… 220
二、军鼓效果 …………………… 220
三、泛音（Harmonics） ………… 221
 1. 自然泛音 …………………… 221
 自然泛音练习 …………… 222
 2. 人工泛音 …………………… 223
 人工泛音练习 …………… 224
 3. 柱式泛音 …………………… 224
 4. 泛音应用练习 ……………… 225
 La Valse D'amelie ………… 227
四、拍击技巧 …………………… 228
 1. 拇指拍弦 …………………… 228
 2. im/ima的拍弦以及和拇指组合应用 … 229
 3. 拍弦练习片段 ……………… 230
五、敲击琴体 …………………… 231
六、Flamenco技巧（轮扫） …… 232
 1. 常规的扫弦演奏方式 ……… 232
 2. 交替轮扫 …………………… 234
 3. 轮扫技巧在指弹风格中的应用 … 237
七、Slap guitar ………………… 238
 1. 演奏方法讲解 ……………… 238
 2. Slap的谱面标记及应用 …… 240
八、双手点弦（Tapping） ……… 241

第七章　和弦及实用和声知识

一、认识和弦 …………………… 244
 1. 和弦的概念 ………………… 244
 2. 和弦的排列（Voicing） …… 244
 3. 指型（Shape） …………… 244
 4. 和弦标记 …………………… 245
二、和弦的分类 ………………… 245
 1. 三和弦 ……………………… 245
 2. 六和弦 ……………………… 247
 3. 七和弦 ……………………… 248
 4. 九和弦和引申和弦（Altered tension chord） …………………… 251
 5. sus和弦与add和弦 ………… 253
 6. 分割和弦 …………………… 254
三、和弦的转位 ………………… 254
四、和弦进阶知识 ……………… 256
 1. 和弦音的重复 ……………… 256
 2. 和弦的推演 ………………… 257
 3. 五度圈 ……………………… 260
五、和弦功能与进行 …………… 262
 1. 调性和声的概念 …………… 262
 2. 五度圈和弦进行 …………… 264
 3. 副属和弦 …………………… 266
六、为旋律配和弦 ……………… 273
 1. 和弦初配 …………………… 273
 2. 加入副三和弦增加色彩 …… 274
 3. 加入七和弦 ………………… 276
 4. 加入add与sus和弦 ………… 277
 5. 加入十三和弦与十一和弦 … 278

第八章 特殊调弦

一、特殊调弦的发展 ……………………… 282
二、常用开放调弦法（Open tuning）…… 283
 1. DADGBE（Dropped D）………… 283
 Eleanor Plunkett ………………… 285
 2. DADGAD ………………………… 286
 The Water is Wide ……………… 289
 3. DGDGBD（Open G）……………… 290
 Open G 范例 ……………………… 292
 4. CGDGAD ………………………… 292

第九章 指弹风格乐曲

 Sailor's Hornpipe ………………… 296
 O'Carolan's Concerto …………… 300
 Luke's Little Summer …………… 303
 Wu Wei …………………………… 308

第十章 经典练习曲

 1. 卡尔卡西 Op.60 No.1 …………… 316
 2. 卡尔卡西 Op.60 No.3 …………… 318
 3. 卡尔卡西 Op.60 No.6 …………… 320
 4. 卡尔卡西 Op.60 No.7 …………… 322
 5. 卡尔卡西 Op.60 No.12 ………… 325
 6. 阿瓜多圆滑音练习一 …………… 327
 7. 阿瓜多圆滑音练习二 …………… 328
 8. 泰雷加练习曲 No.9 ……………… 330
 9. 泰雷加 A 大调练习曲 …………… 332
 10. 泰雷加 C 大调练习曲 ………… 334
 11. 巴里奥斯 A 大调练习曲 ……… 335
 12. 索尔 E 大调练习曲 …………… 337
 13. 索尔 Op.6 No.4 ………………… 340
 14. 索尔 Op.31 No.16 ……………… 343
 15. 卡尔卡西 Op.60 No.21 ………… 345
 16. 普霍尔《野蜂》………………… 349
 17. 卡尔卡西 Op.60 No.25 ………… 354

附录一 练习建议与常见问题

一、学琴的目的 …………………………… 362
二、最佳的练习时间 ……………………… 362
三、每天需要练多长时间的琴？………… 362
四、今天我需要练什么内容？…………… 362
五、聆听与读谱 …………………………… 363
六、关于演奏技术的训练 ………………… 363
七、音色的控制 …………………………… 363
八、消音 …………………………………… 364
九、练习与损伤 …………………………… 364
 1. 正确的姿势和发力 ……………… 364
 2. 合理的训练方式 ………………… 364
 3. 热身练习 ………………………… 365
 4. 温暖你的双手 …………………… 365

附录二 原声吉他的保养

一、温度和湿度 …………………………… 368
二、温湿度安全范围 ……………………… 368
 1. 温度 ……………………………… 368
 2. 湿度 ……………………………… 369

附录三 唱片推荐

 指弹风格唱片介绍 ………………… 372

第一章 必备的乐理基础

一、五线谱

五线谱是一种乐谱的形式，通过在五根等距离的平行横线上标以不同时值的音符及其他记号来记载音乐。

五线谱的五条线由下往上依次叫作第一线、第二线、第三线、第四线、第五线；由这五根横线所构成的四个间依次叫作第一间、第二间、第三间、第四间。

五线谱上音的高低由符头在其上的位置来决定，标记位置越高音就越高，反之则越低。

五线谱中的线与间见图1。

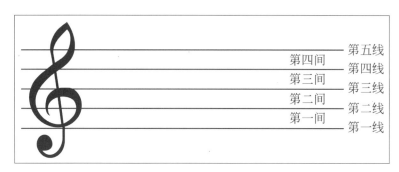

图1　五线谱中的线与间

如果乐器的音域超过了五线谱中线与间的区域，那就需要在五线谱上方或者下方加短线辅助，这些短线被称为加线，加线之间形成的间为加间（见图2）。

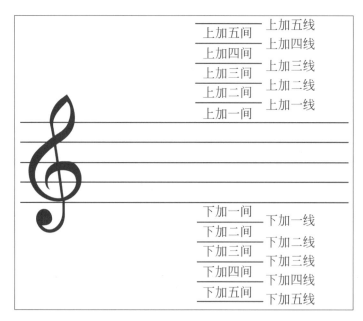

图2　加线与加间

二、谱号

标记在五线谱最左端用来确定五线谱各线和间的音高的记号叫作谱号。吉他谱采用的

谱号叫高音谱号，也称G谱号，其书写从五线谱的二线开始，这条线上的音高即为G，由此可按照音阶顺序推出其他线与间上的音高（见下谱）。

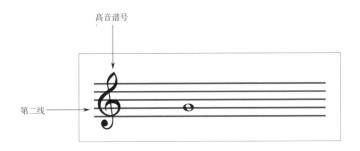

三、基本音级

西方乐音体系中包含七个有独立名称的音级，被称为基本音级，每个音级都有一个音名，用英文字母来表示，分别为C、D、E、F、G、A、B。除了音名之外，每个基本音级还有一个唱名，分别是do、re、mi、fa、sol、la、si（见图3）。这七个音级是在五线谱内循环重复使用的。

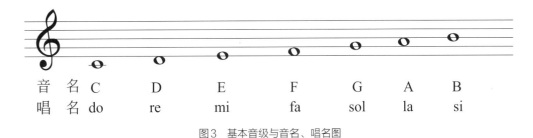

图3　基本音级与音名、唱名图

四、音符与休止符

1. 音符

在五线谱中，用来表示音的高、低、长、短的符号被称为音符，音符由符头（空心或实心）、符干、符尾组成，不同种类的音符时值长短是不同的。音符的各部位名称见图4。

当连续出现多个带符尾的音符时，它们的符尾可以连接在一起，形成符杠（见图5）。

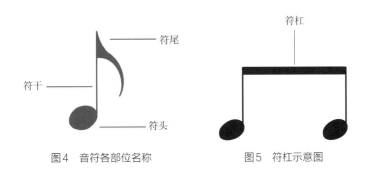

图4　音符各部位名称　　图5　符杠示意图

时值是指音符持续的相对时长，以"拍"为单位，时值不同的音符写法也各不相同（见下表）。

名称	符号	时值 （以四分音符为一拍）	写法
全音符	𝅝	4拍	一个空心符头
二分音符	𝅗𝅥	2拍	一个空心符头+一根符干
四分音符	♩	1拍	一个实心符头+一根符干
八分音符	♪	$\frac{1}{2}$拍	一个实心符头+一根符干+一条符尾
十六分音符	𝅘𝅥𝅯	$\frac{1}{4}$拍	一个实心符头+一根符干+两条符尾

注：每增加一条符尾，音符的时值就会缩短一半。

2. 休止符

用来记录音乐中不同长短停顿的记号被称为休止符，每个音符都有与其时值相等的休止符（见下表）。

名称	符号	演奏时值 （以四分音符为一拍）	名称	符号	休止时值 （以四分音符为一拍）
全音符	𝅝	4拍	全休止符	𝄻	4拍
二分音符	𝅗𝅥	2拍	二分休止符	𝄼	2拍
四分音符	♩	1拍	四分休止符	𝄽	1拍
八分音符	♪	$\frac{1}{2}$拍	八分休止符	𝄾	$\frac{1}{2}$拍
十六分音符	𝅘𝅥𝅯	$\frac{1}{4}$拍	十六分休止符	𝄿	$\frac{1}{4}$拍

3. 各类音符或休止符间的时值比例

各类音符间的时值比例见图6。

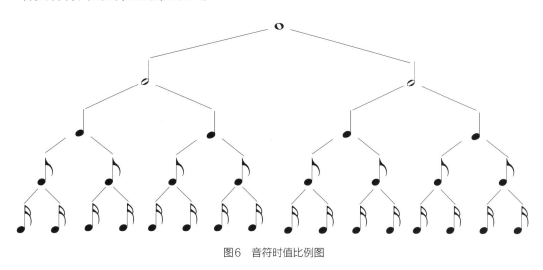

图6　音符时值比例图

各类休止符间的时值比例见图7。

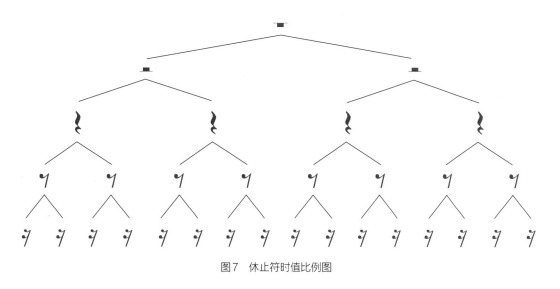

图7　休止符时值比例图

五、附点

附点是写在基本音符或休止符右边的一个小黑点，表示增加音符或休止符时值的一半（见下表）。

附点音符		附点休止符		时值（以四分音符为一拍）
附点全音符	𝅝.	附点全休止符	▀.	6拍

续表

附点音符		附点休止符		时值（以四分音符为一拍）
附点二分音符	𝅗𝅥.	附点二分休止符	▬.	3拍
附点四分音符	♩.	附点四分休止符	𝄽.	$1\frac{1}{2}$拍
附点八分音符	♪.	附点八分休止符	𝄾.	$\frac{3}{4}$拍
附点十六分音符	♬.	附点十六分休止符	𝄿.	$\frac{3}{8}$拍

注：如果在附点后面再加一个附点，就表示再延长前面附点时值的一半，称为复附点。

六、拍号与小节

1. 拍号

拍号是记录乐曲节拍的符号，以分数的形式标记在谱号的后面，其中分母代表单位拍（即以几分音符为一拍），分子代表每小节单位拍的个数（即每小节有几拍）。

例如$\frac{2}{4}$就是以四分音符为一拍，每小节有2拍；$\frac{6}{8}$是指以八分音符为一拍，每小节有6拍。

2. 小节

在音乐中，强拍和弱拍总是有规律地循环出现，从一个强拍到下一个强拍之间的部分就是一小节，每个小节内所有音的时值总和都是相等的。将乐谱中的每个小节划分开的垂直竖线就是小节线；双小节线叫作段落线，表示乐曲从此处分段；乐曲结束时用一细一粗的双线标记，叫作终止线（见下谱）。

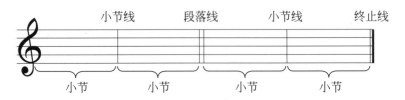

七、节奏、节拍与律动

节奏、节拍与律动是我们在听音乐或演奏音乐时经常会遇到的基本术语，但很多爱好者并不清楚它们的含义。

节奏用于表示各类音符和休止符的长短关系，通常呈模式化出现，不同的模式也有各自的名称，如四十六节奏、大附点节奏、切分节奏等。

节拍用于表示音乐中有规律地循环往复的强弱关系，有重音的单位拍叫作强拍，非重音的单位拍叫作弱拍。每个小节的第一拍通常来说就是强拍，若再出现强拍则为次强拍。常用的节拍强弱关系见下表：

节拍名称	拍号	含义	强弱关系
四二拍	$\frac{2}{4}$	以四分音符为一拍，每小节2拍。	强 弱
四三拍	$\frac{3}{4}$	以四分音符为一拍，每小节3拍。	强 弱 弱
四四拍	$\frac{4}{4}$	以四分音符为一拍，每小节4拍。	强 弱 次强 弱
八三拍	$\frac{3}{8}$	以八分音符为一拍，每小节3拍。	强 弱 弱
八六拍	$\frac{6}{8}$	以八分音符为一拍，每小节6拍。	强 弱 弱 次强 弱 弱

律动是指在固定节奏内等距点击或轻拍，这样可以使音乐律动有不同的层次（见下谱）。

旋律节奏

四分音符律动

二分音符律动

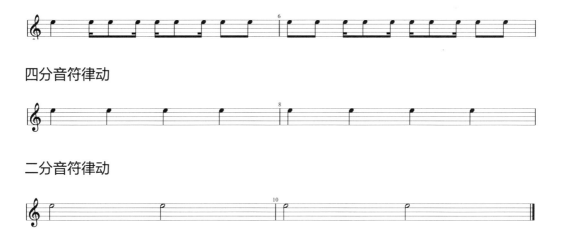

在熟悉了音符和节奏后我们还需要掌握节奏的唱法，进一步体会这些音符的长度和力度。在日常的训练里节奏的视唱是必不可少的一环！练习时可以通过机械或电子节拍器帮助我们理解，当然最好是找专业的老师给予指点，这样会进步得更快。不要想当然地认为学过了节奏就明白了这些符号的含义，还要在演奏和视唱中充分理解它们！

八、全音与半音

在七个基本音级之中，并不是所有音符间的距离都是相等的。以钢琴键盘为例，C与D之间夹着一个黑键，它们的距离就是一个全音；E与F之间没有黑键，它们的距离是一个半音（见图8）。

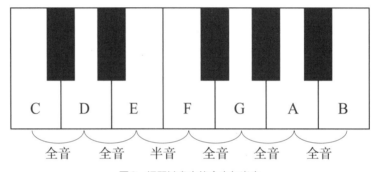

图8　钢琴键盘中的全音与半音

在吉他指板的每根琴弦上，所有相邻的品格之间都是半音关系，间隔品格是全音关系（见图9）。

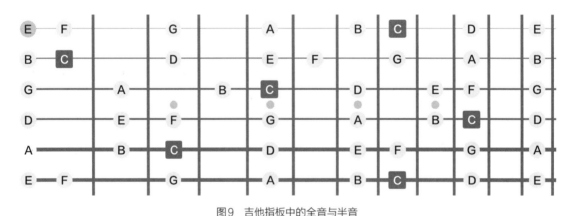

图9　吉他指板中的全音与半音

九、临时变化音记号

临时变化音记号有升号、降号、重升号、重降号和还原记号五种（见下表）。

名称	符号	含义	记谱方法
升号	♯	升高一个半音	
降号	♭	降低一个半音	
重升号	×	升高两个半音	
重降号	♭♭	降低两个半音	
还原记号	♮	还原已经升高或降低的音	

十、音程

1. 音程的度数与音数

音程是指音与音之间的距离，其中较低的音叫作根音，较高的音叫作冠音，它们之间的距离以"度"为单位，如二度音程、三度音程等。音程度数的具体算法是从根音开始按照音阶顺序一直数到冠音，其中一共包括几个音就是几度，如do–mi中包括do、re、mi三个音，就是三度。

但是相同的度数也会有大小之分，这是由于音数的差别，一个全音的音数为1，半音的音数为$\frac{1}{2}$。

常用音程的度数与音数见下谱：

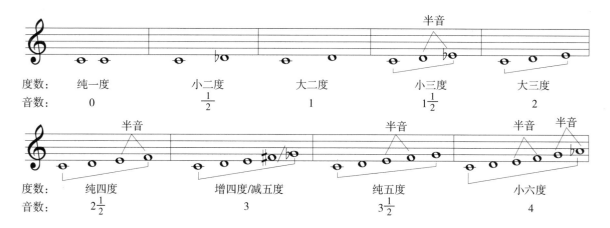

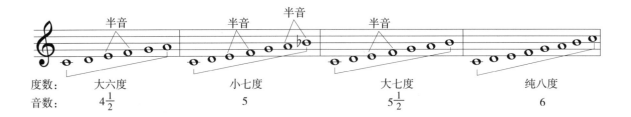

2. 旋律音程与和声音程

如果音程中的两个音在时间上先后发声，则称之为旋律音程，或叫线性音程，在乐谱中书写为若干单个的音符（见下谱）。

如果音程中的两个音在时间上同时发声，这类音程被称为和声音程（见下谱）。

这两类音程的判断在声部音乐里非常重要。

3. 单音程与复音程

单音程和复音程是以根音和冠音之间距离区分的，八度以内的音程叫作单音程，超过八度的叫作复音程（见下谱）。

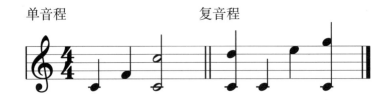

十一、音高分组

为了区分音名相同而音高不同的音，我们把乐音体系分成了许多音组，用大写字母或小写字母加上数字来表示。大字各音组使用大写字母音名以及在右下角加数字表示，小字各音组使用小写字母音名以及在右上角加数字表示，我们以钢琴琴键上的音组为例（见图10）：

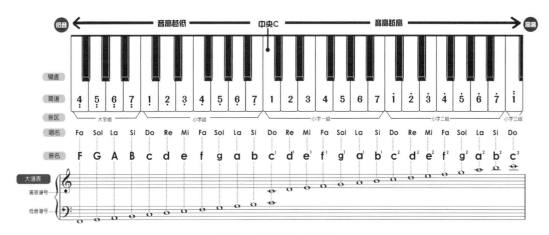

图10　钢琴键盘中的音组

常规的吉他调弦音区为小字组到小字三组（在特殊调弦下，低音也可延伸至大字组）。

十二、调与调式

1. 调与调号

调是指每种调式的音高位置，即主音位置，如C调的主音就是C，D调的主音就是D。每种调都会使用不同的调号来标记，其形式是将该调中固定使用的变音记号按一定的次序标记在它们所在的线或间上，下谱中是12个大调的调号和主音：

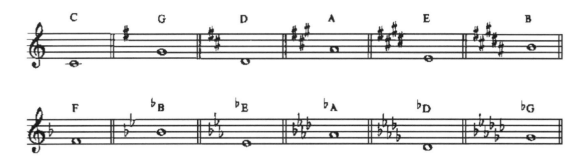

每个大调都有一个与其使用同一个调号的关系小调，所以乐音体系当中一共有24个大小调。

2. 大调与小调

将音符按照一定的关系组合在一起，并以其中的一个音为主音，其余各音都倾向于它，这个体系叫作调式。

音和音之间的距离关系为"全全半全全全半"的模式就是大调式，满足此关系的音阶就是大调音阶。以C自然大调为例（见下谱）：

C自然大调音阶

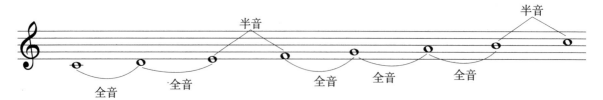

音和音之间的距离关系为"全半全全半全全"的模式就是小调式，满足此关系的音阶就是小调音阶。以a自然小调为例（见下谱）：

a自然小调音阶

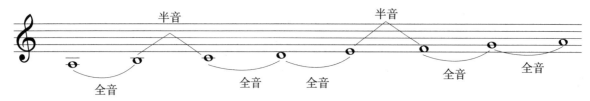

小调音阶包含两种常见的变化形式——和声小调和旋律小调。

把自然小调的七级音升高小二度得到的音阶叫作和声小调音阶（见下谱），和声小调的六级和七级之间是一个增二度音程，听起来特征明显，非常容易辨认。

a和声小调音阶

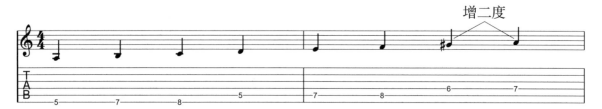

把自然小调的六级和七级同时升高小二度得到的音阶叫作旋律小调音阶。旋律小调会在音阶上行时升高六、七级音，下行时则还原。

a旋律小调音阶

3. 其他调式

（1）五声调式

五声调式是我国民族调式当中的一种，其中各音为宫、商、角、徵、羽，这五个音均

可作为主音并构成调式，即宫调式、商调式、角调式、徵调式和羽调式。在五声调式音阶中，每一个音都可以成为主音，因此在每个调式的前面必须把主音的音高位置标出来，比如：以A做主音的宫调式称为"A宫调式"，F做主音的角调式称为"F角调式"，D做主音的羽调式称为"D羽调式"。下谱以C宫调式和A羽调式为例：

C宫调式音阶

A羽调式音阶

（2）布鲁斯音阶

布鲁斯音阶和民族五声调式很相像，在五声音阶的基础上加入一个变化音就可以得到布鲁斯音阶。在宫调式音阶中的第二音和第三音中间加上降三音，就会得到大调布鲁斯音阶。在羽调式音阶中的第三音和第四音中间加上降四音，就会得到小调布鲁斯音阶。这个降三音和降四音也叫作"Blue note"，蓝音的加入造就了布鲁斯和爵士的特殊韵味。下面我们以比较常用的C大调Blues和a小调Blues音阶为例：

大调Blues音阶

小调Blues音阶

（3）中古调式

中古调式是17世纪前欧洲音乐广泛采用的调式，它源于民间音乐，随着教堂音乐的兴起，成为了教堂音乐的主要调式，所以也称为教堂调式或教会调式。

常见的中古调式一共有7种，它们分别等同于以C自然大调的每一个音级开始向上构成的八度音阶关系，详见下谱：

Ionian调式（与C、D、E、F、G、A、B的组成关系相同）

Dorian调式（与D、E、F、G、A、B、C的组成关系相同）

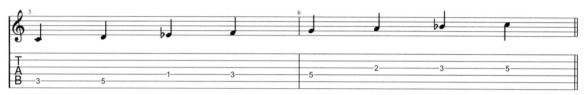

Phrygian调式（与E、F、G、A、B、C、D的组成关系相同）

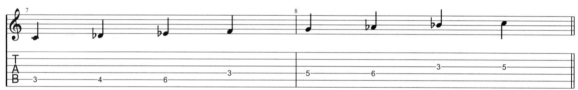

Lydian调式（与F、G、A、B、C、D、E的组成关系相同）

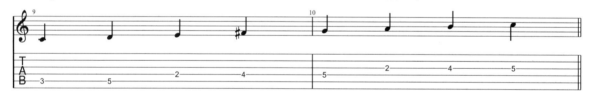

Mixolydian调式（与G、A、B、C、D、E、F的组成关系相同）

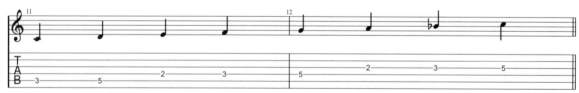

Aeolian调式（与A、B、C、D、E、F、G的组成关系相同）

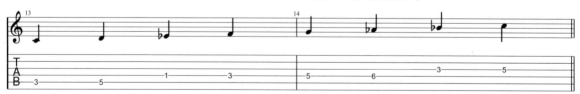

Locrian调式（与B、C、D、E、F、G、A组成关系相同）

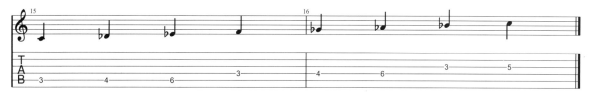

注：Ionian 和 Aeolian 的结构和自然大调、自然小调是相同的。

十三、力度记号

p	*Piano*	弱
mp	*Mezzo piano*	中弱
pp	*Pianissimo*	很弱
f	*Forte*	强
mf	*Mezzo forte*	中强
ff	*Fortissimo*	最强
cresc. 或 <	*Crescendo*	渐强
decresc. 或 >	*Decrescendo*	渐弱
dim.	*Diminuendo*	渐弱
sf 或 *sfz*	*Sforzando* 或 *sforzato*	突强
fp	*Forte-piano*	强后突弱

力度从弱到强的排序为：

$$pp<p<mp<mf<f<ff$$

十四、速度记号

速度记号用来表示乐曲的快慢，一般标记在乐曲的开头。

最慢的

 Largo　广板，宽广地

 Lento　慢板，缓慢地、柔和地

 Adagio　柔板，缓慢地

稍慢的

 Larghetto　小广板

 Andante　行板

 Andantino　小行板

稍快的

 Moderato　中板

 Allegretto　小快板

 Allegro moderato　适度的快板

 Allegro ma non troppo　不太急的快板

快的

 Allegro　快板

 Vivace　活跃的，介乎快板和急板之间

 Presto　急板

 Prestissimo　极快

常用的速度记号与其相对的速度见下表：

速度标记	每分钟拍数
Largo（广板）	40~60
Larghetto（小广板）	60~66
Adagio（柔板）	66~76
Andante（行板）	76~108
Moderato（中板）	108~120
Allegro（快板）	120~168
Presto（急板）	168~200
Prestissimo（最急板）	200~220

十五、连音线

连音线在吉他演奏当中有两种用处：当它连接的是两个相同的音符时，代表将这两个音合并为一个音，它的时值为两音时值的总和；当它连接的是两个不同的音符时，还表示击勾弦这一技巧，其标记为H（见下谱）。

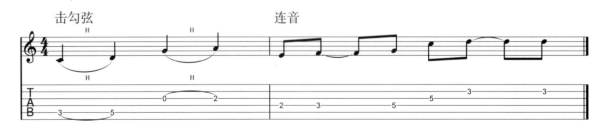

十六、反复记号

1. 段落反复记号

"‖: :‖"为段落反复记号，表示将"‖:"和":‖"之间的段落重复演奏一遍（见下谱）。

记法： 1 | 2 ‖: 3 | 4 :‖

奏法： 1 | 2 | 3 | 4 | 3 | 4 ‖

2. 反复跳越记号

反复跳越记号也称"跳房子"，表示重复演奏时要越过 1.⌐——⌐，直接演奏 2.⌐——⌐，直至结束（见下谱）。

3. D.C.记号

D.C.记号表示从头反复至结尾或Fine处（见下谱）。

记法： 1 | 2 ‖ 3 ‖
 Fine D.C.

奏法： 1 | 2 | 3 | 1 | 2 ‖

4. D.S.记号

D.S.记号表示演奏到此处后从 ※ 记号处反复至结尾或Fine处（见下谱）。

记法： ※
 1 ‖ 2 | 3 ‖
 Fine D.S.

奏法： 1 | 2 | 3 | 2 ‖

5. 反复省略记号

"ϕ"为反复省略记号，表示在反复演奏时要跳过两个"ϕ"之间的部分（见下谱）。

十七、弱起小节

乐曲的第一小节有时并不是从强拍上开始，而是从弱拍或者强拍的弱位置开始的，这样的小节被称为弱起小节。弱起小节需要与乐曲的最后一小节组成一个完整小节（见下谱）。

17

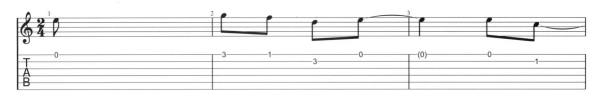

第二章 演奏前的准备

一、吉他演奏的辅助设备

1. 琴弦

钢弦吉他一般会使用.012-.054规格的琴弦，在特殊调弦的情况下也会选用.013-.056的规格以应对更低的音高，让琴弦在低音状态下依然有良好的振动。

2. 节拍器

节拍器（见图11）可分为机械节拍器和电子节拍器两种，左边的是机械节拍器，右边的是电子节拍器。电子节拍器的节奏模式更多，可以辅助初学者理解并练习各种不同的节奏。

3. 调音器

音准是演奏动人乐曲的必要前提！吉他属于有品乐器，找音位相较于其他弦乐器来说容易很多，但它的音准并不稳定，需要反复调试和校准。这点对于初学的爱好者来说特别不友好，但无法忽视。下面我们介绍几种调音方式供大家参考。

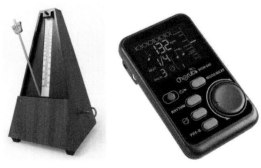

图11 节拍器

（1）音叉

使用音叉是比较传统的定弦方式，对建立绝对音高的听觉来说很重要，但对于初学者来说较难上手。一般来说通过一个音叉可以校准一根琴弦，然后再利用校准的琴弦和各弦之间的关系调准其他琴弦。音叉见图12。

图12 音叉

（2）电子调音器

当我们不具备通过耳朵来判断各弦音高的能力时，电子调音设备就是必需的，我们可以在其辅助下通过听觉调整琴弦，调音的过程中要反复校准。比如第一遍调准琴弦后，还需要进行两至三次从头至尾的调整，让六根琴弦的力量平衡，使得音准相对稳定（这点在尼龙弦上尤为重要，几乎不可能一遍就将弦调准）。但一定不能完全依赖于调音器，我们可以通过调音器逐渐建立对音高的概念，但不是放弃听觉！

几种不同的调音器见图13、图14。

无论使用哪种方式调音，每次拿起吉他时，我们要做的第一件事就是调音！切记！

图13 电子调音器　　图14 调音器手机软件

4. 变调夹

变调夹是吉他移调的工具，细心的人不难发现，变调夹其实相当于一个横按，有了变调夹我们就可以选择简单的开放和弦按法。早期的变调夹就是一根绑在琴颈上的短棍，在长期的发展中有了各种各样的形态（见图15）。

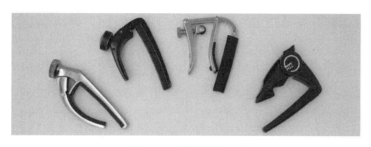

图15　几种常见的变调夹

下面说说变调夹在使用中的一些注意事项。

（1）变调夹需要夹在靠近品丝的位置，尽量与品丝平行（见图16）。

图16　正确的使用方法

（2）变调夹的位置倾斜会导致出现杂音，并影响音准（见图17）。

图17　错误的使用方法

除此之外，使用变调夹还需要合适的力度！前面提到过，变调夹相当于横按，本质上是一个按压动作，那么按压的力度变化就会影响到音高。对于薄厚、宽窄各不相同的琴颈需要调整合理的力度来固定变调夹，而不是一味用大力度的方式固定。

选择变调夹时要注意吉他的种类：古典吉他指板平直，宽度一般在52毫米左右；钢弦吉他指板有一定的弧度，宽度一般在45毫米左右。因此古典吉他的变调夹需要更长且没有弧度的接触面，这点在选择时要注意！

二、指甲的类型与修剪养护

1. 真甲

右手拨弦的音色会受到指甲的影响，如果指甲形状合适就会拨出圆润饱满、充满变化的音色，反之则会让吉他发出尖锐干瘪的声音。

（1）指甲的长度

在需留指甲的演奏方式里，指甲的长度各有不同。有接触指肉和指甲过弦的，也有直接接触指甲过弦的（后者的指甲更长），这种操作与使用pick（拨片）类似，我们能在不同的演奏家身上观察到这些区别。

本人是使用指肉和指甲一起过弦的，所以指甲的总体长度不会过长，尤其是在发力接触指肉的过程中，如果指甲留得过长则会造成不必要的阻力。指甲超出指尖的部分约为两至三毫米，这不是一个精确数值，因为每个人手指情况和长度不一。比如有的人指肚饱满，指甲需要长出两毫米之后才开始超出指尖；有的人指尖肉少并且尖，稍长出一点指甲便会超过指尖。除了要从触点、发力动作、音色等方面来考虑以外，我们还需要根据实际运指和发力的情况来调整指甲的长度。

（2）指甲的形状

下面我来结合自己的指甲形状提供范例（当然大家也可以参考自己喜欢的演奏家的动作和指甲形状），这并不是唯一的标准，如上所述每个人的手指长度和演奏姿势都有些许区别，并且随着接触风格的多样化与演奏能力的提升，指甲形状也会随之调整。因此初期的指甲修剪，可以先参考范例（见图18）的形式，然后在使用过程中逐步找到适合自己的形状。

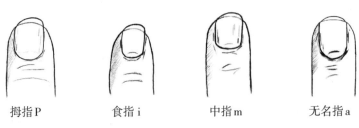

拇指P　　食指i　　中指m　　无名指a

图18　各指指甲形状图

不良的指甲形状会影响拨弦的音色，练习时要格外注意（见图19）。

这几个类型的指甲很难顺利过弦，在我们对指甲形状不太熟悉的情况下，最低保证让指甲不是类似这样的情况！

（3）指甲的磨损

图20中的这两类指甲形状都在固定位置出现了明显的磨损（第二个指甲形状还可以判断出触点的位置在指尖右侧）。这样的形状再继续下去指甲就无

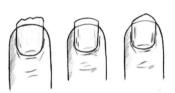 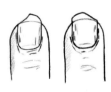

图19　不良的指甲形状　　　图20　指甲磨损

法使用了，会出现卡弦挂弦等情况，要全部剪掉等着重新长出来了。因此在弹奏过程中要经常打磨指甲，让其保持一个稳定的弧度，对于第二种情况我们还要注意手指的触点是否准确！

2. 义甲

钢弦吉他对于指甲的磨损是非常明显的，所以很多演奏家都会选择不同类型的方式加固指甲，比如使用贴片、水晶甲、硬甲胶等。这几类方式在我弹琴的过程中都使用过，它们各自的优缺点也很明显。

（1）贴片

贴片（见图21）是这几种方法中最方便快捷的，用甲胶贴上，修剪好形状再加以打磨即可。但它和真指甲的感觉差别比较大，在弹奏时不易控制音色，所以需要花一些时间去适应。

图21 贴片

（2）水晶甲

水晶甲比较接近真指甲的触感，强度也足够应付指弹风格里的那些猛烈的拍击，但制作过程费时。我们可以选择去美甲店做，也可以在家，但这需要我们准备一整套美甲工具，平常需要注意养护，不然很容易脱落，并且制作水晶甲对真指甲的磨损很大。

（3）硬甲胶

硬甲胶（见图22）对于本身指甲强度较好的人来说是非常不错的选择，即刷即干，磨损后方便补救，但无法应付强度过大的拍击演奏风格。

除了上面说到的类型，我也见过有演奏家使用一些特殊的方式来满足自己对音色和指甲强度的需要。比如日本指弹演奏家中川先生就会将乒乓球的碎片修剪好贴在真指甲面上，也有演奏家用同样的材料贴于指甲内。当我们真的在前三类方式里找不到自己所需要的，那么这也是一种选择。

图22 硬甲胶

3. 指甲修理工具

用于修理形状的指甲锉选择颗粒较粗、比较常规的打磨条即可（见图23）。当形状修理好后，我们需要更细的指甲锉来对过弦端进行打磨，这对美化音色的帮助很大，此时一般使用P1500~P2000的砂纸（见图24）。

小结：我们在本部分内容中大量讨论了关于处理指甲的方式，但在吉他演奏中，同样也可以不留指甲，使用指肉过弦，这种方式在吉他弹拨演奏技巧的发展历史过程中一直存在，但比例不高。如今大部分优秀的吉他演奏作品中

图23 打磨条 图24 砂纸

能听到的几乎都是需留指甲的方式，演奏者可以通过调整指甲将吉他多变的音色发挥出来。对于方式的选择我们要基于风格、音色、发音等方面的考量，而不是简单地考虑方便与否。

三、坐姿、持琴与基本弹奏方法

1. 坐姿与持琴姿势

吉他演奏一般采用的是坐姿，根据不同风格在形式上会略有区别。比如Flamenco、Classical、Fingerstyle、电吉他等因为琴体大小的区别在持琴上都有不同的方式稳定琴身，但它们统一的持琴要点就是稳定、放松，在这个问题上我们可以参考古典吉他的持琴姿势（见图25）。

在织体较复杂的乐曲里左手移动幅度会很大，抬高琴颈会让左手更容易操控。所以钢弦吉他的持琴方式同样可以参考尼龙弦吉他的持琴方式，由于钢弦琴琴体类型较多，并且都比古典琴大（如D型、A型等），所以根据不同的琴型可以使用脚凳和琴撑来辅助（见图26～图28）。

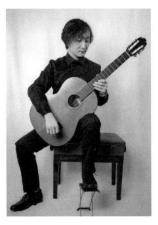
图25　古典吉他持琴姿势

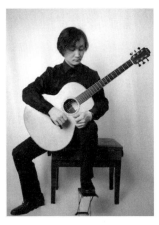
图26　左脚踩脚凳

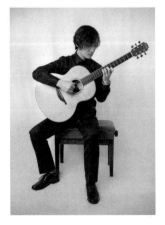
图27　使用琴撑

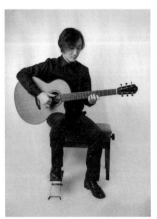

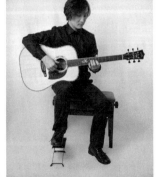
图28　右脚踩脚凳

2. 左手发力动作与标记

（1）左手发力动作

左手的四指要均匀地分开放在相邻品格内，拇指与中指隔着琴颈相对，或者尽可能地靠近中指一些。中指和无名指用指尖按弦，食指和小指分别使用偏左和偏右的指尖部分按弦。各手指要靠近前面的品格按压，不要按在品格上（见图29~图31）。

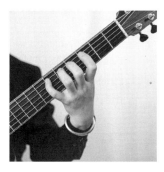
图29　弹奏低音弦手型

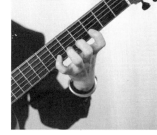
图30　弹奏高音弦手型

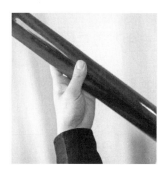
图31　拇指位置

这种常规的按压称为横向手型。与之相对还有纵向手型，是将手指放在同一品格进行按压。采用纵向手型演奏时手掌会有倾斜，手指依然要尽量靠近前方品格，各手指并拢。在初期训练时需要注意，我们针对不同的音阶、音程乃至和弦的发力都需要通过横纵手型的调整来达到合理发力。

弹奏时注意手腕和手臂的角度要自然，不要过分弯曲手腕，正确及错误的手型见图32~图34。

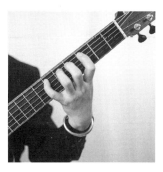
图32　正面手型

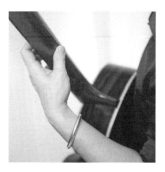
图33　侧面手型

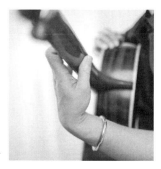
图34　错误的手腕角度

左手按压时注意指尖状态要接近垂直于指板，不能过分向里抠（见图35~图37）。

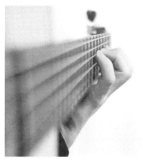
图35　低音弦手指形态

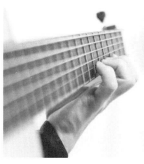
图36　高音弦手指形态

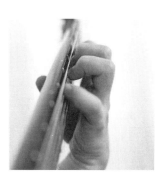
图37　错误的按压方式

（2）左手各手指标记

左手食、中、无名、小指分别使用数字1、2、3、4来标记，在某些风格里左手拇指也会大量使用，在谱面上通常用字母T来表示（见下表）。

手指	拇指	食指	中指	无名指	小指
标记	T	1	2	3	4

3. 右手发力动作与标记

（1）右手发力动作

右手手指关节自然弯曲，指尖"站立"在琴弦上，手指并拢在一起，下面我用几组图片说明一下。

首先，指尖需垂直于面板（见图38）；

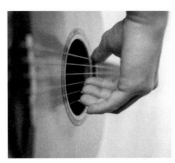 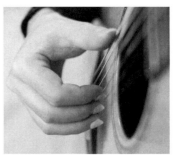

图38　右手整体手型

其次，手指各关节曲度要自然（见图39）；

再次，拇指与低音琴弦夹角在30°～45°之间（见图40）；

最后，我们再来看看右手整体的姿势吧（见图41）。

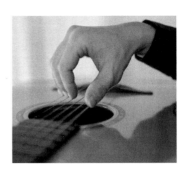 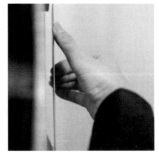 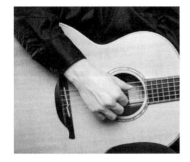

图39　手指关节状态　　　图40　拇指状态　　　图41　右手正面姿势

（2）右手各手指标记

右手各手指在乐谱中的标记见下表中所示。

手指	拇指	食指	中指	无名指	小指
标记	P	i	m	a	ch

总结：手指的各种角度只是个参考，因人而异。对于自学爱好者来说，在初期掌握手型的阶段需要大量参考正确的演奏动作来辅助自己理解。无论左手还是右手的手型对于第一次接触吉他的人来说不一定会舒适，但还是要尽可能按正确方式进行发力和按压，这样才能让双手在吉他上的动作得心应手，为之后的技术练习打下基础。

4. 右手的拨弦方式

（1）离弦奏法

离弦奏法是吉他最常规的弹奏方式，它对于 P、i、m、a 四指各有要求。i、m、a 三指离开琴弦后要向掌心方向弯曲，P 指离弦后要向 i 指方向靠拢。离弦奏法常用于弹奏琶音、分解和弦等。

每根手指离弦弹奏的动作见图 42～图 46。

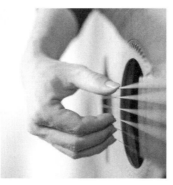 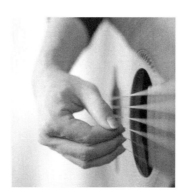

图 42　P 指拨弦前　　　　图 43　P 指拨弦后

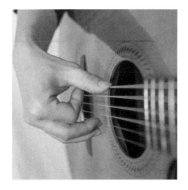 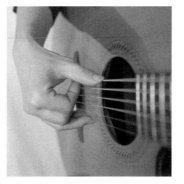 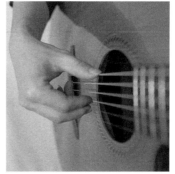

图 44　i 指拨弦　　　　图 45　m 指拨弦　　　　图 46　a 指拨弦

（2）靠弦奏法

靠弦奏法是指手指在拨完琴弦后顺势停靠在下一弦上，比如 P 指拨完六弦靠五弦，i 指拨完三弦靠四弦。靠弦奏法是最容易找对音色的弹奏方式，在想要知道好的音色标准时可以使用靠弦音色做参考。

每根手指靠弦弹奏的动作见图 47～图 51。

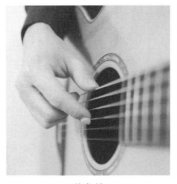

| 弹奏前 | 弹奏后 |

图47　食指（i）靠弦动作

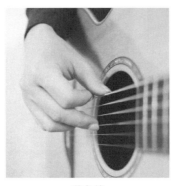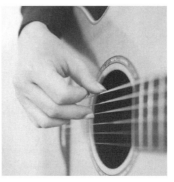

| 弹奏前 | 弹奏后 |

图48　中指（m）靠弦动作

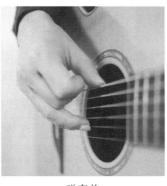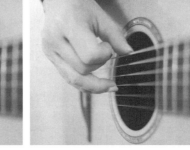

| 弹奏前 | 弹奏后 |

图49　无名指（a）靠弦动作

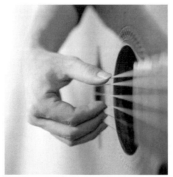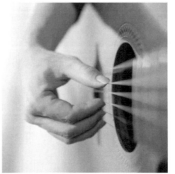

| 弹奏前 | 弹奏后 |

图50　拇指（P）靠弦发力（六弦）

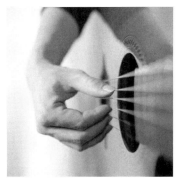
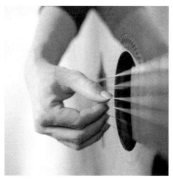

图51　拇指（P）靠弦发力（五弦）

（3）拨弦位置

吉他的常规音色区域在音孔中线位置，往琴颈方向移动音色会柔和些，往琴码方向移动音色会偏干偏亮。

总结：离弦和靠弦两种奏法没有主次之分，对于演奏来说都是非常重要的弹奏方式，所以需要全部掌握！我们需要通过离弦和靠弦的练习来训练手指独立发力的能力，并建立对音色的理解。发力方式正确与否直接影响着我们演奏的质量。

扫码观看本章视频

第三章 基本演奏法

在上一章中，我们学习了左右手的发力动作，本章内容将进一步展开对双手的基础训练，这些内容除了可以为初学者搭建系统的演奏技术，也适用于基本发力训练。训练过程中要尝试从多个角度去听自己弹拨的音符，比如音量、音色、时值等。

一、P、i、m、a 的发力练习

1. P指的练习

拇指的运动是整个右手组合中非常重要的一环，它的拨弦强度和控制影响着所有和拇指形成的组合，在我们尝试更多的手指组合之前，提高拇指的能力会让很多演奏法组合更加流畅。在下面的练习中，我们通过节奏变化、重音变化、力度变化几个方面来提高对拇指运动的感受，注意在练习过程中不要过分强调速度！

P指空弦练习

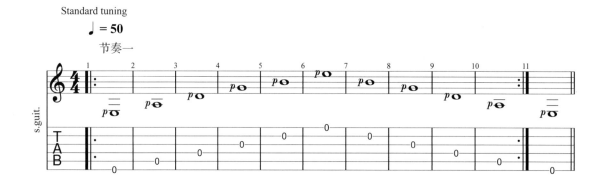

上面这首练习中每小节的音符还可以改写成节奏二至节奏八的模式来进行练习。

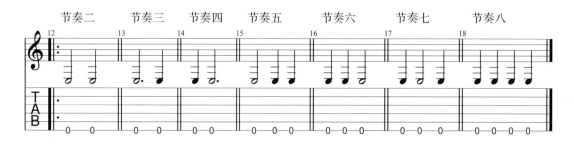

下面这首练习要控制拇指拨弦的力度由最强到最弱，再由最弱到最强，力求训练自己拨出更多递增或者递减的力度变化来。

P指力度变化练习

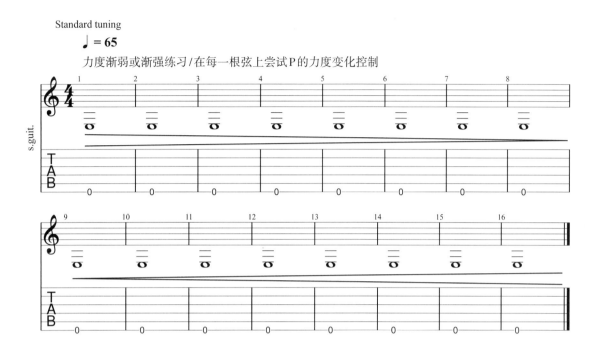

下面这首练习需要在每根琴弦上尝试奏出不同的重音组合。

P指重音移位练习

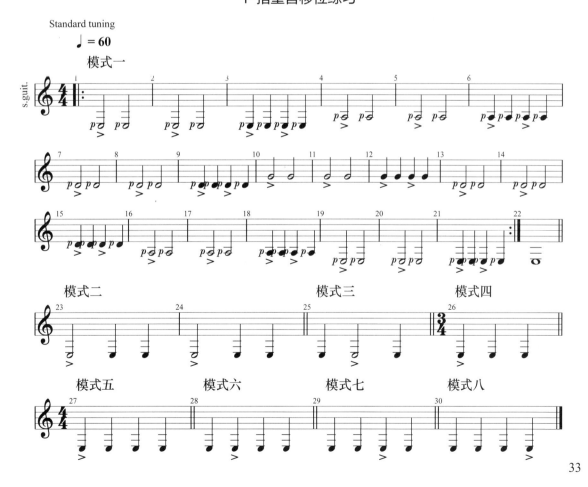

2. i、m、a指的练习(离弦)

我们首先来熟悉一下i、m、a指的发力动作吧(见图52～图55)!

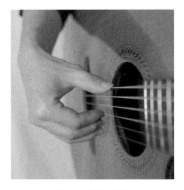
图52 预备动作

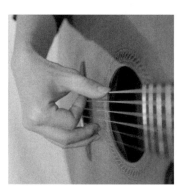
图53 i指发力动作

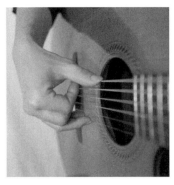
图54 m指发力动作

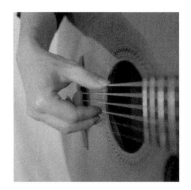
图55 a指发力动作

刚开始训练手指发力时要注意按照图片里的拨弦动作来完成,有助于提高i、m、a每根手指独立拨弦的意识。

i、m、a离弦发力练习

3. P + ima 交替练习（P靠弦）

P + ima 交替练习

4. 拇指旋律练习

练习曲一

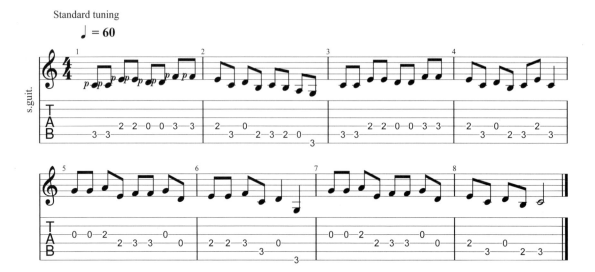

练习曲二

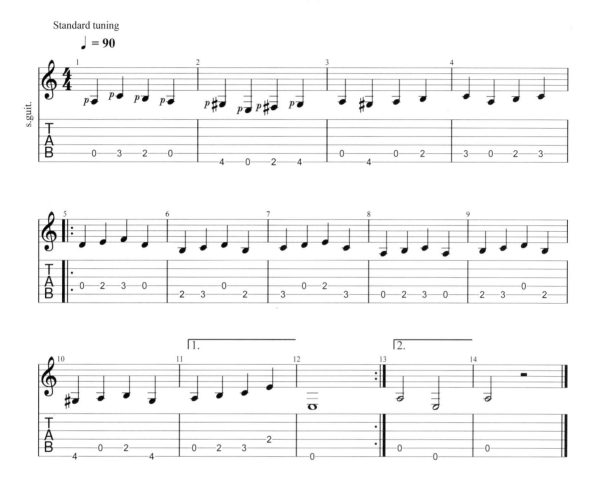

二、双声部演奏

在吉他独奏中，我们经常会演奏两个或多个声部，如下面的两个片段中所示，当两个旋律声部合在一起记谱之后，符干朝上的是高音声部（旋律），符干朝下的是低音声部。我们需要准确地演奏出每个声部的音符以及休止，这样的声音叠加效果会让乐曲层次分明，就像两个乐器一起完成一样。

高音声部

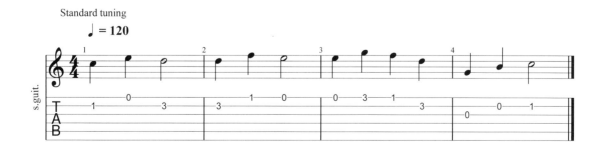

低音声部

双声部

下面我们来完成两首小练习,弹奏时要注意聆听两个声部的效果。

练习曲

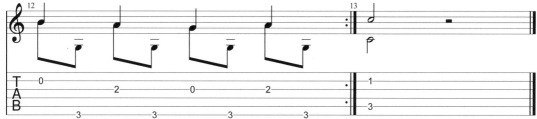

双声部练习曲

任强 作曲

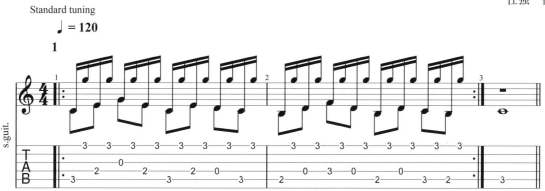

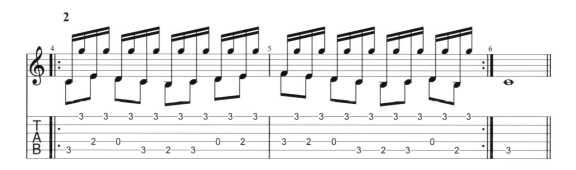

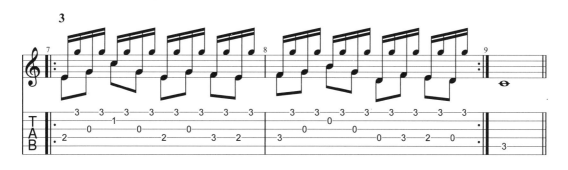

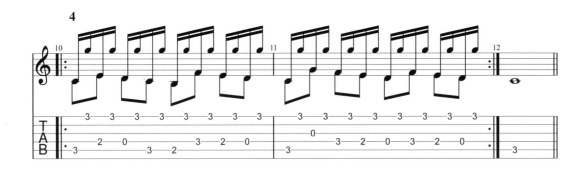

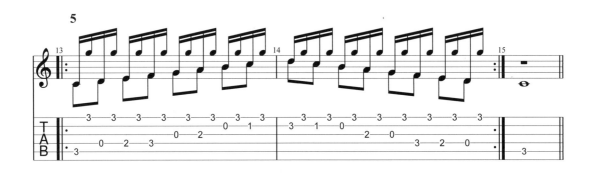

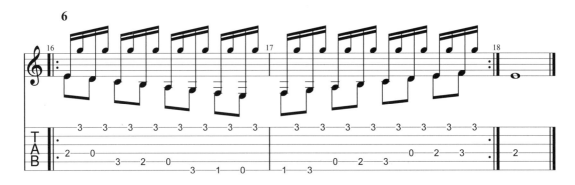

练习提示：两首练习的旋律分别使用P和i来弹奏，注意力度的对比。

三、im与mi换弦练习

1. 基础练习

右手换弦的水平会影响到左右手配合的状态，虽然是比较简单的练习内容，但对技术训练非常有效，可以作为每日的常规练习内容，比如每天10～15分钟的集中练习。

在换弦的时候要注意调整右手的位置，让换弦过程流畅，拨出饱满稳定的音，右手im和mi指序均要练习到。

请分别使用靠弦和离弦去练习下面的内容吧。

im/mi空弦练习

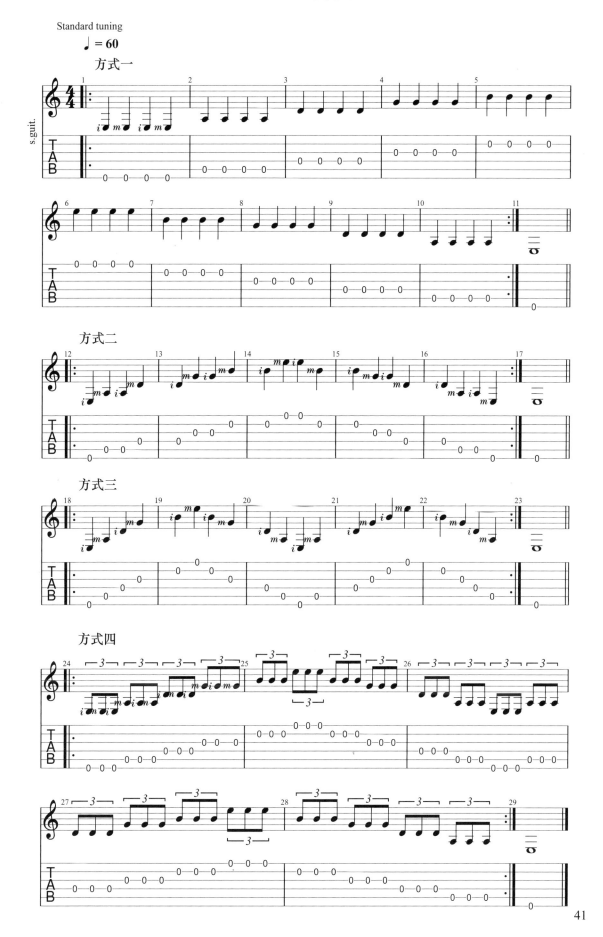

半音阶练习

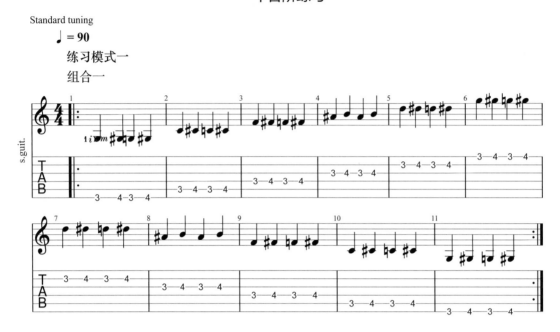

请依次将下面的组合类型按照组合一的流程练习，其中组合七需要使用顿音的方式来完成，在im和mi的交替过程中手指需要提前接触琴弦消音。

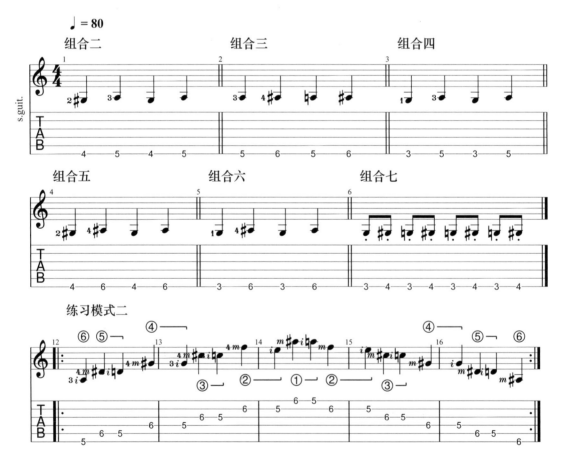

练习提示：基础的左右手同步训练涉及到时值、触点、力度控制等训练目的，也是日常训练的内容之一，当手指耐力和独立性有了提高后可用更高阶的音阶练习取代。

2. 音阶练习

下面我们通过四组内容来练习相邻琴弦的音阶。每组内容包含两个部分，第一个部分为音阶的上下行，第二部分为一个音阶小练习。在音阶练习中对音阶位置和指法的记忆是最基本的，如果只能做到这一点，还远远不够。从技术角度来说，音阶内容的练习目的还包括提高右手过弦能力和准确度。

（1）二弦换一弦

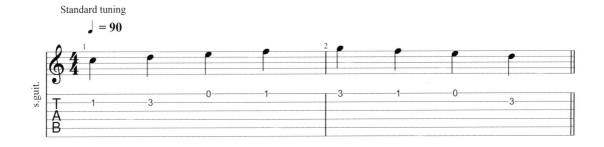

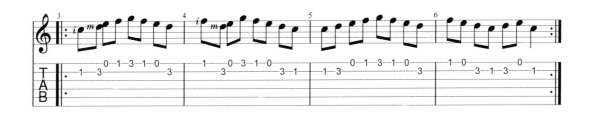

（2）三弦换二弦

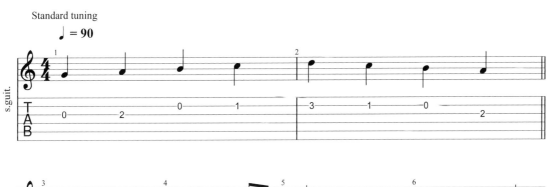

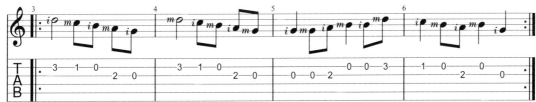

（3）五弦换四弦

（4）六弦换五弦

3. C大调音阶

4. 旋律练习

No.3（Op.60）

[西]索尔 作曲

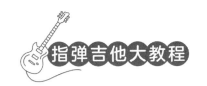

作为拨弦换弦的初级内容，以上的练习只是一个引导（给基本训练一个方向），也可以找同样类型的内容来进行补充，但难度要适中，节奏平稳、换弦过弦流畅、音符饱满才是练习目的！这条建议也适用于后面的技法练习。

四、P+im/ma双音练习（P与im/ma换弦）

双音的弹奏和单音在动作上一样，演奏过程中触点（指尖接触琴弦的位置）要准确，两根手指在发力时尽量并拢，让运指过程稳定。在演奏中要用心聆听音色和音量的变化，注意时值的准确，让手指弹出力度递增或递减的效果。

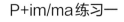

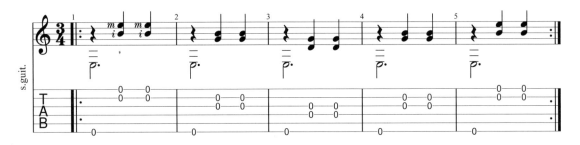

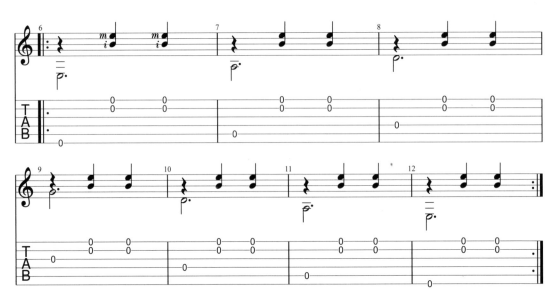

五、三连音

在我们所遇到的常规节奏型中，单位拍可以一分为二，也可被分为更小的单位。以四分音符为例，我们知道使用二分法的方式时，一个四分音符＝两个八分音符＝四个十六分音符（见图56）。除此之外还有一类划分单位拍的方式是均等三分，单位拍通过三分得到的节奏型被称为三连音，以四分音符为例的三分法见图57。掌握三连音的节奏对弹奏Blues、Jazz等音乐风格来说是必备条件，在学习阶段能准确地视唱和演奏至关重要。

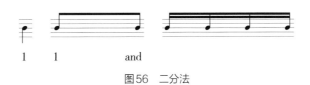

图56 二分法

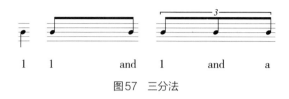

图57 三分法

下面我们来进行三连音节奏分解练习吧。

三连音分解练习一

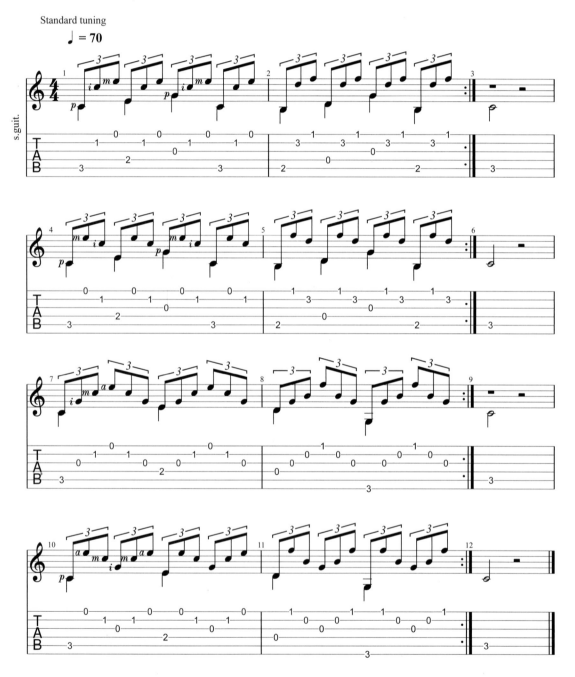

练习提示：分解和弦的左手更换要配合右手的拨弦顺序，和弦更换练习的常见问题是左手过早离开琴弦导致和弦音延长不够。

三连音分解练习二

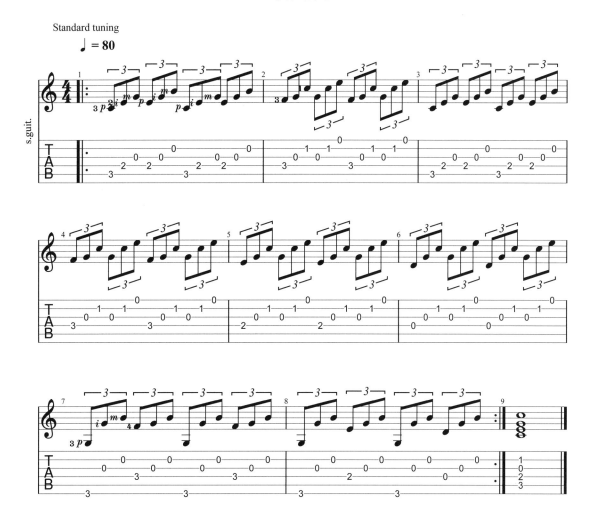

六、音程奏法

前面的内容里我们已经学习过im/ma的双音弹奏方式，这类指法多使用在相邻琴弦的音程上，下面我们来学习间隔琴弦的双音弹奏，包括P+i/m/a组合（如下谱中的a、b部分）和ia或im组合（如下谱中的c、d部分），拨弦要求与im/ma技法相同。

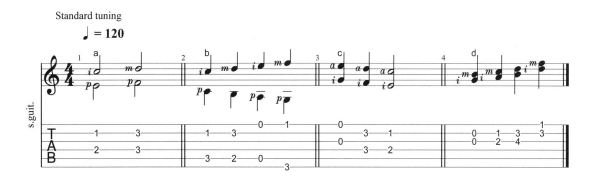

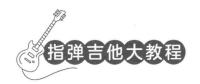

1. 基础练习

音程发力练习

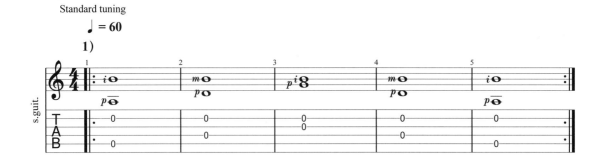

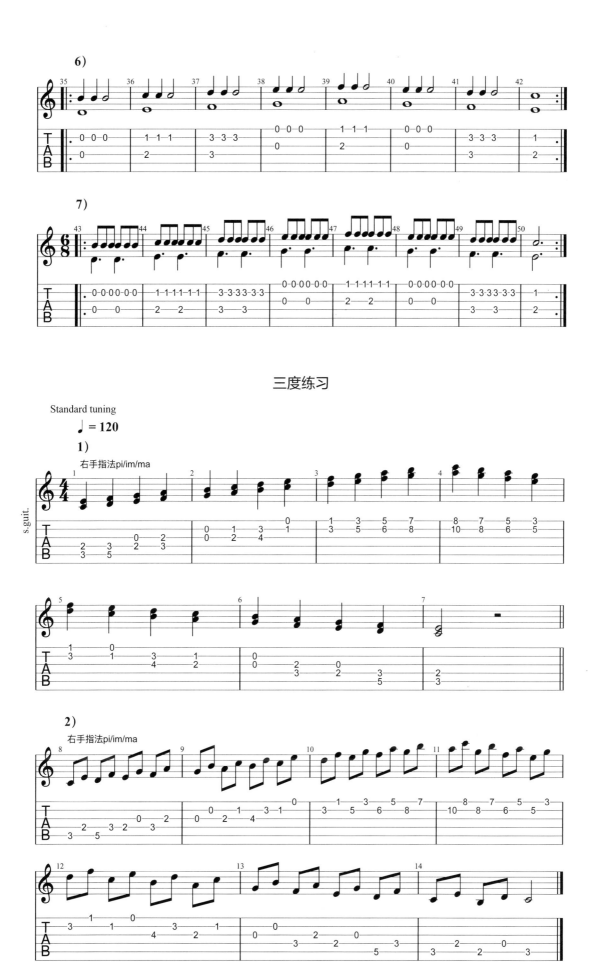

三度练习

六度练习

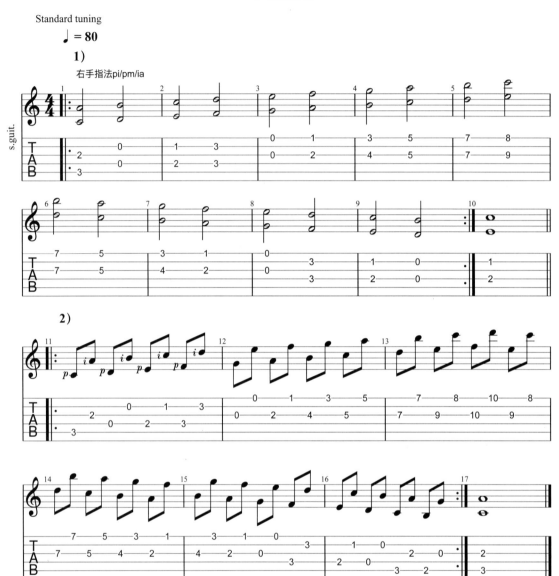

2. 双音拨弦的应用

练习曲

任强　作曲

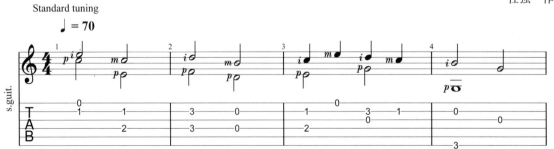

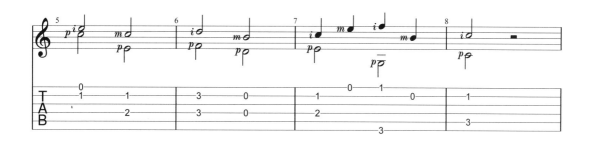

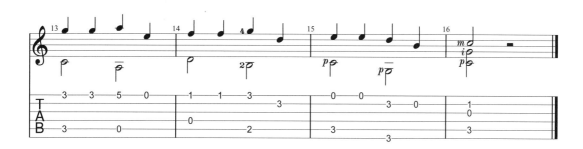

Waltz

任强 作曲

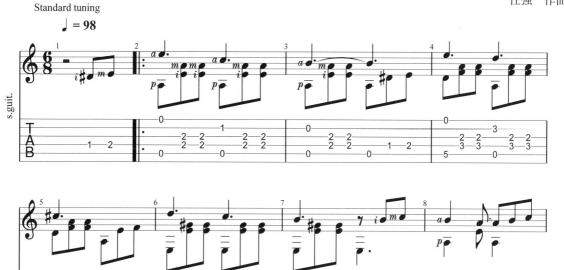

七、Swing节奏

Swing节奏很难被定义，它可以泛指所有拥有此类节奏特点（即摇摆不均）的音乐风格，比如Ragtime、Blues、R&B、Jazz、Country等，指弹美式风格中大量的乐曲也来源于这些音乐风格，它们都有着摇摆的节奏特点，因此需要掌握好其节奏和律动特点。

在Swing（或shuffle）节奏里，所有基础单位拍使用的都不是常规的二分法方式，而是我们在前面学过的三分法（见图58），在演奏此类风格时，一定要先掌握好节奏视唱！我们也可以通过Blues音乐的学习来理解这种节奏类型。

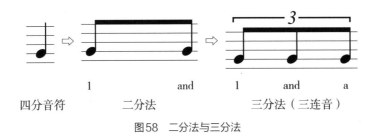

图58 二分法与三分法

Swing节奏是在三连音的基础上，将前两个音合并为一个音而产生的（见图59），还有一种同样基于三连音节奏而来的节奏型，被称为"Shuffle节奏"，它是将三连音的第二个音改为空拍而得来的（见图60）。

图59 Swing节奏　　图60 Shuffle节奏

在此类风格的开头会有提示，告诉我们节奏特点（见图61）。

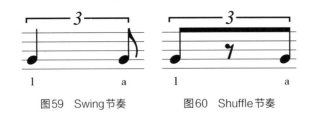

图61 Swing风格标示

Blues 节奏训练一

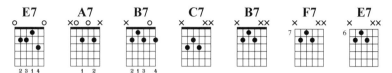

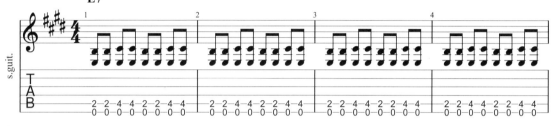
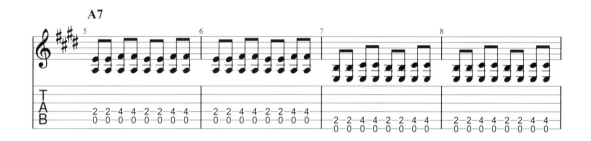
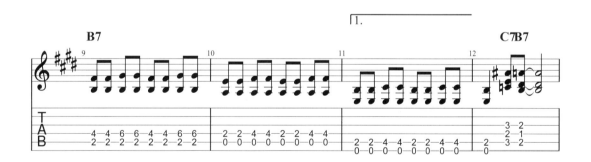
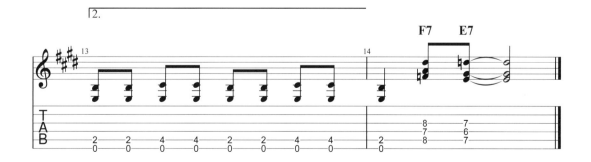

Blues 节奏训练二

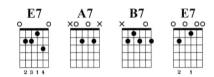
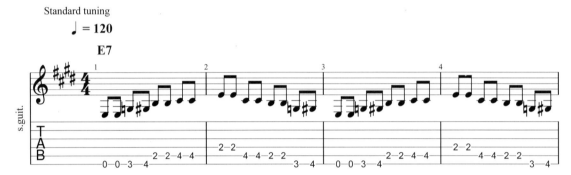
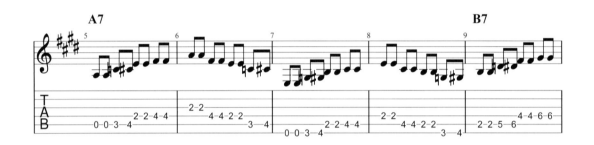
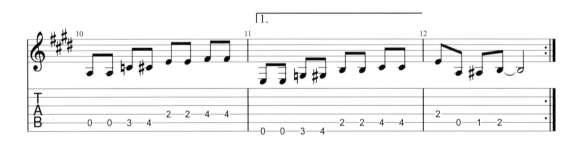
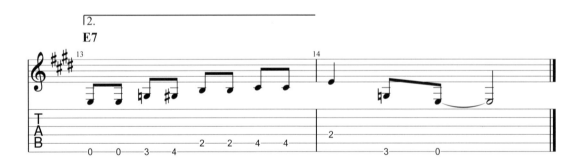

八、交替低音

1. 美式风格概述

美式指弹融合了Blues、Country、Ragtime等音乐风格，建立起了一套特有的演奏语言。

在技巧方面：传统美式风格中交替的低音声部及和声往往不需要开放式的演奏，而是用右手来奏出闷音效果，演奏时会使用到拇指指套，右手指法安排多为三指法甚至是二指法（Pim/Pi）。现代的美式风格演奏对右手指法没有限制，可以使用Pima的任意组合，但如果我们想要获得传统的"味道"，三指法（Travis Picking）和二指法的方式还是有其特有的效果。

节奏方面：美式指弹风格吸收了前面提到的三类根源风格的元素，节奏上则继承了摇摆的律动特点（如Swing节奏），但并不是所有的美式风格乐曲都是如此，比如Ragtime的节奏风格就是比较常规的。

2. 手掌闷音

在练习闷音时需要反复揣摩其姿势以及效果，这一点对于美式风格的演奏非常重要。闷音是指将右手小鱼际压在靠近琴桥的位置弹奏，练习时可以移动右手的位置来得到正确的闷音效果（各角度手型见图62～图64）。在闷音弹奏时，我们可以听到音高，但琴弦的振动是被抑制的。在乐谱中用P.M.表示闷音。

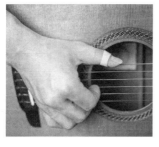
图62

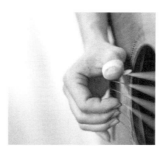
图63

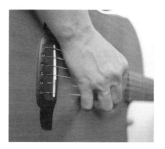
图64

3. 拇指交替练习

拇指交替低音练习

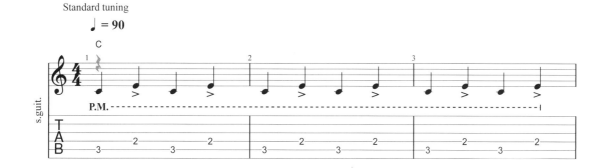

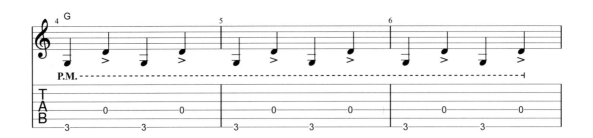

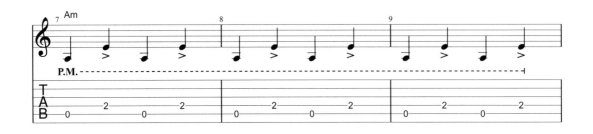

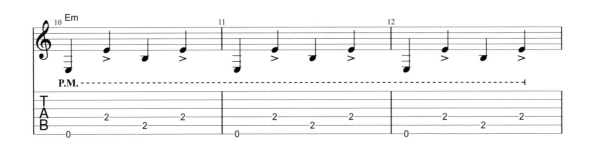

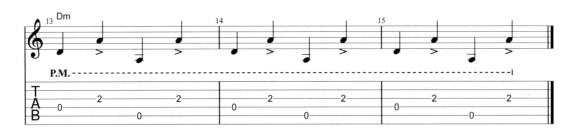

练习提示：保持手掌闷音，大部分时间我们需要让重音保持在第二和四拍上，而不是只强调第一拍，这样会让bass（低音）听起来更有跳跃感。

4. 交替模式练习

（1）多种交替模式讲解

在交替低音中加入旋律或者和弦音会产生一些常规模式，比如我们可以让旋律和交替低音在正拍位置出现（见谱例1），也可以将旋律音分配到弱拍的位置上（见谱例2、3）。弹奏美式风格要多掌握这类模式，为以后乐曲的改编打好基础。

谱例1

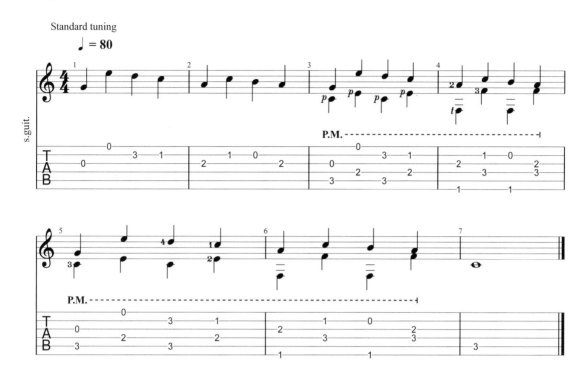

谱例2

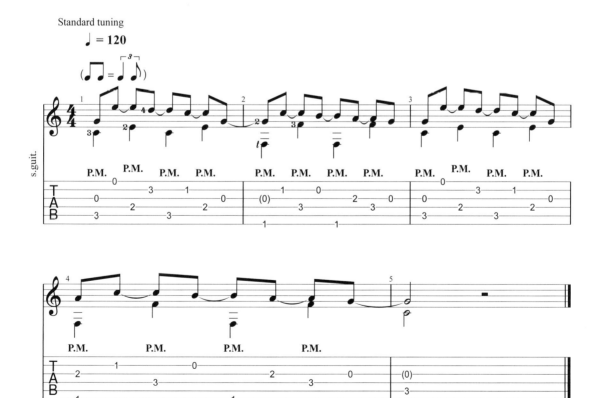

谱例3

在初级阶段我们要掌握好四分音符、八分音符与交替低音的对位组合（如下谱），当然在实际应用中，每个音符之间都会以不同的方式连接，比如连音、休止、附点、不同琴弦，等等。

（2）多种对位类型练习

下面我们要将各种对位类型放到固定的和弦进行中去练习，注意bass音（低音）的效果并保持好律动。

模式一

模式二

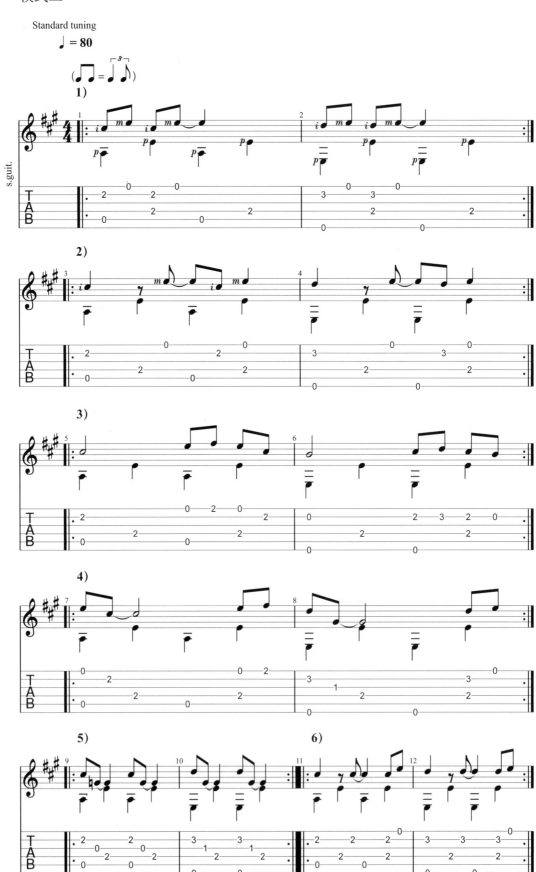

模式三

（3）不同和弦的交替练习

模式一

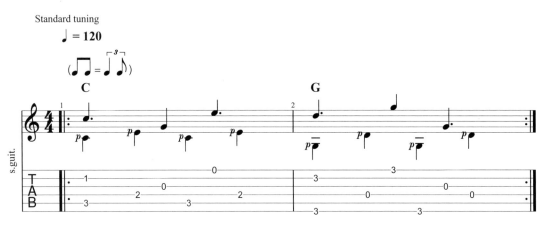

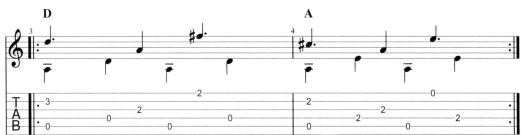

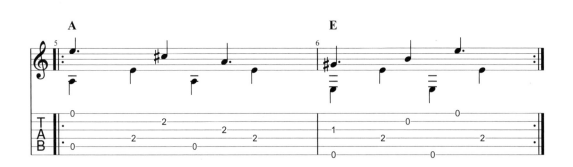

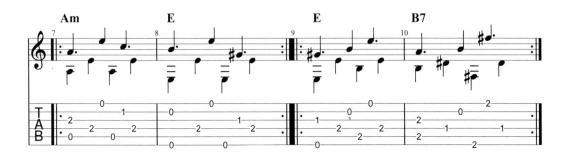

模式二

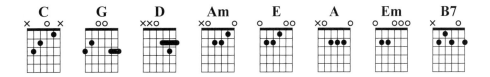

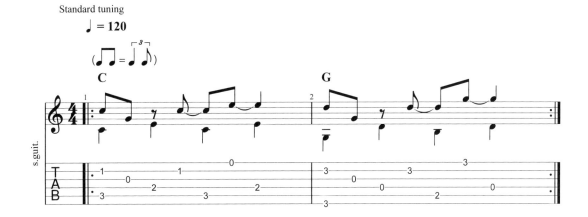

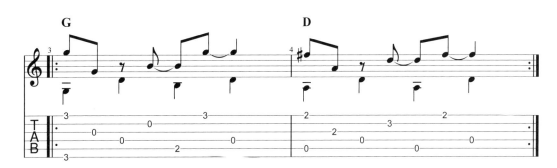

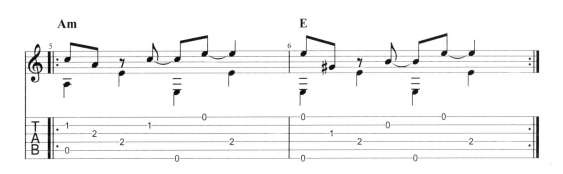

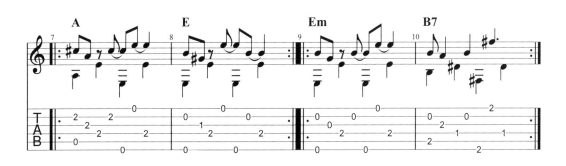

模式三

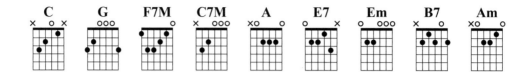
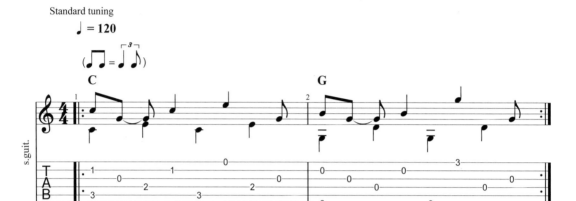
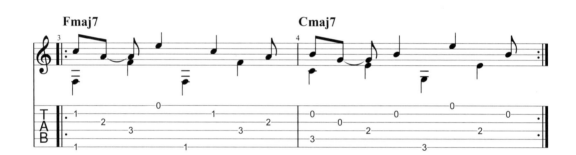
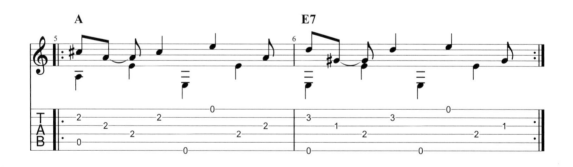
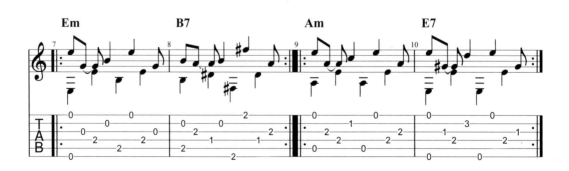

（4）美式风格练习曲

练习曲一

任强　作曲

练习曲二

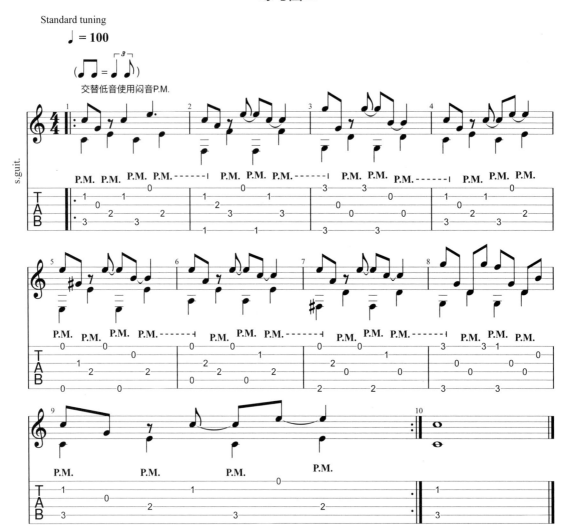

练习曲三

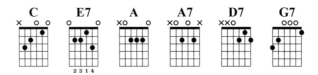

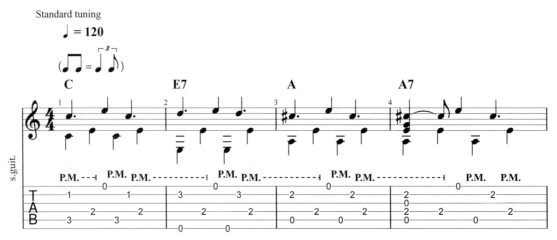

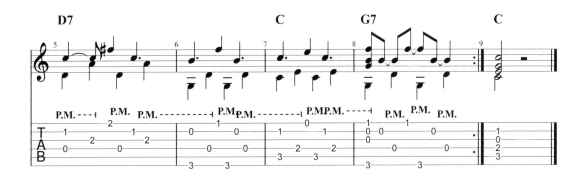

Freight Train

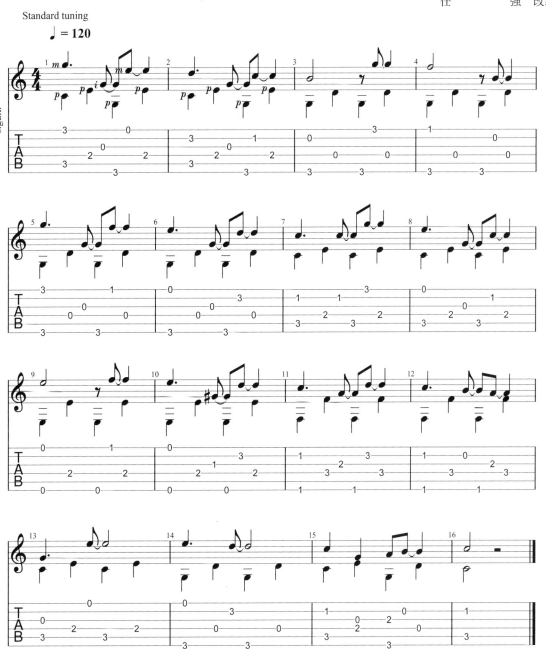

九、击弦与勾弦

1. 击弦（Hammer）

（1）动作讲解

击弦时左手要保持手掌与琴颈的平行，击弦位置靠近金属品丝处，力量需要通过反复练习慢慢提高，初期要注意在保证动作正确的基础上获得清晰音色。要保持运指稳定，不要在手指抬落过程中或按压发力时产生不必要的摆动。每根手指的击弦动作见图65~图68。

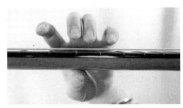
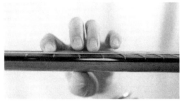

图65 食指击弦动作

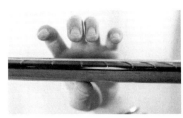
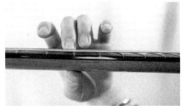

图66 中指击弦动作

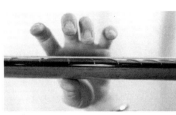
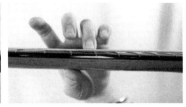

图67 无名指击弦动作

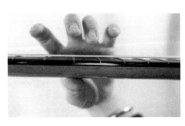
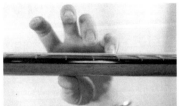

图68 小指击弦动作

（2）击弦类型

击弦的记号为H，表示第一个音符是使用右手正常弹奏的，第二个音符则是使用左手某一根手指敲击完成的。常规的击弦会在同一根琴弦上完成，但也有例外。

击弦可以分为两类，第一类是上行的音符之间；第二类是下行音符间，也就是跨弦的击弦动作，这类击弦要注意和勾弦之间的区别（见下谱）。注意击弦的手指要落在靠近品丝的位置。

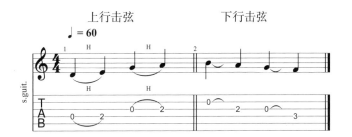

在读谱时要注意击弦和连音线的区别,击弦的连线连接的是两个不同音高的音符,而连音线连接的是两个相同音高的音符,表示它们被合并为了一个音符,其时值是两个音符的总和。

(3)击弦练习曲

练习曲一

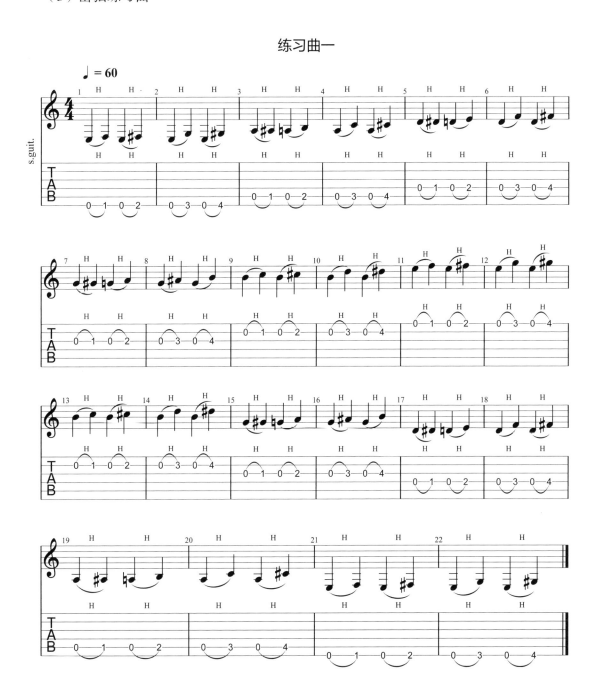

练习曲二

练习要求：使用左手的相邻或间隔手指练习不同的指法组合（12/23/34/13/24/14），并在固定把位换弦。

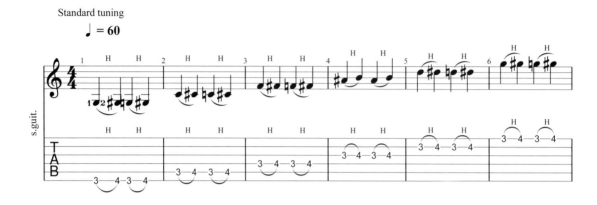

用下列指法组合依次完成换弦练习。

当动作熟练后，可将所有节奏改为八分音符进行练习，如下谱所示。

练习曲三

任强　作曲

练习曲四

任强 作曲

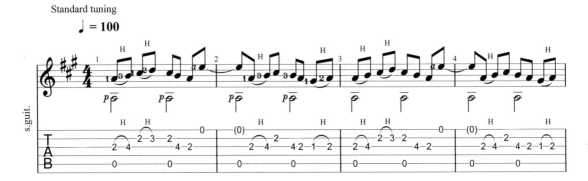
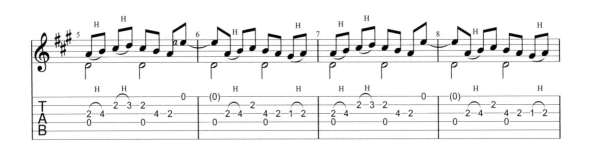
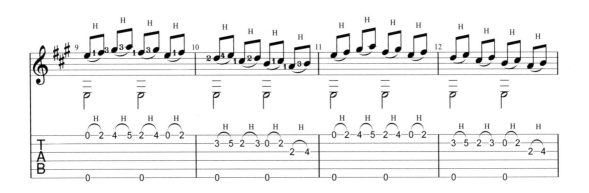
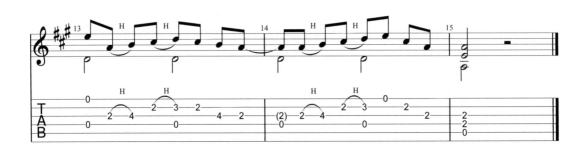

练习曲五

2. 勾弦（Pull）

（1）动作讲解

勾弦也称作"拉弦"，它的记号为P（见下谱）。

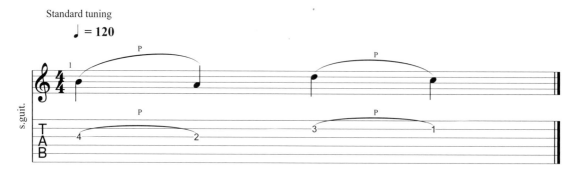

在演奏勾弦时,第一个音是用右手弹出的,而第二个音则是由左手勾响的。每根手指的勾弦动作见图69～图72。

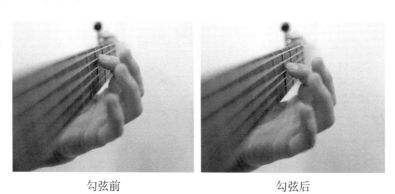

勾弦前　　　　　　　　勾弦后

图69　食指勾弦

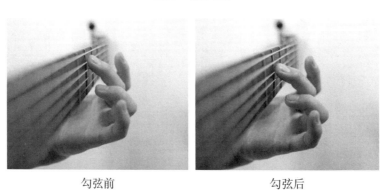

勾弦前　　　　　　　　勾弦后

图70　中指勾弦

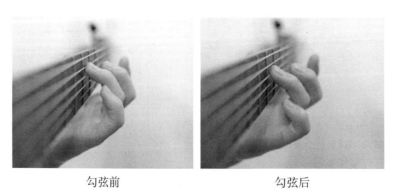

勾弦前　　　　　　　　勾弦后

图71　无名指勾弦

 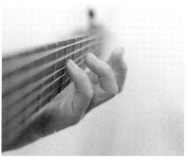

勾弦前　　　　　　　　勾弦后

图72　小指勾弦

勾弦时除了手指的力量外，手掌也要辅助发力，此时手型会略微倾斜（见图73）。

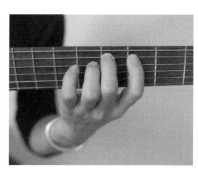 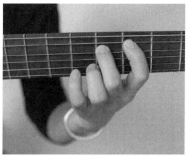

图73　勾弦手型

手指勾响琴弦后要向高音弦方向运动（练习阶段为左手拨响琴弦后靠弦）。勾弦动作的反复过程可参照图74。

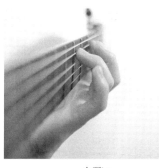 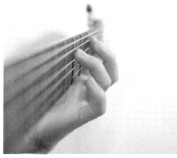

步骤1　　　　　　　　步骤2

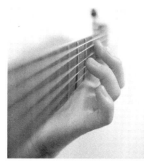 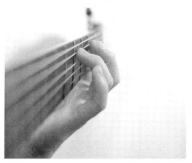

步骤3　　　　　　　　步骤4

图74　勾弦动作分解

77

(2)勾弦练习曲

练习曲一

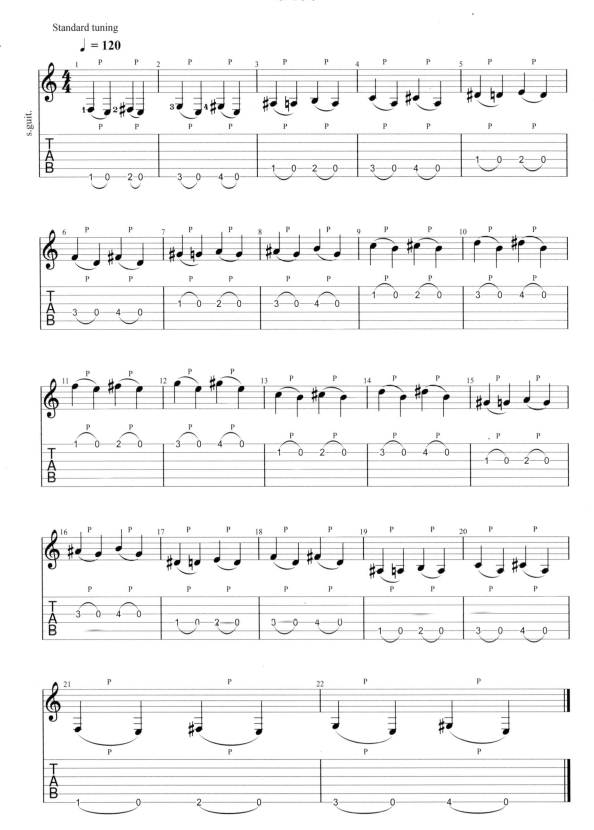

练习曲二

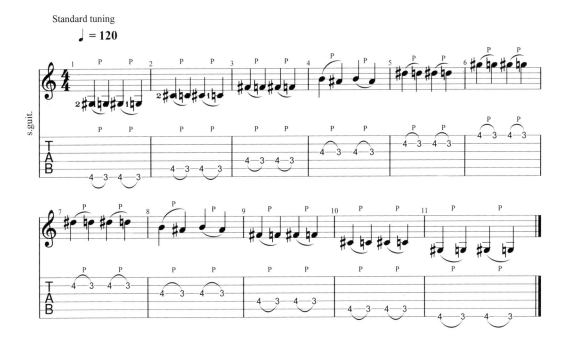

其他可供练习本曲的指法组合：

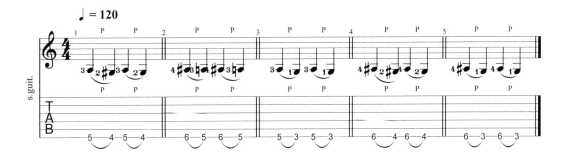

当动作熟练后，可将所有节奏改为八分音符进行练习，如下谱中所示。

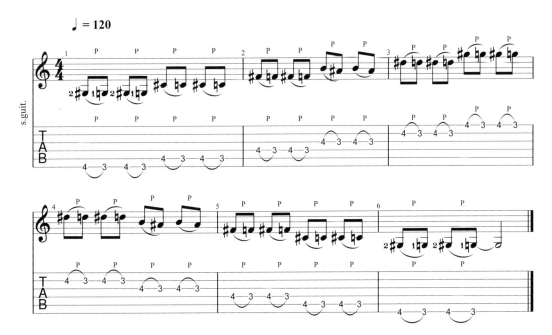

圆滑音练习曲

张东兴 作曲

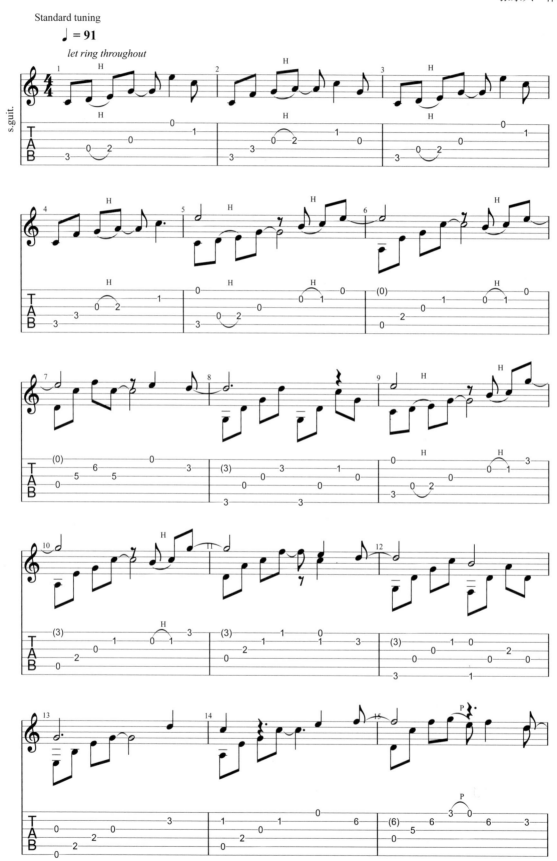

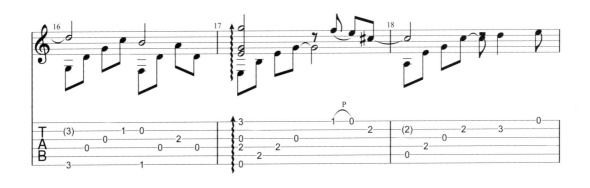

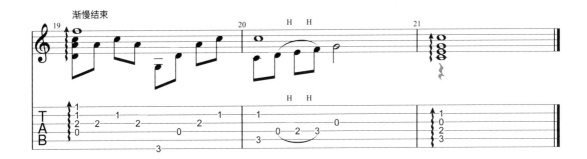

3. 美式风格中的击勾弦

美式风格击勾弦使用的基础节奏型如下谱所示。

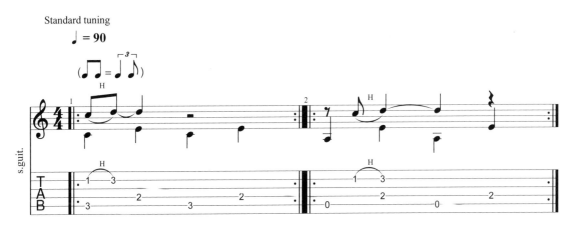

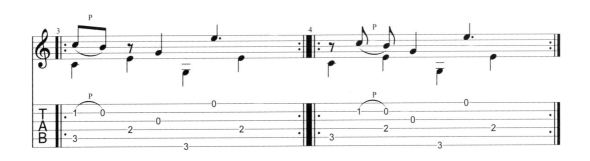

击弦练习

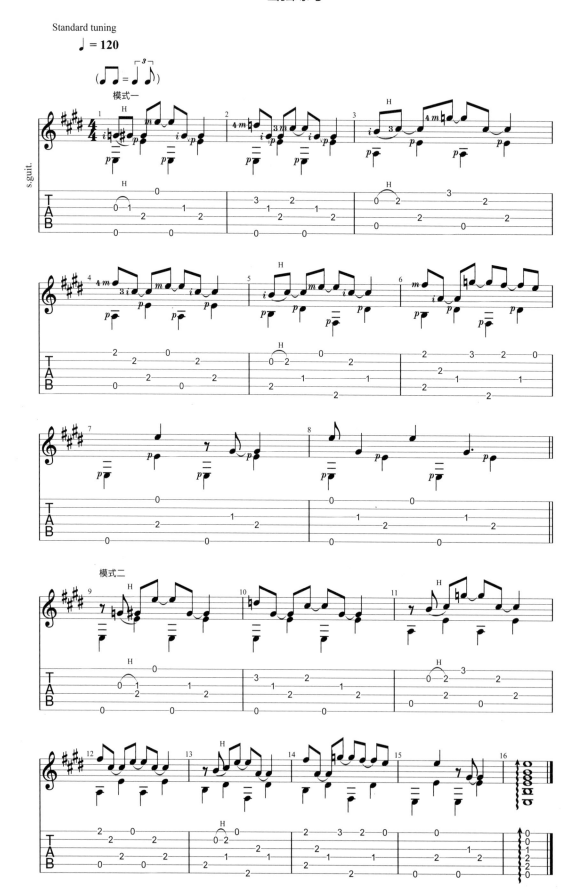

勾弦练习

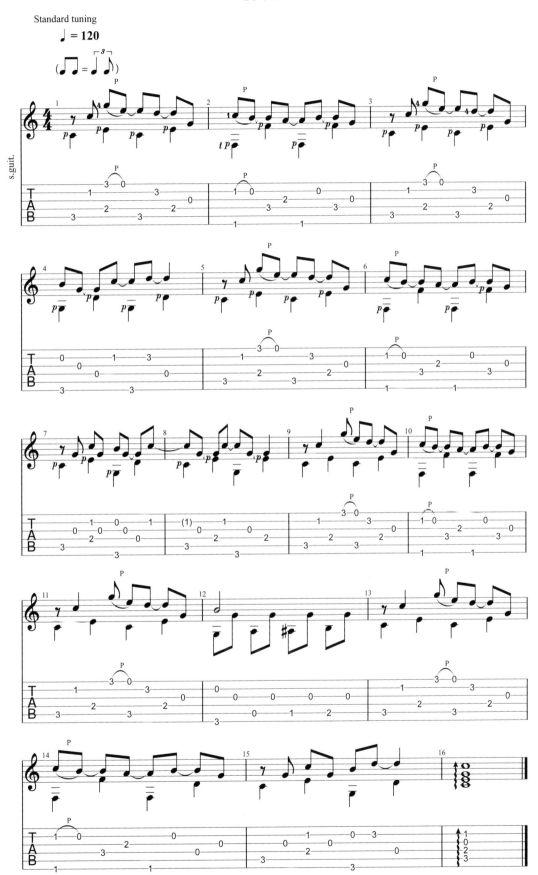

十、柱式和弦

1. 柱式和弦讲解

在前面的内容中我们已经学习了双音的弹奏方法，下面我们要来学习和弦的弹奏。将三个或三个以上的音按照三度关系叠置起来，就被称为和弦，和弦在吉他或钢琴的伴奏织体中常有出现。在五线谱中，我们可以看到和弦音的符头上下对齐写在一起，形同柱子，这种和弦也叫柱式和弦，在弹奏时需要将和弦中的所有音同时弹出（见下谱）。

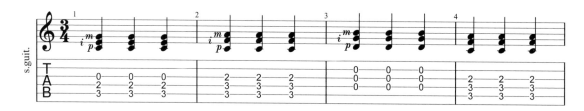

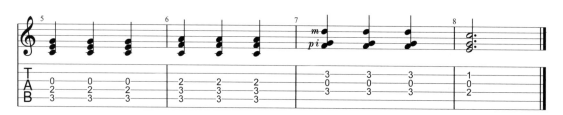

和弦的弹奏方法和双音一样，正确的手型和发力能让和弦演奏得更加整齐饱满。

2. 基本伴奏形式练习

（1）

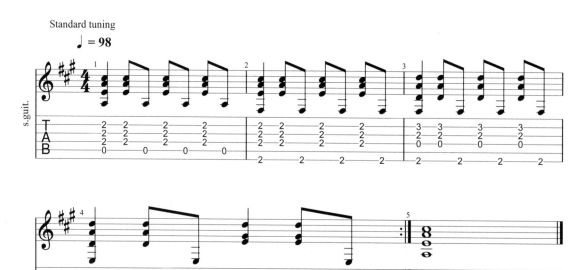

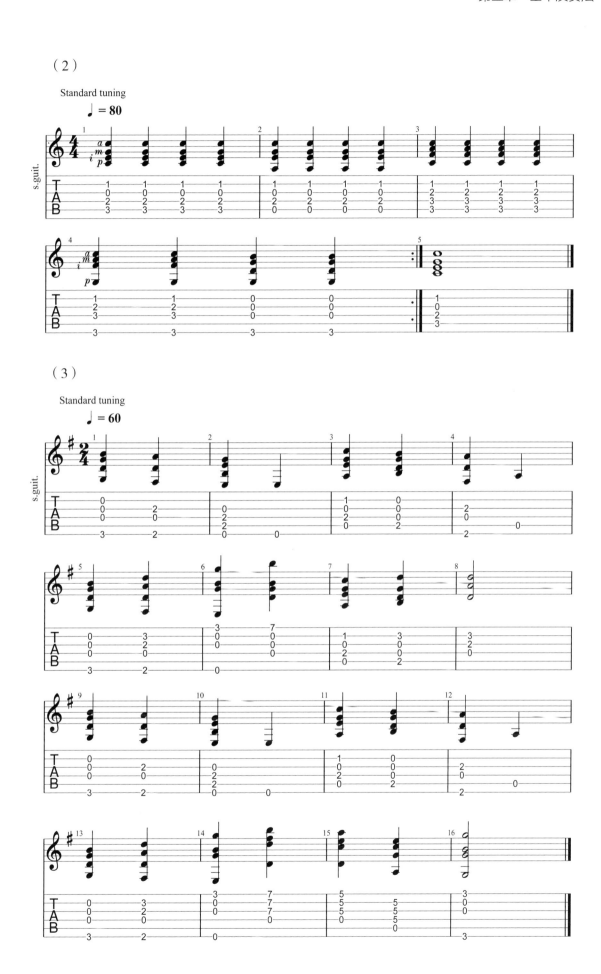

3. 柱式和弦加旋律形式练习

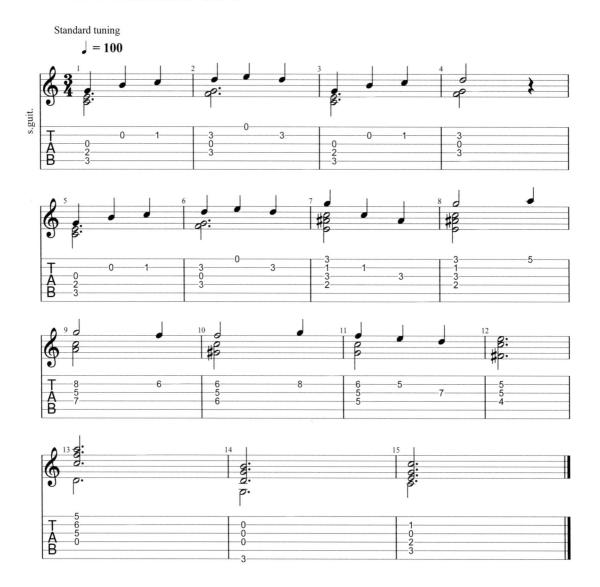

4. 改编乐曲练习

Eleanor Plunkett

[爱]奥卡罗兰 作曲
任　强 改编

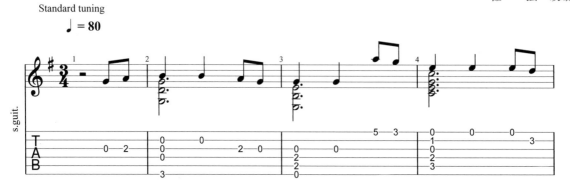

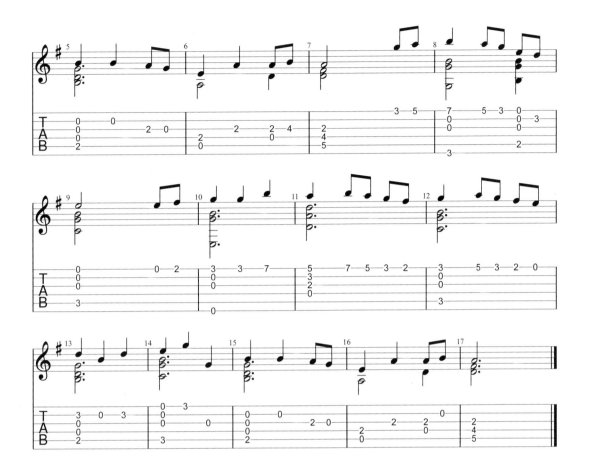

和弦练习曲

[西]塔雷加 作曲

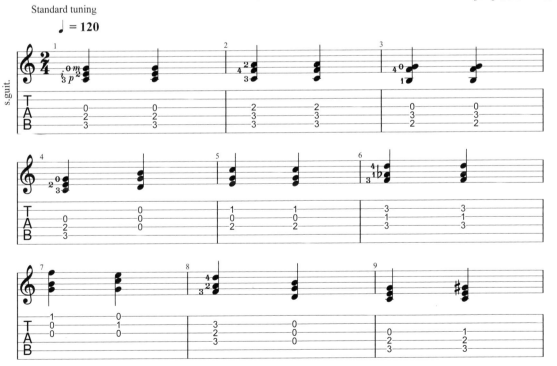

十一、分解和弦

1. 分解和弦讲解

分解和弦是指和弦中的音符是先后弹奏出的，在五线谱中也是先后书写。这种音型在吉他的伴奏中也经常会用到，它听起来比柱式和弦更有流动性，也更加优美。

2. 分解和弦练习

分解和弦练习曲

在第一型弹奏熟练后，可用第二型至第九型继续练习其他常用分解和弦组合。

Andante

[西]阿瓜多　作曲

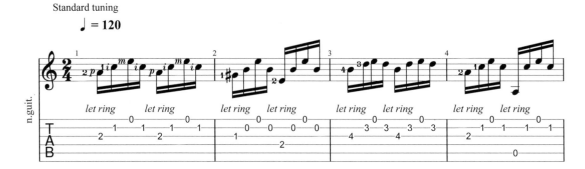
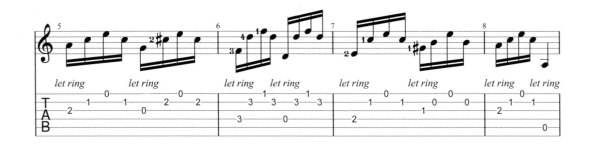
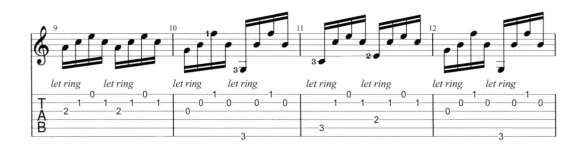
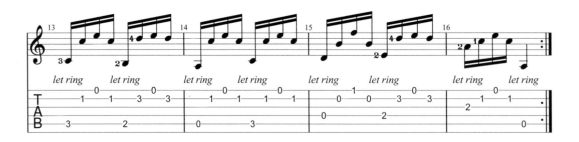

十二、横按

1. 横按技法讲解

横按是指用左手食指在同一个品格内按压多根琴弦，也可以叫作封闭和弦，如下谱中的和弦所使用的指法。

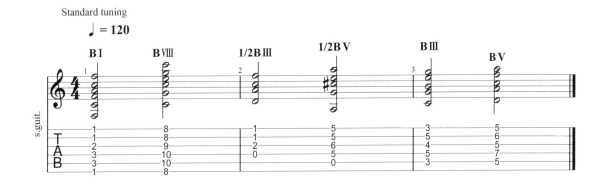

横按的基本动作和练习注意事项有以下几点：

（1）拇指位于琴颈中线位置，食指靠近品丝（见图75）；

（2）横按时大多使用手指侧面进行按压（见图76），但是在不同的横向按压里有时也会用食指的正面进行按压；

（3）横按的力量并不全是手指给予的，也需要利用整个手臂向下的重力辅助发力（见图77）。

图75　横按手型多角度图

图76　手指按压方向

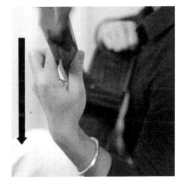

图77　手臂利用重力向下

无论怎么拆解动作，力量对于横按来说都是非常重要的，在我们上手开始接触横按前，就需要从音阶练习中打下手指的力量基础。

2. 横按和弦音分解练习

进行以下练习时需要注意,从第一个音开始手指随拨弦逐步按压,不要提前将横按动作做好,要在发力过程中体会并调整食指按压状态,同时仔细聆听每个音的延续。整个过程中不需要将速度作为练习要求,要重点感受并理解发力过程和延音效果。

(1)

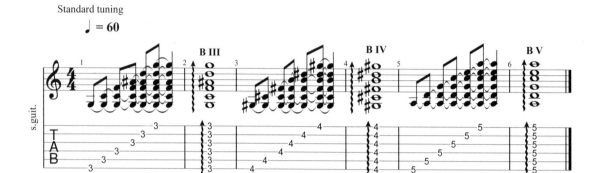

(2)

(3)

(4)

（5）

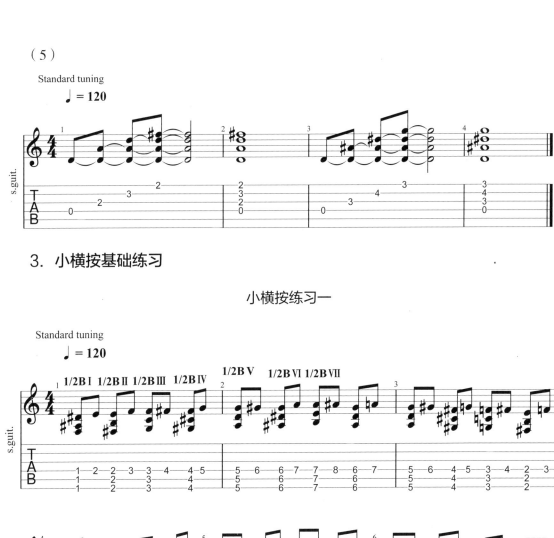

3. 小横按基础练习

<div align="center">小横按练习一</div>

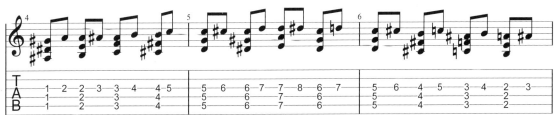

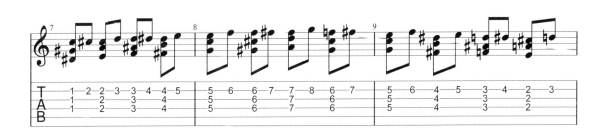

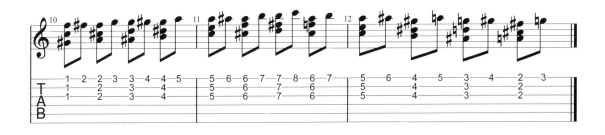

小横按练习二

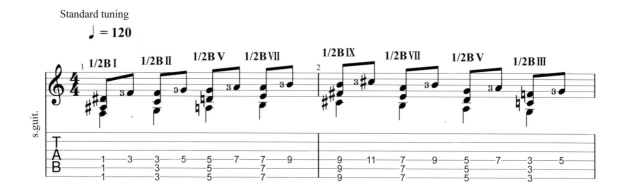
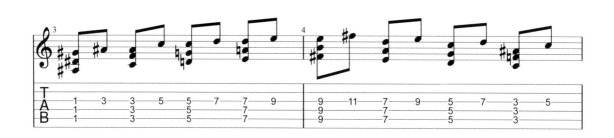
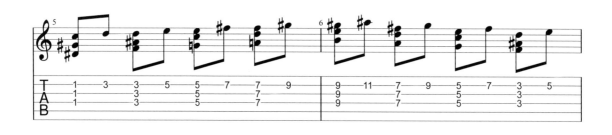
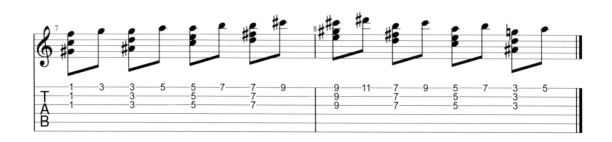

小横按练习三

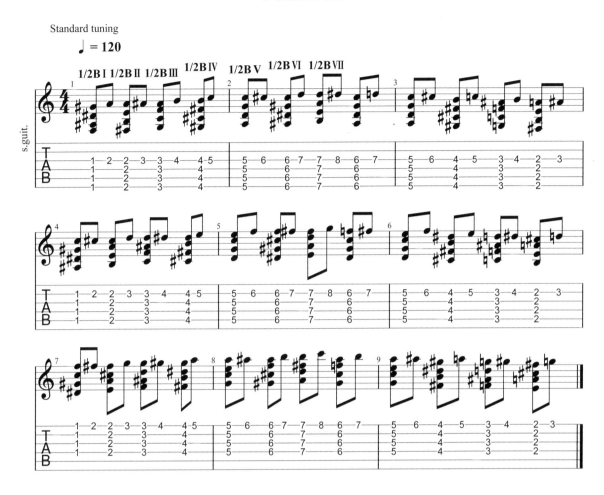

小横按练习四

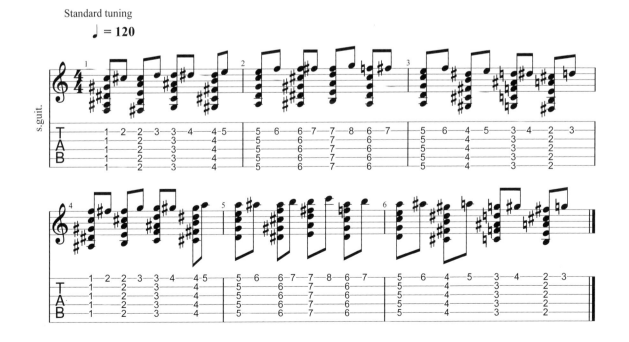

4. 横按综合练习

横按练习一

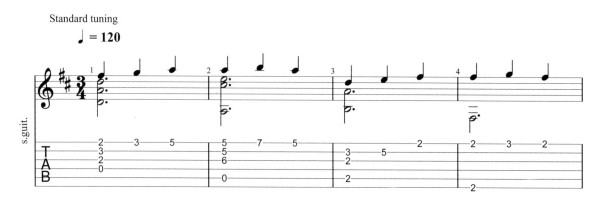
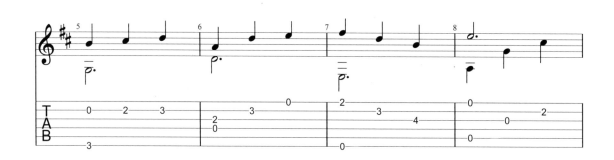
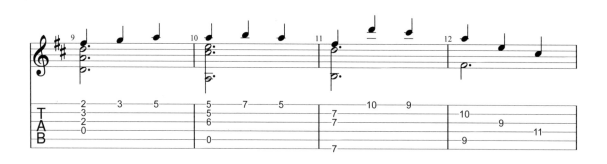
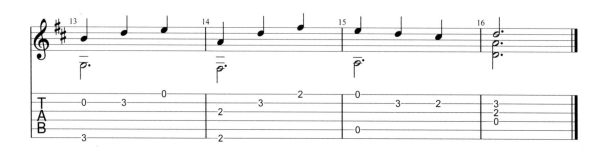

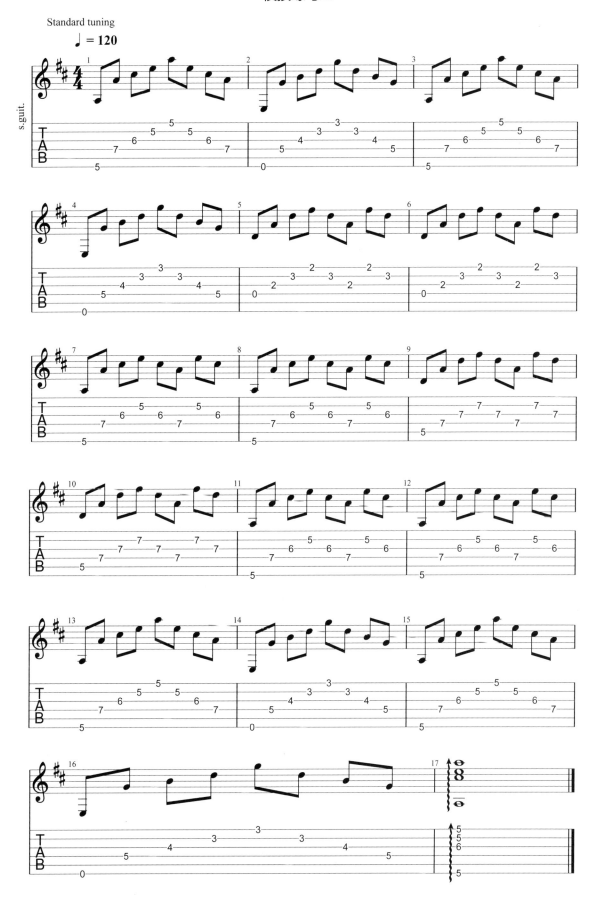

横按练习二

Study in A

[西]塔雷加 作曲

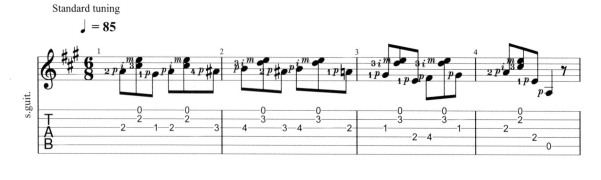

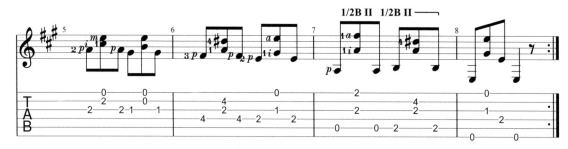

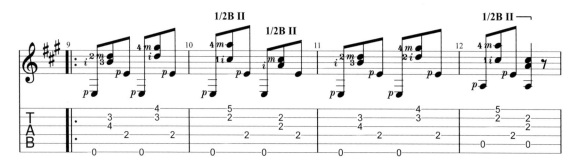

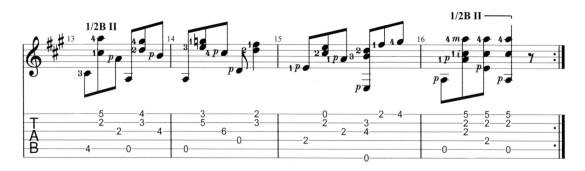

十三、滑奏

1. 动作讲解

滑奏的记号是 sl. 或 s，如果滑奏的起始音或终点音不固定，则只需要一根小斜杠来标记。

演奏时左手先按好第一个音所在的品，右手拨响琴弦后，按弦的左手再从第一个音的品位滑动到下一个音的品位，其间手指不能离开指板。

下谱中列举了几种常见的滑奏类型，并标示了手指的移动方向（即滑奏的起始音和终点音）。几类常规的滑奏形式见谱中的a、b、c、d部分，还有两类比较特殊的滑奏形式见e、f部分。

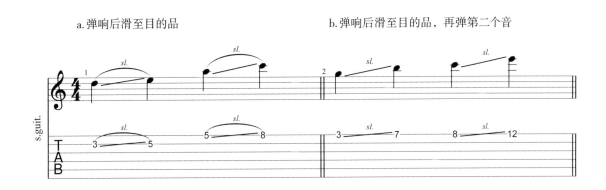

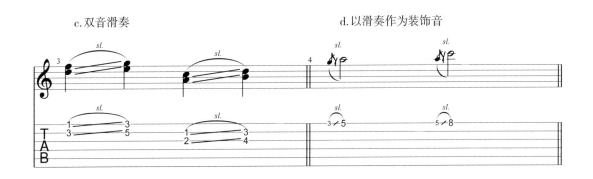

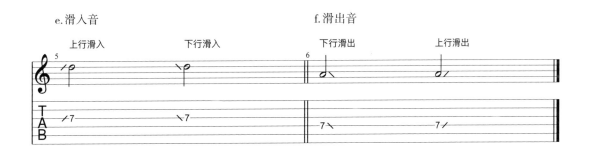

需要注意的是，滑奏和换把在把位移动方面很相似，区别在于滑奏时手指对于指板是有压力的，在演奏时要注意感受按压的效果。

2. 乐曲练习

Poor Boy Blues

传统音乐
任强 作曲

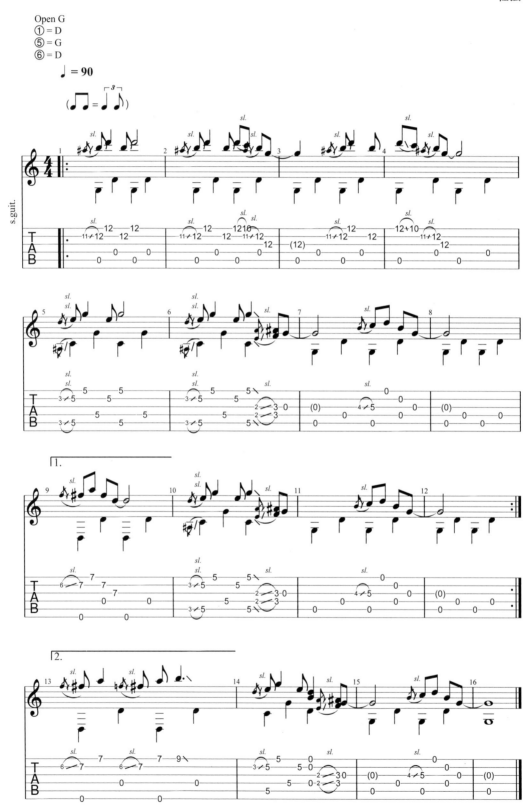

雨滴

[美]林赛 作曲

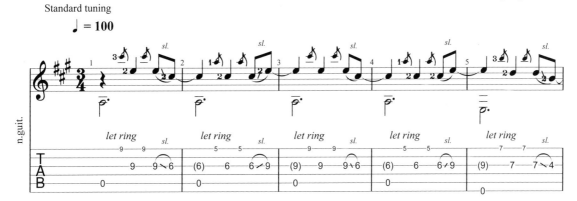
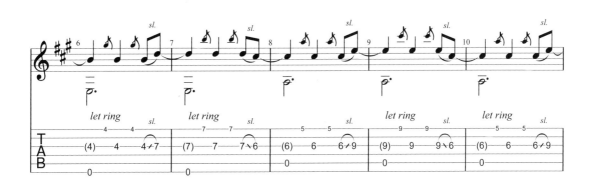
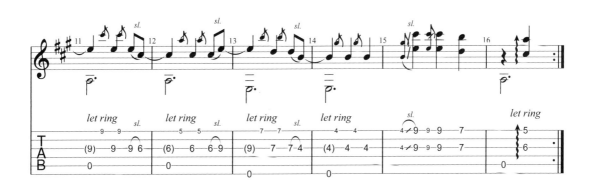
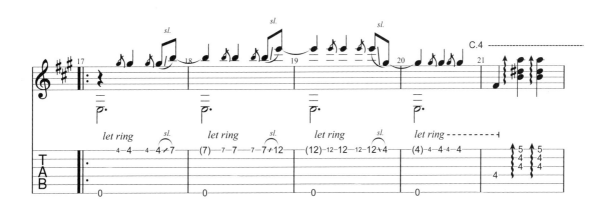

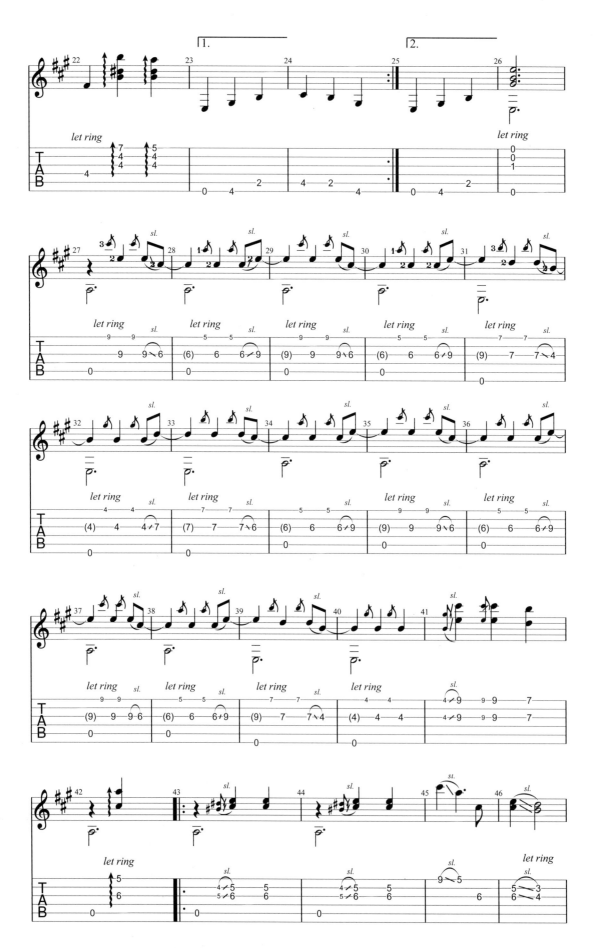

第三章 基本演奏法

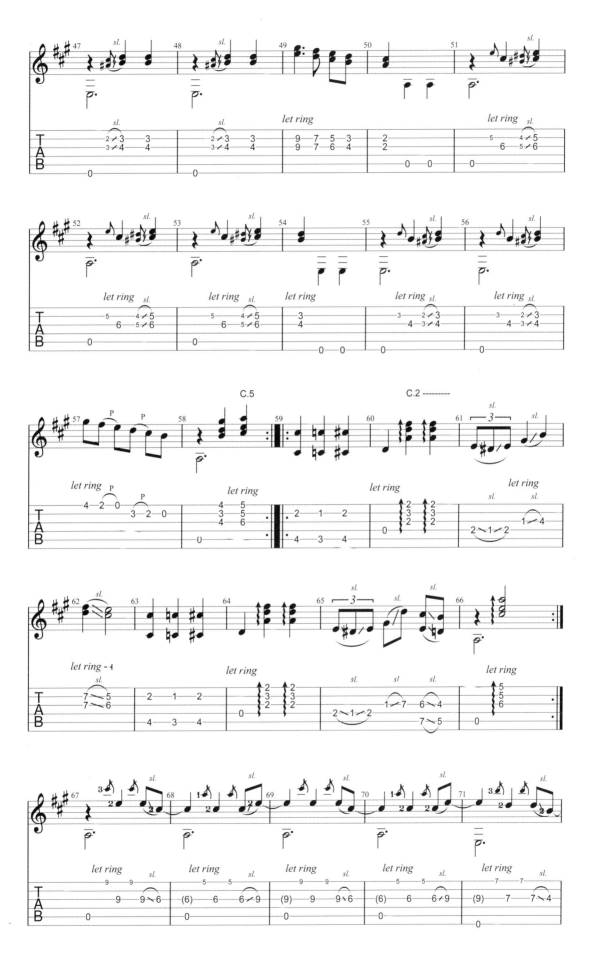

103

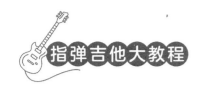

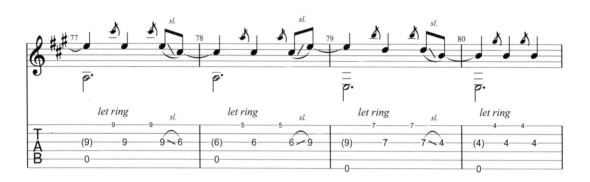
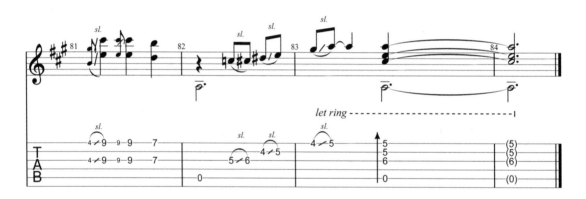

第四章 初级练习曲

扫码观看本章视频

本章内容是第三章中所讲演奏法的实际应用。基本演奏法从理解动作到熟练掌握需要经过大量乐曲的打磨，在练习初期更需要难度适中的乐曲予以配合。对于练习者来说，这个阶段的注意力要集中在演奏效果（如音色、音量）和技法完成质量（如拨弦、换弦及按压移动是否准确流畅）上。在练习过程中，练习曲和乐曲的覆盖面要足够宽泛，书中的内容可以为我们提供参考，除此之外还可以练习针对同样演奏法而编写的乐曲，难易程度也可因人而异做出调整。

爱尔兰曲调

任强　改编

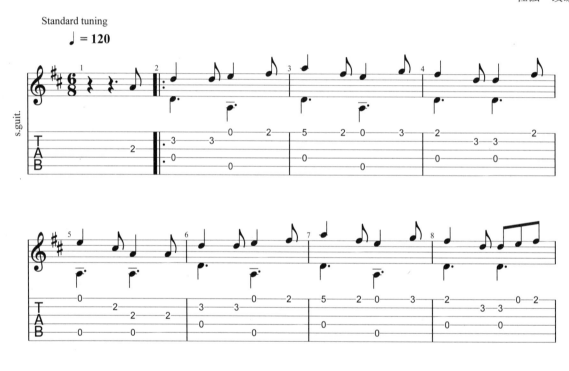

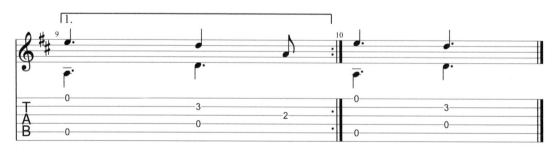

练习提示：乐曲使用双音P+i/m同时发力的指法组合，在稳定好发力动作后要将注意力转移至声部效果上，高低声部可以分别用不同的力度去弹奏并感受效果。

西西里人

[意]卡尔卡西 作曲

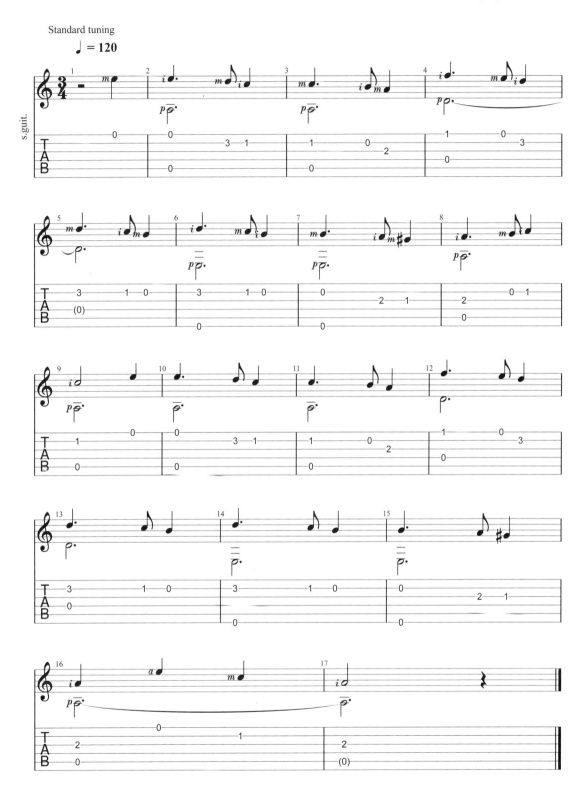

练习提示：此曲与第一首练习曲使用了同样的弹奏方式，我们需要更多地关注旋律声部的im交替演奏指法。节奏方面要注意附点效果。

练习曲一

[意]卡鲁里 作曲

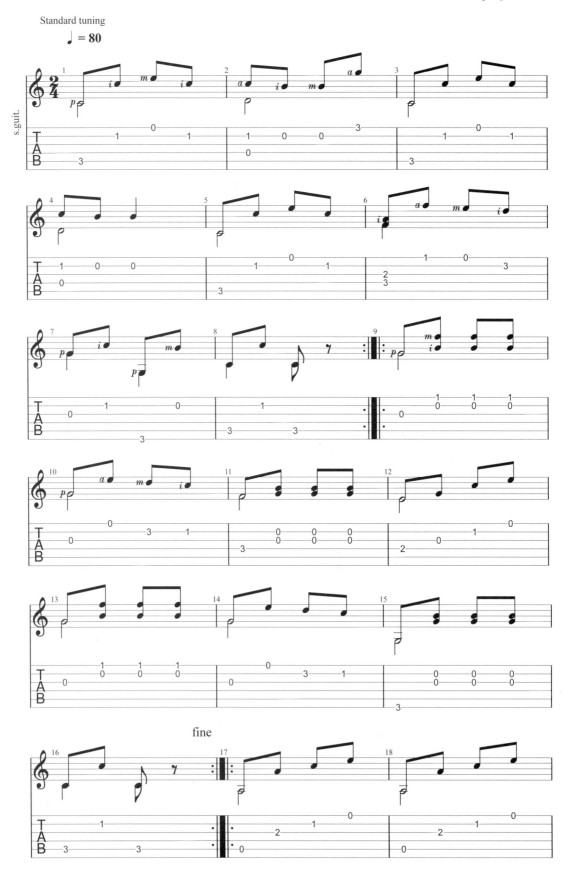

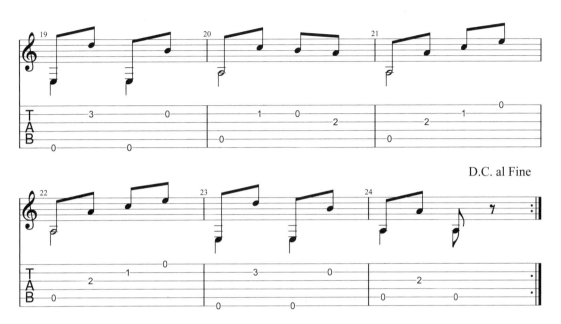

练习提示：乐曲中使用了多种演奏法，二指法、三指法、音程弹奏均有，请按照指法标记完成练习。指法的安排和声部之间是有着密切联系的，这样练习不仅可以熟悉技法，也能够加深我们对于各类织体弹奏方式的理解。

练习曲二

任强　作曲

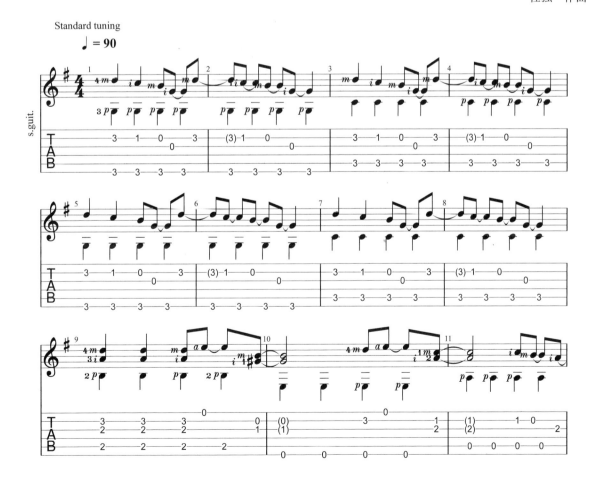

练习提示：乐曲中有很多弱拍起的音符，要注意控制它们的节奏。练习阶段除相邻琴弦之外，拇指要使用靠弦发力。

No.5

[西]卡诺 作曲

练习提示：此曲为训练拇指发力的练习曲，演奏过程中拇指均需使用靠弦奏法。

Waltz

[意]卡鲁里 作曲

练习提示：Waltz（华尔兹）音乐起源于奥地利和德国的舞蹈形式，乐曲以分解和弦方式弹奏，右手使用Pima四指法在固定琴弦上弹奏（17～24小节除外，使用Pim三指法分解弹奏），练习时要注意乐段反复和结束方式。

练习曲三

[意]卡鲁里 作曲

练习提示：本曲和上曲同为训练基本演奏法的练习曲，使用P+im交替或分解方式完成，除了相邻琴弦，拇指尽可能使用靠弦方式完成。

练习曲四

任强 作曲

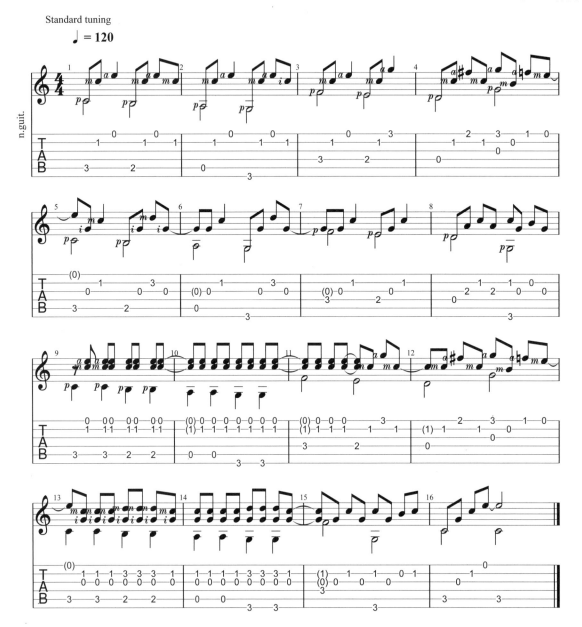

小品

任强 作曲

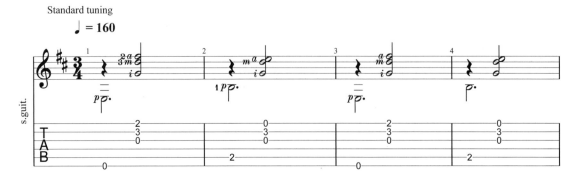

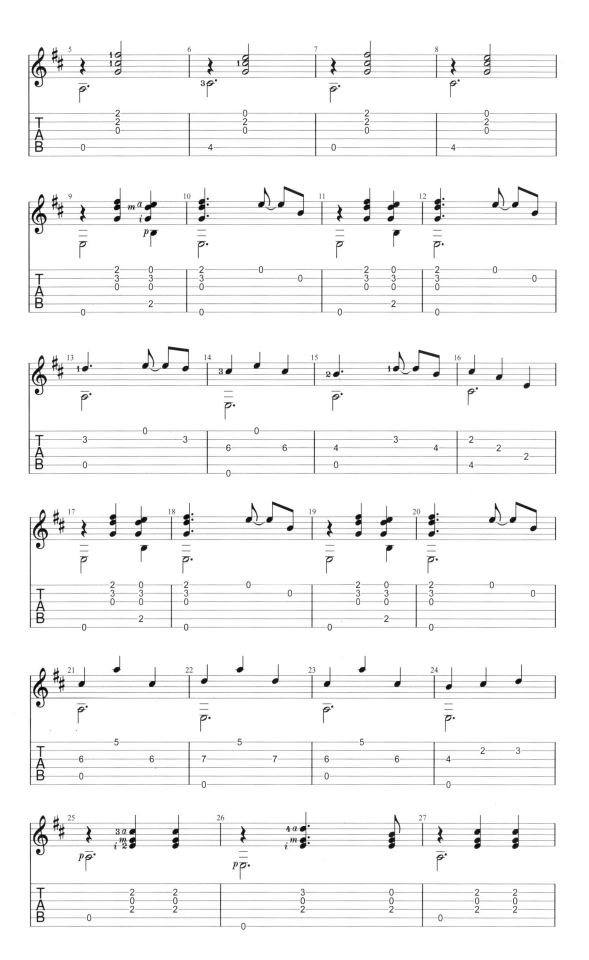

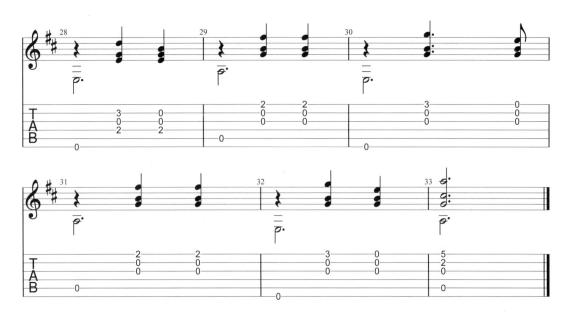

练习提示：演奏柱式和弦时每个音要饱满整齐，注意对触点和动作的体会。

Silent Night

[奥]格鲁伯 作曲
任 强 改编

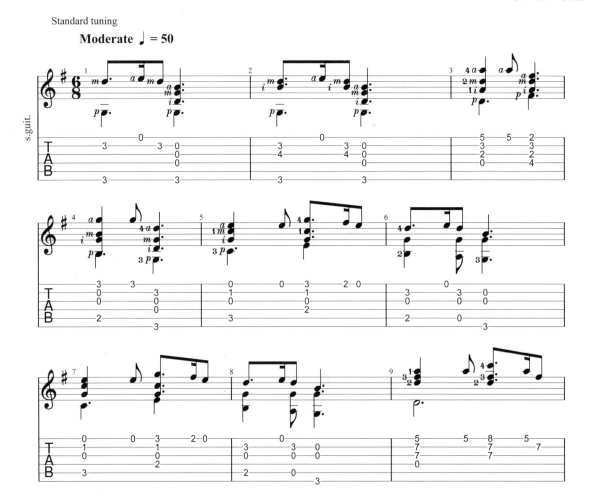

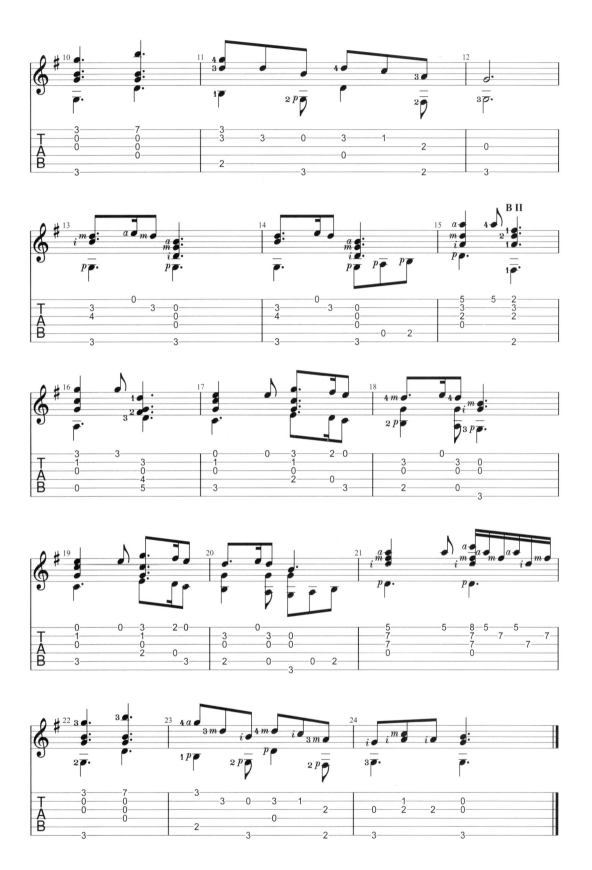

练习提示：本曲中Pima四指法的柱式和弦弹奏并不是对应固定琴弦的，需要根据乐曲的织体特点来分配手指。

Minuet

[德]巴赫 作曲
任强 改编

练习提示：演奏时要根据各声部的时值来安排手指的移动动作，这样能够保持声部的连续性。

Sailor's Hornpipe

传统音乐
任强 改编

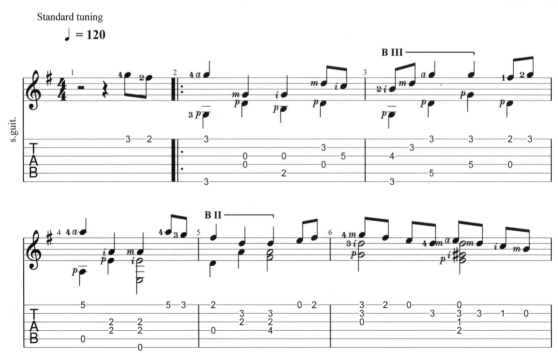

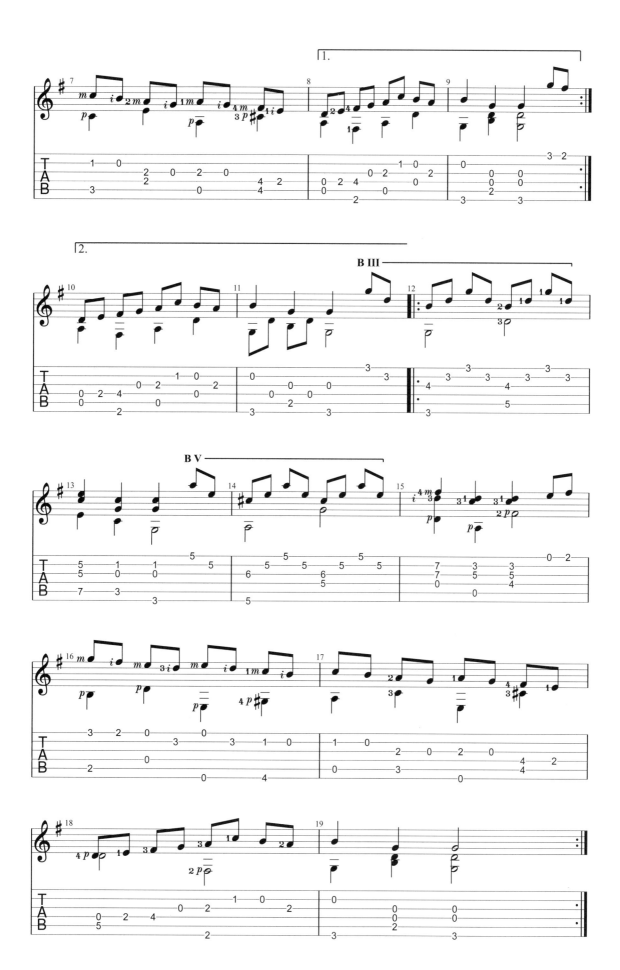

Pretty Girl Milking a Cow

（《深夜食堂》主题曲）

爱尔兰民谣
任强 改编

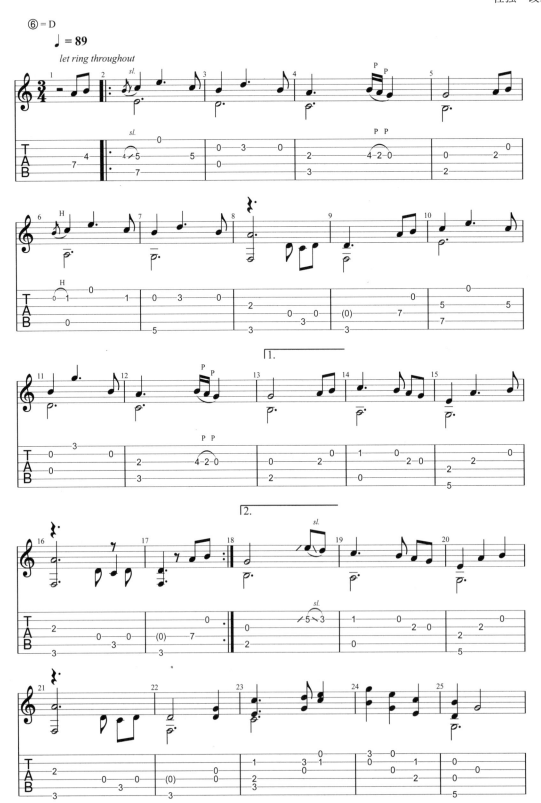

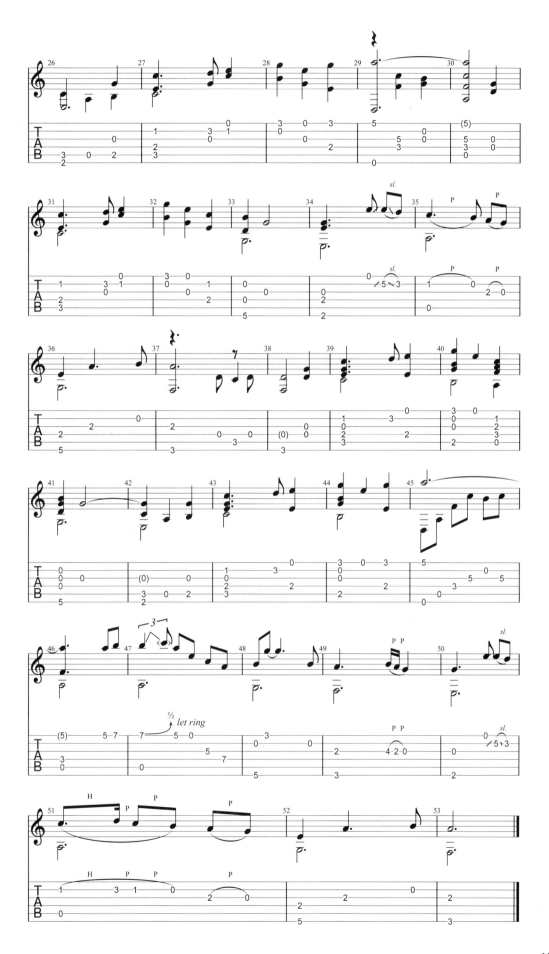

Freight Train

[美]伊丽莎白·科滕 作曲
任 强 改编

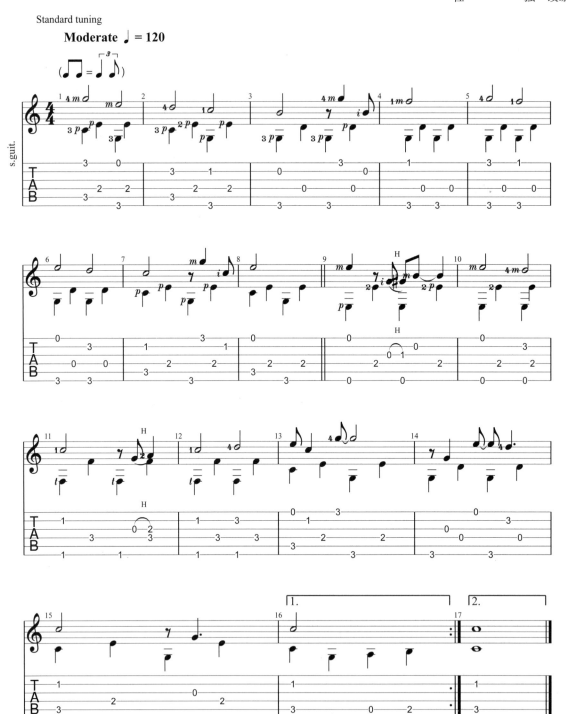

练习提示：美式风格的核心是节奏和律动的稳定，在练习中要体会Shuffle节奏的效果。本曲中只将部分旋律音放到了弱拍去弹，这样可以给刚开始学习此类节奏的爱好者一个台阶去适应摇摆节奏。

Make me a Pallet

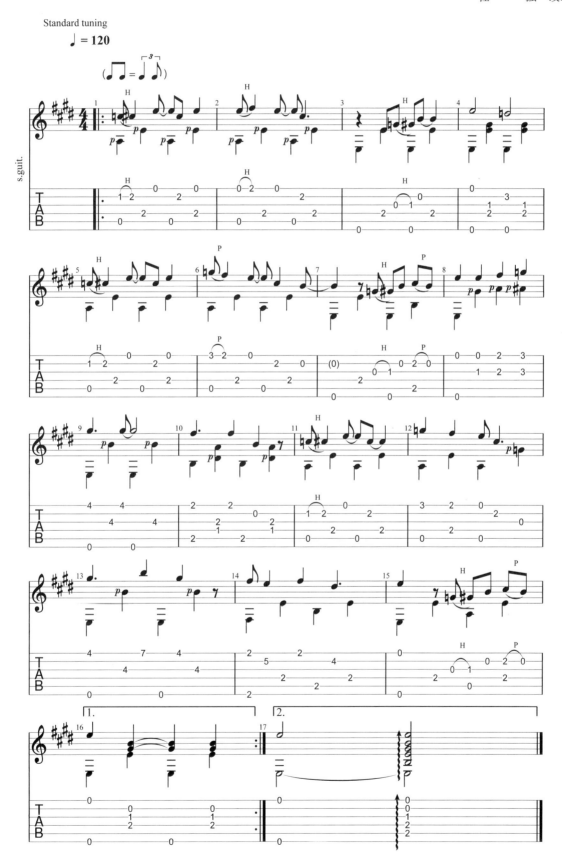

Hello My Baby

[美]约瑟夫·霍华德、爱默生 作曲
任 强 改编

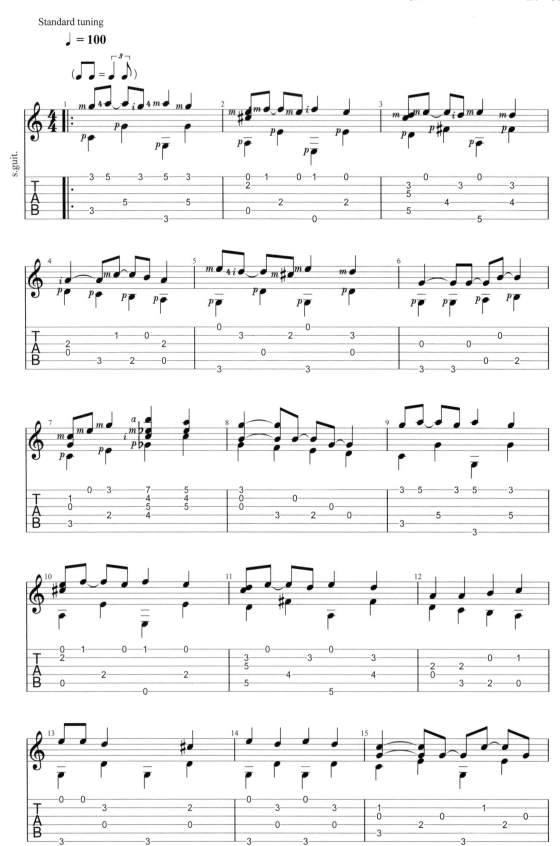

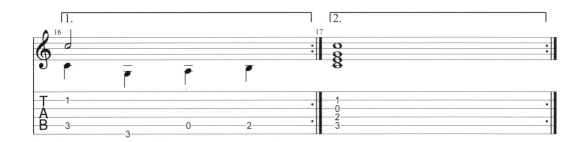

练习提示：以上三首美式风格乐曲是对基本演奏法中交替对位模式的应用，练习时要注意体会节奏和律动的效果。低音稳定是乐曲层次清晰的关键，练习初期可以先熟悉交替低音，有一定肌肉记忆后再加入旋律，这种练习过程也会加深我们对声部的理解。

Jesu, Joy of Man's Desiring

[德]巴赫 作曲

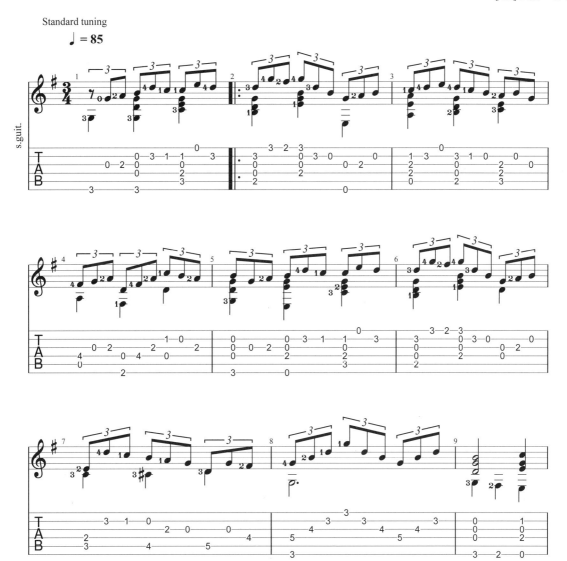

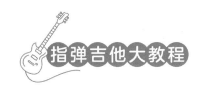
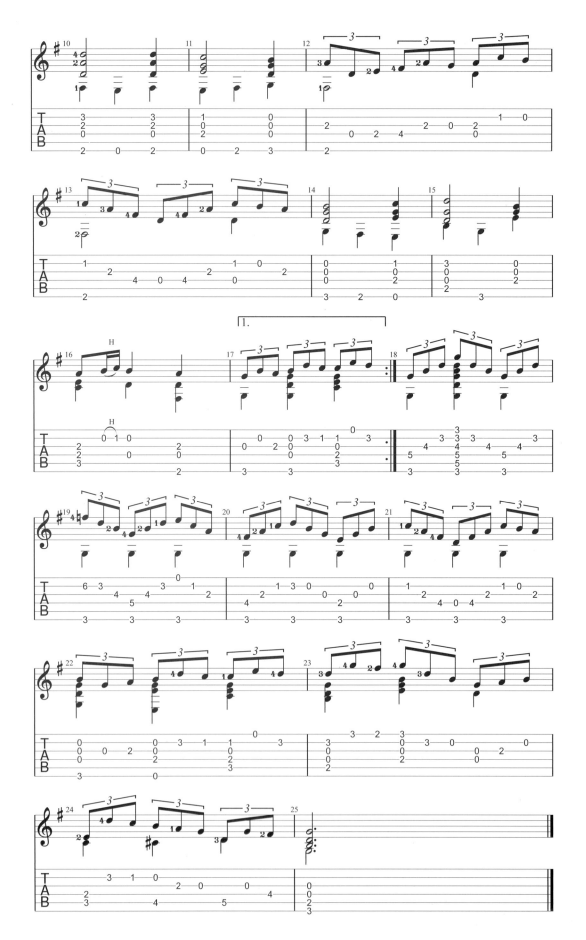

BWV996
Bourree in E minor

[德]巴赫 作曲

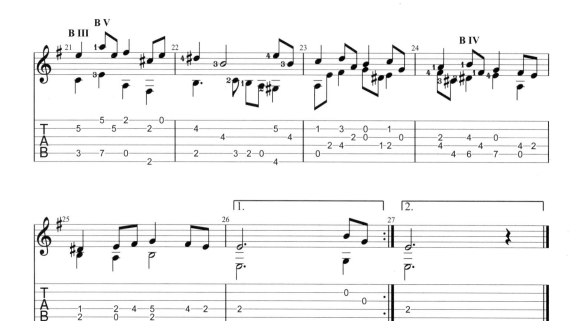

练习提示：此两首练习为巴赫的小品，前者是主调音乐织体，注重和声延展对旋律线条的衬托；后者是复调音乐，强调各声部的独立性，在练习过程中要注意聆听两条旋律线的"流动"和它们之间的协调性。复调音乐作品中手指的移动要考虑到声部的延续，不要以和弦指型的方式去移动，这样会影响到声部的完整。

God Rest Ye Merry, Gentlemen

美国传统民歌
任 强 改编

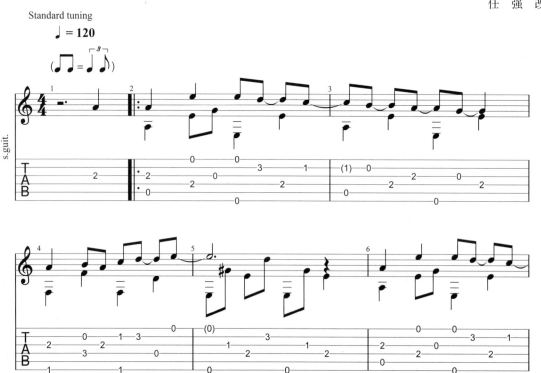

第四章　初级练习曲

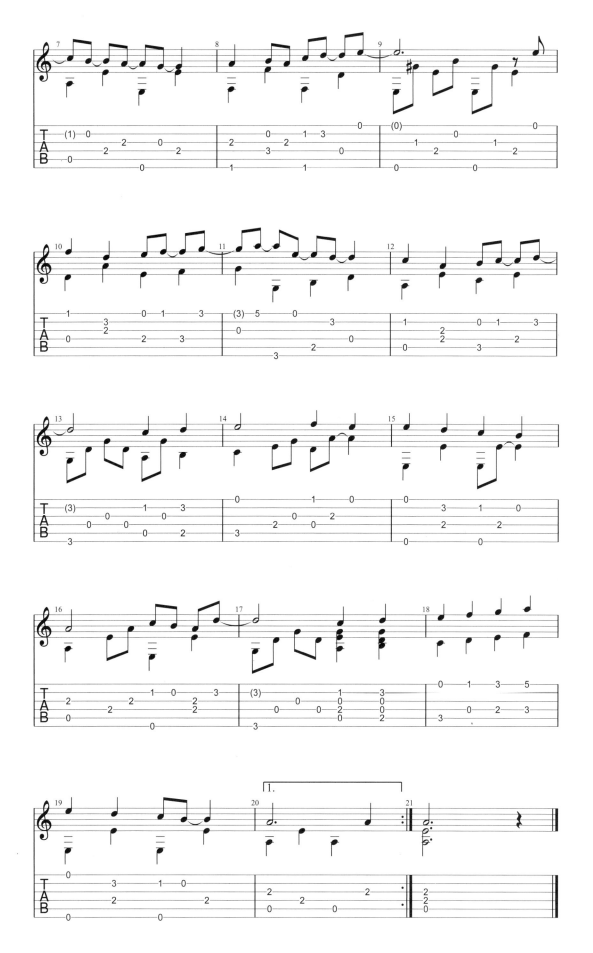

Go Tell it on the Mountain

美国 民歌
任强 改编

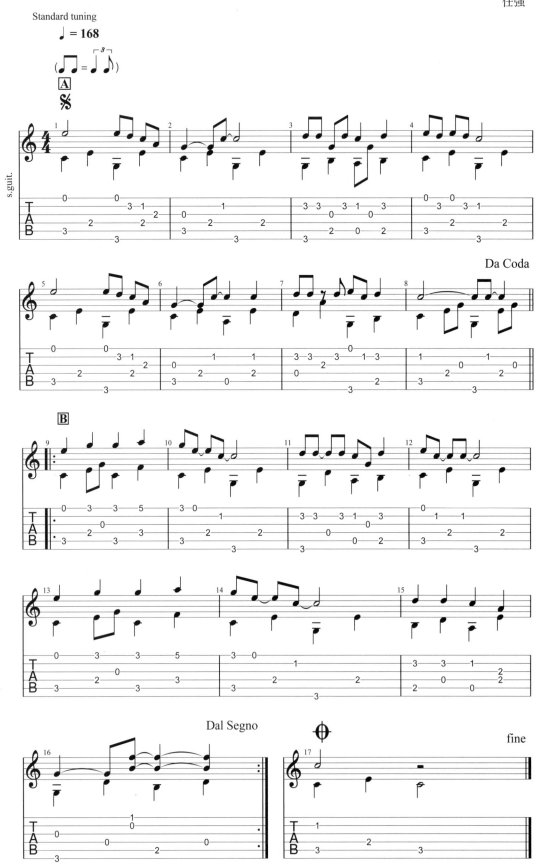

第五章

核心技术训练

扫码观看本章视频

本章内容包括吉他最主要的技术训练，可根据每个人的情况进行组合并逐步提高训练的深度，可以通过老师的安排来进行练习，也可以自行组合安排。

进行技术训练时要注意：习练者必须具备对节奏节拍清楚的认知，机能性的训练不同于曲目，明确练习目的是提高练习效率的必需条件。

一、左右手同步训练

1. 练习要求讲解

在初级练习中相邻或间隔手指的组合基础之上，我们可以把左手按弦扩展为四音组合来配合右手的各类交替模式，让左右手同步以及手指耐力得到充分的锻炼提升。

我们使用排列组合的方式可以得出24种四音组合的指序（见下表）。

24种四音组合指序

1234	2134	3124	4123
1243	2143	3142	4132
1324	2341	3241	4231
1342	2314	3214	4213
1432	2413	3412	4312
1423	2431	3421	4321

然而从手指运动的顺序来说，大部分的指序多演奏几遍就会互相覆盖，比如1234123412341234这个指序中就包含了2341、3412和4123。所以我们可以从这24种指序中挑出不会互相覆盖的组合来进行练习，以下是我搭配好的6种可供大家练习的指序组合：

1324、3412、4231、2134、2431及4312。

以上6种指序可以分别配合右手的im、mi、am、ma、ia、ai、pi、ip组合进行练习。

下面我们通过三种模式来对半音阶进行训练，在练习时要注意左手在运指时的稳定以及与右手的准确同步。

2. 基础练习

<div align="center">半音练习（四音）</div>

<div align="center">模式一</div>

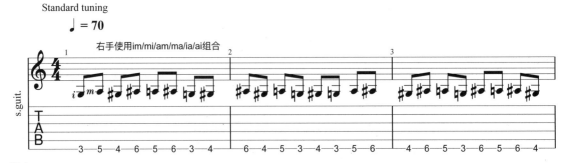

第五章 核心技术训练

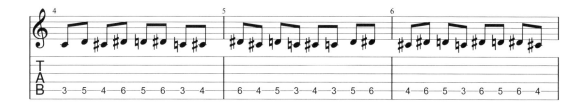

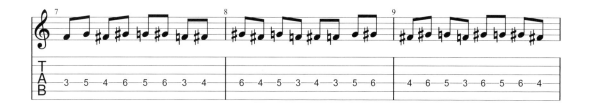

半音练习（四音）

模式二

练习提示：组合四至六部分需要按照组合一至三的规律进行完整的上下行练习。

半音练习（四音）

模式三

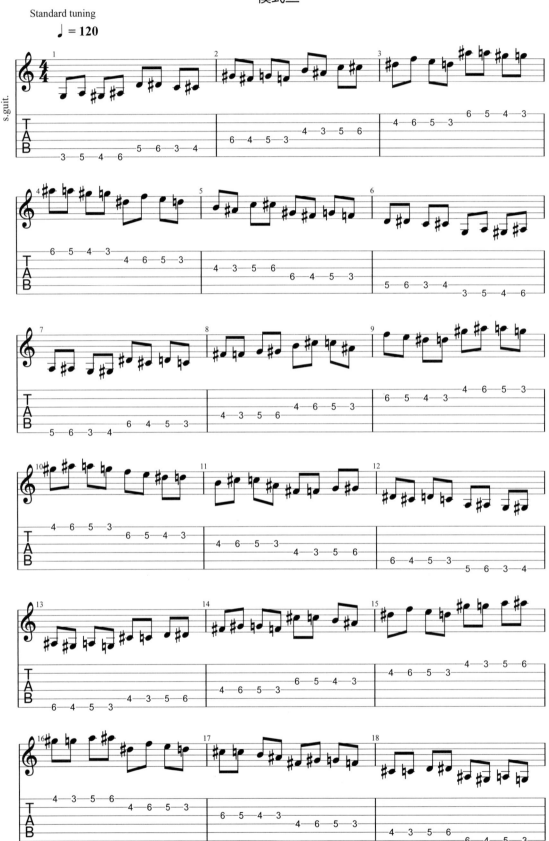

第五章 核心技术训练

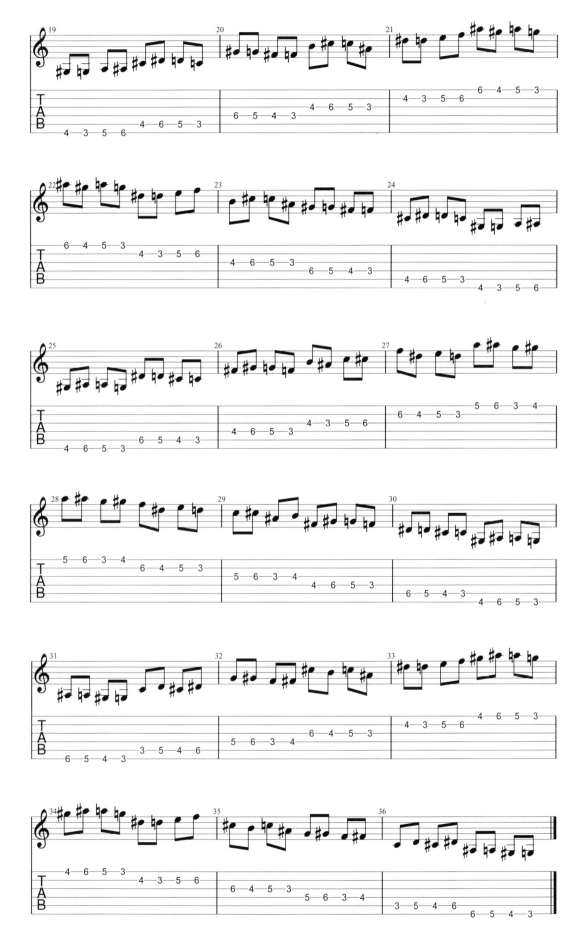

3. 进阶练习

当左手可以在以上三种模式下稳定运指且能很好地控制八分音符后,我们就可以进行十六分音符的练习了。

半音练习(四音)十六分音符

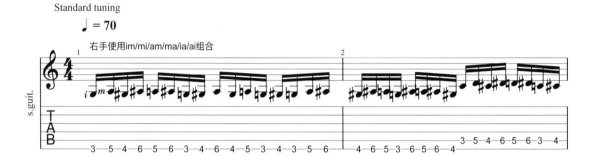

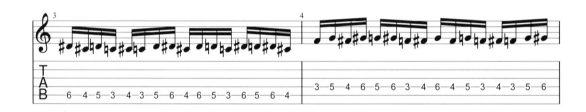

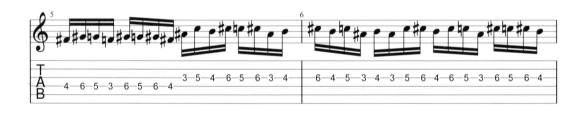

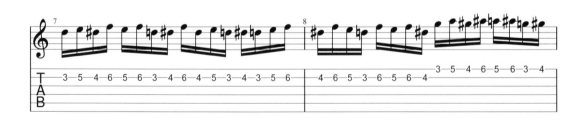

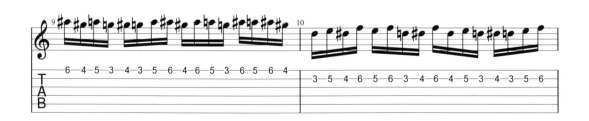

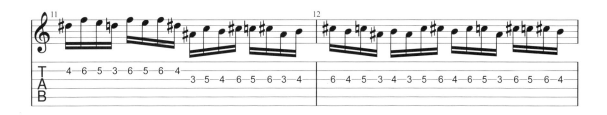

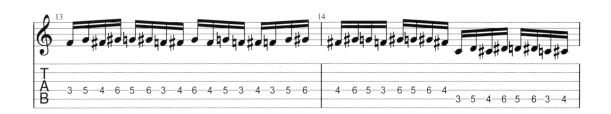

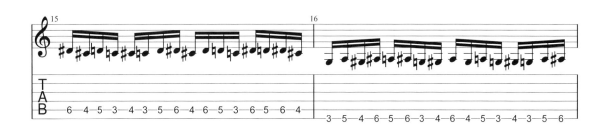

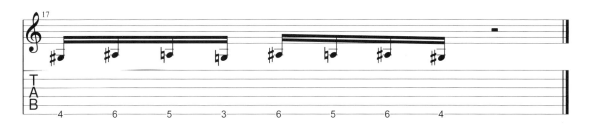

总结：半音阶的训练是左右手同步配合的基石，初期可以以此来提高左手手指力量、稳定手型并辅助其他基本演奏技巧。所以在练习中，我们要将注意力集中到所弹音符的质量和手指组合的交接上。右手的组合也是不可忽视的，虽然它们看起来似乎都差不多，只是简单地交换了顺序，但如果我们能把注意力放在右手的重音上，情况就会完全不一样了（很多初学者在练习半音阶和音阶练习时，注意力都在左手上）。因此当我们能有更多的精力去感受重音和右手组合之间的关系时，这些练习就有了新的方向。

二、圆滑音

在前面的技法学习中，我们已经了解和掌握了圆滑音的弹奏方式，这里我们要将圆滑音的演奏再提高一个台阶，让这种技巧可以适应更多的演奏模式。

四音击弦圆滑音练习

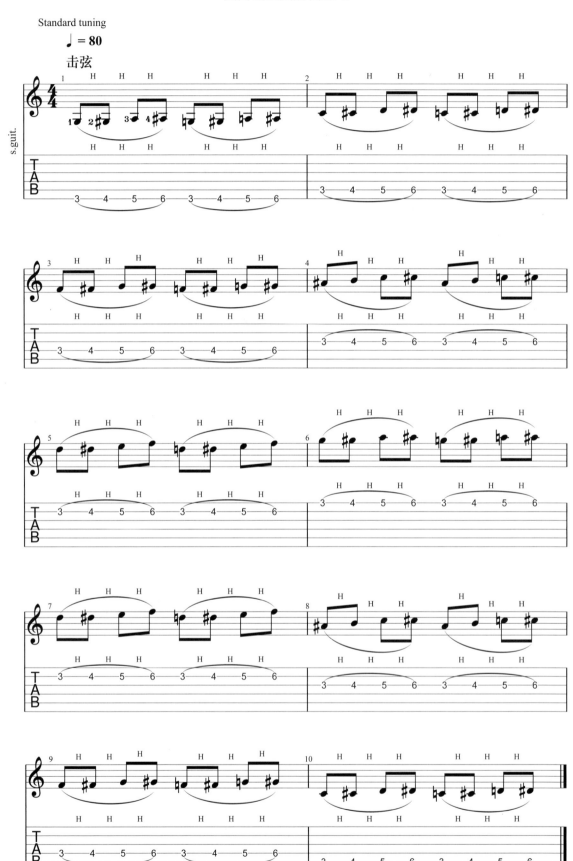

四音勾弦圆滑音练习

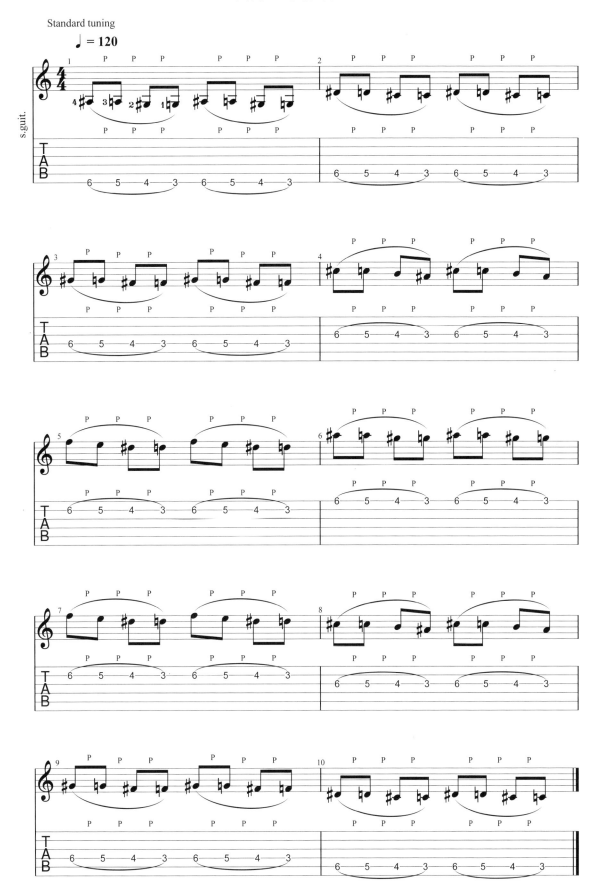

三音上下行圆滑音练习

练习提示：在上行组合一熟练后，可将旋律改为组合二、组合三以及下行组合的模式继续练习（其余练习曲中有多种组合的均可采取此方式练习），全部熟练后也可将节奏改为三连音练习。

三连音圆滑音练习一

三连音圆滑音练习二

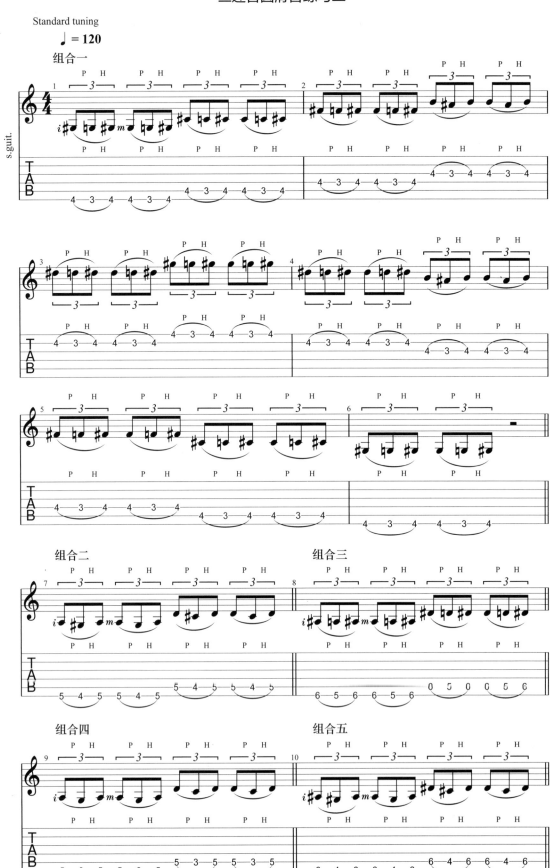

第五章 核心技术训练

组合六

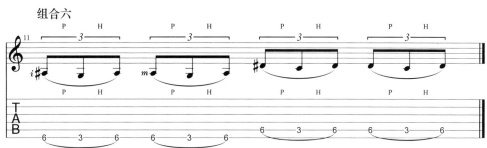

击勾弦练习

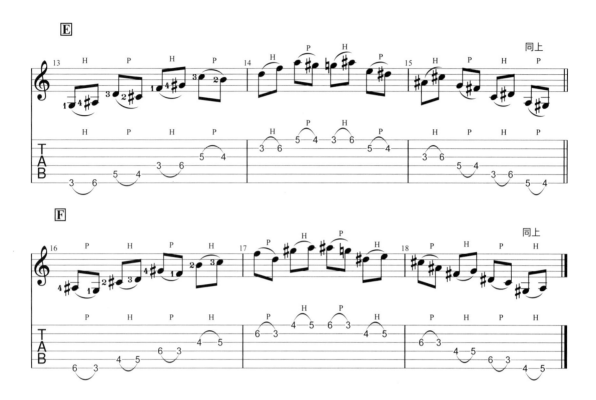

相邻或间隔手指圆滑音练习一

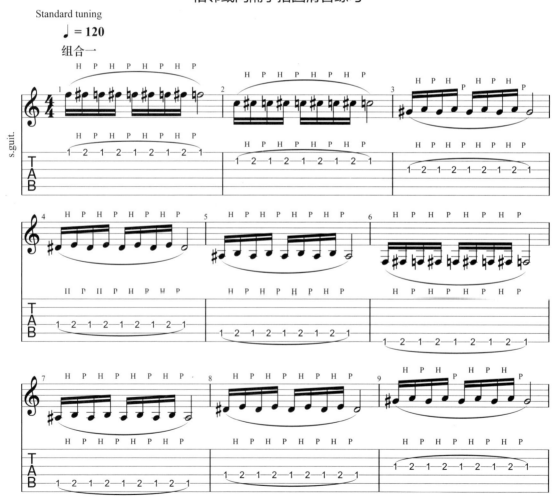

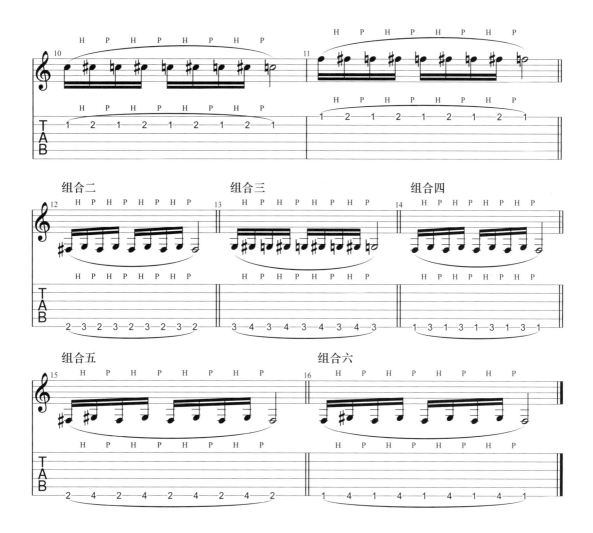

相邻或间隔手指圆滑音练习二

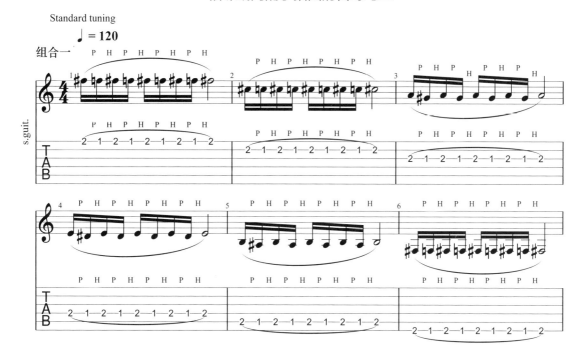

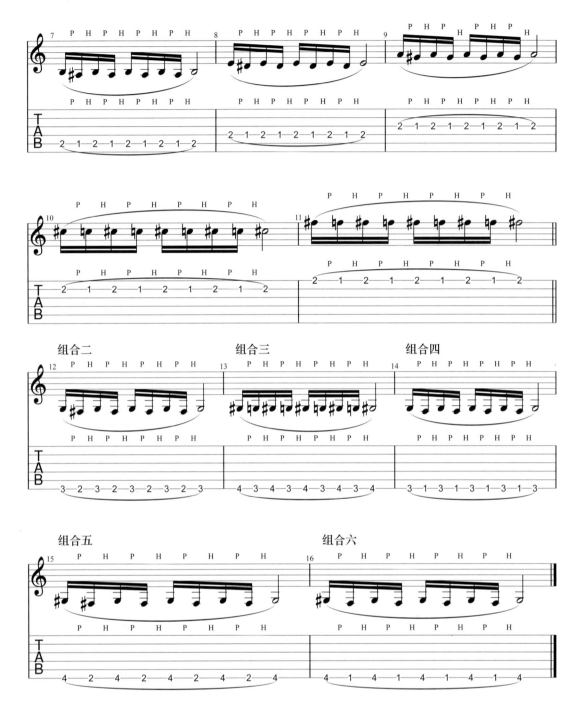

练习提示：这些连音的基础练习需要做到让曲中每个击或者勾出的音符都有清晰的音头，所以练习中切勿贪快而忽略了音的质量，要多去理解击勾动作的过程和它带来的结果（即发音效果）。

圆滑音练习一

[意]卡尔卡西 作曲

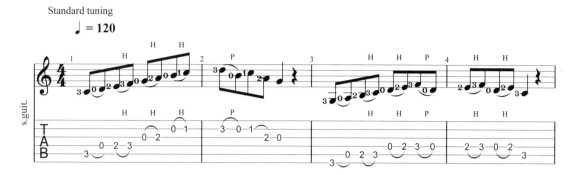

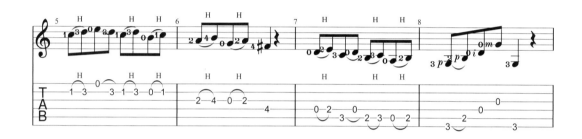

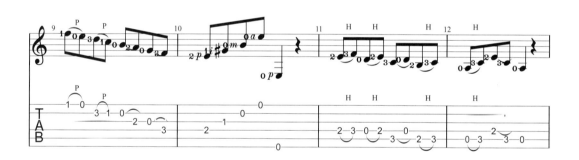

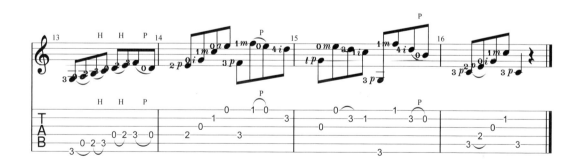

圆滑音练习二

[意]卡尔卡西 作曲

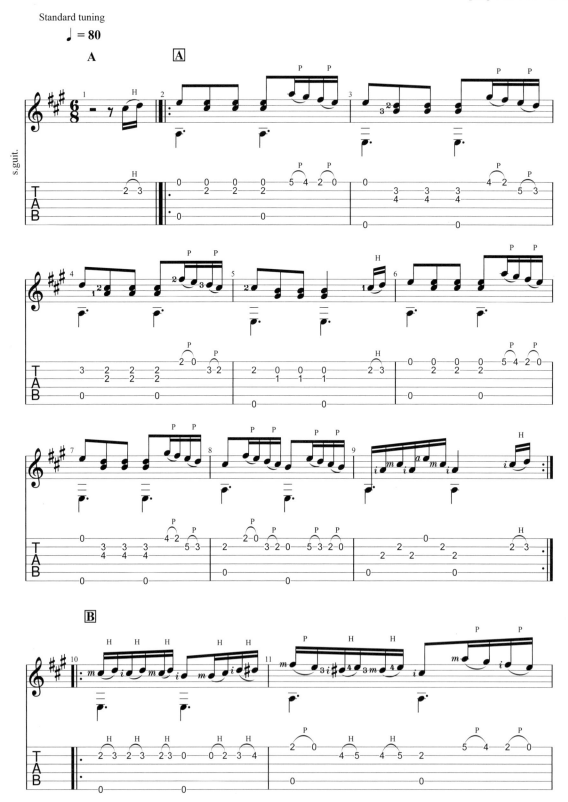

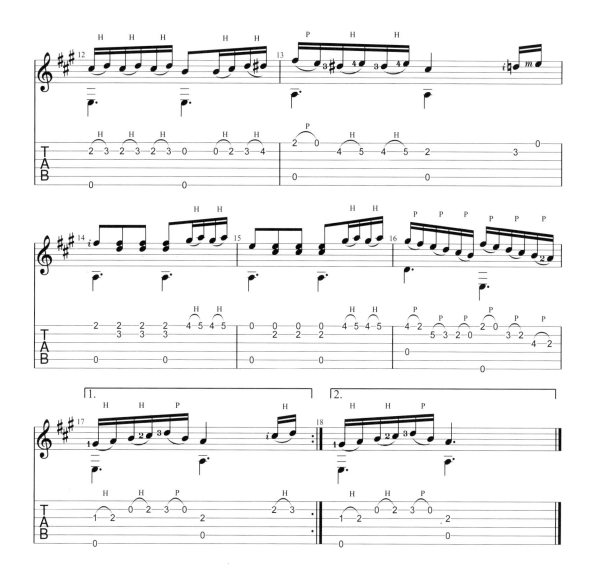

三、装饰音

装饰音的演奏在吉他作品中很常见,但这也是新手在演奏过程中最容易弹错的。在练习中要建立对装饰音直观的认识(即听觉),能够判断出动作是快速击还是勾出来的,这点是刚刚接触装饰音时经常会忽略的。

对于装饰音我们要从以下三个方面去搭建认识:

第一,装饰音的记谱方式(即五线谱中的标记方式);

第二,实际演奏效果(听到的音响效果);

第三,手部演奏动作(如何正确弹奏)。

我们要在练习中有序地对这三个方面的内容进行理解,将自己的演奏与正确效果进行模仿与比对。

1. 倚音

（1）演奏方法讲解

倚音是指使用主音上方或下方的一个或多个音符（不包含主音）对主音进行装饰，因为其所占时值比例短，所以我们可以形象地理解为它倚靠在主音上。

在乐谱中，倚音可以标记在主音（即被装饰的音）的左上方（即前倚音），也可以标记在主音的右上方（即后倚音），在吉他的演奏中使用的主要是前倚音。

倚音的时值要尽可能短，让主音突出，倚音的音响效果应如蜻蜓点水般灵动、倏忽而过。

由于音乐效果的处理各有不同，倚音也会有长短的区别，短一些的倚音会在小音符的符干上加一个斜杠，长一些的则没有。

常用的各类倚音记谱方法和实际演奏效果见下谱。

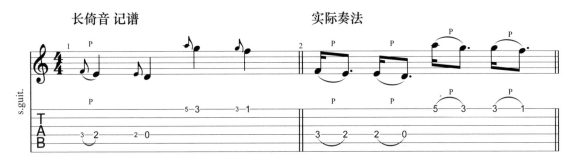

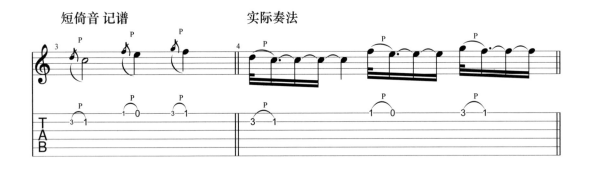

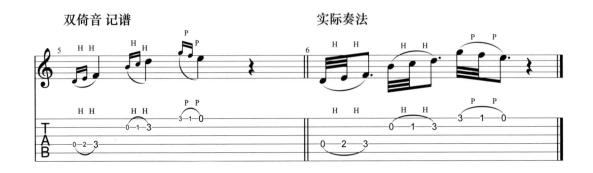

如果一个带有前倚音的音同时伴随有其他声部，那么倚音应和其他声部对位的音一起弹出（如下谱中的第一个音在演奏时需将一弦3品和四弦空弦音同时弹出），再用击弦或勾弦连接到主音。

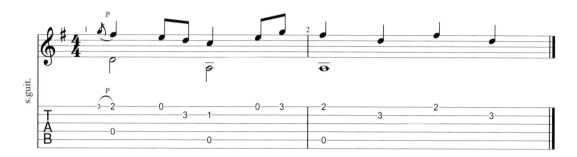

演奏倚音除了可以使用击勾弦，有时还会使用滑奏（见下谱）。

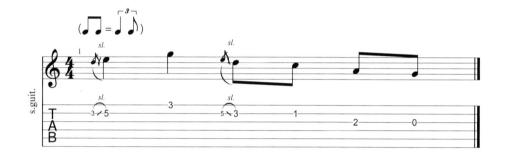

倚音的效果除了可以用左手表现之外，有时还会用右手点弦的方式完成，下谱中的倚音就是用右手演奏出来的。

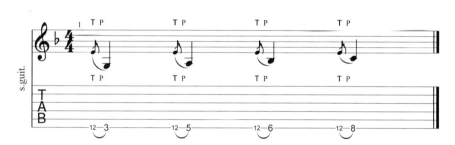

（2）倚音练习

练习1

练习2

练习3

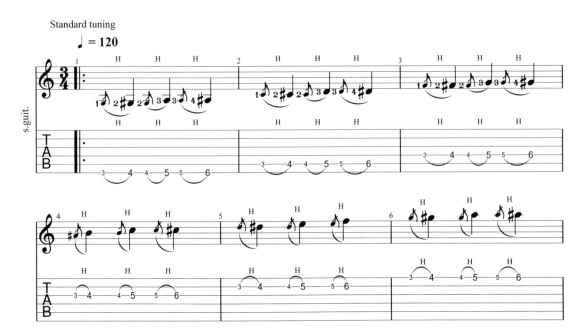

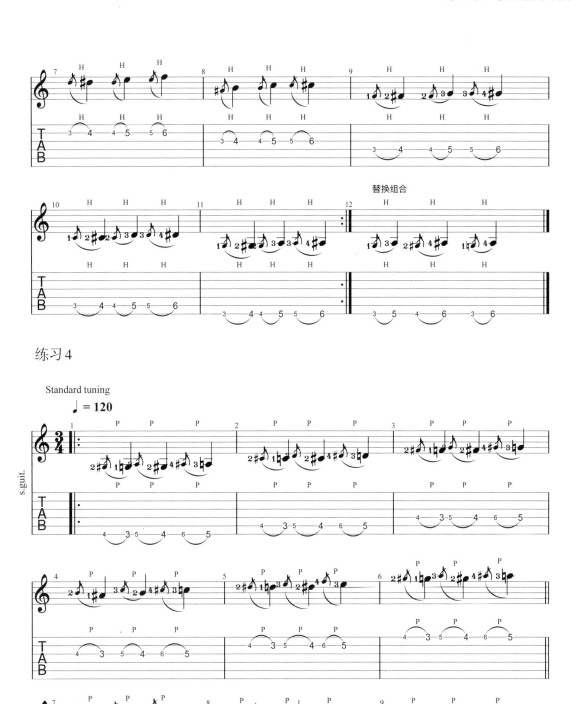

练习4

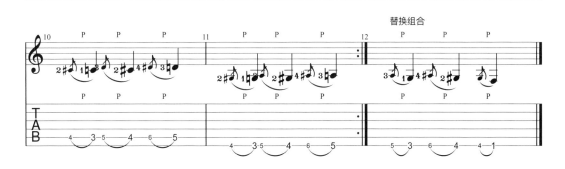

2. 波音

（1）演奏方法讲解

波音是由主音开始向上或向下与相邻的音符之间快速波动一次的装饰音，其中上波音是主音与其上方音符快速波动，下波音是主音与其下方音符快速波动。

波音在时值控制上同倚音一样，都要尽量短，听起来就像是在主音上"抖"了一下。练习时要注意感受左手击勾弦的状态，越放松越容易做出正确效果；相反如果手指动作紧张，那波音的演奏效果便不受控了。

波音的记谱方法和实际演奏效果见下谱。

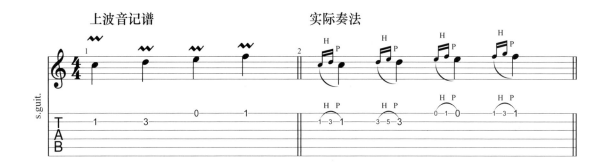

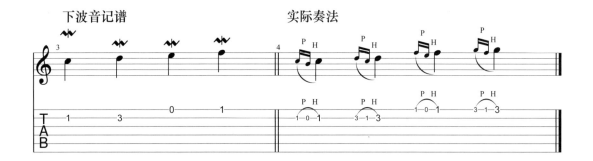

也有一些波音不按常规的音程（二度，即相邻音符）来装饰（见下谱）。

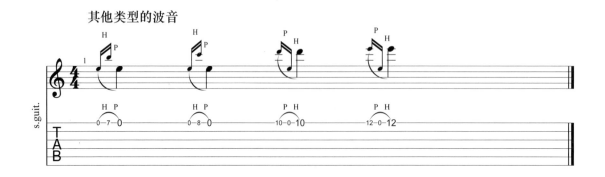

（2）波音练习

练习1

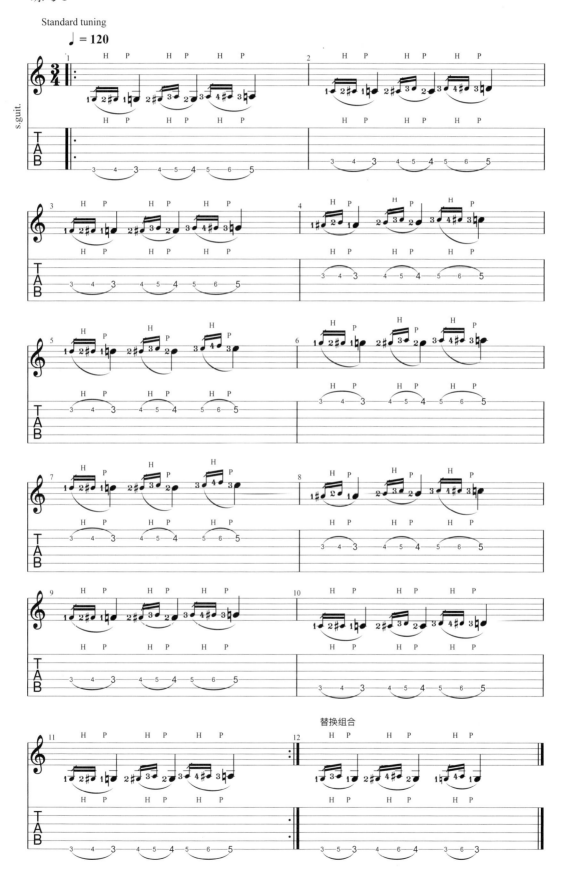

练习2

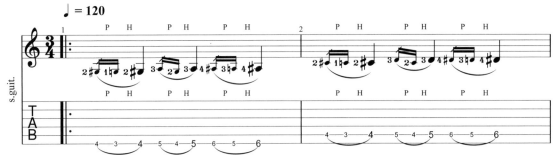
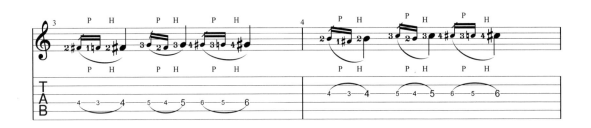

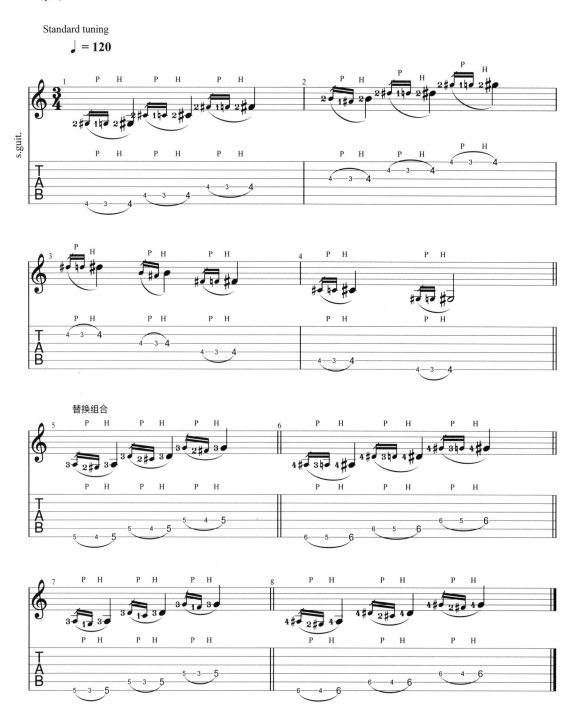

练习 4

3. 回音

回音是由主音和它上下的辅助音构成的。不同风格中的回音应用可归纳为以下三种表现形式：

① 从主音开始。这种回音要在主音前面加入小装饰音，并在上方标记"∞"符号，见下谱中 A 部分。

② 从上辅音开始。这种回音要在主音上方标记"∽"符号，见下谱中 B 部分。

③ 从下辅音开始。这种回音要在主音上方标记"∾"符号，见下谱中 C 部分（注意这个符号与第二种回音符号是相反的）。

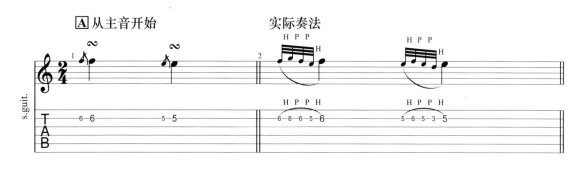

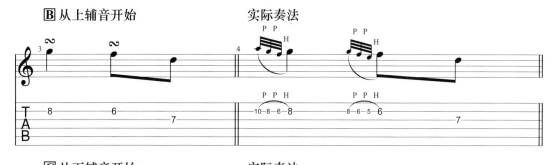

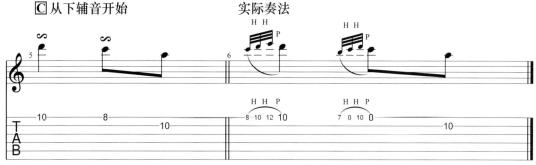

4. 颤音

颤音的符号是 tr，具体演奏方法是将主音与其上方的大二度或小二度音快速交替弹奏，通常从主音开始也在主音上结束，其记谱方法和实际演奏效果见下谱。

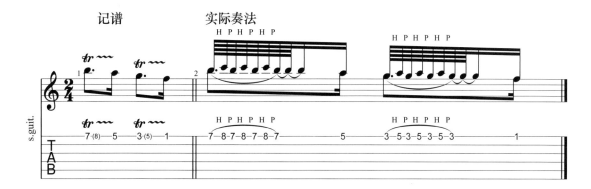

5. 装饰音练习

片段一

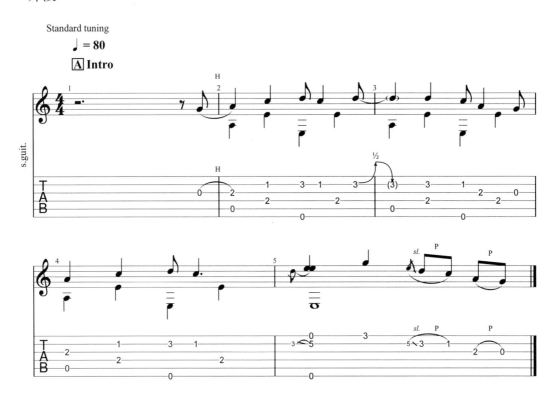

片段二

调弦 6-1 DADGAD

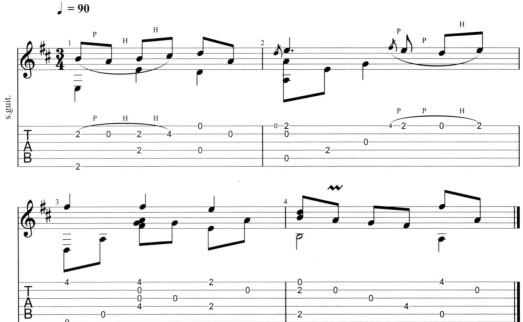

片段三

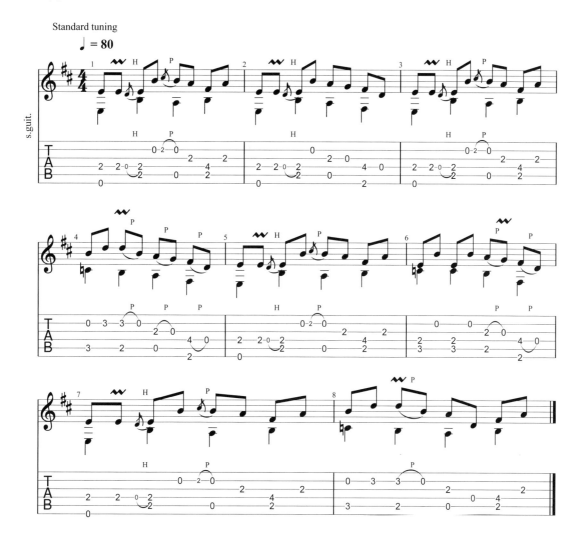

四、换把与音阶练习

1. 演奏方法讲解

把位是由左手拇指和其余四指（食指、中指、无名指、小指）间的关系所决定的（参考左手手型），在左手位置不变的情况下，所能演奏的乐音范围就叫作把位。吉他指板上的一个把位通常是4个品格的距离。

由于我们能够演奏的音域越来越宽，仅仅在4个品格以内演奏就不足以满足需求了，这就涉及到了把位的上下移动，即换把。

换把的动作简单来说就是整个手部在吉他的指板上上下移动，此技法要求我们在音阶类的把位移动中保持手型的稳定，手指按压位置要准确（见图78）。这两者相辅相成，手型的稳定可以使手指按压的位置更加准确。在快速移动中，我们的控制更多会在手臂上，而不是手指，这需要我们在练习中慢慢揣摩。

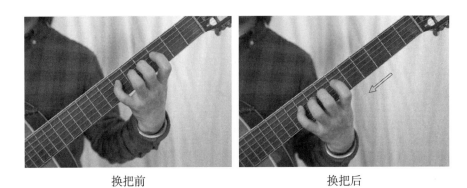

| 换把前 | 换把后 |

图78 换把动作

对于左手来说，在固定把位弹奏是很快就可以掌握的，但在度过初级阶段（主要任务为训练动作的准确性并增强手指耐力）后，左手技术训练会更多地转移到把位移动和音阶上，这也是左手技术训练的重要内容之一。

2. 相邻手指的把位移动练习

练习1

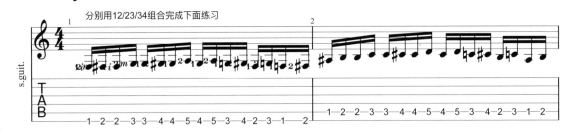
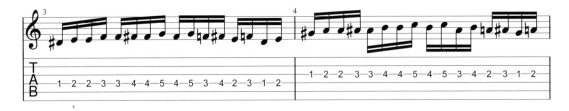
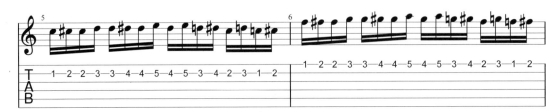
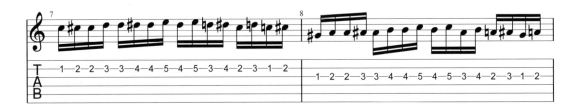

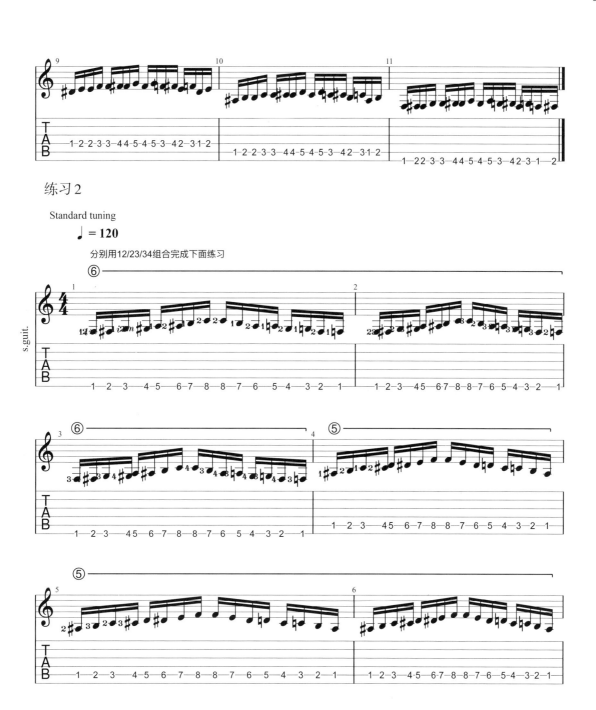

练习2

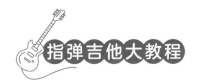
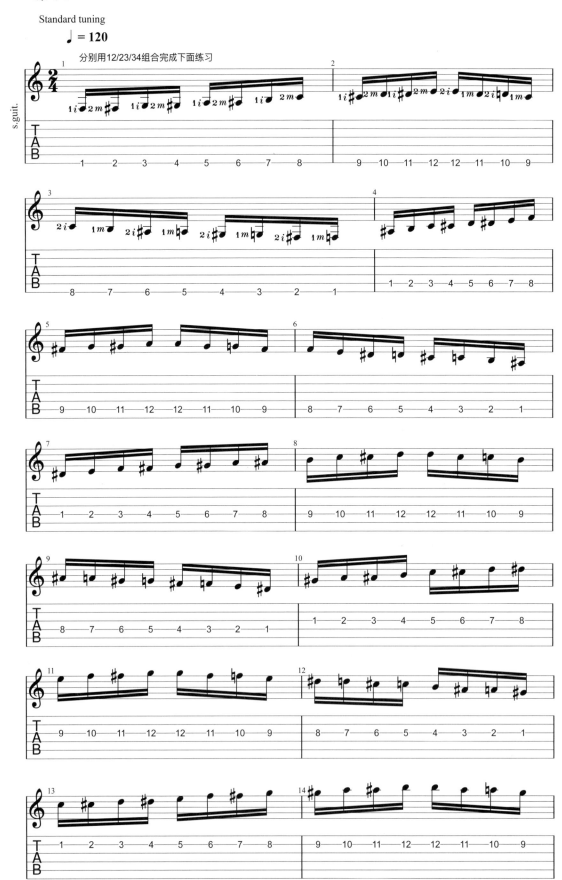

练习提示：注意单位拍上的重音，不要因为换把而改变重音位置或出现杂音。

3. 间隔手指的把位移动练习

练习1

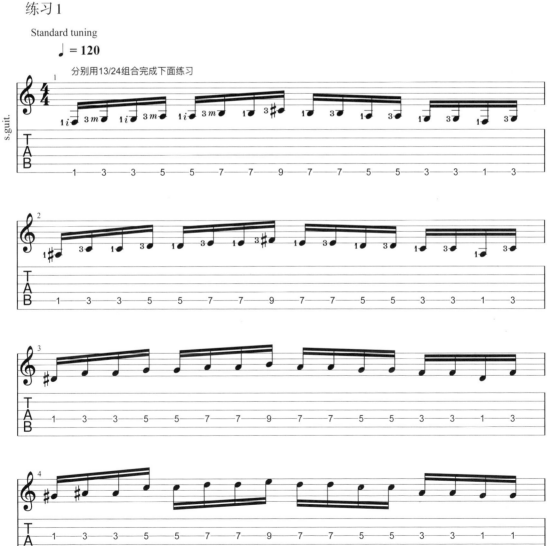

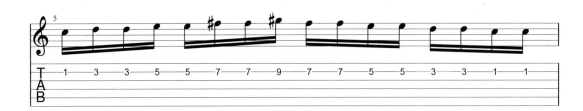

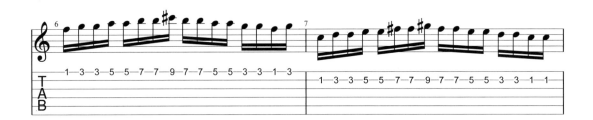

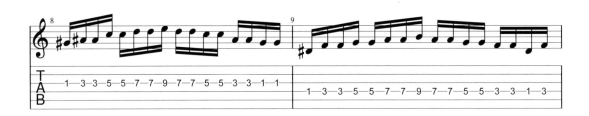

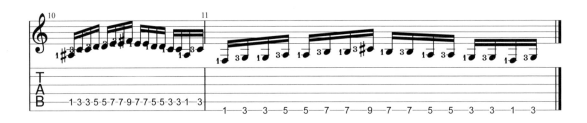

练习2

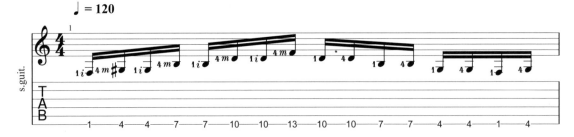

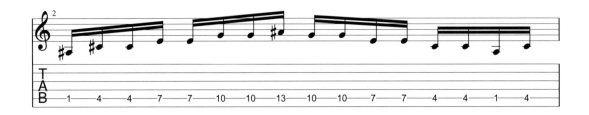

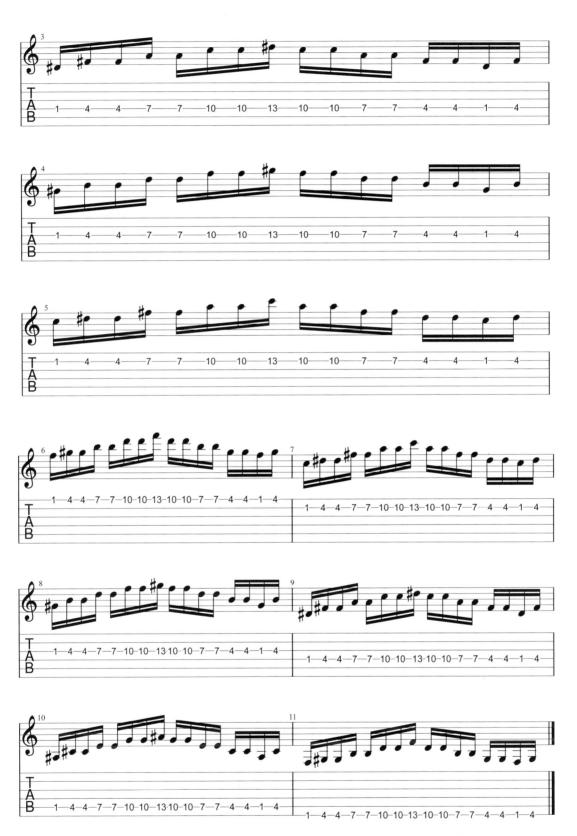

练习提示：远距离换把时尤其要注意单位拍的重音位置，听起来不能有换把痕迹，体现在手上就是移动把位后的音符不能突强或产生明显的时值变化，这点要多在练习中体会。

4. 手指移动练习

练习1

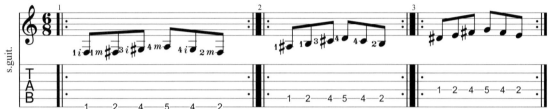

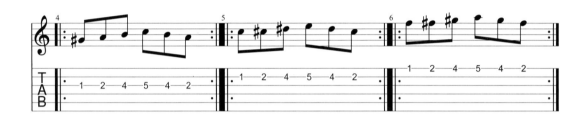

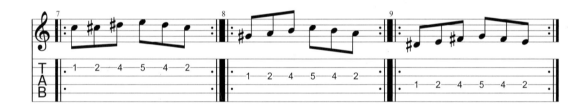

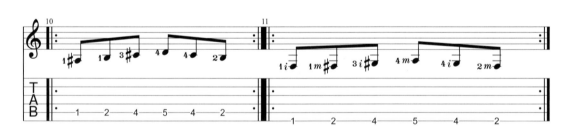

类型一练习熟练后可再分别用以下类型进行替换练习（其余练习曲中有多种把位更换类型的均可采取此方式练习）。

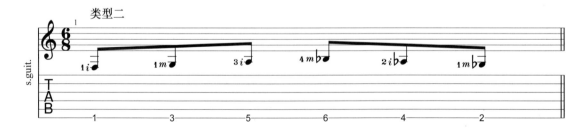

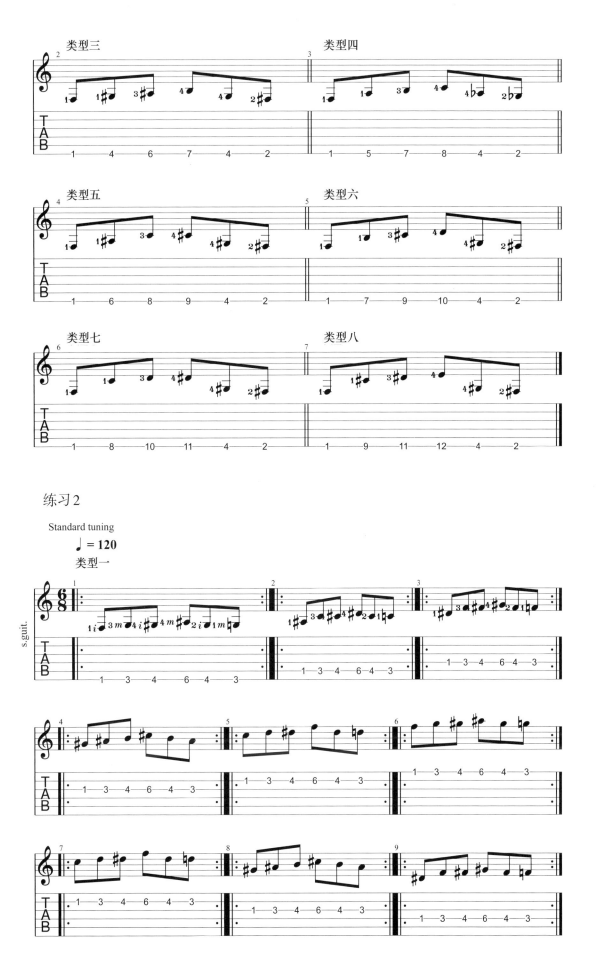

替换类型

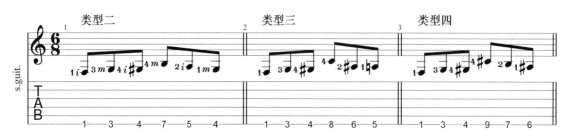

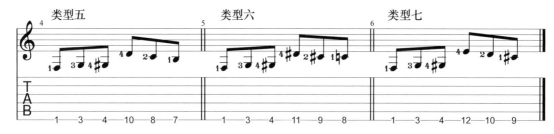

练习3

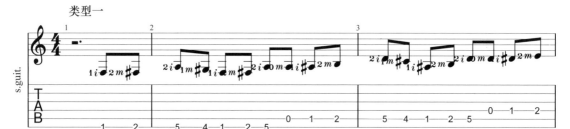

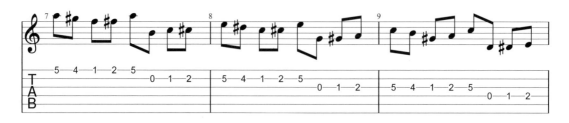

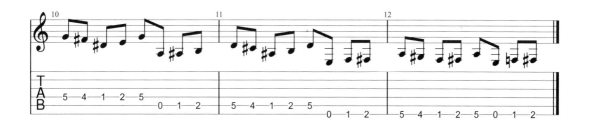

替换类型

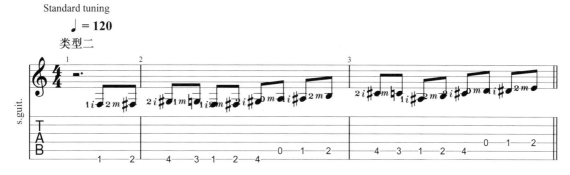

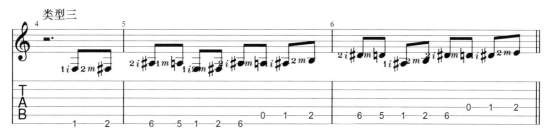

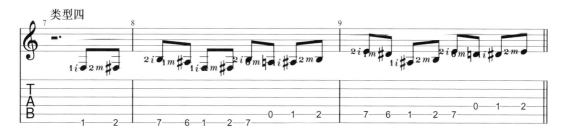

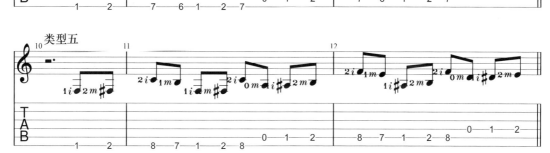

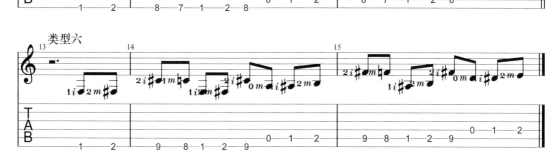

练习4

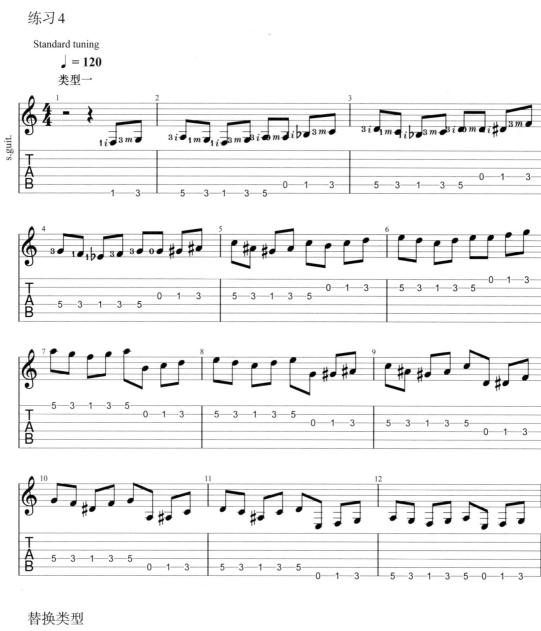

替换类型

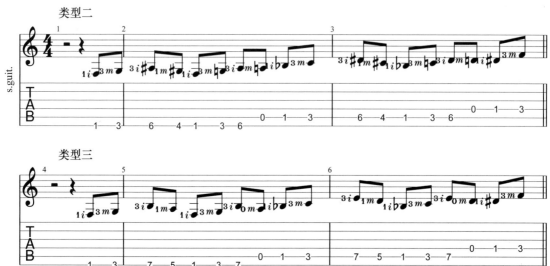

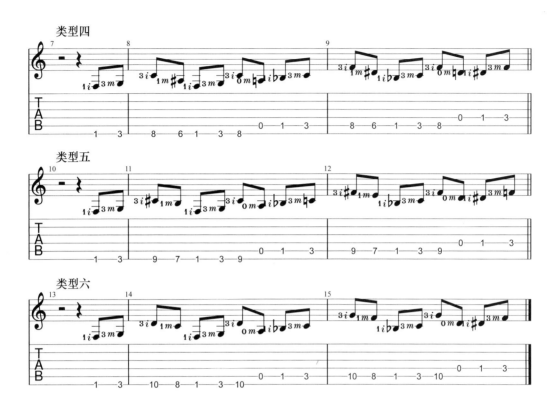

练习5

Standard tuning

♩ = 120

替换类型

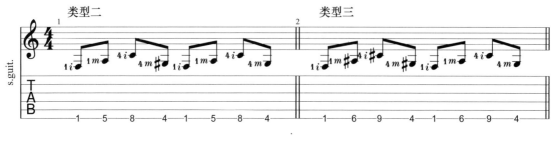

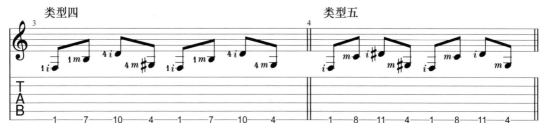

练习6

练习提示：换把的位置在每小节第二拍的前两个十六分音符之间，在练习中要将换把处理到没有"痕迹"，就像1234指正常在同一把位内弹奏一样。

练习7

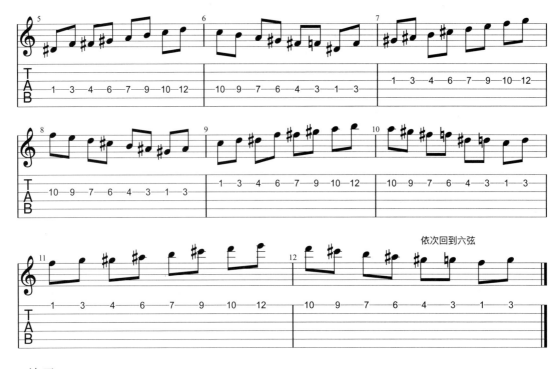

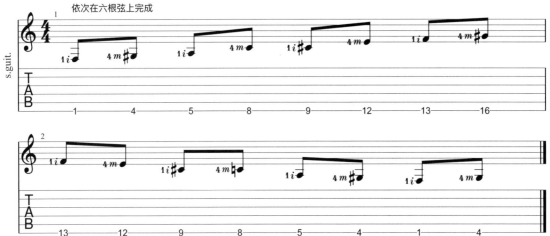

5. 塞戈维亚音阶

（1）音阶指型种类

下面这些音阶练习包含了24个自然大小调的内容，看起来虽然很多，但我们可以通过指型来熟悉所有的调。比如C大调音阶的指型同时可以演奏D♭、D、E♭大调，我们只需要改变起始位置即可。

经过总结，24个大小调总共会使用8种指型，我们可以通过练习不同指型的8个调来学习所有的大小调。在日常练习中可以使用五度圈（如C-G-D-A-E）的进行来练习各调音阶。

两个八度的指型（2种）从五弦开始：

①C大调指型同时也可弹奏D♭大调、D大调、E♭大调；

②c♯小调指型同时也可弹奏d♯小调、c小调、d小调。

三个八度的指型（6种）从六弦开始：

①G大调指型同时也可弹奏A大调、B大调、F♯大调、A♭大调、B♭大调；

②a小调指型同时也可弹奏f♯小调、g♯小调、f小调、g小调；

③b小调指型同时也可弹奏b♭小调。

除此之外，还有E大调指型、e小调指型和F大调指型3种。

（2）塞戈维亚音阶练习

下面我们来练习24个大小调音阶。

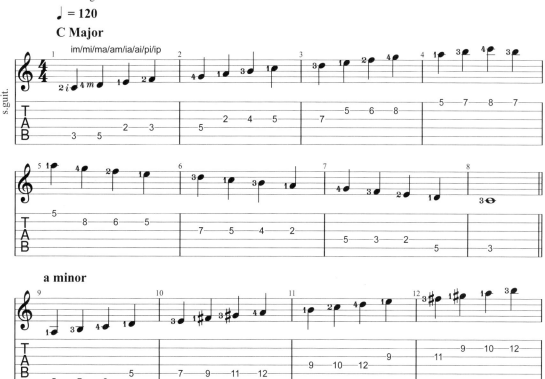

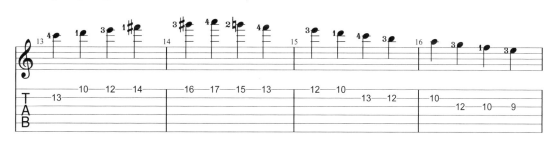

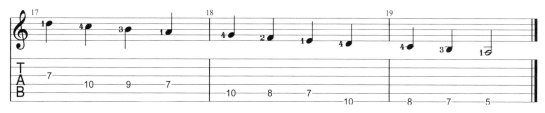

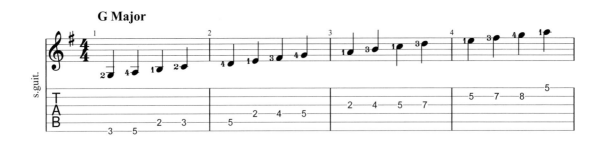
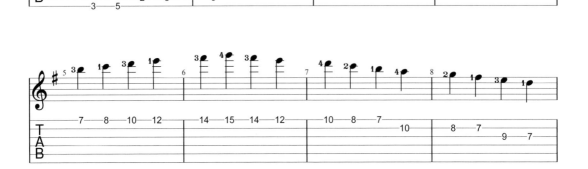
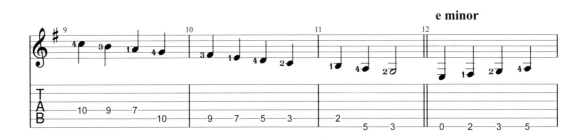
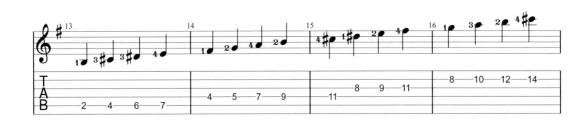
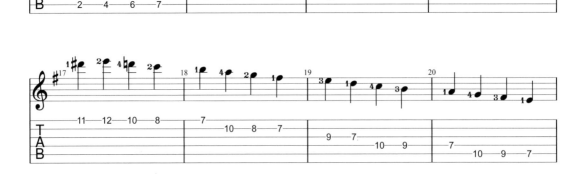
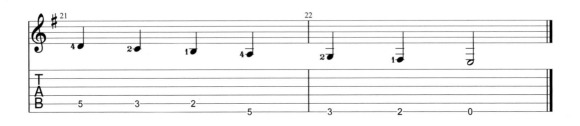

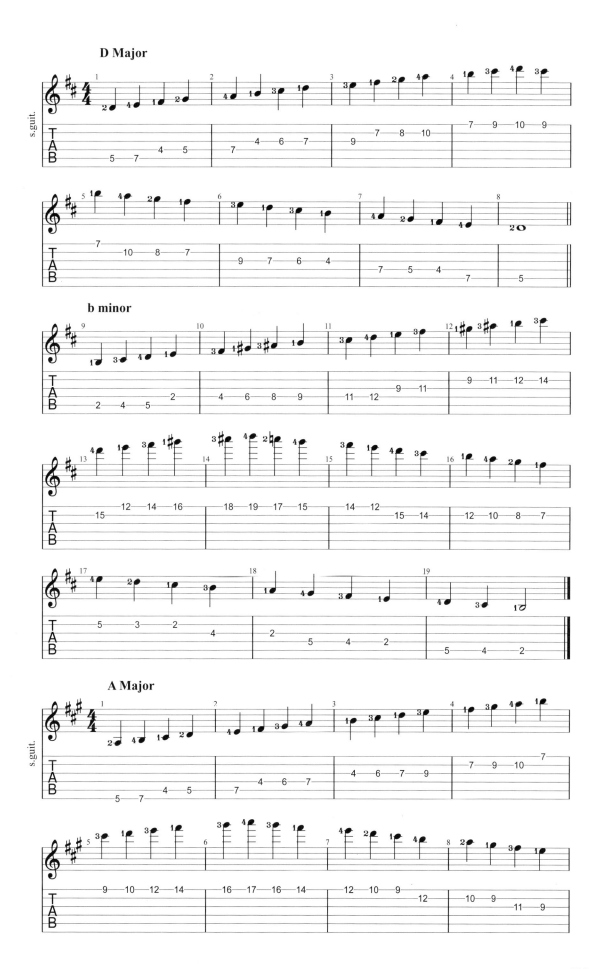

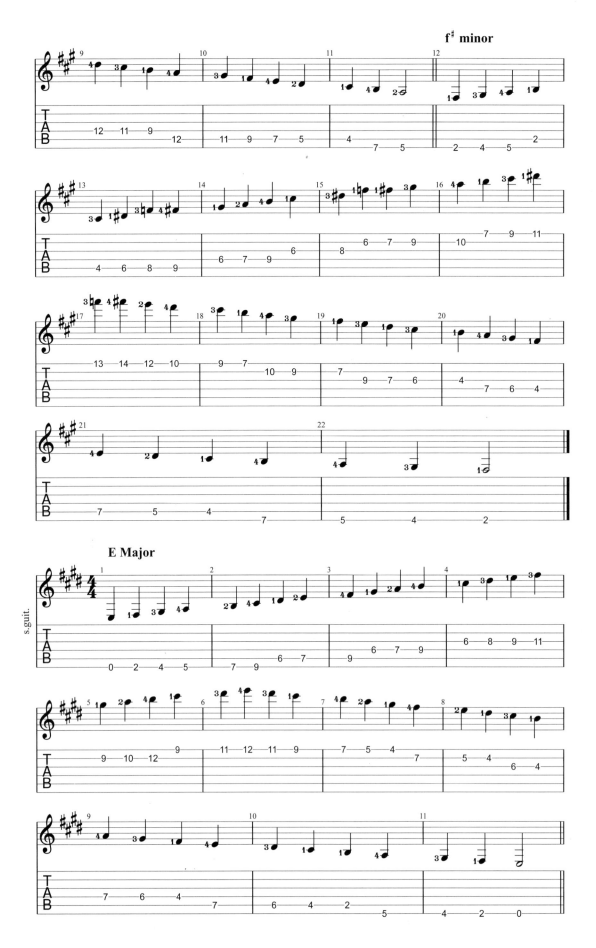

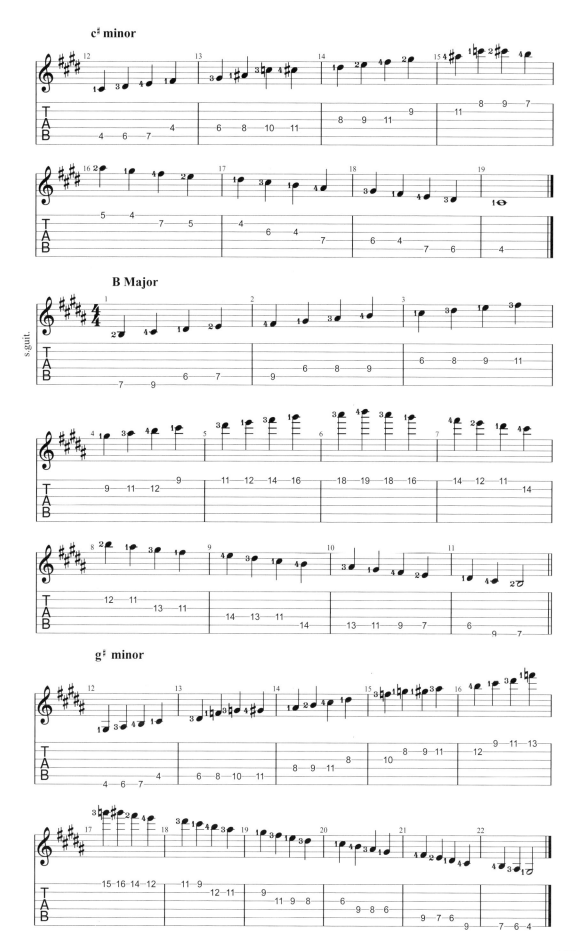

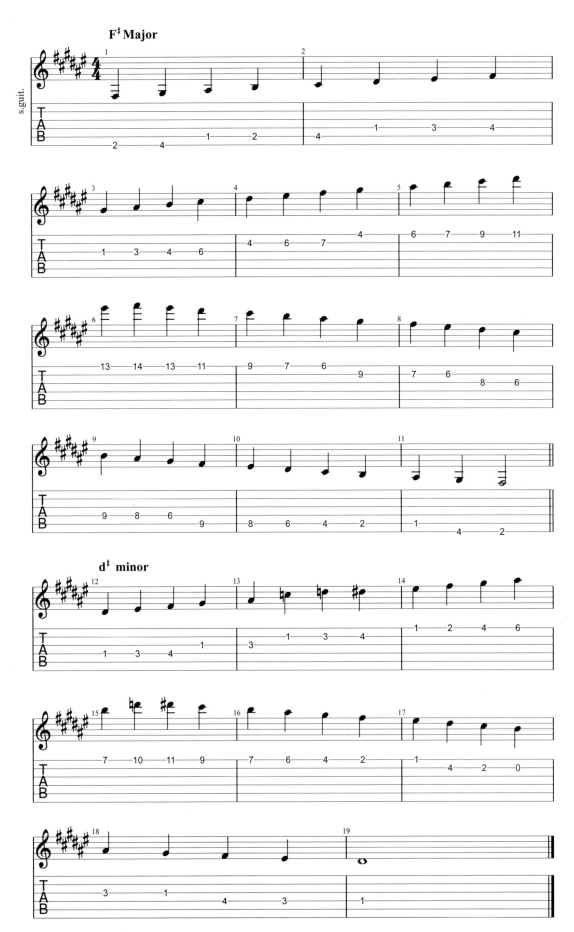

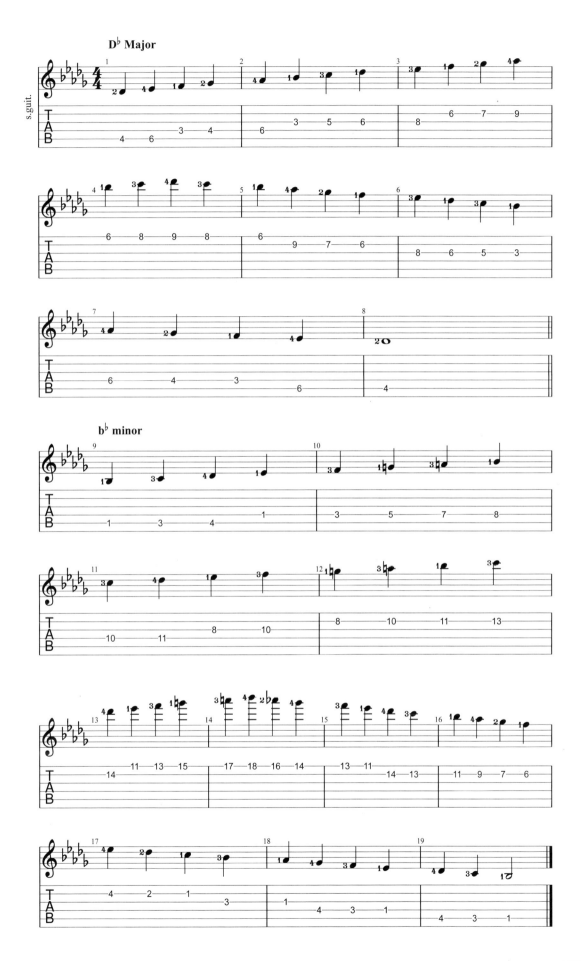

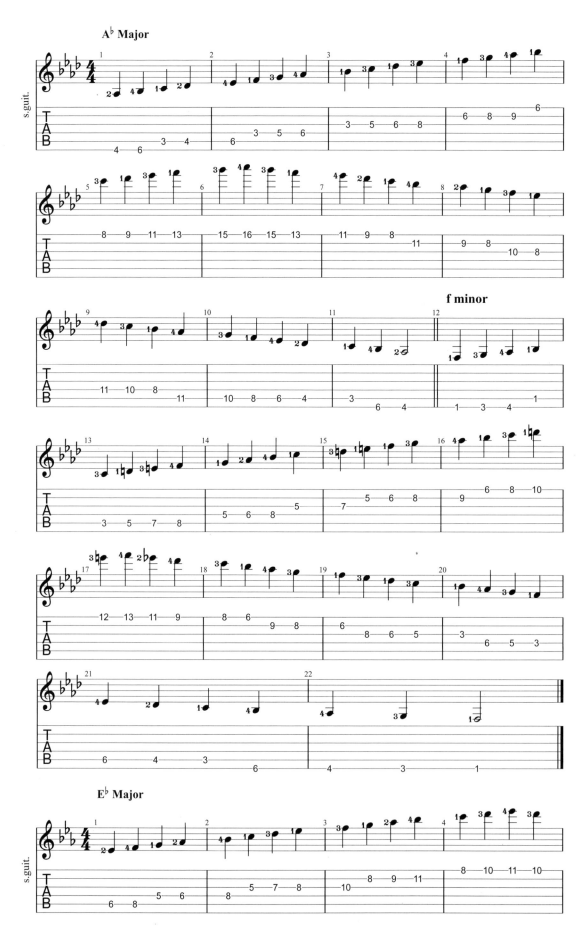

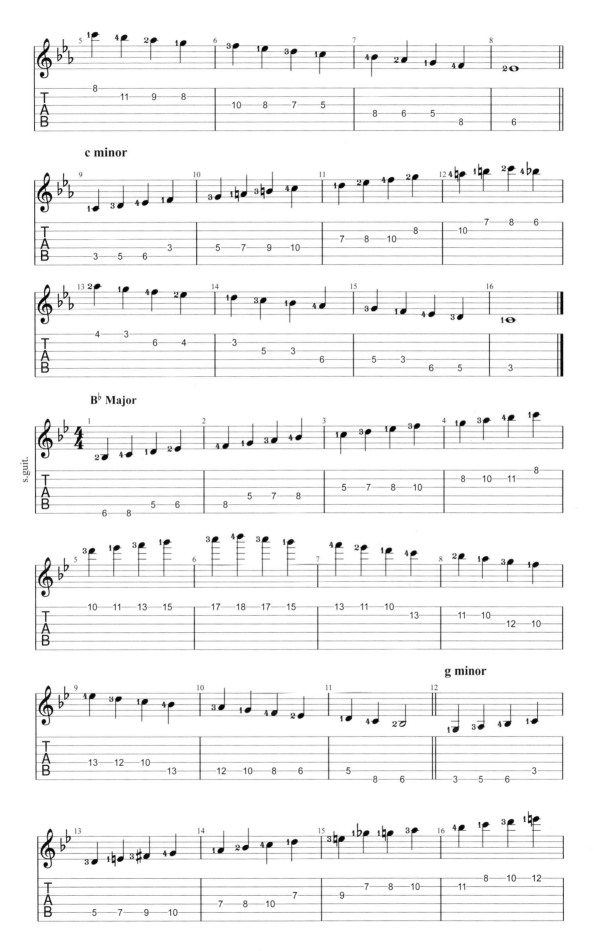

五、横按练习

在前面我们已经学习过横按的技法了，在掌握横按的基本发力后，我们要通过更多形式来训练此类按压技巧。

练习1和练习2在半音阶演奏的同时要保持低音或高音琴弦的延续，这对横按发力时手指力量的调整是一个考验。

练习1

Standard tuning

♩ = 120

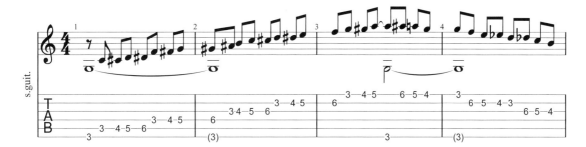

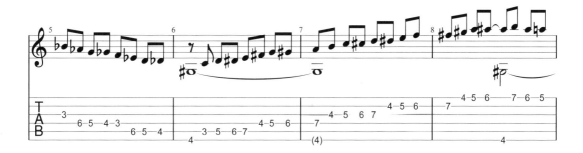

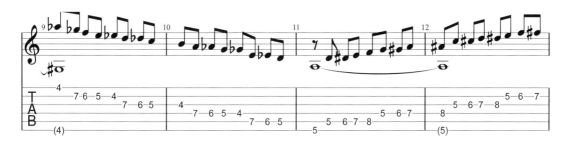

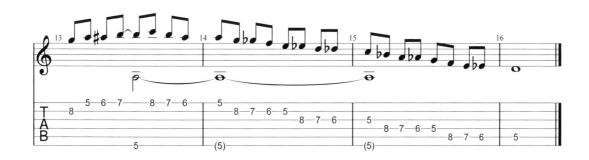

练习2

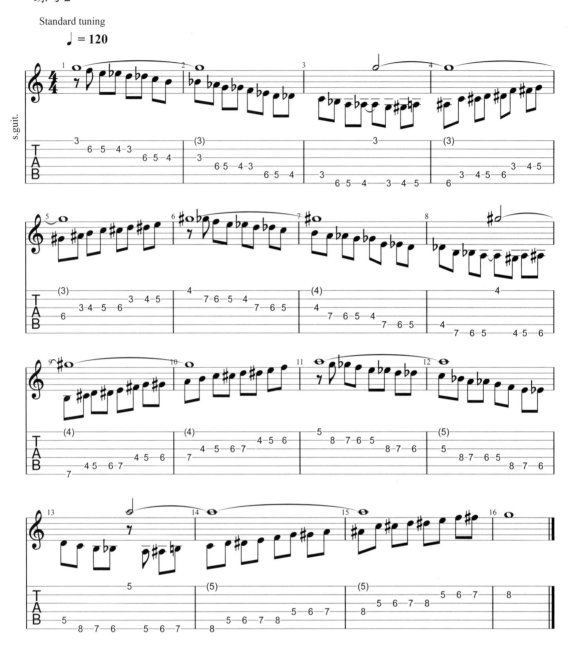

练习3和练习4一开始可先以顿音的方式演奏（见下谱），体会横按技法中发力和放松的交替，然后再正常弹奏，熟练之后可使用其他替换类型继续练习。

练习3

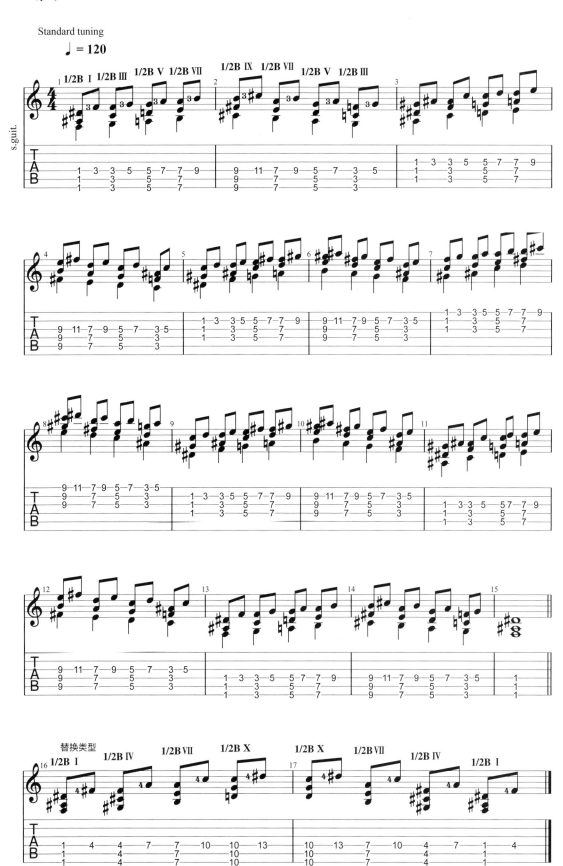

练习4

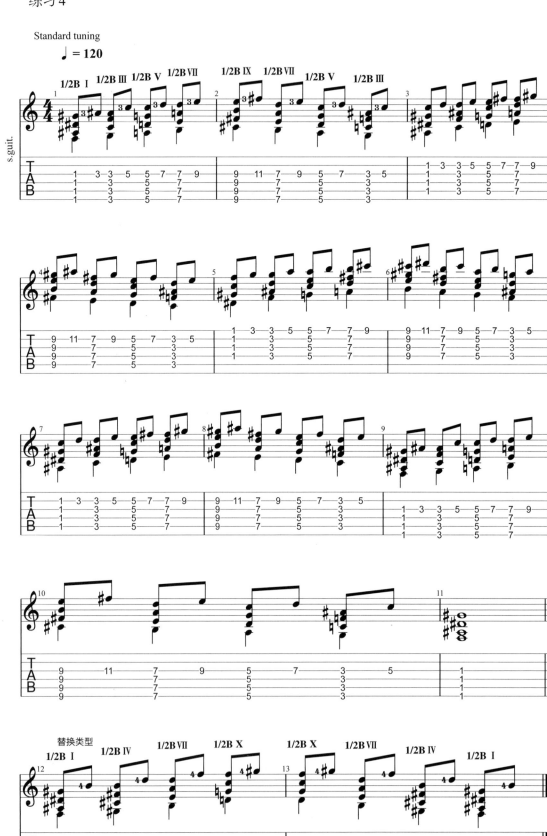

练习5

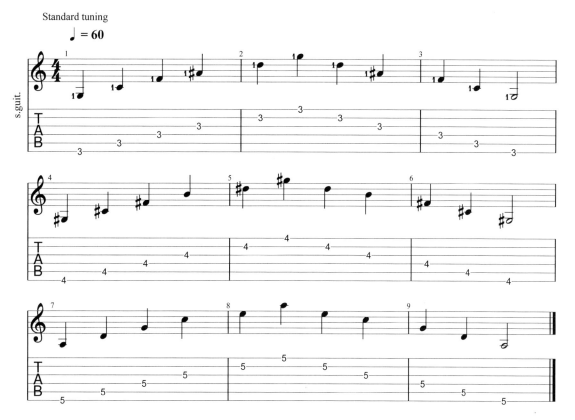

练习提示：练习时先控制食指的按压状态使各音以旋律方式进行（不延音），再以和声方式弹奏（音符逐个弹响形成和声）。

六、分解和弦练习

1. 练习要求讲解

朱利亚尼的120条分解练习至今仍被奉为经典，本部分内容从中选取了对钢弦吉他演奏比较实用的练习，并按照分解和弦三指法（Pim）与四指法（Pima）、柱式和弦三指法与四指法进行分类。

练习注意事项有以下几点：

第一，要解决好左手和弦的按压变化顺序，不能让和弦音出现中断，这是保证分解和弦正确练习的前提。

第二，右手的拨弦方法要正确，P指演奏低音部分时，需用靠弦和不靠弦两种方式分别练习，同时要注意节奏稳定，发音饱满清晰。

第三，注意以下几种练习模式：

① 所有手指平均地饱满发力；

② 单独突出某个手指的音（Pima中任意一个）；

③ 针对声部特点以正常的发力弹奏。

第四，可以做变速练习。如在做某条练习时，可设置快慢两种速度（如速度50-100或60-80）或者三种速度（如速度50-80-100）交替训练，让右手适应用不同速度来演奏。为了保证练习有效，一定要知道自己目前的速度上限（即自己能控制好手型、发音及节奏的速度），超过上限速度的练习是无效的。

第五，可做连续练习。将两条或多条内容作为一个单元来进行交替训练，如我们可以将No.1~4作为一组内容，在速度不变的情况下每条反复4次，然后中间不停顿地切换至下一条，以此来提高右手的适应能力。随着能力的提升，我们可以增加一组内容，如同时练习6条、8条、10条。

第六，No.1~10的三指法练习非常重要，需要深入训练。

第七，每天需要用固定的时间来完成相应的分解和弦训练。

2. 基础十型

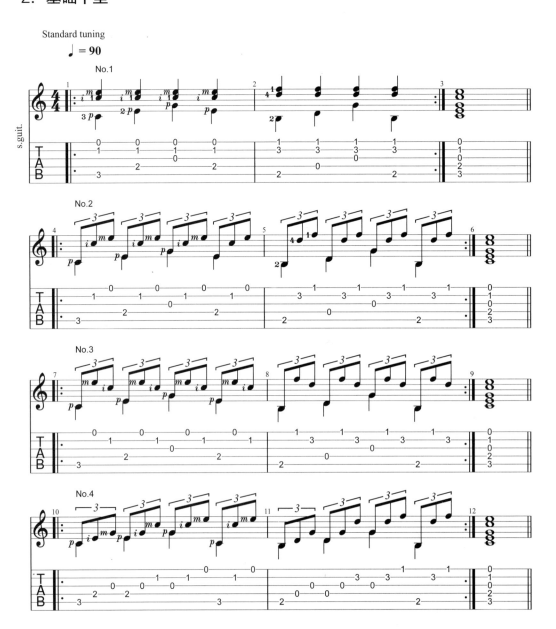

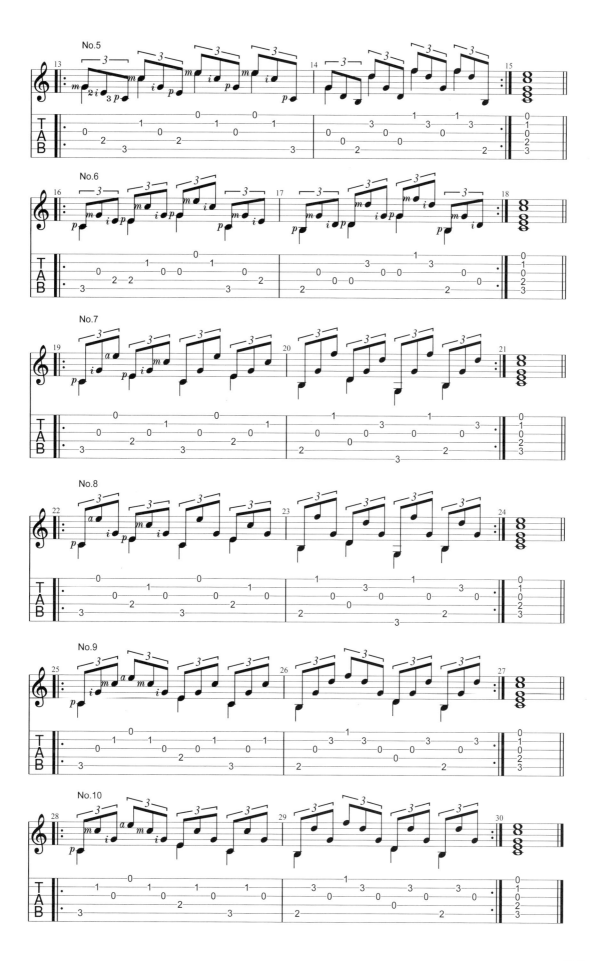

3. 分解和弦三指法

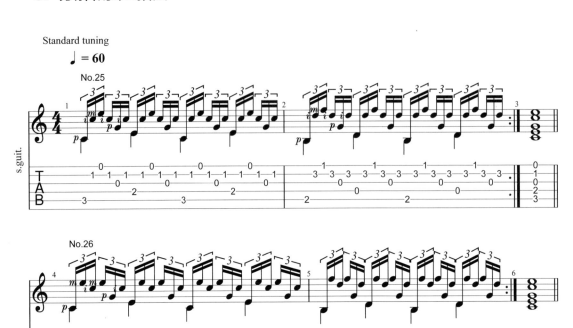

4. 分解和弦四指法

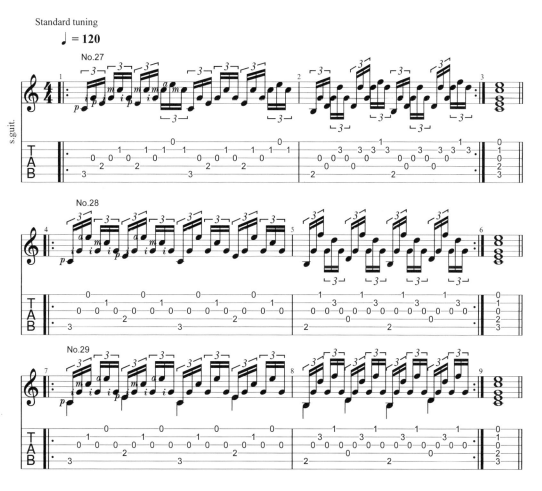

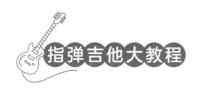
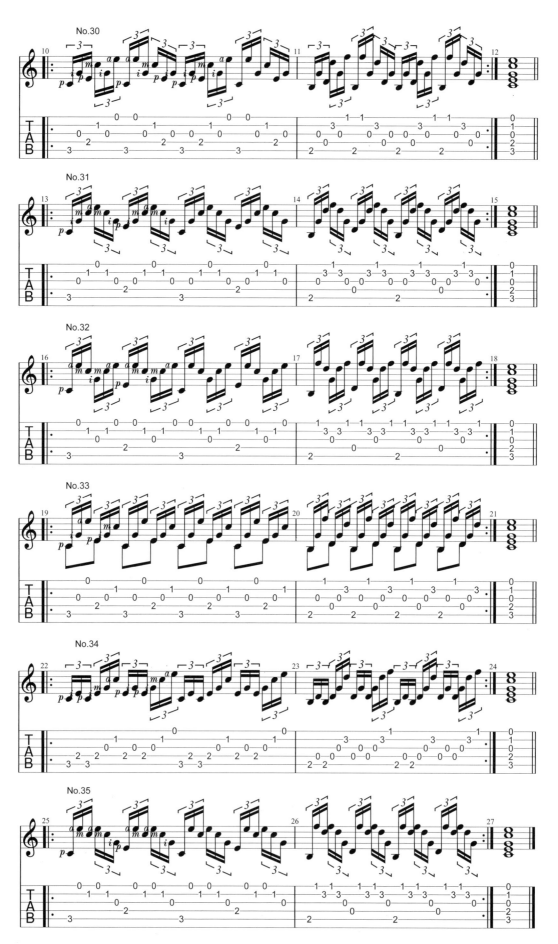

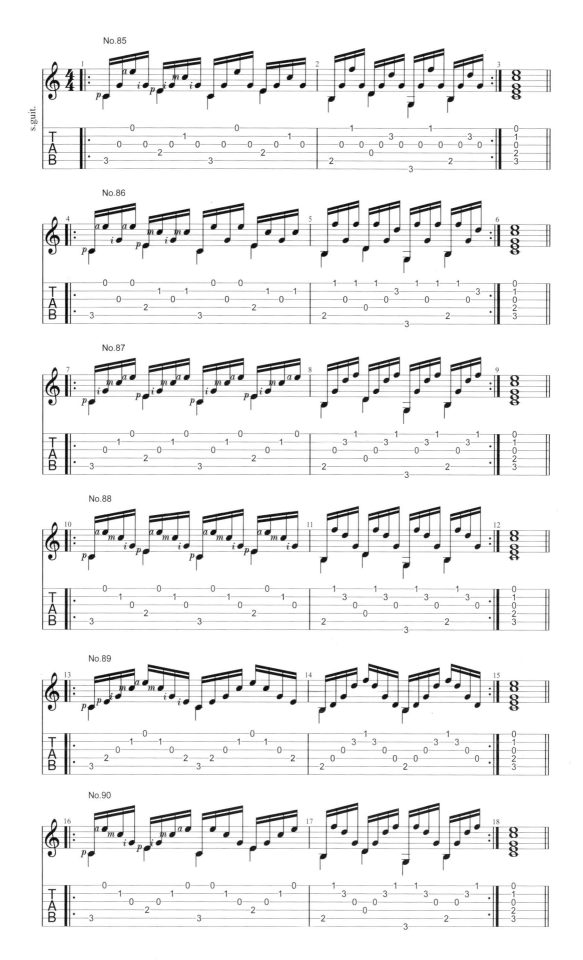

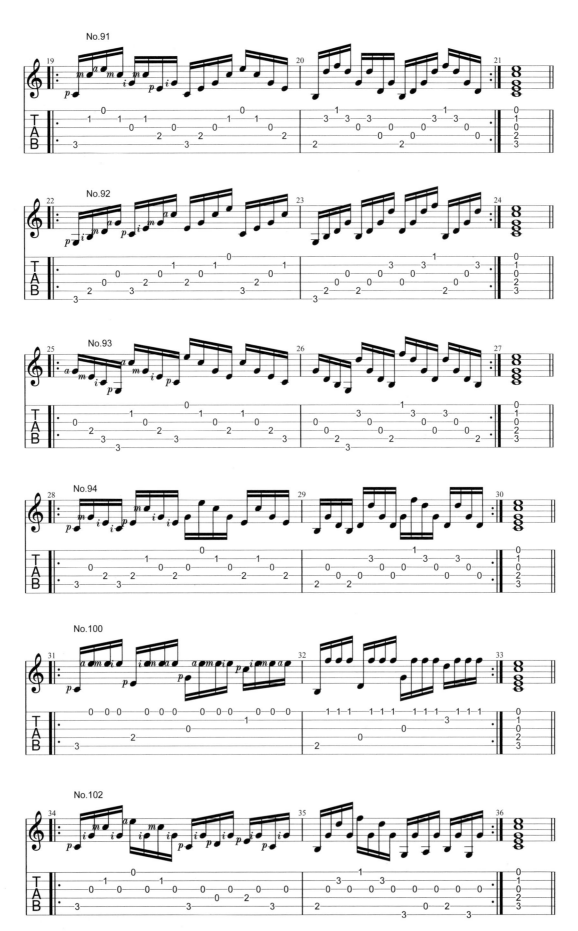

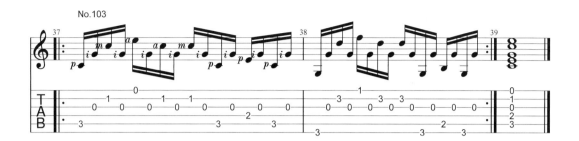

5. 柱式和弦三指法

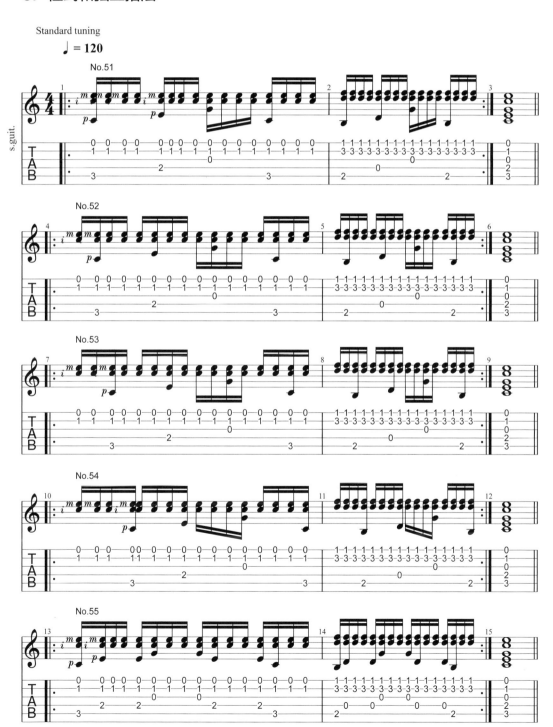

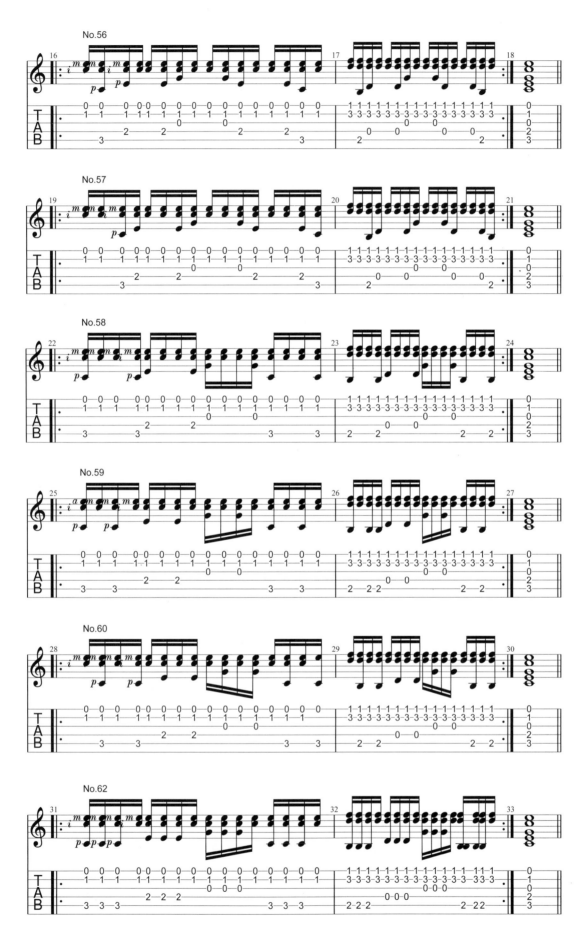

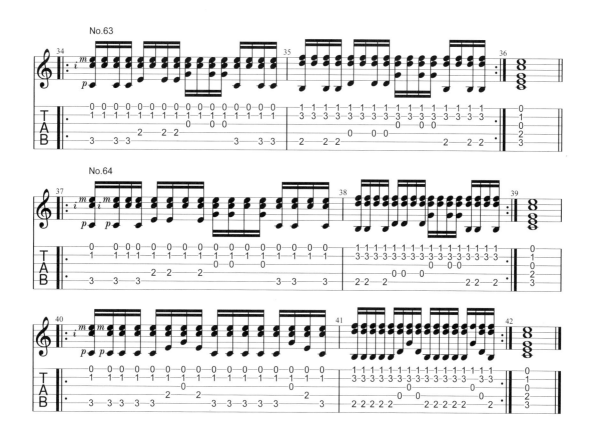

6. 柱式和弦四指法

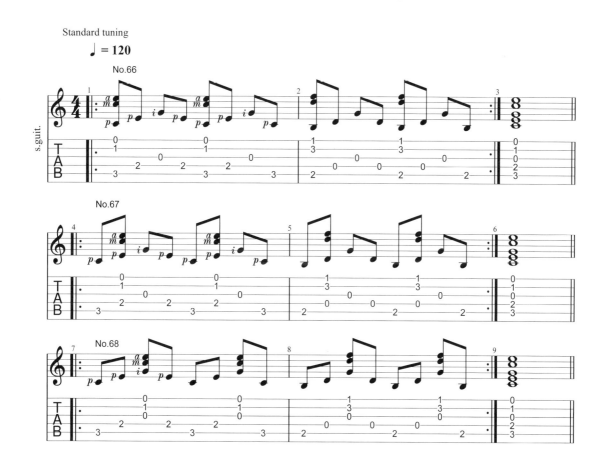

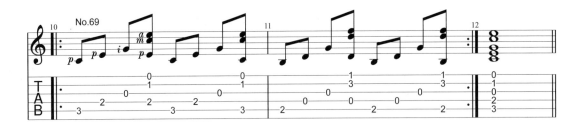

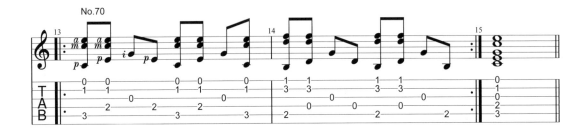

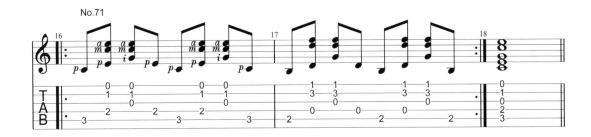

七、手指独立性练习

此部分为左手的横向和纵向独立练习，放慢速度能够极大地提升手指的独立意识。

练习1

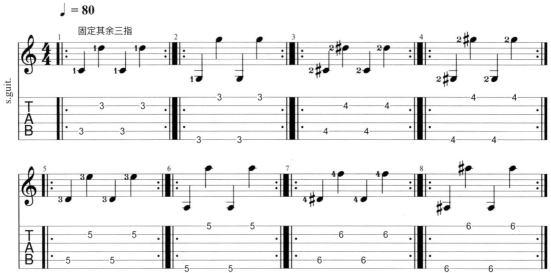

练习2

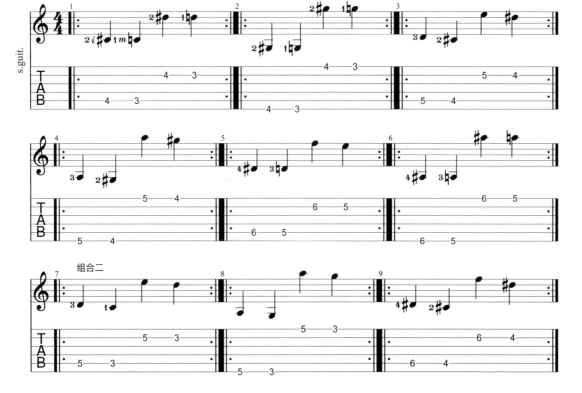

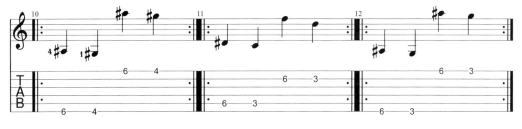

练习3

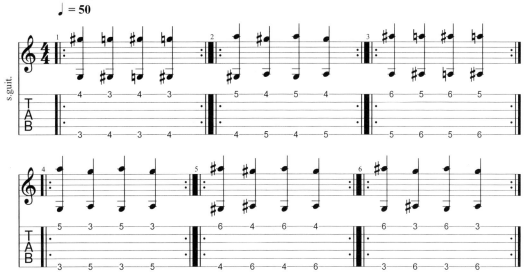

练习4

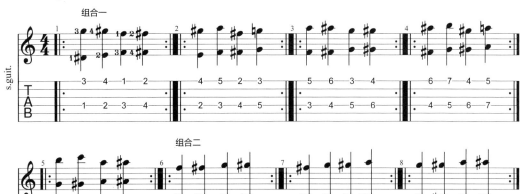

练习5

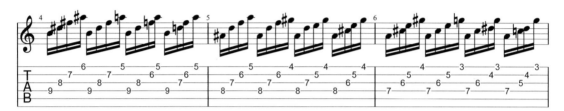
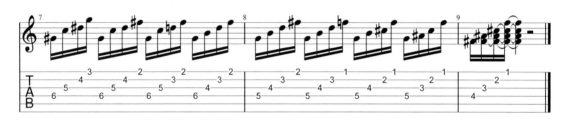

练习6

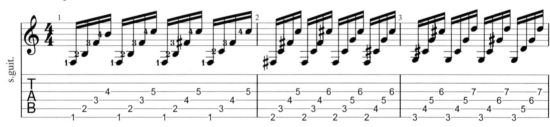
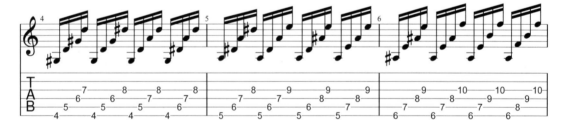
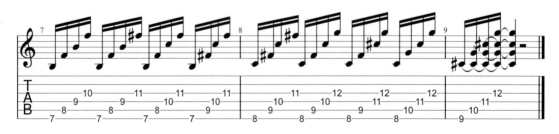

第五章 核心技术训练

练习7

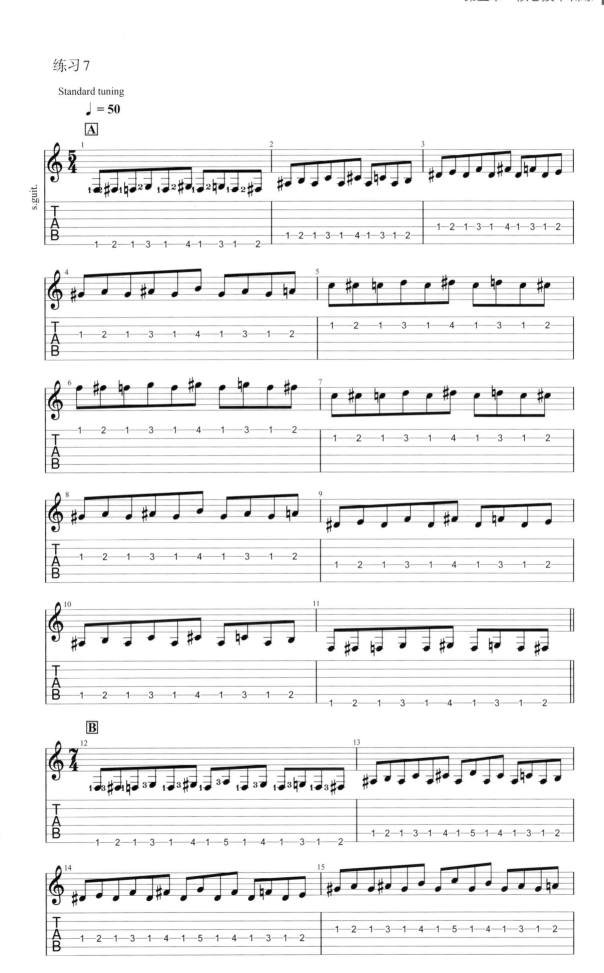

八、拨弦速度练习

1. 练习要求讲解

本部分内容为右手节奏变化的交替练习，其注意事项有以下几点：

第一，下面练习中可供练习的右手指法被分成了 A B C D 四组，分别为 im 与 mi、am 与 ma、ai 与 ia、Pi 与 iP 组合。除了练习 1 和练习 4，其他两首练习没有在乐谱中将四组指法完全展开呈现（练习时需要自行尝试所有组合）。

第二，尝试在每个节奏型上做顿音效果练习。

第三，除了乐谱中使用的琴弦外，还可以在每一根空弦上进行练习，让过弦和换弦流畅，然后再进行左右手同步的练习（练习流程与半音练习模式二一致）。

第四，左右同步练习的方式：

① 每个小节都可以单独进行换弦交替训练，和半音阶一样；

② 可将三个小节作为一组来进行换弦交替练习；

③ 右手可尝试多种指法的交替组合（如 A B C D ）。

2. 节奏变化练习

练习1

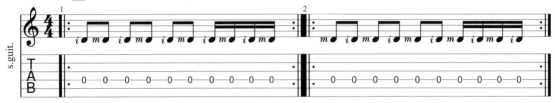

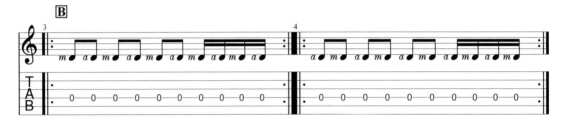

练习2

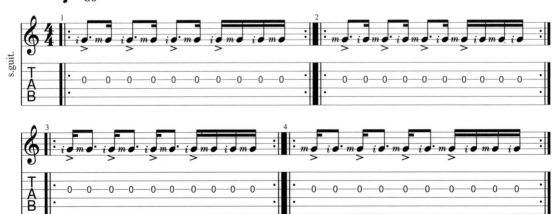

练习3

练习4

3. 左右手同步练习

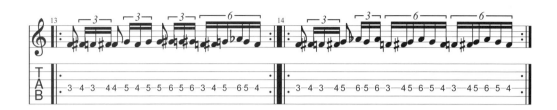
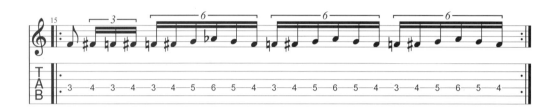

第六章 特殊演奏技巧

扫码观看本章视频

一、拨奏（Pizz./Pizzicato）

拨奏（Pizz.）可以产生一种类似断音的效果，具体演奏方法是使用右手大鱼际或小鱼际部分压在靠近琴桥的地方弹奏琴弦。Pizz.和闷音（P.M.）的演奏方式大致相同，但效果略有差别，Pizz.更强调"断"的感觉，相当于在闷音的基础上再加入断音效果，而闷音只是抑制琴弦的振动，其记谱方式见下谱（并不是所有记谱软件都有专门的拨奏标记，但可以通过闷音加断音来表现拨奏，也可以通过注释直接说明这种音效）。

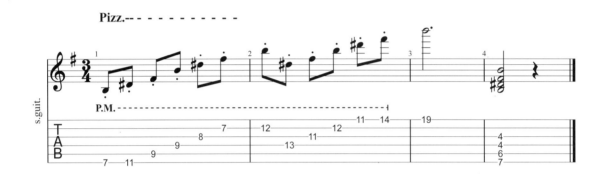

二、军鼓效果

这是由古典吉他演奏家塔雷加在乐曲《大霍塔》中开发的一种特殊弹法，用来模仿军鼓的效果，这种特殊的音效也被一些指弹演奏家们使用。其演奏方式是在第7或第8把位，将五弦和六弦交叉相叠，然后用右手同时弹奏两根琴弦。右手的弹奏和正常拨弦一致，既可以使用拇指也可以使用诸如im的交替方式来弹奏。

练习1

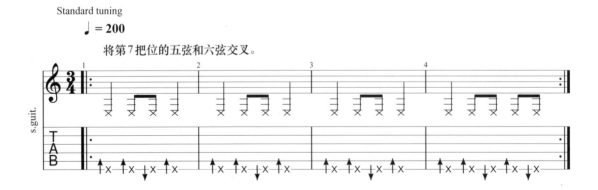

练习2

三、泛音（Harmonics）

泛音是指弹吉他中经常用到的演奏技巧，在吉他上弹奏的泛音，音色透亮如清澈的钟声，上世纪或更早的吉他教程里也会把这种演奏法称为钟声奏法。

吉他上常用的泛音点分别在琴弦的 $\frac{1}{2}$、$\frac{1}{3}$、$\frac{1}{4}$ 处，常用的表示符号有 harm. / har. / arm. / ar. 等，在五线谱上以菱形的符头来表示（见下谱）。

下面我们来讲解泛音的几种类型。

1. 自然泛音

自然泛音的演奏方法是用左手手指的指肚或指尖轻触泛音点，右手完成弹拨后左手手指迅速离开琴弦（图79、图80中以无名指和食指为例）；也可全部用右手完成，食指触泛音点，拇指或者无名指拨弦。

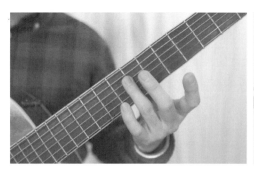
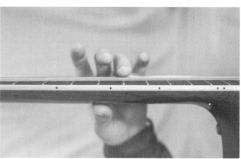

图79 无名指接触泛音点

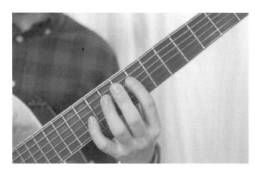
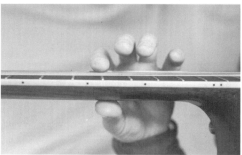

图80 食指接触泛音点

自然泛音练习

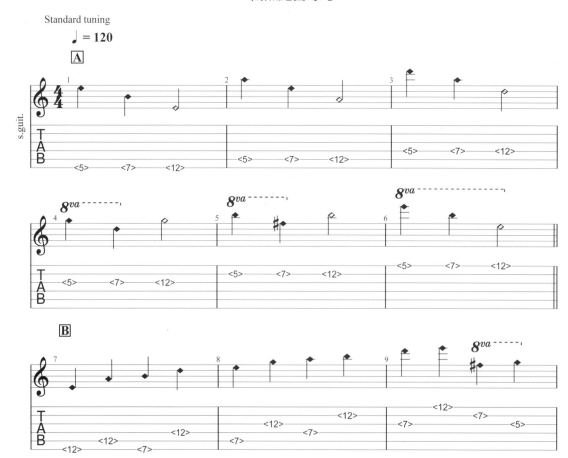

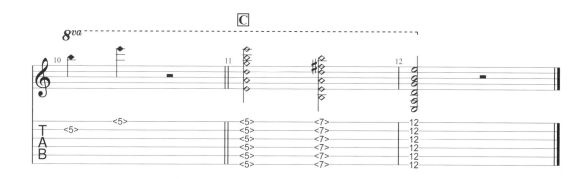

2. 人工泛音

人工泛音的演奏需要两只手配合完成，左手按在任意音位上（非空弦），以这个音位为基音找到它的 $\frac{1}{2}$ 处，以六弦1品为例，它的 $\frac{1}{2}$ 泛音点就在13品（其余位置我们均可以依此类推）然后右手食指轻触泛音点，并用拇指或无名指完成拨弦（见图81、图82），其记谱方式见下谱。

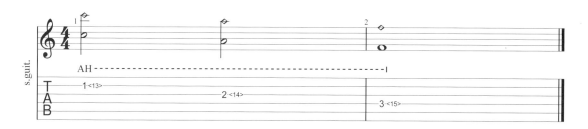

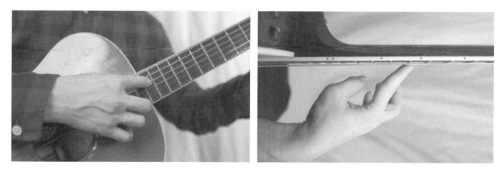

图81　拇指弹奏泛音

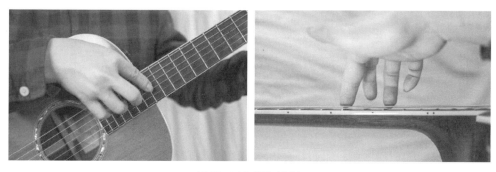

图82　无名指弹奏泛音

人工泛音练习

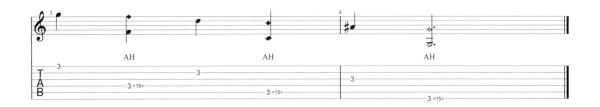

3. 柱式泛音

在现代指弹演奏中会使用到连续的泛音效果以及柱式的泛音效果，它们是在泛音位置使用一些特殊方式完成的。

柱式泛音可以用弹拨和拍击两种方式演奏，我们在这里讲解拍击方式。

拍击式泛音（Slap Harmonics）：这种演奏方式是使用食指或中指的指腹拍打泛音点，也可以拍打不同音区的泛音（见图83、图84）。

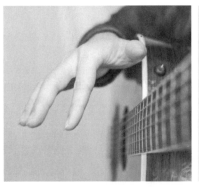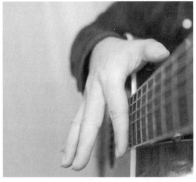

图83　食指拍泛音

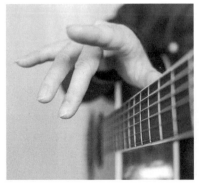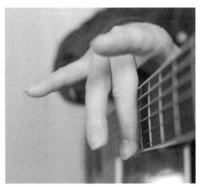

图84　中指拍泛音

4. 泛音应用练习

水波泛音

练习1

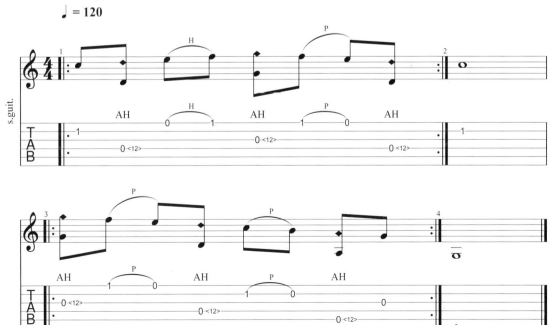

练习2

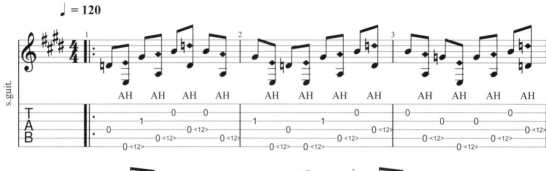

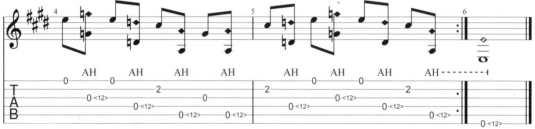

练习3

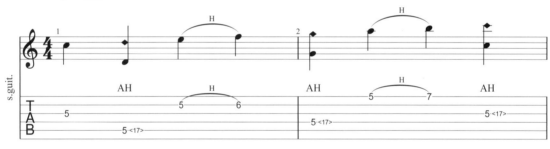

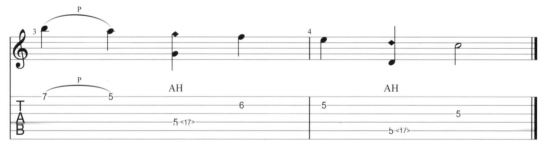

练习4

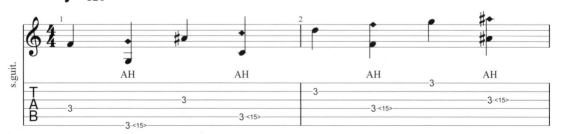

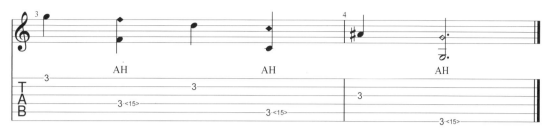

练习5

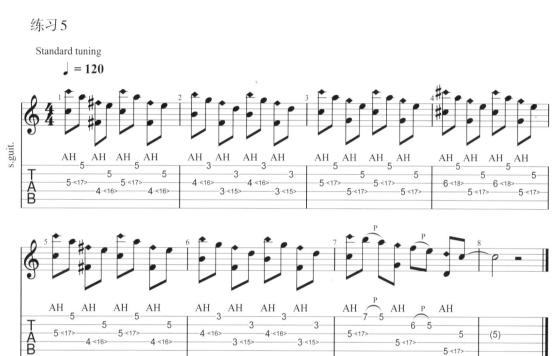

La Valse D'amelie

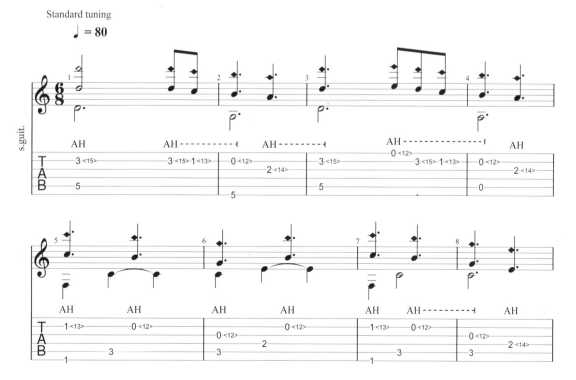

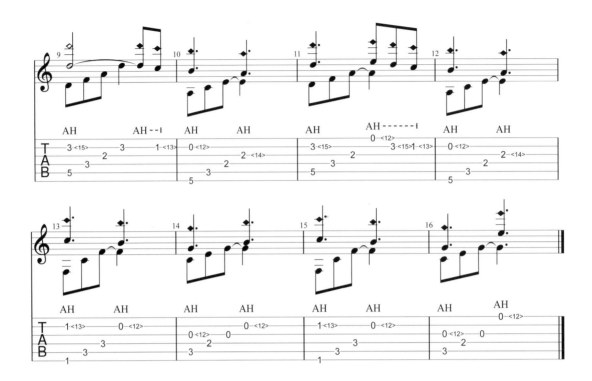

四、拍击技巧

简单的拍弦技巧在吉他独奏或伴奏中都有很好的效果,这种处理方式使得律动以一种非乐音的方式体现在演奏中。进入21世纪后,部分指弹演奏家也尝试用这种方式在吉他音乐中融入更多的节奏语言,我们可以从下面这些演奏家的作品中体会,比如Michael Hedges、Eric Roche、Preston Reed、Don Ross、Tuck Andress等。由于每位演奏家技巧上的特点各不相同,所以记谱也有所区别,下面我们介绍在拍击风格中最常被使用到的几种技巧。

手指拍弦即使用拇指(P)或者食指、中指、无名指(ima)组合敲击琴弦产生类似哑音的拍击效果。

1. 拇指拍弦

拇指拍弦的动作见图85,记谱方法见下谱。

图85 拇指拍弦动作

2. im/ima 的拍弦以及和拇指组合应用

im/ima拍弦的动作见图86，记谱方法见下谱。

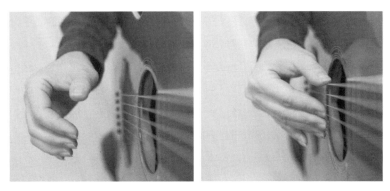

图86　im/ima拍弦动作

这类击弦效果在大部分指弹风格（如Blues、Pop、Jazz等）中均有应用。

3. 拍弦练习片段

片段1

片段2

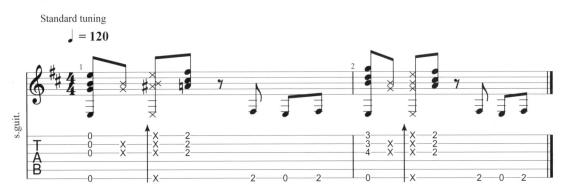

五、敲击琴体

琴体的敲击有各种不同的形式，如面板敲击与侧板敲击，但无论怎么变化，此类敲击都是在模仿打击乐器的效果。100多年前的佛拉门戈吉他手和布鲁斯吉他手们就开始在面板上做"文章"了，如今的琴体打击效果也已经有了多种形式，但针对固定曲子的技巧很多时候是要参考演奏家的具体操作方式的。

下面我们来了解一些琴体敲击的常规操作方式和思路。无论动作如何花哨，其效果主要有两种，即高音鼓和低音鼓，这与我们听到的传统手鼓打击效果类似。高音鼓效果是用手指（Pima都有使用到）敲击吉他面板或侧板完成的，位置和方式有很多形式（见图87）；低音鼓效果是在吉他上用手掌根部敲击面板来完成的，其位置范围一般在音孔上方或弦码右下方（图88中的位置作为参考使用，并不代表所有乐曲都在这个部位完成敲击）。

图87　高音鼓效果

图88　低音鼓效果

基本上每个以此类风格著称的演奏家们都有着大同小异的操作方式，这类技巧没有统一的记谱方式，下面的记谱只是一个常规参考，大部分效果还是需要通过谱面注释和视频动作来还原。但重要的是我们需要了解这类技巧最基本的操作方式，即高音鼓和低音鼓效果的演奏方式。

六、Flamenco技巧（轮扫）

Flamenco技巧也是最令吉他手们热血沸腾的演奏风格之一，虽然它并不经常被应用在指弹独奏当中，但快速的连音轮扫结合Slap技巧等也常在指弹风格中出现，比如Petteri Sariola、Justin King的乐曲中。除了特殊技巧的应用之外，Flamenco的技术对手指机能的训练也是非常有益的，比如它的轮扫技巧需要使用右手手指i、m、a、ch向外弹奏完成，这对伸肌的锻炼很有帮助（手指伸肌和屈肌的平衡及耐力影响着拨弦的力量和速度）。

下面我们来看看常用的轮扫技巧练习方式。

1. 常规的扫弦演奏方式

（1）食指i扫弦：拇指固定在六弦上，食指由掌内向下弹出，然后再向上回扫。

食指下扫

食指上下扫

用八分音符代替四分音符

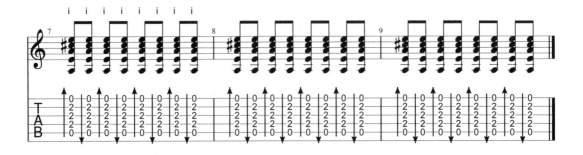

（2）拇指P扫弦：右手悬空不接触琴弦，由手腕转动带着拇指下扫，指肉和指甲同时接触琴弦。然后手腕向上转动，拇指指甲部分接触琴弦完成上扫（见图89）。

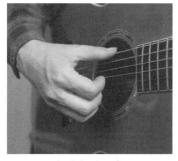
拇指扫弦预备

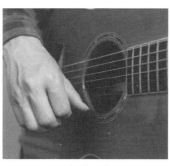
拇指下扫

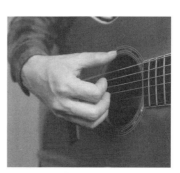
拇指上扫

图89　拇指扫弦动作

拇指下扫

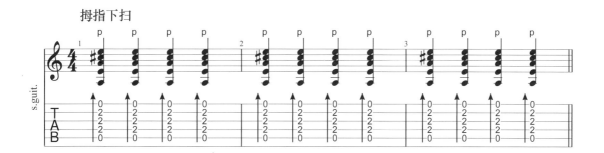

拇指上扫

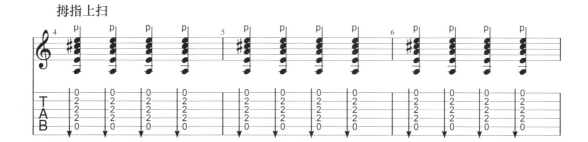

拇指上下扫

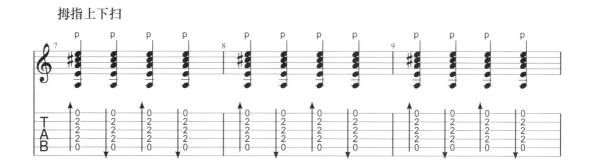

用八分音符代替四分音符

（3）am指下扫：am指并拢在一起向下弹出（见图90）。

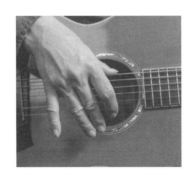

图90　am指下扫动作

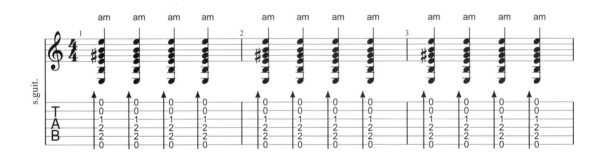

2. 交替轮扫

（1）P+am的交替轮扫

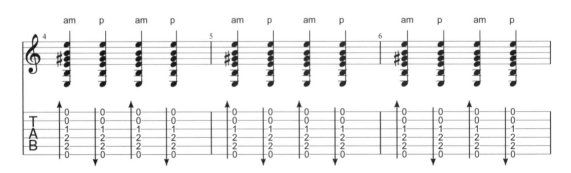

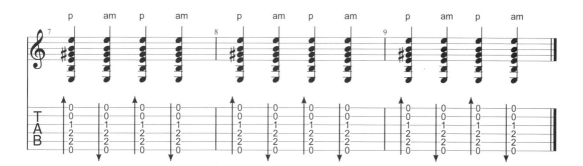

（2）三连音轮扫组合

① 拇指P和am的轮扫（见图91）

am下扫

拇指P下扫

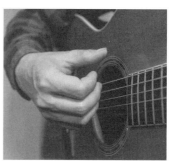
拇指P上扫

图91　P与am轮扫动作

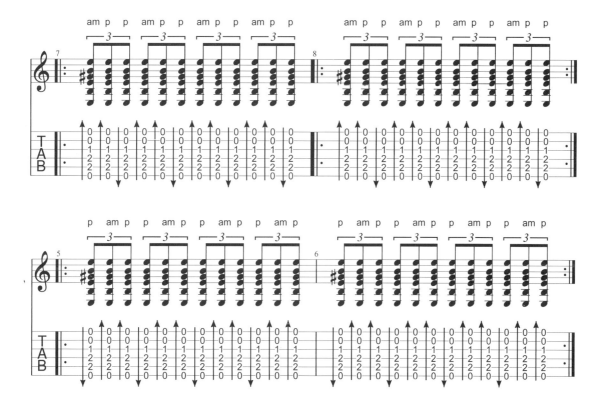

P和am组合的三连音还有一种常规的操作方式，就是像四分音符练习中那样交替完成。

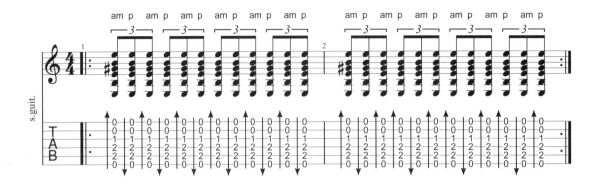

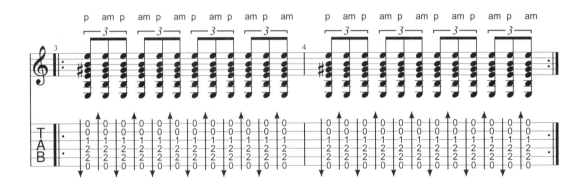

② 食指 i 和无名指 a 的轮扫（见图92）

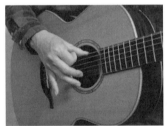
无名指（a）下扫

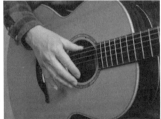
食指（i）下扫

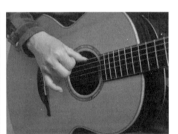
食指（i）上扫

图92 ia轮扫

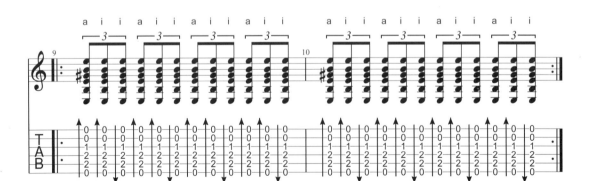

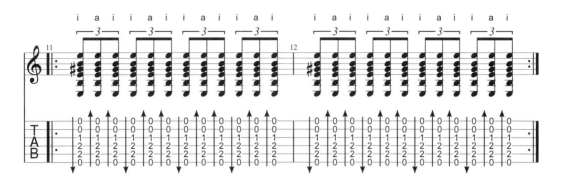

③ 中指 m 和食指 i 的轮扫

mii 和 aii 的顺序相似，只是用中指（m）替代了无名指（a）。

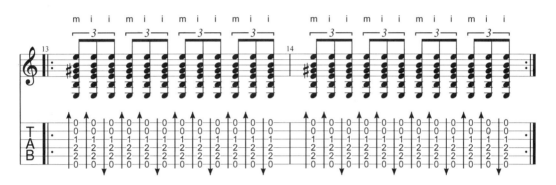

3. 轮扫技巧在指弹风格中的应用

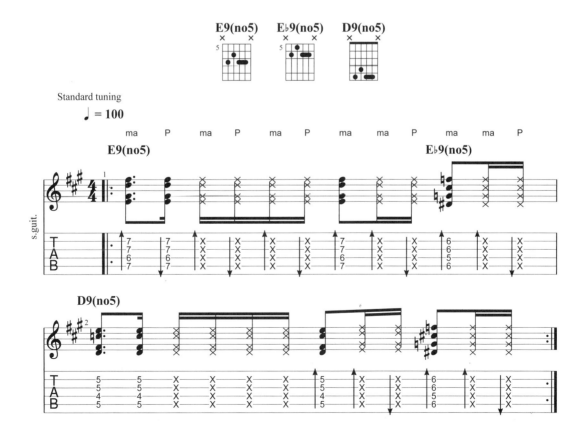

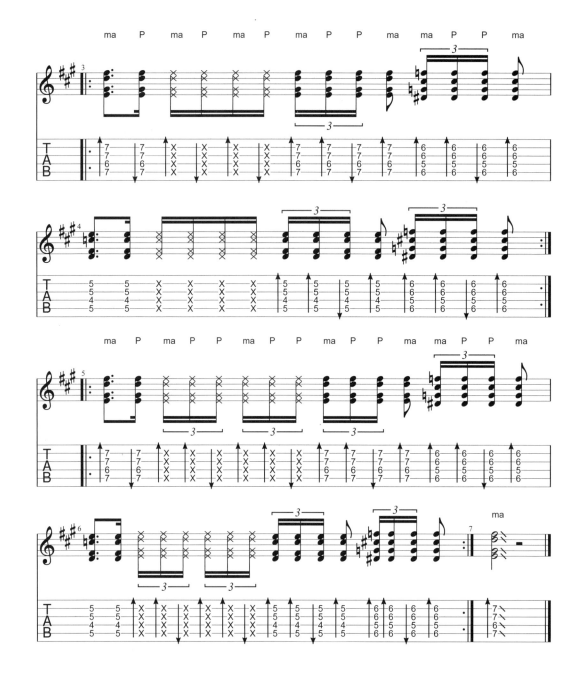

七、Slap guitar

1. 演奏方法讲解

Slap guitar是一种使用手指敲击琴弦的发音技巧，Slap一般由三种发音方式组成。

（1）Slap（S）

此为拇指击弦（见图93）。

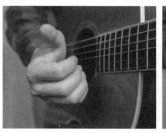 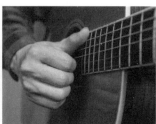

图93 Slap动作

（2）String-Popping（P）

String-Popping是使用右手食指i拉弦再松开，然后快速回击到指板上发出的爆音（见图94，注意和勾弦技巧标志的区别）。

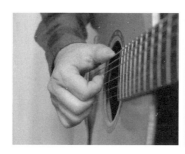
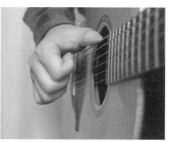

图94　String-Popping动作

（3）Dead Notes（x）

Dead Notes即哑音，通过左右手的消音配合敲击完成。通常情况下吉他哑音会用左手消音，用右手弹奏（如前面介绍的击弦方式，动作见图95），但有时也会由左手来完成击打，这种类型的哑音称作Dead Slap。

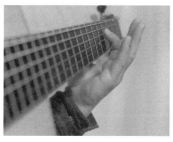
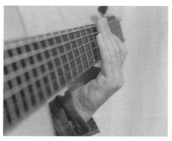

图95　左手消音动作

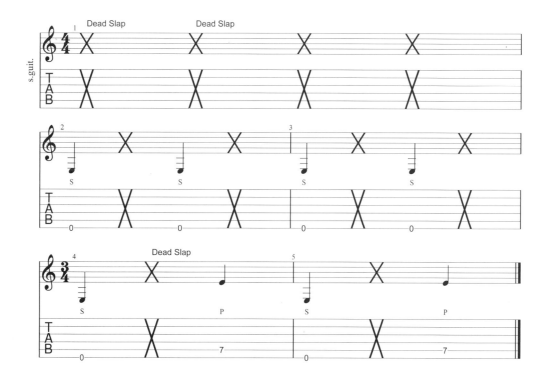

2. Slap的谱面标记及应用

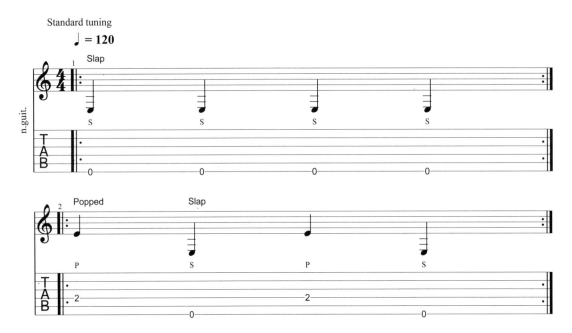

Slap技巧除了发出正常音高外还可以获得强烈的打击效果。在bass（低音）演奏中，Slap技巧经常使用拇指和食指完成发音。除了常规手指之外，也会使用不同的形式来完成击弦String-Popping（如食指拍弦等），这些均属于Slap技巧的范畴。

下面我们了解一下Slap技巧在指弹风格中的应用。

（1）使用Slap技巧演奏Bass line

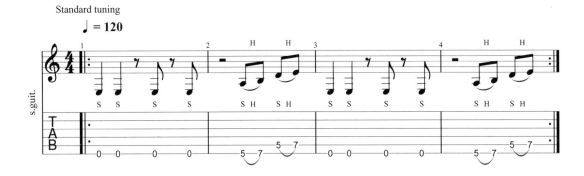

（2）加入String-Popping

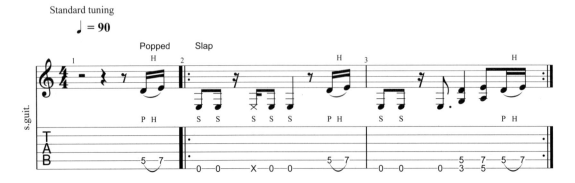

（3）加入旋律

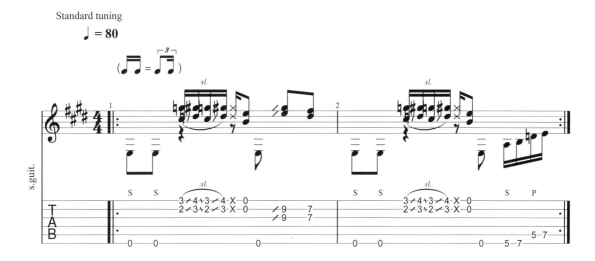

八、双手点弦（Tapping）

点弦技巧最常使用在线性旋律中，在电吉他领域中有诸多经典内容。在原声吉他中，由于特殊调弦的使用，点弦内容经常会以和声的形式出现，从而成为一个独立声部。原声吉他独奏中的双手点弦技巧有着更加多样化的表现，在谱面上用T来表示右手点弦。下面的片段定弦为DADGAD，高音声部左手以击勾弦持续进行，低音声部使用右手点弦来完成。

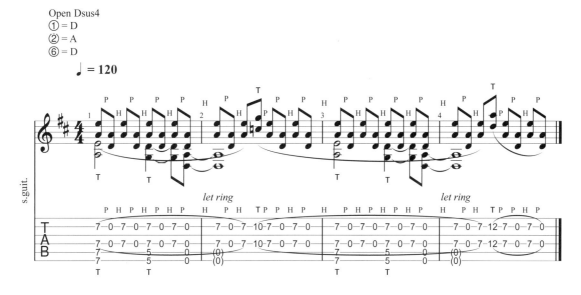

更多双手点弦的演奏效果我们可以在如Michael Hedges、Preston Reed、Eric Roche、Thomas Leeb、Jon Gomm等人的作品中听到，在诸多演奏家中也有将双手点弦这种技巧做到极致的，如Vitaly Makukin，他几乎放弃了弹拨方式。

第七章 和弦及实用和声知识

一、认识和弦

1. 和弦的概念

和弦是由三个或三个以上音符按照三度音程关系叠加而成的音组。如三和弦是由三个音构成的，最低的音叫作根音，它上方三度音叫作三音，三音上方三度音叫作五音；七和弦比三和弦多一个音，即五音上方三度再加上一个音，叫作七音（见图96）。

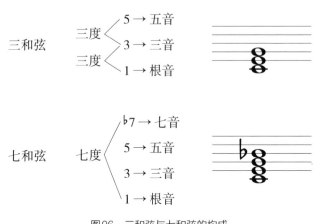

图96　三和弦与七和弦的构成

除此之外，我们常用的和弦还有六和弦、九和弦以及挂留和弦，在后面还会进行详细的和弦分类讲解。

2. 和弦的排列（Voicing）

和弦的排列是指和弦音在五线谱中的排列方式，排列方式的改变会让同一个和弦呈现出不一样的效果。根据和弦排列的特征，可将其分为开放型排列a、b和密集型排列c（见下谱）。

3. 指型（Shape）

和弦指型即用图标形式来呈现和弦的按压方式，其实就是和弦按压的平面图，我们在很多吉他书籍中都能看到（见图97）。

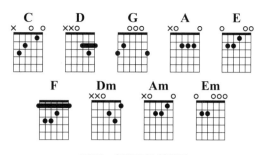

图97 部分和弦指型图

4. 和弦标记

和弦的标记是和弦在乐谱中的简易标记形式，当我们非常熟悉和弦的构成后，可用标记来对和弦进行表述，部分常用和弦的标记方法和范例见以下表格和乐谱。

和弦标记	意义
大写字母（如C）	大三和弦（以根音的音名命名）
大写字母加"m"（如Cm）	小三和弦（m代表小三和弦）
大写字母加"dim"（如Cdim）	减三和弦（dim代表减三和弦）
大写字母加"ø"（如Cø）	半减七和弦（ø代表半减七和弦）
大写字母加"7"（如C7）	大小七和弦（7代表大小七和弦）

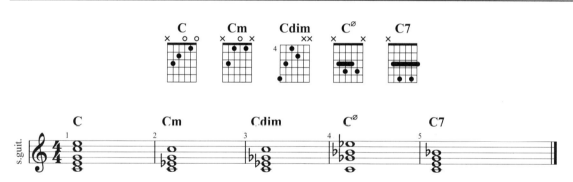

从以上内容中我们可以看出，和弦标记的第一个大写字母就是和弦的根音，后面的部分标注的则是和弦的性质（和弦的性质我们会在后面讲到），其余和弦均可以此类推。

二、和弦的分类

1. 三和弦

对于初学者来说，和弦的构建会有些复杂，但基础的和弦还是相对容易理解的，比如三和弦。

我们在前面已经讲到，三和弦是由三个音构成的，最低的音叫作根音，它上方三度音叫作三音，三音上方三度音叫作五音。根据构成音之间的具体关系，三和弦可以被细分为以下几类：

（1）大三和弦：大三和弦根音、三音、五音之间的音程关系为大三度+小三度；
（2）小三和弦：小三和弦根音、三音、五音之间的音程关系为小三度+大三度；
（3）增三和弦：增三和弦根音、三音、五音之间的音程关系为大三度+大三度；
（4）减三和弦：减三和弦根音、三音、五音之间的音程关系为小三度+小三度。
具体可见下表。

和弦名称	构成方式（根音以1为例）	音名	和弦标记
大三和弦	1-3-5	C-E-G	C
小三和弦	1-♭3-5	C-♭E-G	Cm
增三和弦	1-3-♯5	C-E-♯G	Caug/C+
减三和弦	1-♭3-♭5	C-♭E-♭G	Cdim

部分常用三和弦的记谱方式和指型图见下谱。

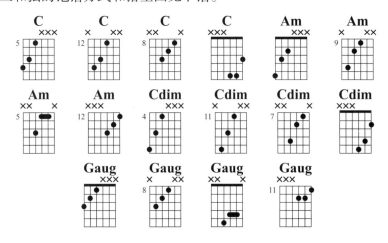

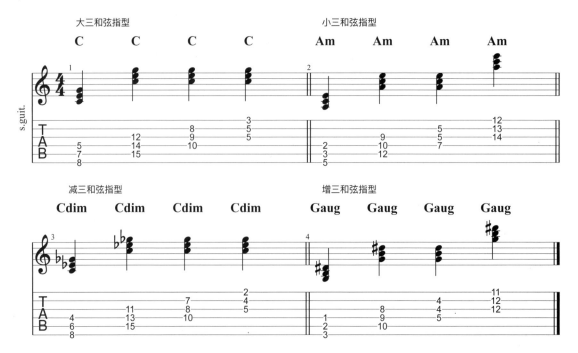

2. 六和弦

六和弦是一种四音和弦，它是在大三和弦的基础上加上主音上方大六度而构成的，在小三和弦的基础上加上主音上方大六度则构成小六和弦，也可以理解为在三和弦上方再加一个大二度音程（具体可见下表）。由于和七和弦的结构比较相似，六和弦与小六和弦经常会成为大七和弦与小七和弦的替代。

和弦名称	构成方式（根音以1为例）	音名	和弦标记
六和弦	1-3-5-6	C-E-G-A	C6
小六和弦	1-♭3-5-6	C-♭E-G-A	Cm6/C-6

表格中两个和弦的构成音在五线谱中如下谱所示。

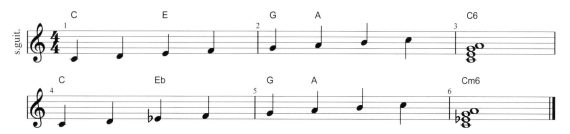

下面我们来看看几种常用的六和弦和小六和弦的指型图和组成音。

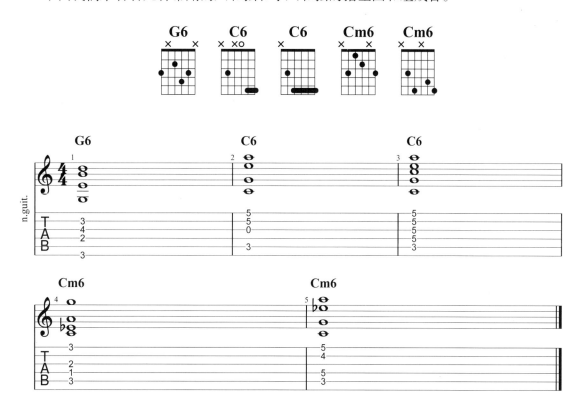

3. 七和弦

七和弦是由四个音组成的，它在三和弦的基础上加入了根音上方大七度或者小七度的音。七和弦的种类比较多，具体分类和构成方式可见下表。

和弦名称	构成方式	音名	和弦标记
大七和弦	1–3–5–7	C–E–G–B	Cmaj7/CM7
属七和弦	1–3–5–♭7	C–E–G–♭B	C7
小七和弦	1–♭3–5–♭7	C–♭E–G–♭B	Cm7/C–7
半减七和弦	1–♭3–♭5–♭7	C–♭E–♭G–♭B	Cm7♭5/Cm7–5/C⌀
减七和弦	1–♭3–♭5–♭♭7	C–♭E–♭G–♭♭B	Cdim7
增小七和弦	1–3–♯5–♭7	C–E–♯G–♭B	Caug7
增大七和弦	1–3–♯5–7	C–E–♯G–B	CM7+5
属七减五和弦	1–3–♭5–♭7	C–E–♭G–♭B	C7♭5/C7–5
属七增五和弦	1–3–♯5–♭7	C–E–♯G–♭B	C7♯5/C7+5
小大七和弦	1–♭3–5–7	C–♭E–G–B	CmM7

下面我们来看看几种常用七和弦的指型图和组成音。

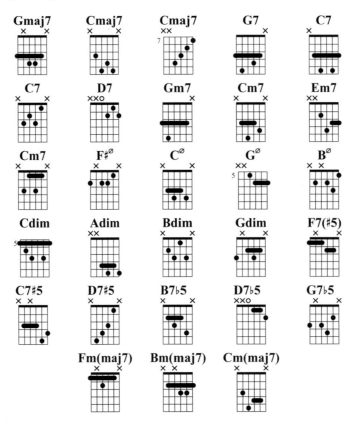

第七章 和弦及实用和声知识

（1）大七和弦

（2）属七和弦

（3）小七和弦

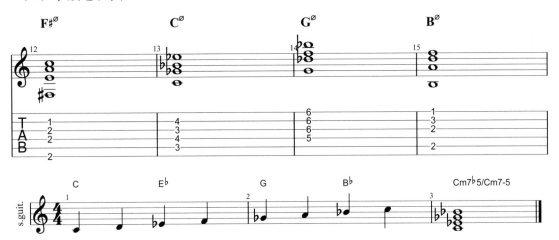

（4）半减七和弦

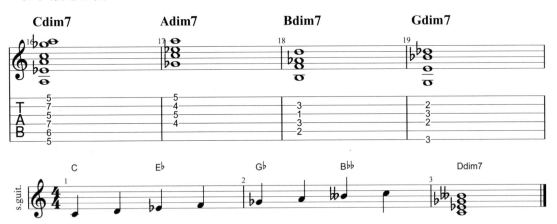

（5）减七和弦

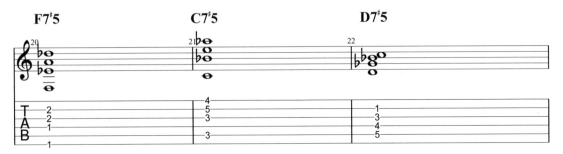

（6）属七增五和弦/增小七和弦

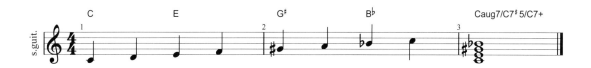

（7）属七减五和弦

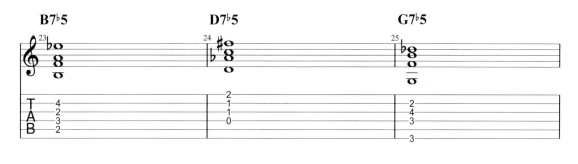

（8）小大七和弦

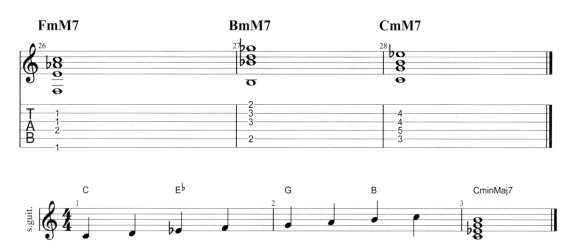

4. 九和弦和引申和弦（Altered tension chord）

九和弦是在七和弦的基础上增加了一个九音（根音向上大九度的音）而构成的。

属七和弦可以添加很多引申音，其中九音的上下变化半音是常被使用到的引申音，在爵士乐风格中经常出现。

九和弦的具体分类和构成方式可见下表。

和弦名称	构成方式	音名	和弦标记
大九和弦	1-3-5-7-9	C-E-G-B-D	Cmaj9/CM9
属九和弦	1-3-5-♭7-9	C-E-G-♭B-D	C9
小九和弦	1-♭3-5-♭7-9	C-♭E-G-♭B-D	Cm9/C-9
属七降九和弦	1-3-5-♭7-♭9	C-E-G-♭B-♭D	C7♭9/C7（-9）
属七升九和弦	1-3-5-♭7-♯9	C-E-G-♭B-♯D	C7♯9/C7（+9）
属九降五和弦	1-3-♭5-♭7-9	C-E-♭G-♭B-D	C9♭5/C9（-5）
属九升五和弦	1-3-♯5-♭7-9	C-E-♯G-♭B-D	C9♯5/C9（+5）

为了方便演奏按压，九和弦的指法安排经常会省略一个音，这个音通常会是五音。下面我们来看看几种常用九和弦的指型图和组成音。

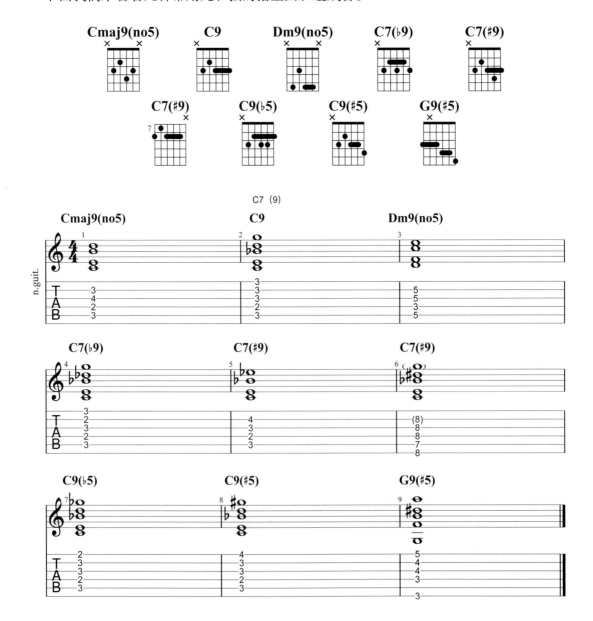

5. sus和弦与add和弦

sus和弦是指在三和弦中用根音上方四度音替代三音（sus4）或者用根音上方二度音替代三音（sus2）。

add和弦是在三和弦的基础上增加一个音，如Cadd2。

sus和弦与add和弦的具体分类和构成方式可见下表。

和弦名称	构成方式	音名	和弦标记
挂二和弦	1-2-5	C-D-G	Csus2
挂四和弦	1-4-5	C-F-G	Csus4
属七挂四和弦	1-4-5-♭7	C-F-G-♭B	G7sus4
大三加九和弦	1-3-5-9	C-E-G-D	Cadd9
小三加九和弦	1-♭3-5-9	C-♭E-G-D	Cmadd9

小贴士：Xsus和Xadd和弦的区别在于一个是三音和弦（sus），一个是四音和弦（add），但并不是说sus和弦就一定是三音和弦，G7sus4就是一个四音和弦，所以要注意和弦标记的含义。

Cadd9和弦的构成是在三和弦的基础上增加了一个九音，它和C9（属九和弦）的区别在于有没有七音，在和弦色彩上也还是有区别的。

下面我们来看看几种常用和弦的指型图和组成音。

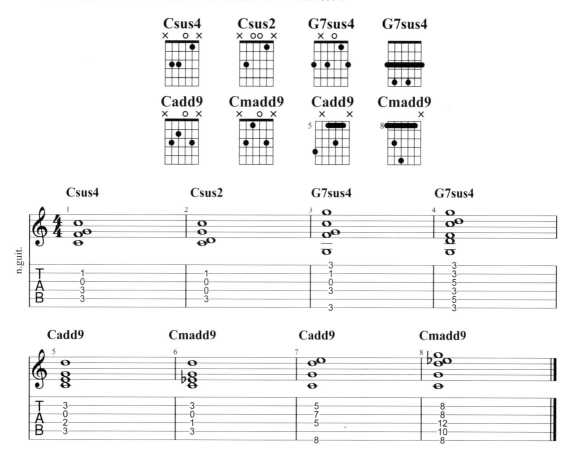

6. 分割和弦

分割和弦是用分数形式来作为和弦标记的，如C/G或C on G，这类和弦的最低音使用的是根音以外的音。常用的一类分割和弦实际上就是和弦的转位，以该和弦的三音或五音作为最低音，如D/F#，C/E，C/G，后面我们会详细讲解；还有一类是将和弦外音（即和弦中原本没有的音）作为最低音使用，如Dm/G。

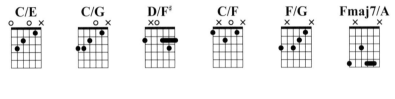

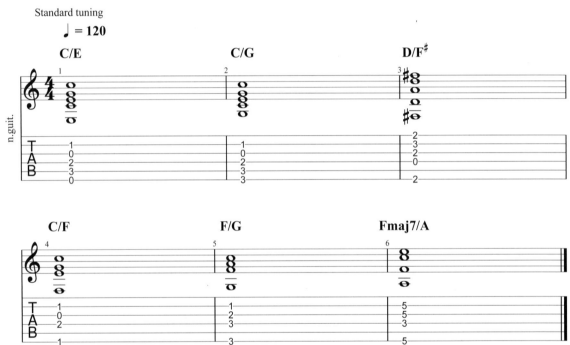

三、和弦的转位

和弦并不只有一种排列方式，它的最低音也可以是和弦内除根音外的其他音。以根音为最低音的和弦叫作原位和弦，以其他音为最低音的和弦叫作转位和弦，这样的情况叫作和弦转位。以三和弦为例，它有两种转位，在传统和声理论里第一转位叫作六和弦（以三音为最低音），第二转位叫作四六和弦（以五音为最低音）；而在现代和弦中则被称为分割和弦（并不是所有分割和弦都是转位和弦）。以C大调Ⅰ级和弦为例，其第一转位标记是C/E，第二转位标记为C/G（见下谱）。

第七章 和弦及实用和声知识

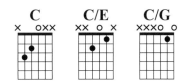

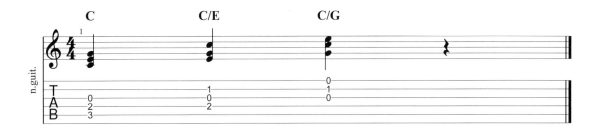

下面我们来看看各类和弦及其转位的形式。

一转指型

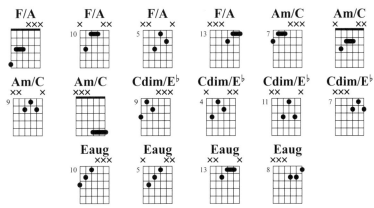

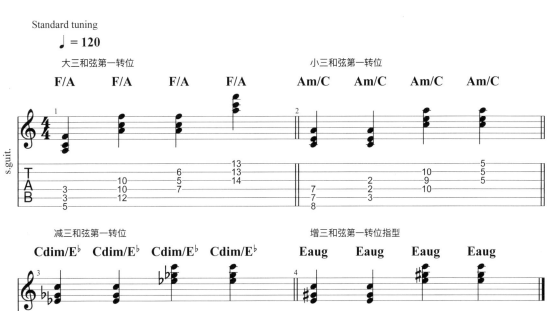

二转指型

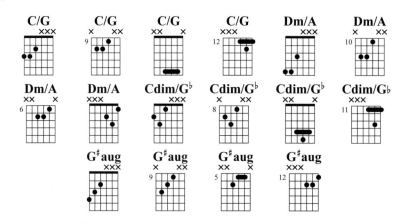

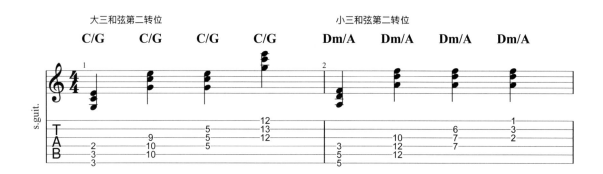

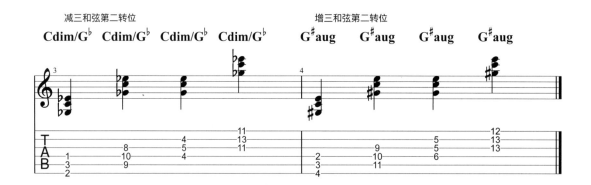

四、和弦进阶知识

1. 和弦音的重复

通过前面的内容我们了解了三和弦的构成，但在吉他演奏中我们遇到的三和弦经常并不只是弹三个音，在和声乐器里，我们会重复不同的和弦音来让和声更加饱满（见下表）。

和弦图	C	D	G	A	E	F	Dm	Am
组成音								
重复音	根音 三音	根音	根音 五音	根音 五音	根音 五音	根音	根音 五音	根音 五音

2. 和弦的推演

每一种和弦排列都会形成一个固定的指型，我们可以利用这些指型在指板上构成其他排列相同的和弦，从而做到在指板上自由变换和弦。前面介绍的和弦图给我们提供了很多常规和弦指型，我们可以利用这些指型在指板上进行推演，这样可以快速加深对各调和弦的了解。下面我们列举一部分指型推演方式，大家在实际应用当中可以类推。

（1）大三和弦（X）指型

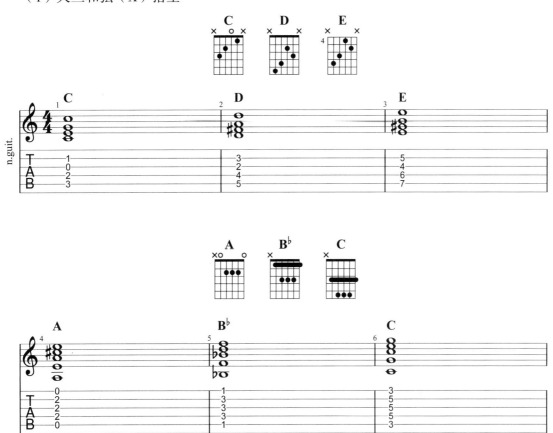

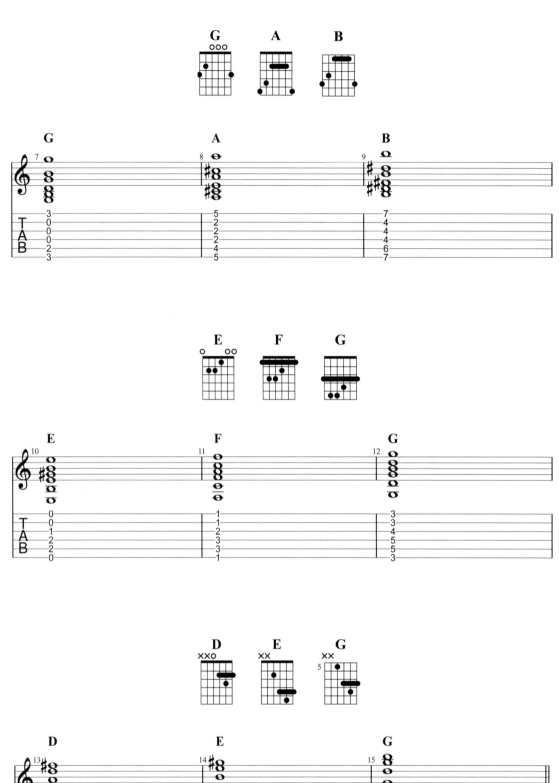

(2)小三和弦（Xm）指型

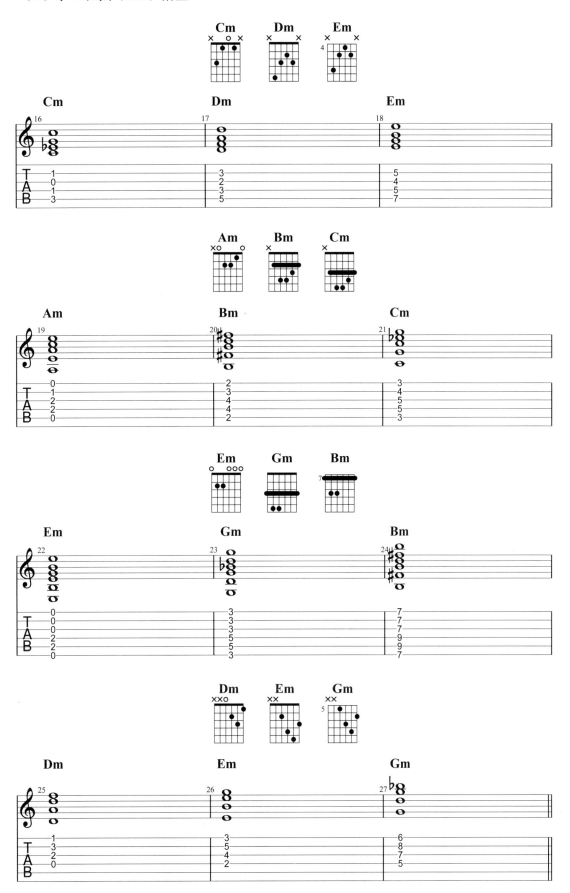

（3）属七和弦（X7）指型

（4）小七和弦（Xm7）指型

（5）半减七和弦（X⌀）指型

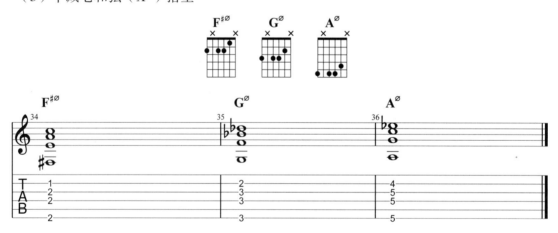

3. 五度圈

五度圈是由一组音按照顺时针方向移动所形成的一个闭合圆圈，它们以纯五度音程为间距，从C音开始排列，终点又回到了C上。理解五度圈对我们进一步理解指板和各调之间

的关系有很大的帮助，五度圈中任意一个位置的顺时针相邻音即本调的属音，逆时针的相邻音即本调的下属音，所以顺时针方向是五度圈，逆时针方向是四度圈（纯四度）。

除此之外，五度圈的两个方向也是五线谱里升号调和降号调的排序，各平行小调也同样有这种关系（见图98）。

图98 五度圈

将各调式按照五度圈进行排列后，其每个音级所构成的自然三和弦标记可见下表。

调（key）	i	ii	iii	iv	v	vi	vii
C	C	Dm	Em	F	G	Am	Bdim
G	G	Am	Bm	C	D	Em	F♯dim
D	D	Em	F♯m	G	A	Bm	C♯dim
A	A	Bm	C♯m	D	E	F♯m	G♯dim
E	E	F♯m	G♯m	A	B	C♯m	D♯dim
B	B	C♯m	D♯m	E	F♯	G♯m	A♯dim
F♯	F♯	G♯m	A♯m	B	C♯	D♯m	E♯dim
F	F	Gm	Am	B♭	C	Dm	Edim
B♭	B♭	Cm	Dm	E♭	F	Gm	Adim
E♭	E♭	Fm	Gm	A♭	B♭	Cm	Ddim
A♭	A♭	B♭m	Cm	D♭	E♭	Fm	Gdim
D♭	D♭	E♭m	Fm	G♭	A♭	B♭m	Cdim
G♭	G♭	A♭m	B♭m	C♭	D♭	E♭m	Fdim

五、和弦功能与进行

1. 调性和声的概念

现如今大部分的流行音乐都是以调性和声为基础的。调性和声所涉及的音乐是以某一个音为调性中心建立大调或小调音阶,并使用这个调式体系中的和弦来构建和声,这些和弦以不同的方式形成彼此之间以及与调性中心之间的关系。

总的来说,调性音乐有一个调性中心,所有和声与旋律都要回到调性中心,从而形成一个引力中心。

建立在各个不同音级上的和弦都以各自的构成方式形成彼此之间以及与调性中心之间的关系,每一个和弦都在这个中心内充当着特定的功能,因此我们也将调性和声称为功能和声。

(1) 大调和弦及功能

大调中的和弦与其功能名称见下表(以C大调为例)。

功能名称	主音	上主音	中音	下属音	属音	下中音	导音
音名	C	D	E	F	G	A	B
音级	1 (Ⅰ)	2 (Ⅱ)	3 (Ⅲ)	4 (Ⅳ)	5 (Ⅴ)	6 (Ⅵ)	7 (Ⅶ)
唱名	Do	Re	Mi	Fa	Sol	La	Ti
构成音	5 3 1	6 4 2	7 5 3	1 6 4	2 7 5	3 1 6	4 2 7

在调性和弦中,以主音、属音以及下属音为根音构成的和弦是三个最主要的和弦。

① 主和弦(Tonic chord):以主音为根音构成的大三和弦,和弦音为Ⅰ级、Ⅲ级、Ⅴ级,功能标记为T。

② 属和弦(Dominant chord):以属音为根音构成的大三和弦,和弦音为Ⅴ级、Ⅶ级、Ⅱ级,功能标记为D。

③ 下属和弦(Sub-Dominant chord):以主音为根音构成的大三和弦,和弦音为Ⅳ级、Ⅵ级、Ⅰ级,功能标记为S。

在演奏时为了丰富和声色彩,也可以使用其他和弦来代理这三个和弦,也就是代理和弦,大调中常使用的代理和弦见下谱。

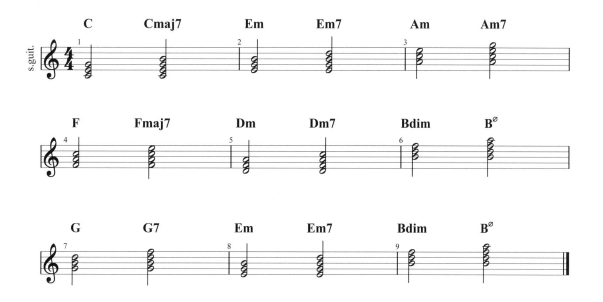

（2）小调和弦及功能

小调中的和弦和其功能名称见下表（以a小调为例）。

功能名称	主音	上主音	中音	下属音	属音	下中音	导音
音名	A	B	C	D	E	F	G
音级	6	7	1	2	3	4	5
唱名	La	Si	Do	Re	Mi	Fa	Sol
构成音	3 1 6	4 2 7	5 3 1	6 4 2	7 5 3	1 6 4	2 7 5

小贴士：小调音阶的呈现一般会有三种形态，即自然小调、和声小调和旋律小调，这样也使得小调式的色彩更多变。

小调中常使用的代理和弦见下谱。

代理主功能的和弦

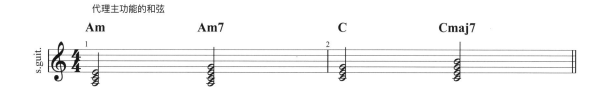

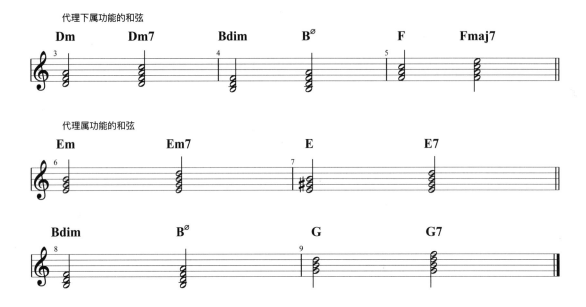

2. 五度圈和弦进行

前面我们已经大致讲解过五度圈的概念了，现在我们来讲解五度圈在和弦进行当中的应用，首先来回顾一下五度圈的示意图（见图99）。

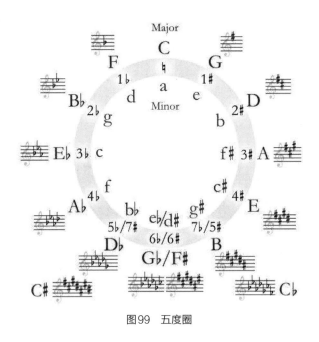

图99 五度圈

五度圈模进在许多音乐风格中都是很常见的，比如流行、摇滚、爵士、乡村等，它的和弦进行是由任意一个调的主和弦根音开始，连续下行五度或者上行四度所构成的（见下表）。

级数	功能	和弦标记
V—I	D—T	G/G7—C

（1）大调五度圈和弦进行

在任意一个调性音乐作品中，和声进行的最终目的都是主三和弦，而且主三和弦也常常是一个作品中部分段落的进行目标，下面以C大调为例看看五度圈的和弦进行。

主三和弦前最常出现的就是V级和弦（或V级七和弦）。

① V级和弦连接主和弦。

级数	I	V7	I
功能	T	D	T
和弦标记	C	G7	C

② 在V—I的基础上顺时针推进一步，就得到：II—V—I。

级数	II	V	I
功能	S	D	T
和弦标记	Dm	G7	C

这个和声进行也是II级和弦最常见的用法，II—V—I也是爵士乐中最经典的和弦进行方式，这种连接在其他调中的使用见下表。

C大调	D大调	F大调	G大调	A大调
Dm—G7	Em—A7	Gm—C7	Am—D7	Bm—E7

③ 在II—V—I的基础上继续推进一步得到VI—II—V—I。

级数	VI	II	V	I
功能	T	S	D	T
和弦标记	Am	Dm	G7	C

④ 在以上基础上再推进一步，就得到：III—VI—II—V—I。

级数	III	VI	II	V	I
功能	D	T	S	D	T
和弦标记	Em	Am	Dm	G7	C

⑤ 以上和弦连接还可以使用功能代理。

原和弦	III	VI	II	V	I
代理和弦			IV	VII	

（2）小调五度圈和弦进行

总体上小调的和弦功能与大调一致，但由于小调的VI、VII级音常会使用变化音，使其能构成不同的和弦结构与功能，比如小调的五级有V和vm两种形式，其中vm和弦并不具备属功能，因此小调的 ii–v–i 进行里需要升高VII级音让V级和弦具备属功能。

级数	VII	III	VI	ii/iv	V/VII	i
和弦标记	G	C	F	Bdim	E7	Am

3. 副属和弦

副属和弦也被称作次属和弦，是调性音乐中常用的变化和弦。副属和弦功能更接近于另一个调，而不是本乐段主调性的和弦。只有大三和弦或小三和弦才能作为副属和弦的离调对象，因此不可能有小调的V/ii，或者大调的V/vii，所有其他自然三和弦（I级除外）都可以成为副属V或V7和弦的临时主和弦。

C大调中的副属和弦见下谱。

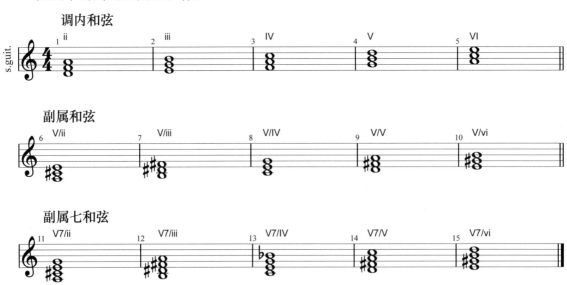

在大调中，V/IV和主和弦的构成完全一样，所以可以用V7/IV代替V/IV，使其副属功能更清晰。

a小调中的副属和弦见下谱。

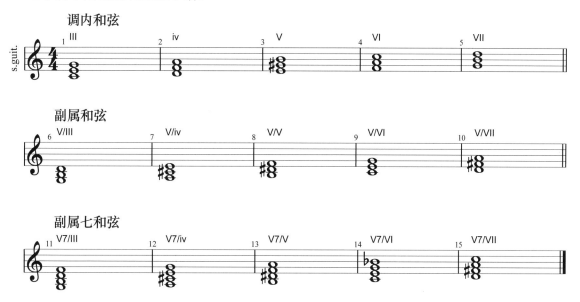

这里有三个和弦与 a 小调中的自然和弦完全一样,其中包括 V / Ⅲ(= Ⅶ)和 V 7/ Ⅲ(= Ⅶ 7)。尽管不是变化和弦,但它们都很有用,因为Ⅶ和Ⅶ7在音乐中一般都会被看作是Ⅲ级上的副属和弦功能,而 V / Ⅵ 却常被分析为Ⅲ级和弦而不是副属和弦。

在美式风格中副属和弦的应用很常见,在常规的循环和弦进行内也可以应用副属和弦来替代原来的和弦。下面我们来看一个循环和声进行:

音级	I	iii	vi	ii	V
和弦标记	C	Em	Am	Dm	G
和弦图					

经过编配后我们可以得到以下旋律。

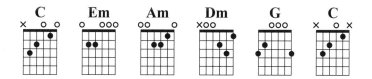

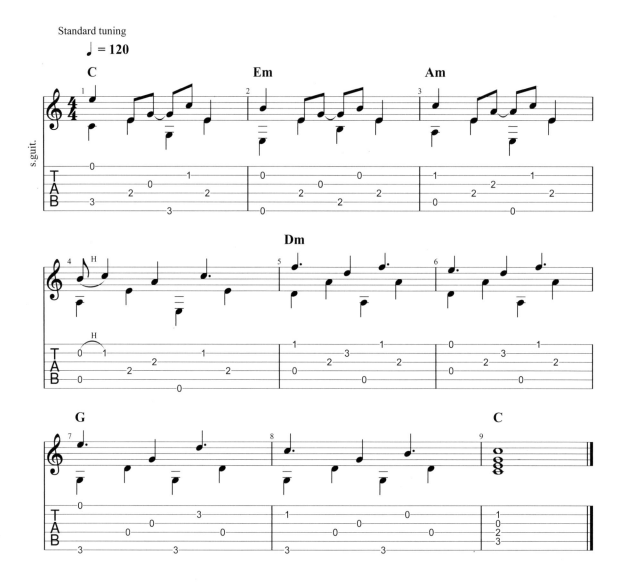

将这段编配使用副属和弦替代后,我们可以得到这样的和弦连接:C—E—Am—D7—G7—C(见下表)。

音级	I	III	vi	II	V
和弦标记	C	E	Am	D7	G7
和弦图					

将以上和弦连接进行编配可得到以下旋律。

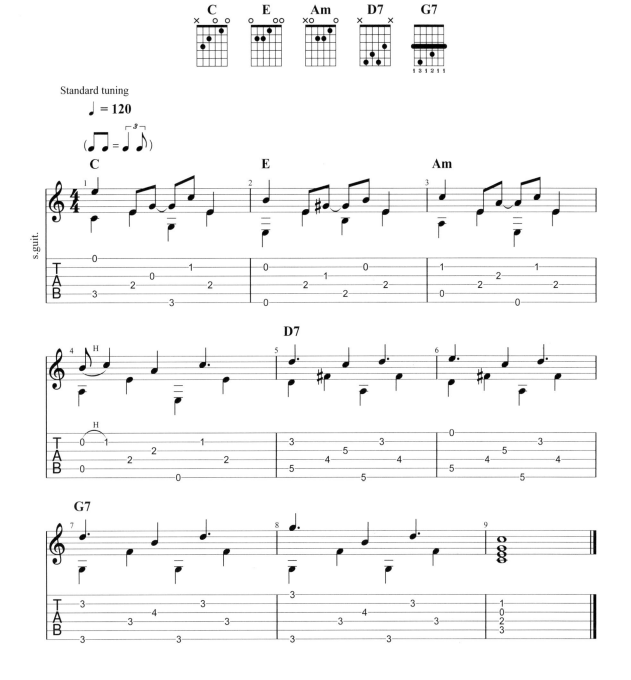

我们也可以全部使用副属和弦进行，这种用法被叫做V级的V级的V级（见下表）。

音级	I	III	VI	II	V
和弦标记	C	E7	A7	D7	G7
和弦图					

将以上和弦连接进行编配可得到以下旋律。

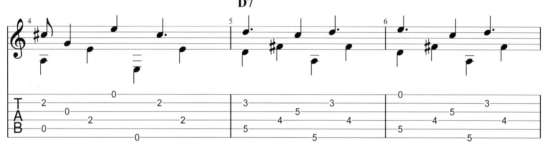

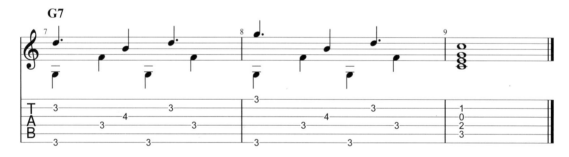

除了以上列举的方式,还有一些其他常用的和声进行。

① Ⅰ—Ⅳ—Ⅰ 进行

将Ⅳ级放在Ⅰ级前面,称为变格进行。

音级	Ⅳ	Ⅰ
和弦标记	F	C

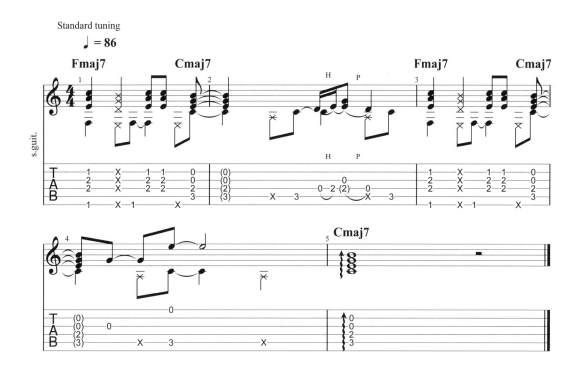

② Ⅰ—Ⅳ—Ⅴ—Ⅰ 进行

音级	Ⅰ	Ⅳ	Ⅴ	Ⅰ
和弦标记	C	F	G	C

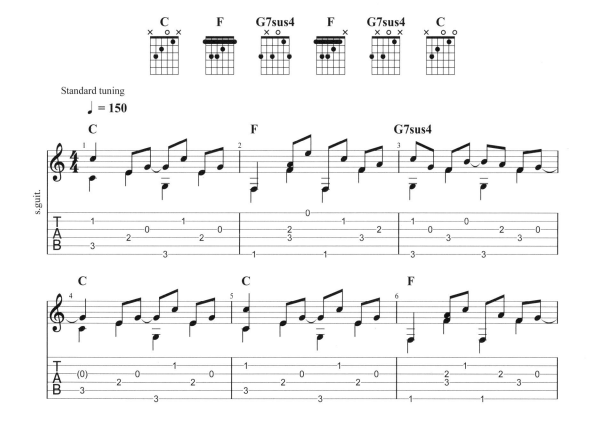

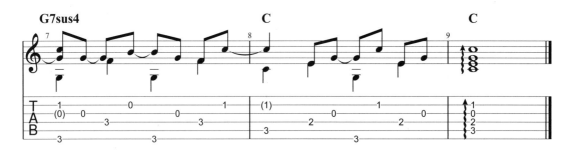

Ⅳ也是最常见的属前功能。

③ Ⅰ－ⅱ－ⅲ－Ⅳ进行

音级	Ⅰ	ⅱ	ⅲ	Ⅳ
和弦标记	C	Dm	Em	F

下面我们来看一个E大调中的范例。

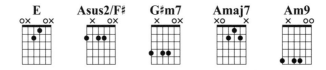

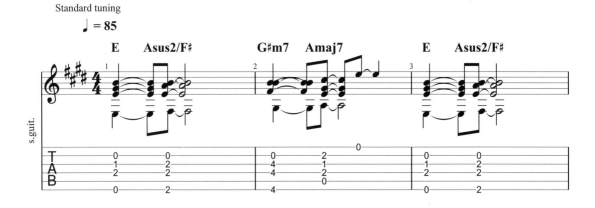

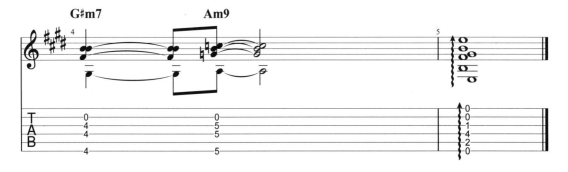

和声进行的模式是理论家们从多年来大量的调性音乐作品以及和声实践中总结而来的，在古典时期以及更早的时候，那些伟大的作品并不是利用这些和声进行理论来创作的。所以，和声进行不是刻板的规则，而是我们分析和创作的工具。

六、为旋律配和弦

下面我们要利用前面所学习的理论知识来给旋律配和弦，以乐曲《Silent Night》中的旋律片段为例（练习时可以挑选一些自己熟悉的旋律，也可以将脑海中的片段写出来，然后配上和弦）。

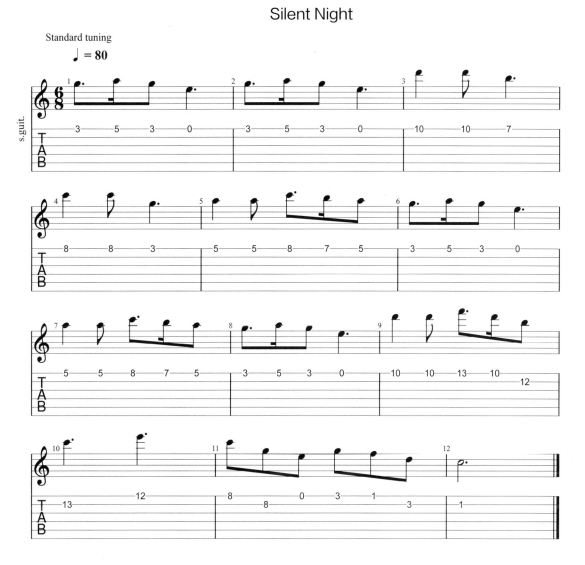

1. 和弦初配

下面我们开始给旋律配和弦，先使用主三和弦（Ⅰ、Ⅳ、Ⅴ）。主三和弦的构成音包含了C大调中的所有自然音（见下表），因此任意一个旋律音符都可以属于至少一个主三和弦，我们使用这三个和弦便可配完整首乐曲。

和弦所在音级	I	IV	V
构成音	5 3 1	1 6 4	2 7 5

编配后的乐曲如下谱所示。

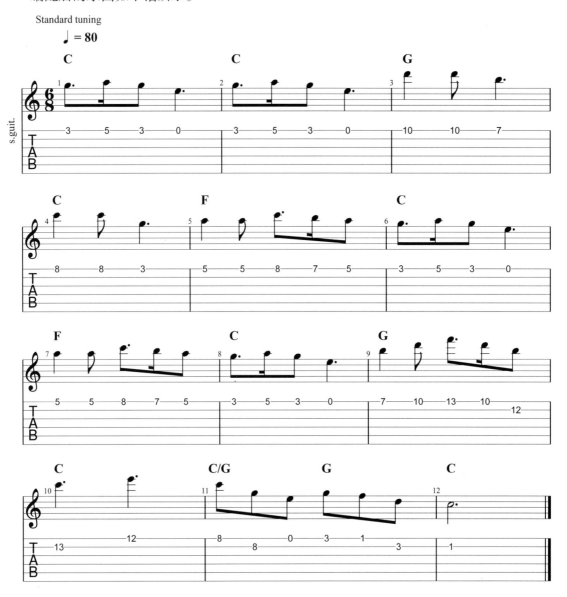

2. 加入副三和弦增加色彩

前面我们学习过了副三和弦的构成以及它们替代主三和弦的方式,在为旋律配和弦时我们可以运用副三和弦来调剂和声色彩。为了能让和弦效果更好地体现出来,我们在G调内对旋律进行编配,在后面的内容中我也会采用合适的调来编配(调内和弦的根音可以落在

吉他六、五、四弦的空弦音上），大部分的升号调如C、G、D、A、E大调以及相关平行小调在吉他上都是容易做到的。

编配后的乐曲如下谱所示。

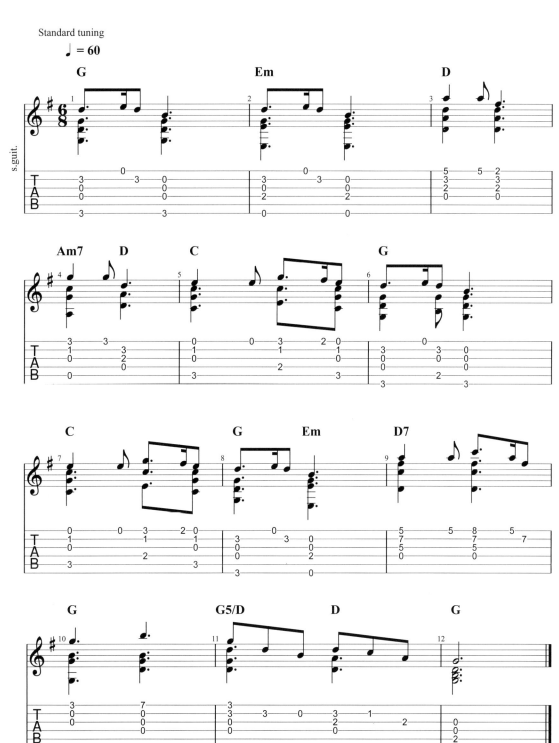

3. 加入七和弦

自然大调内的常用七和弦种类列举如下（以G大调为例），它们都可以在和弦编配中使用到。

和弦名称	级数	和弦标记
大七和弦	I、IV	Gmaj7、Cmaj7
小七和弦	ii、iii、vi	Am7、Bm7、Em7
属七和弦	V	D7
半减七和弦	VII	F♯m7-5、F♯dim7

编配后的乐曲如下谱所示。

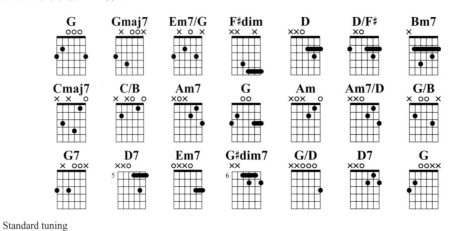

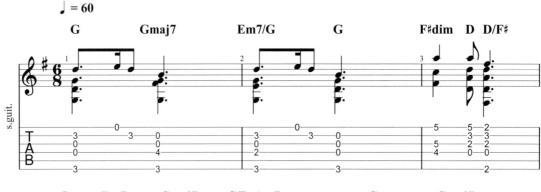

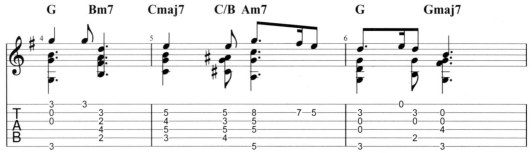

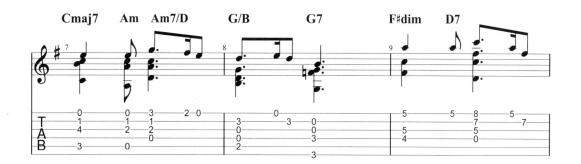

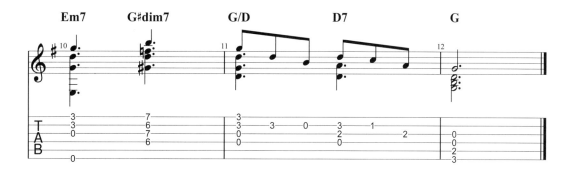

4. 加入 add 与 sus 和弦

编配后的乐曲如下谱所示。

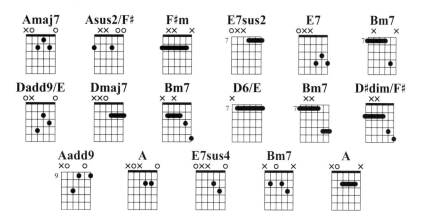

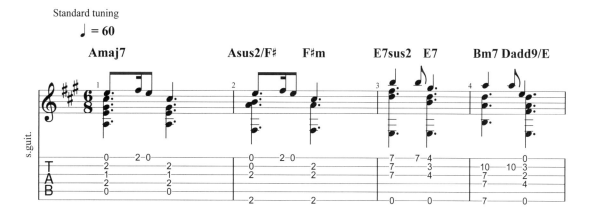

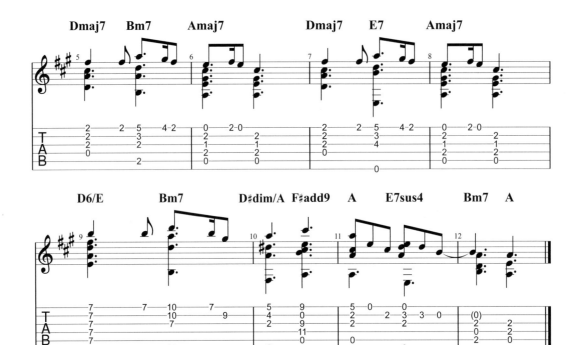

5. 加入十三和弦与十一和弦

编配后的乐曲如下谱所示。

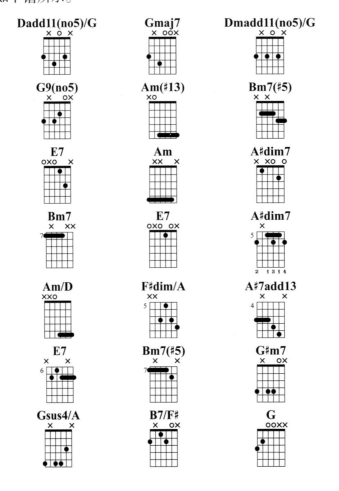

第七章 和弦及实用和声知识

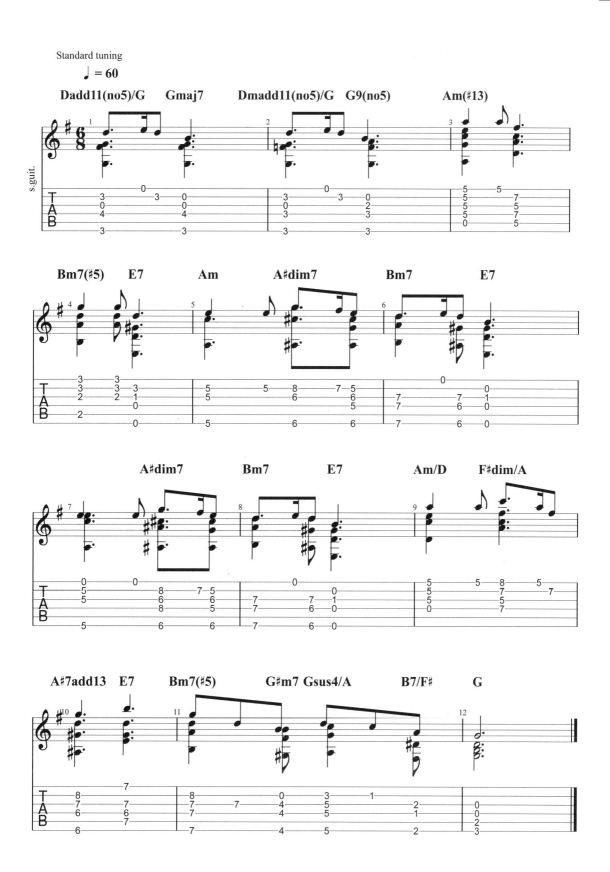

扫码观看本章视频

第八章 特殊调弦

一、特殊调弦的发展

很多刚刚开始接触指弹风格的人都会对诸多流行作品中的各类特殊调弦印象深刻，有人会认为它们是"指弹吉他"的产物，也有很多传统吉他手认为特殊调弦（特调）似乎只是为了降低指法难度而存在的，这种认知显然不是事实。其实开放调弦的方式在吉他上由来已久，18世纪欧洲民间的吉他作品中便已有Open D（Vestapol Tuning）和Open G（Spanish Tuning）的使用，20世纪初随着钢弦吉他的诞生与凯尔特、乡村、蓝调、拉格泰姆等风格在民谣复兴运动中的崛起，Open调弦在钢弦上的应用更加广泛，如OpenG、OpenC、OpenD/Dm/Dsus4/D6等（见下谱）。

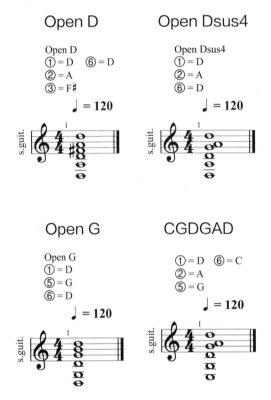

音乐家们结合传统弹拨乐器（班卓琴、布祖基琴等）的定弦让调弦更加贴合乐曲风格，特调的使用在演奏和歌曲伴奏方面都有很多尝试和发展，如 Davey Graham、Martin Carthy、John Renbourn、Pierre Bensusan、Peter Finger、Alex DeGrassi、Steve Baughman、Tony McManus、El McMeen、Robert Johnson、Leo Kottke、Michael Hedges、Eric Roche、Don Ross、Andy Mckee、Antoine Dufour、Skip James、Blind Willie McTell、John Martyn、Paul Simon、Neil Young等。60年代后Davey Graham、John Renbourn、John Fahey、Leo Kottke等一批音乐家的创作更是将指弹吉他的表现形式提到了新的艺术高度，其中Leo的十二弦特调作品在他强悍的手指技巧演绎下也为十二弦吉他演奏提供了更多可能。80年代后New Age风格兴起，Windham Hill公司（New Age风格著名的厂牌）的Will Ackerman、Alex DeGrassi和Michael Hedges，这三位原声吉他手带来了更多新的调弦法和演奏技巧，其中Michael Hedges的专辑

《Aerial Boundaries》更是对后来的指弹吉他手们产生了深远的影响。

特殊调弦方式极大地改变了我们对吉他和声效果的听觉感受，开放调弦的排列模式往往会增强某些泛音，使吉他的共振更充分，还使得很多音符连接可以在跨弦音色中选取，让和弦在开放和封闭按压组合中有不同的选择，为标准调弦下很多不可能的音符排列打开了大门。与标准调弦相比，特殊调弦虽然打破了吉他手们依赖的各种和弦与音阶指型，但同样也提供了新的可能，这一切都将随着音乐的需要而调整。

二、常用开放调弦法（Open tuning）

1. DADGBE（Dropped D）

Dropped D是最常见的特调，调弦时需在标准调弦基础上将六弦降低大二度，六根琴弦的空弦音高见下谱。

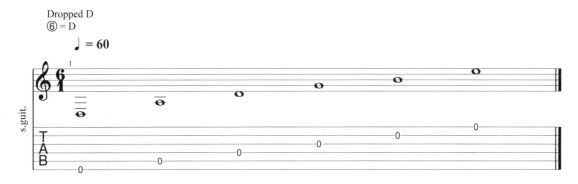

六弦的降低将低音向下延伸了一步，使得D调主和弦的根音更容易被演奏，这样常规D和弦中可以演奏三个不同八度的D，增强了和弦的根音和五音（见下谱）。

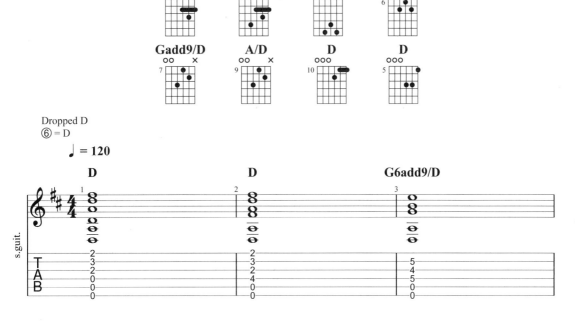

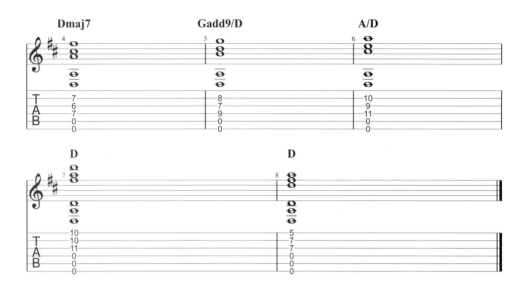

由于只是降低了六弦，标准调弦下的大部分和弦指型在Dropped D中还可以正常使用，所以这种调弦法在古典、流行、民谣、摇滚、爵士等风格中很流行。

下面我们来弹奏两首Dropped D特调的乐曲。

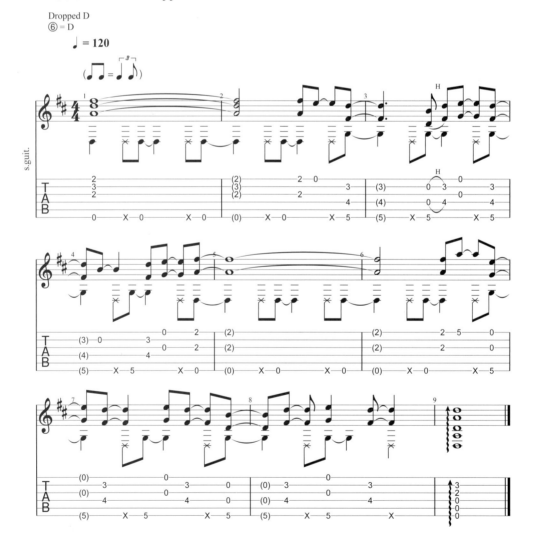

Eleanor Plunkett

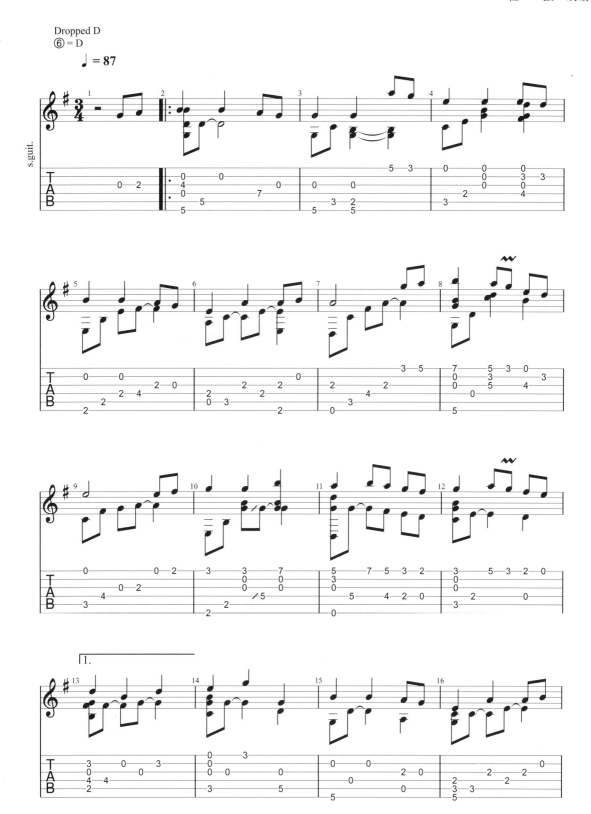

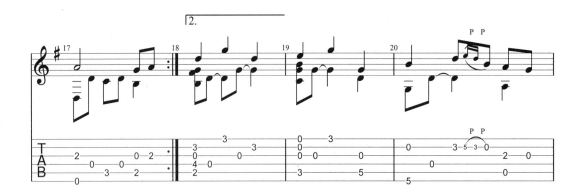

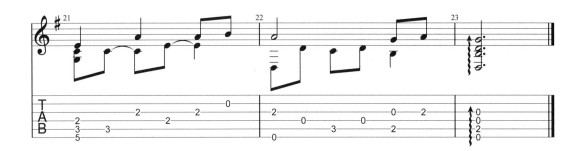

2. DADGAD

　　DADGAD是指弹风格中最常用的特殊调音之一，最早是由英国指弹演奏家Davey Graham在20世纪60年代设计使用的，其六根琴弦的空弦音高见下谱。

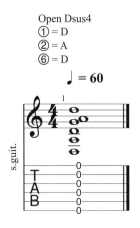

　　该调弦法的六弦到五弦及六弦到四弦的音程关系分别为五度和八度，这使得低音区拥有丰富的共振和泛音；三弦与二弦之间为大二度音程关系，相邻弦的过渡让旋律连接可以如同琶音效果一样流畅。

　　DADGAD调弦法中的D调音阶指法见下谱。

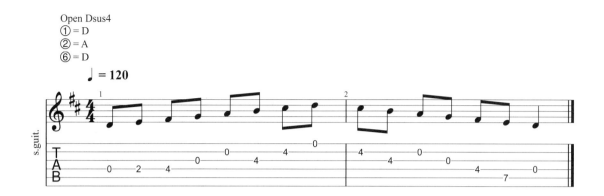

空弦Dsus4和弦的过渡色彩让和弦间的转换有着令人满意的效果（见下谱）。

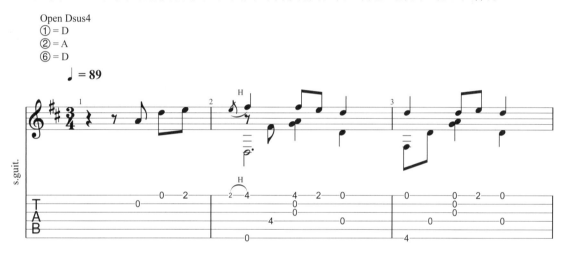

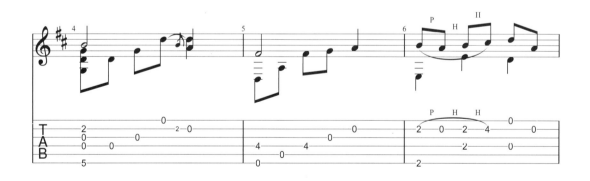

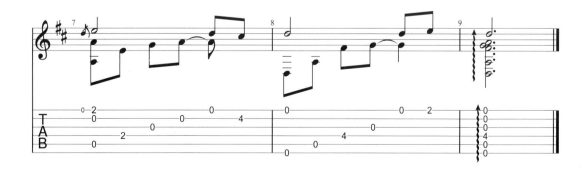

DADGAD调弦法中常用和弦的指型和组成音见下谱。

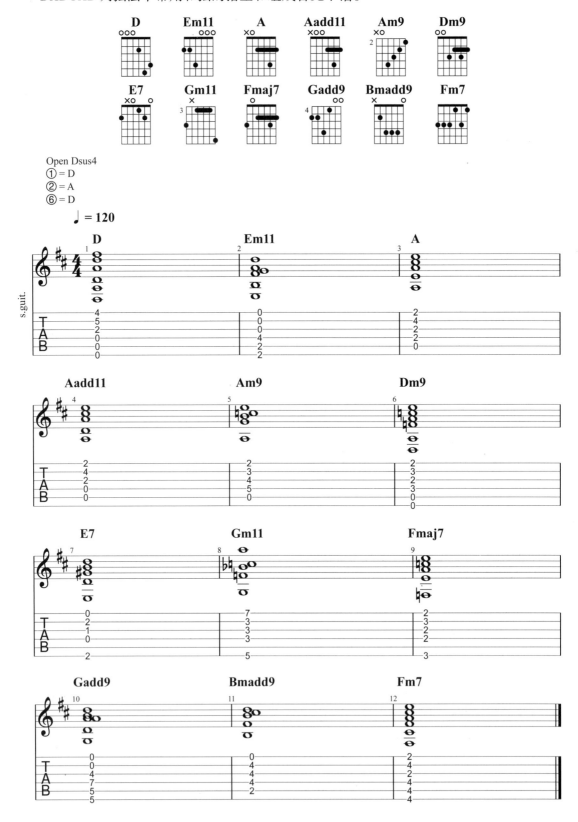

如今DADGAD无论是在独奏还是流行音乐中都有不错的表现。

下面，我们来演奏一首这种调弦法的乐曲。

The Water is Wide

苏格兰民歌
任强 改编

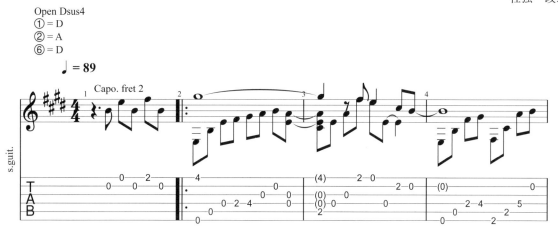

3. DGDGBD（Open G）

Open G 在蓝调、Ragtime、乡村等风格中很常见，多用于滑棒吉他的演奏。我们可以在 20 世纪初的吉他作品中听到 Open G 调弦的效果（如 Blind Willie McTell、Furry Lewis、Frank Hutchison 等人的作品），60 年代后 John Fahey、Leo Kottke 等演奏家也使用 Open G 创作出不少优秀作品，在演奏风格上也有了更多尝试，其六根琴弦的空弦音高见下谱。

这个开放的排列使得我们构成大三和弦变得非常容易，六弦至四弦为八度关系，三、二、一弦则是标准的大三和弦排列。

Open G 调弦法中常用和弦的指型和组成音见下谱。

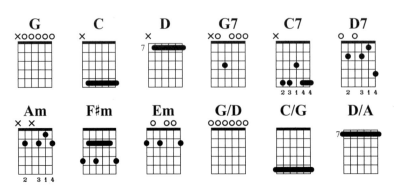

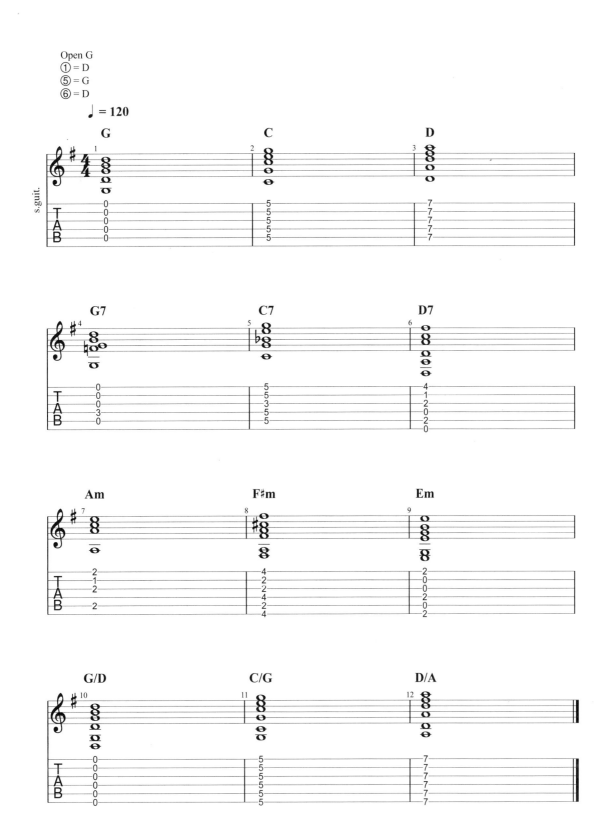

指弹风格演奏中的 Open G 常利用和声排列特点来安排指法，比如在四、五、六弦上演奏低音线，在三、二、一弦上演奏旋律（见下谱）。

Open G 范例

任强 作曲

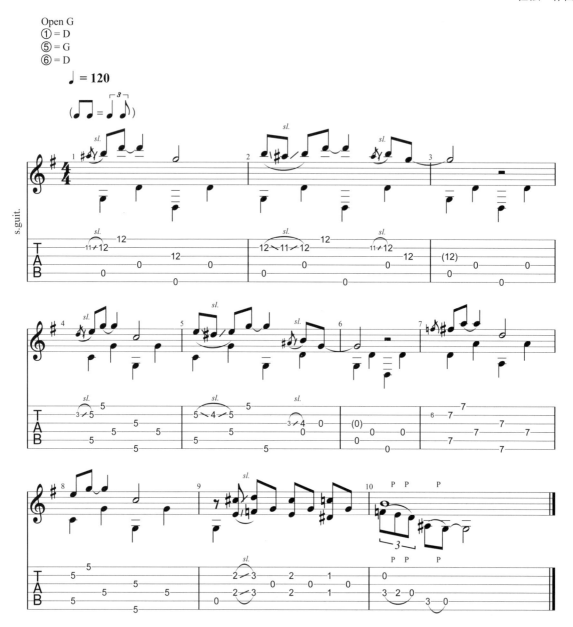

4. CGDGAD

CGDGAD是在DADGAD的基础上将五、六弦降低二度得来的，因此在低音演奏方面也有更大的空间，六弦与四弦间的九度关系让和弦的根音很容易就能够演奏，其余和弦音则可以从三度或七度构建。标准的琴弦（.12～.53）在这种调弦下已经不适用了，需要换更低的琴弦（.56）以避免因共振不良而产生杂音。CGDGAD调弦法中每根琴弦的空弦音见右谱。

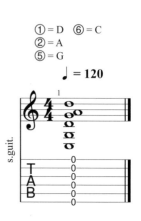

CGDGAD调弦法中常用和弦的指型和组成音见下谱。

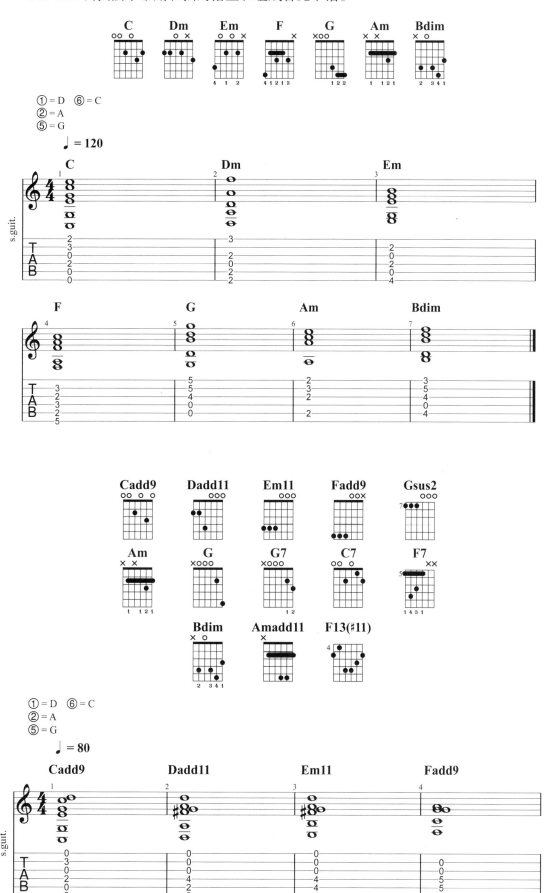

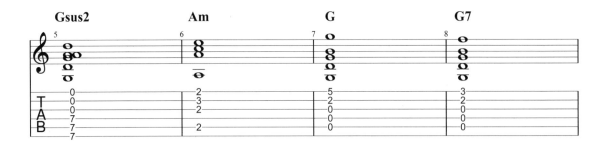

CGDGAD的排列也可以塑造很多现代感的和弦，比如下面这条Bossa Nova风格的进行。

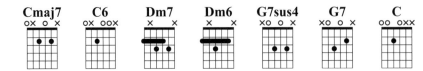

① = D ⑥ = C
② = A
⑤ = G

♩ = 120

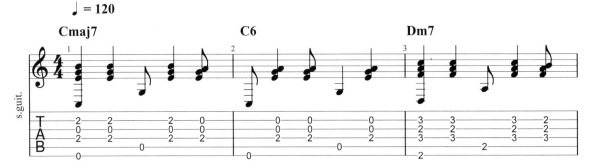

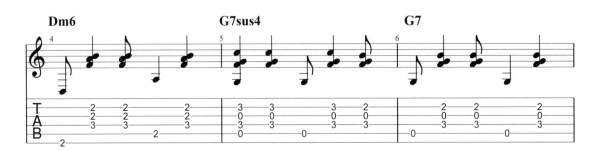

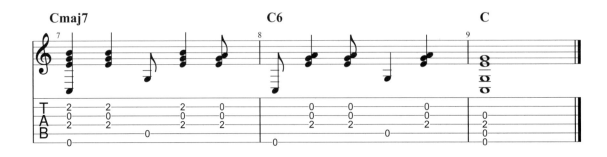

第九章
指弹风格乐曲

Sailor's Hornpipe

传统音乐
任强 改编

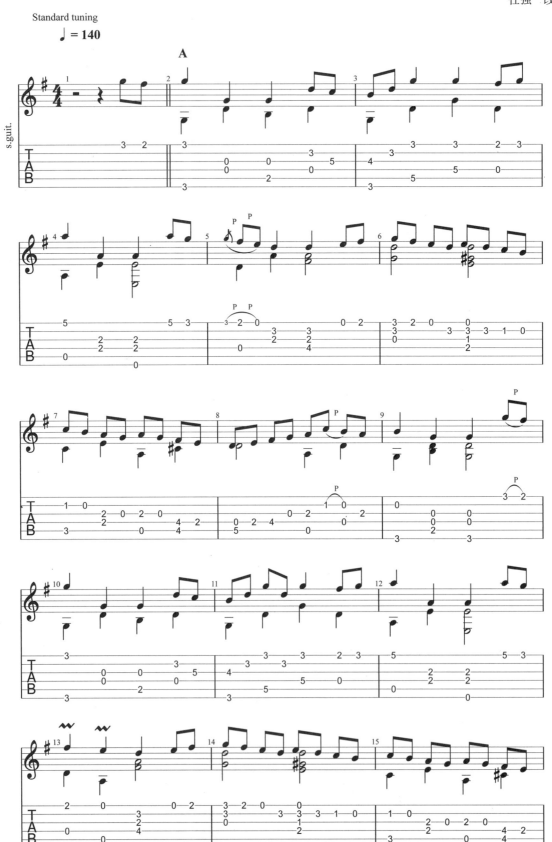

第九章 指弹风格乐曲

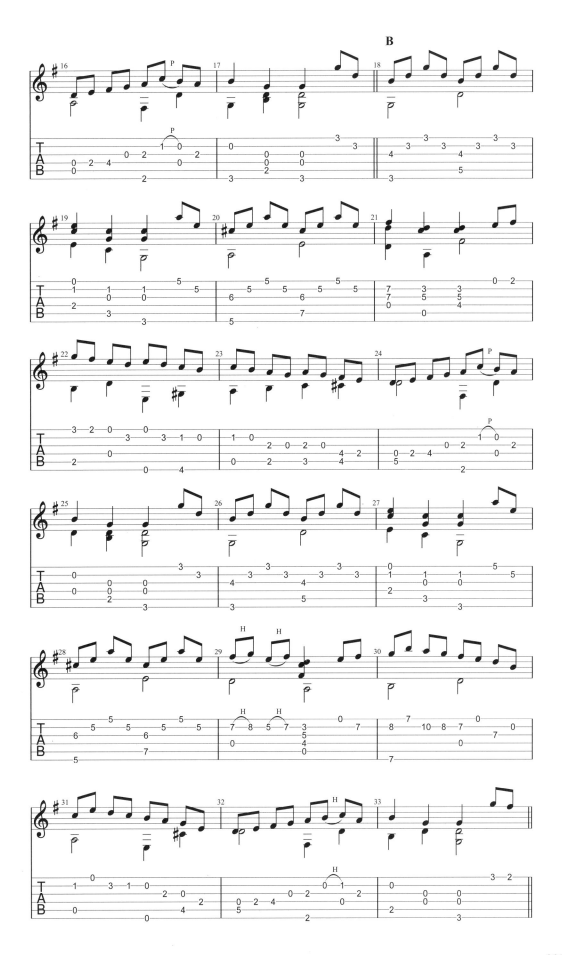

A1

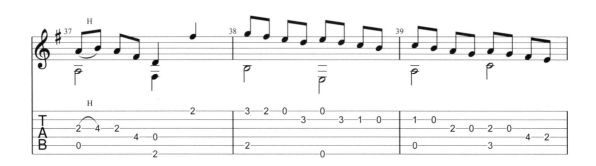
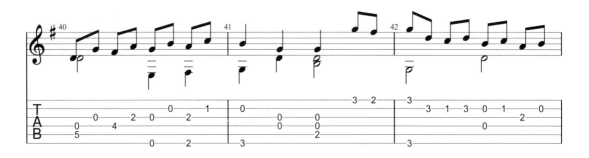
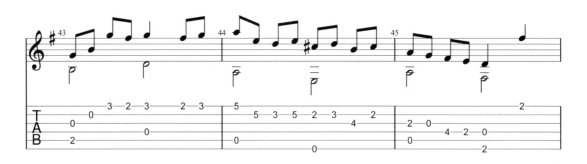
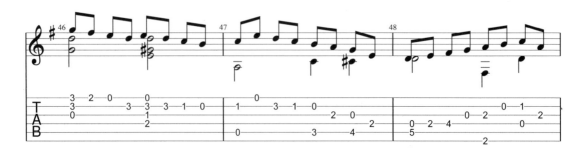

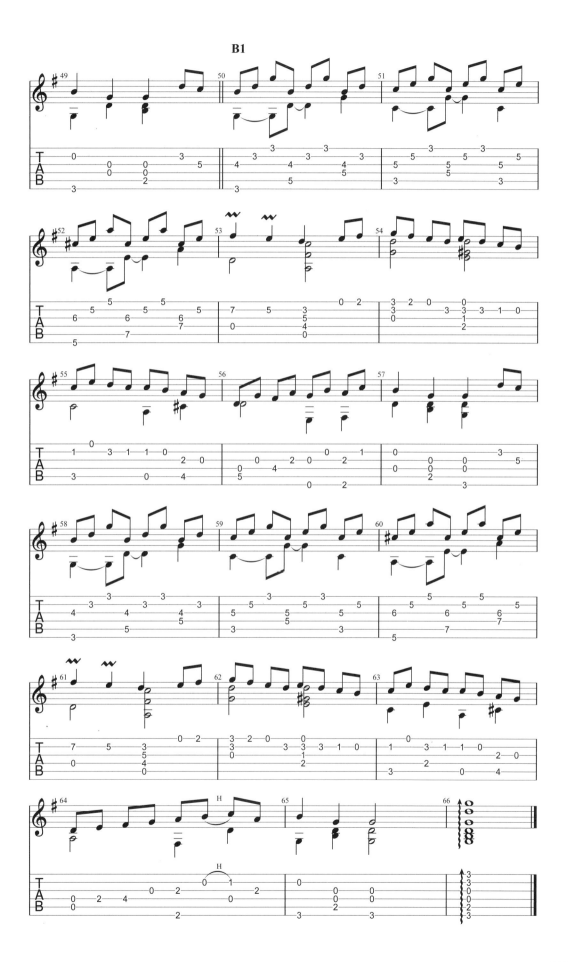

O'Carolan's Concerto

[爱]奥卡罗兰 作曲
任 强 改编

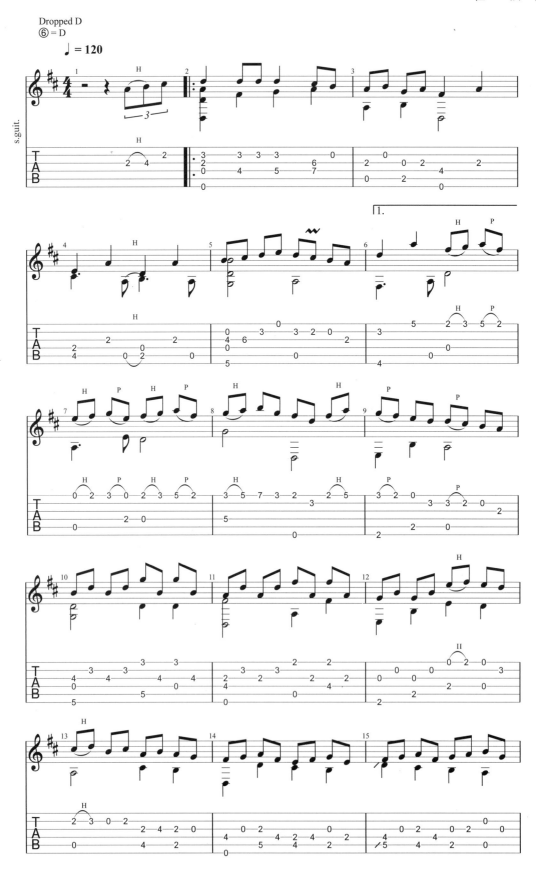

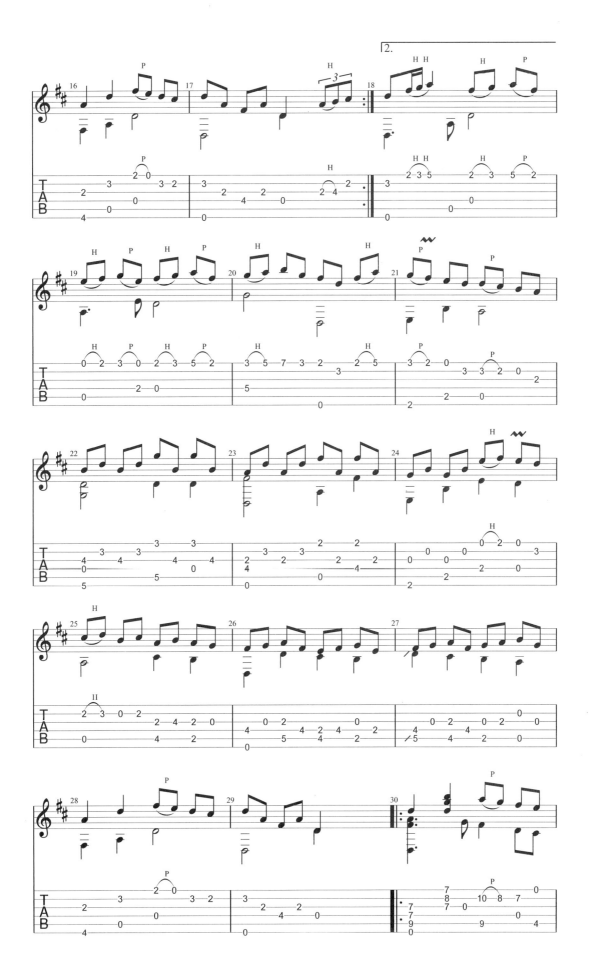

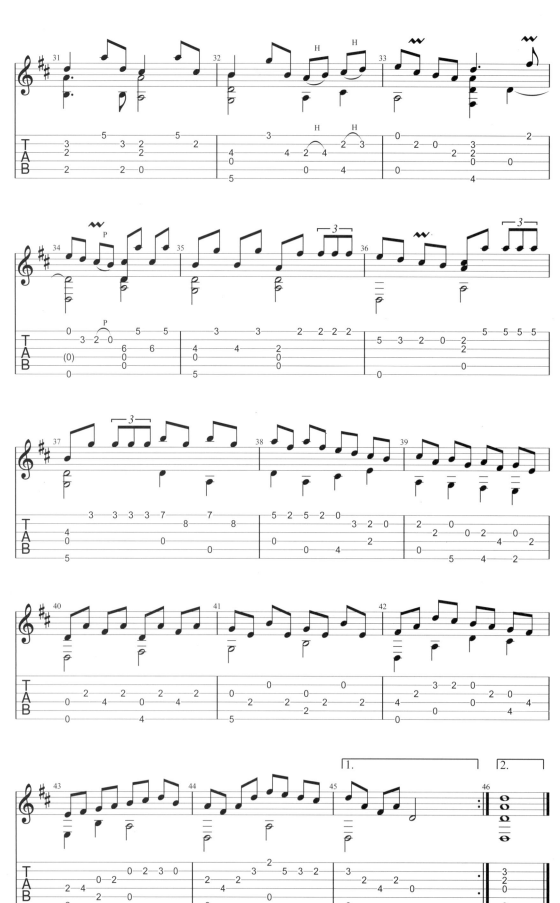

第九章 指弹风格乐曲

Luke's Little Summer

[英]约翰·伦伯恩 作曲

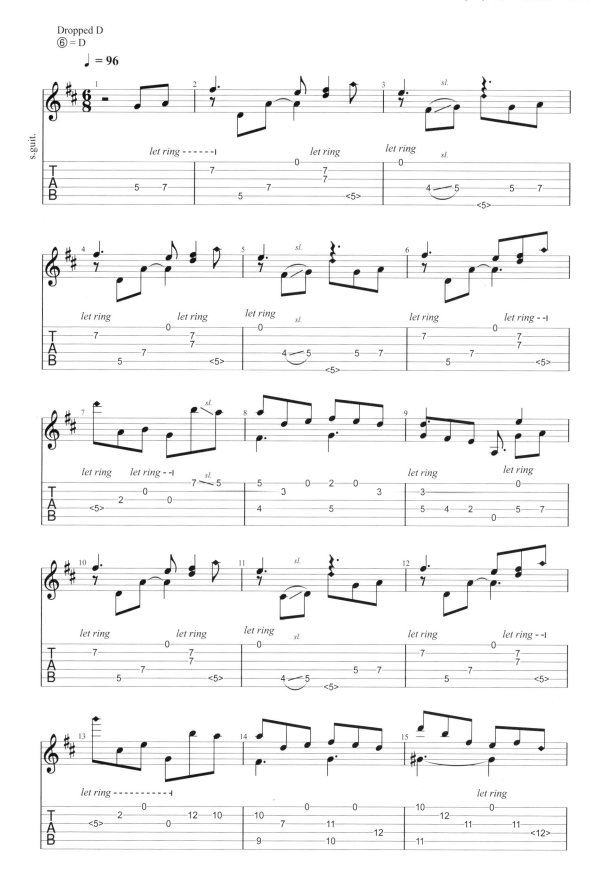

第九章 指弹风格乐曲

第九章 指弹风格乐曲

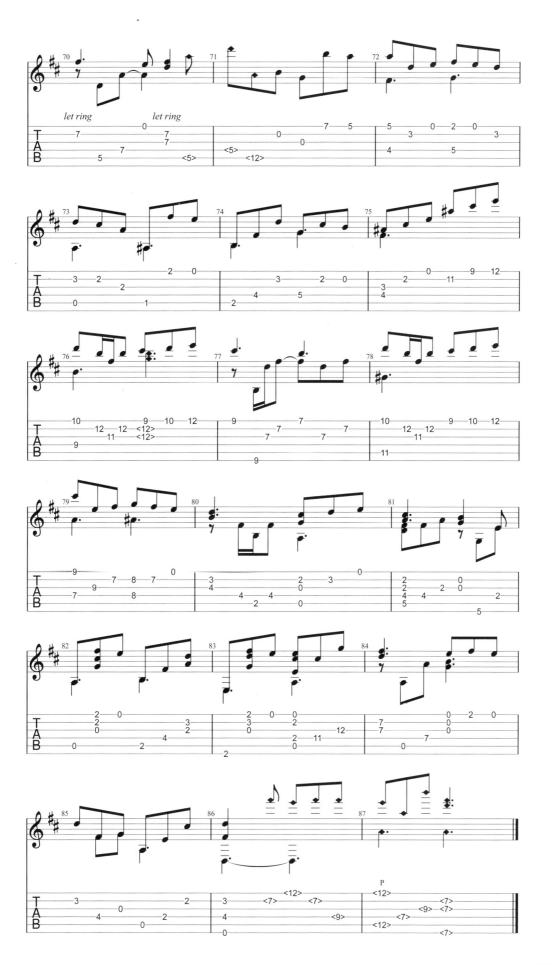

307

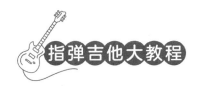

Wu Wei

[法]皮埃尔·本苏三 作曲

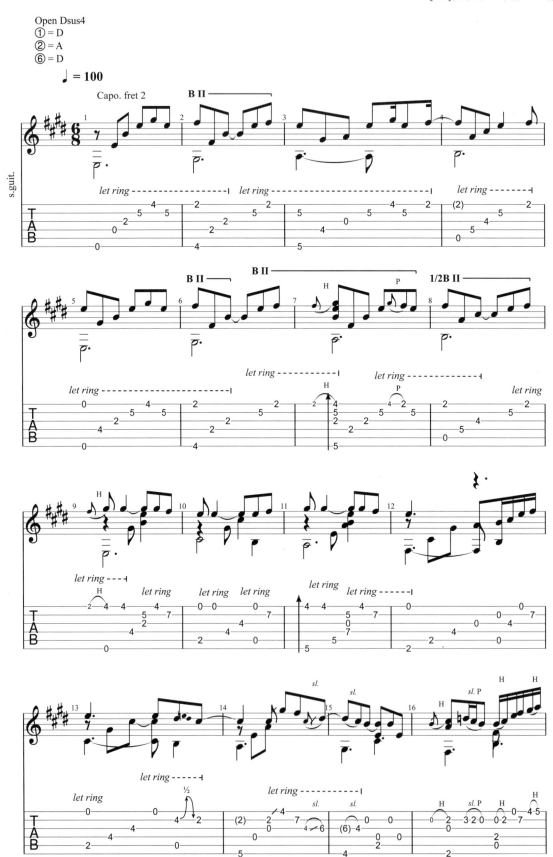

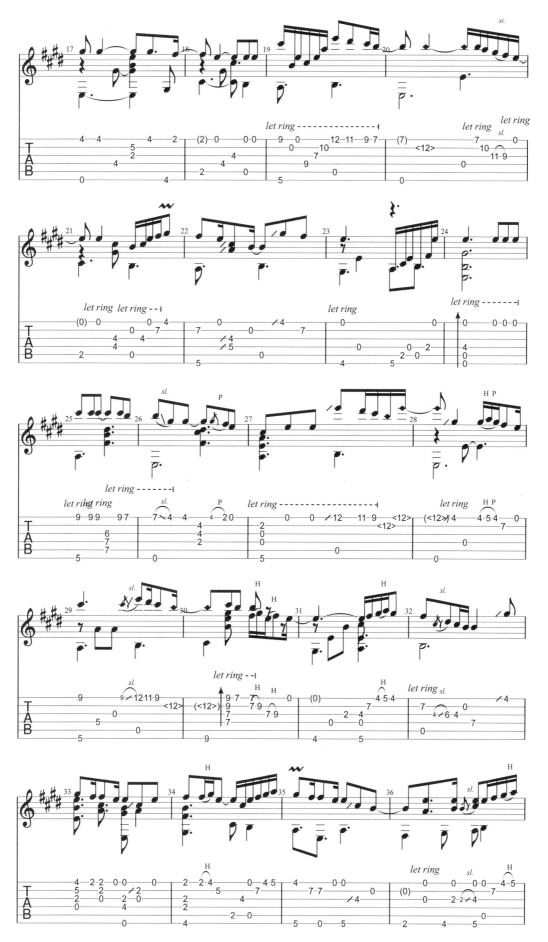

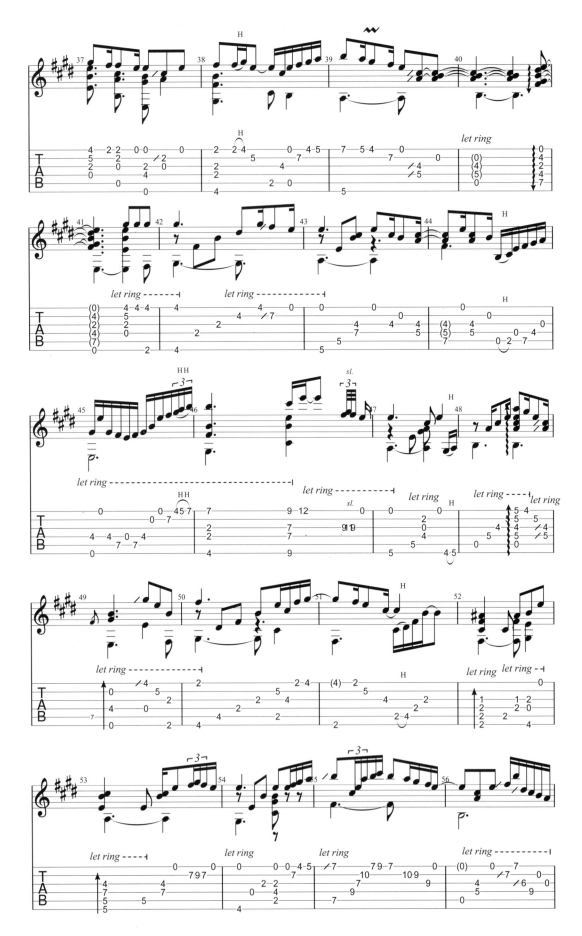

第九章 指弹风格乐曲

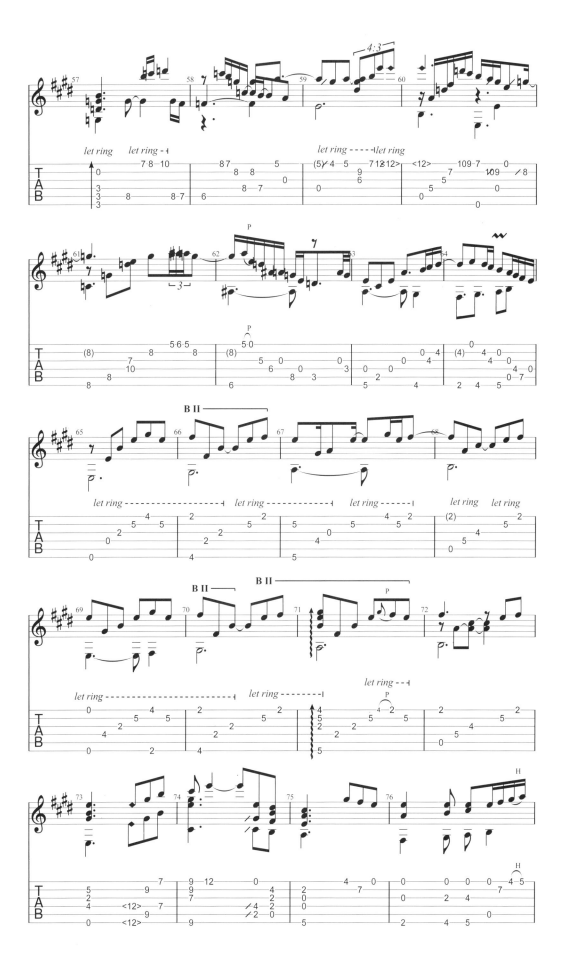

311

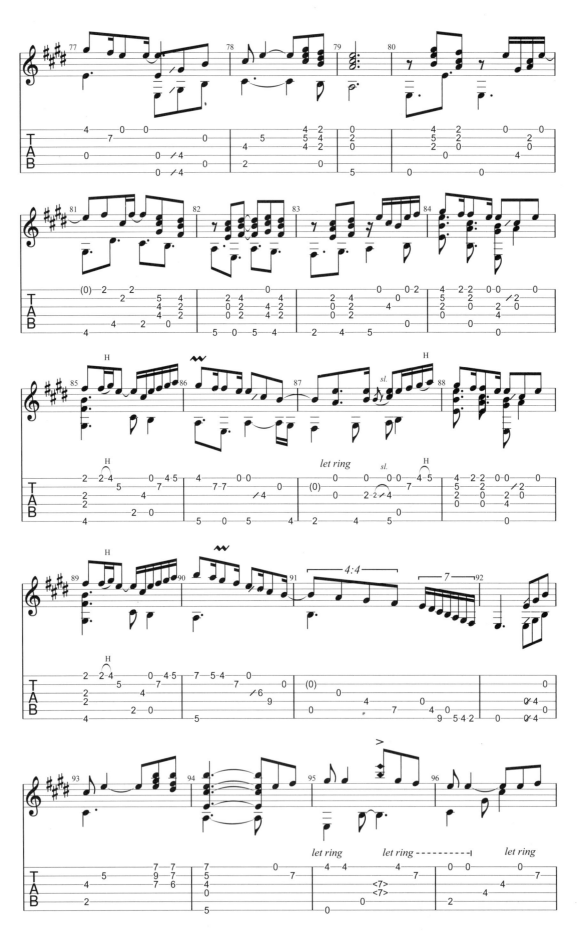

第九章 指弹风格乐曲

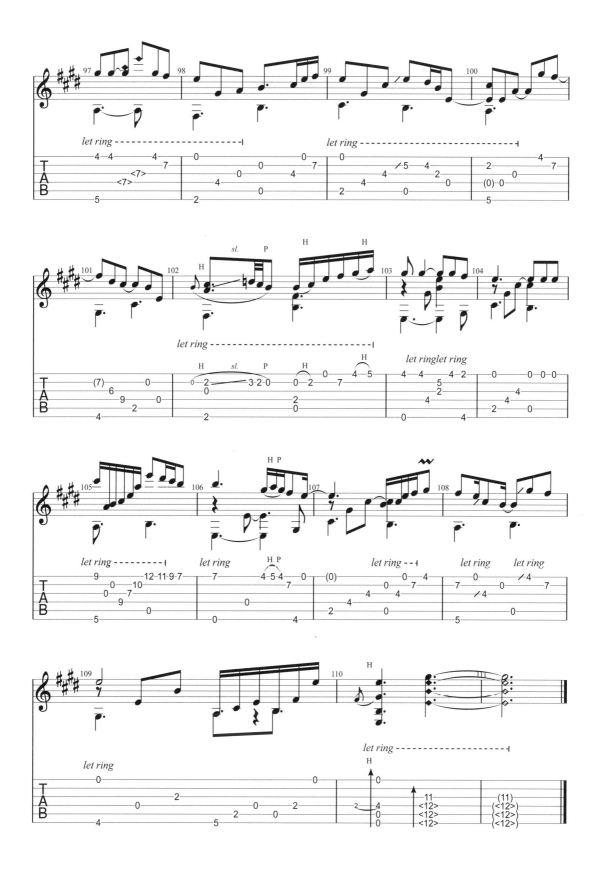

313

第十章 经典练习曲

1. 卡尔卡西 Op.60 No.1

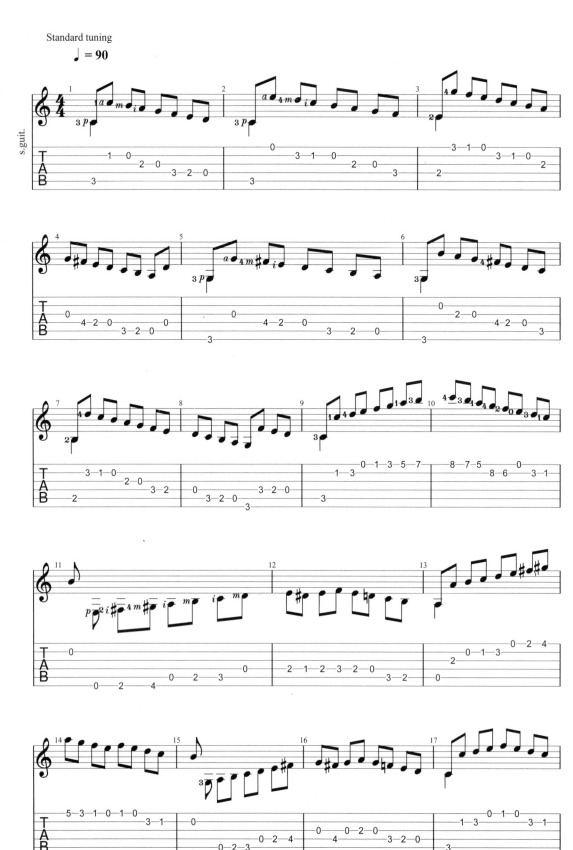

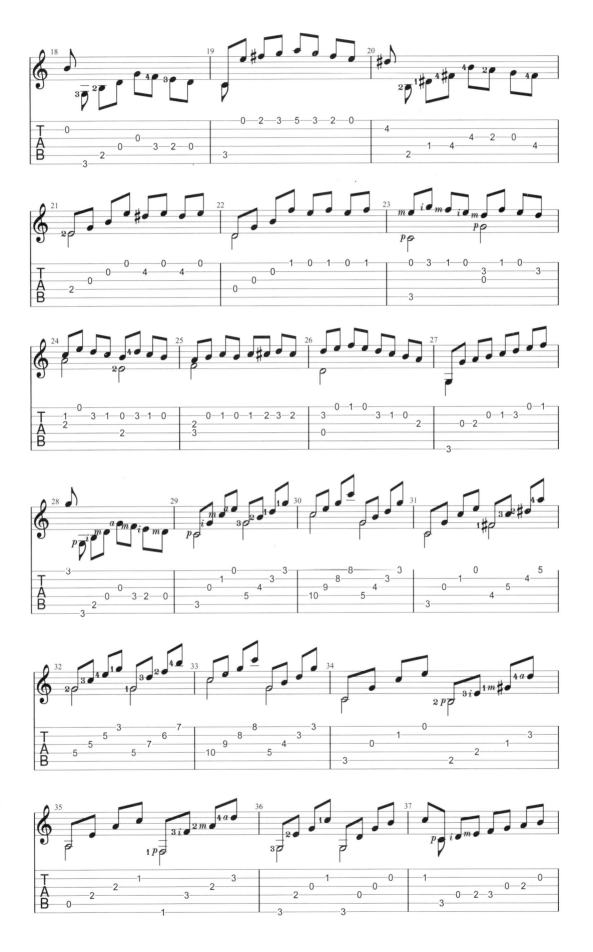

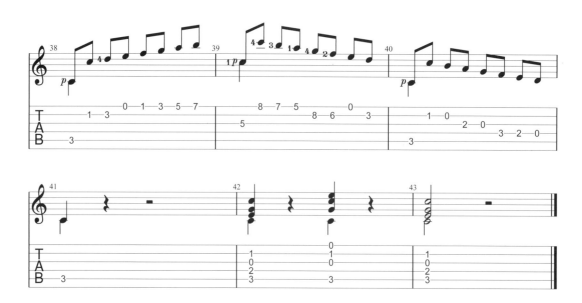

练习建议：这是一首综合了音阶、琶音、换把的技巧练习曲，练习时要明确每个乐段所使用的技巧和演奏效果，并以固定的指法模式进行练习。

2. 卡尔卡西 Op.60 No.3

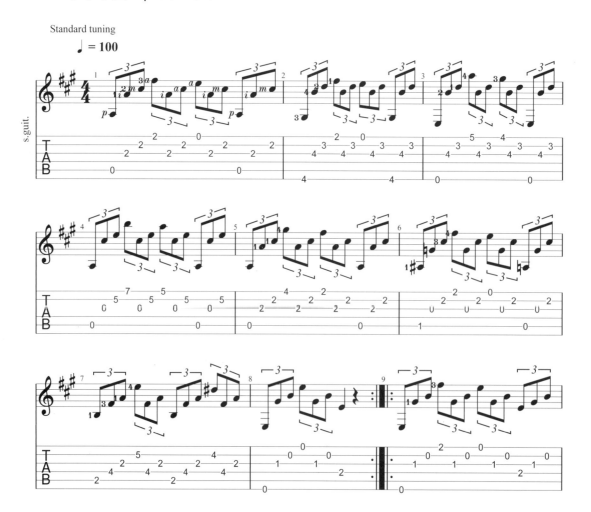

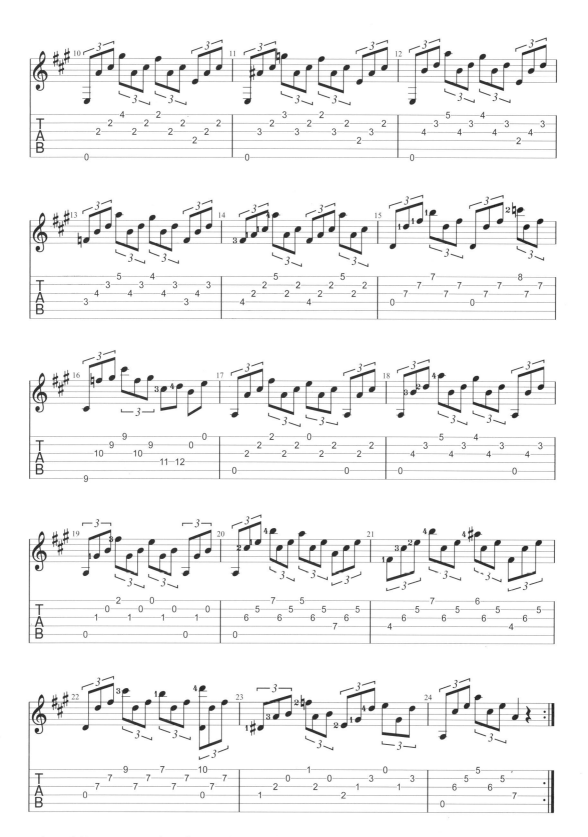

练习建议：这是一首经典的琶音练习曲，右手以固定模式进行弹奏，每小节和弦的更换要注意左手手指按压和离开的顺序，不要"一把抓"直接按好。当我们有能力弹奏完所有音符后，要将"注意力"集中在琶音所包含的旋律音符上，明确主旋律并把它和分解和弦之间的层次处理得更清晰。

3. 卡尔卡西 Op.60 No.6

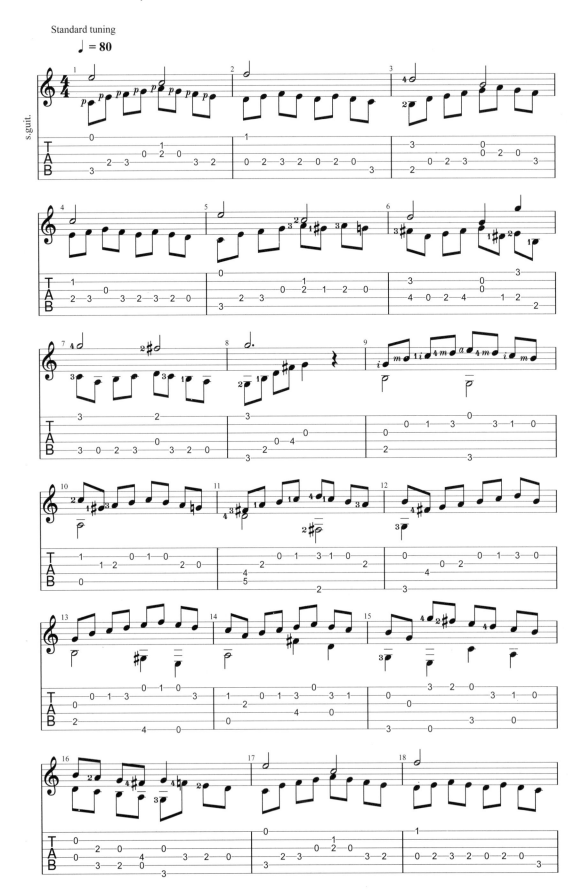

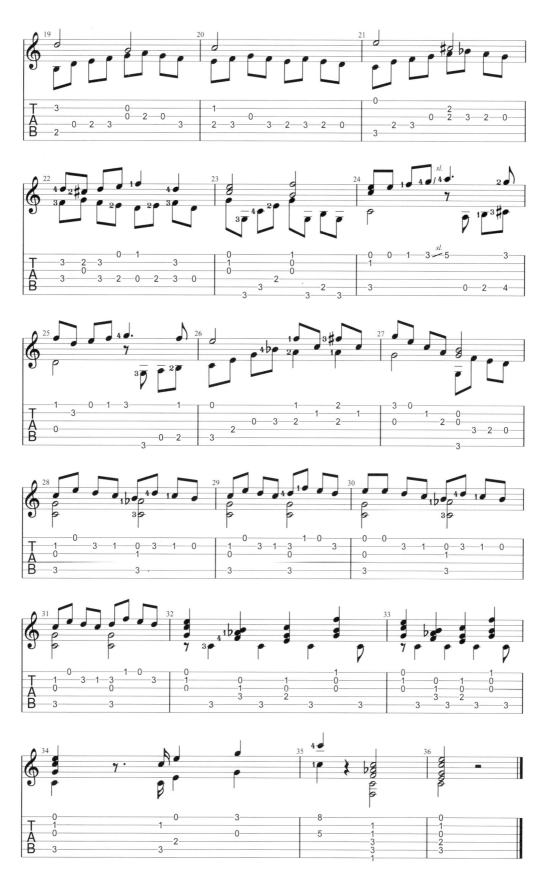

练习建议：这首双声部练习曲中突出了拇指拨奏的效果，在右手演奏中要注意P+i/m同时发力的控制及拇指负责的声部效果，既包括琶音也包括旋律。

4. 卡尔卡西 Op.60 No.7

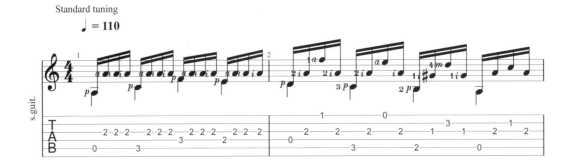
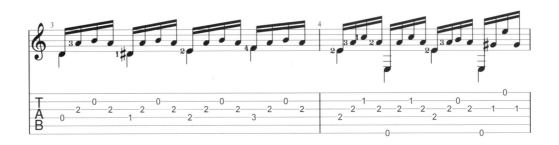
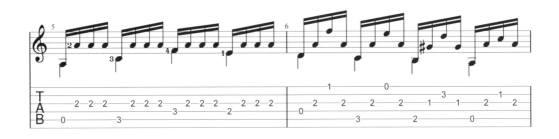
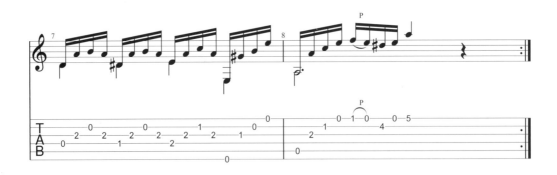
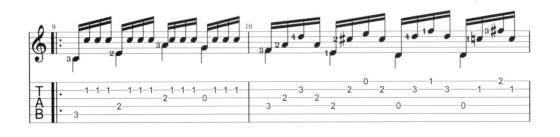

第十章 经典练习曲

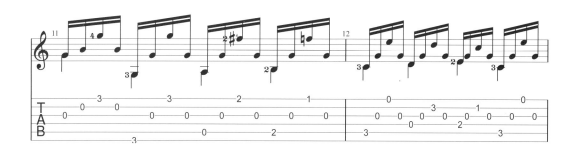

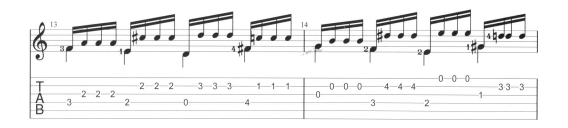

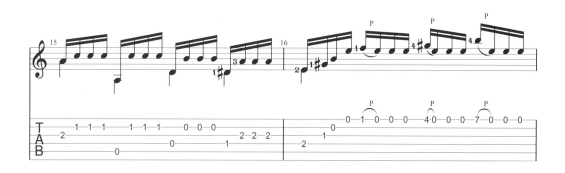

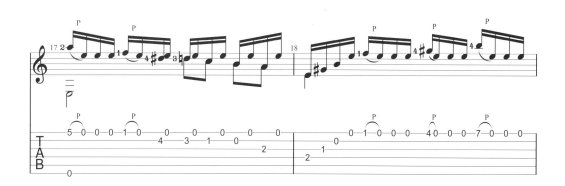

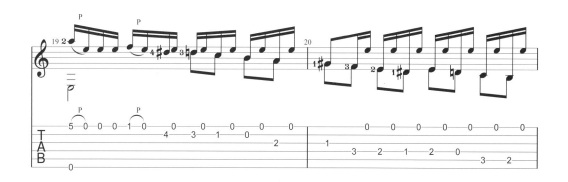

323

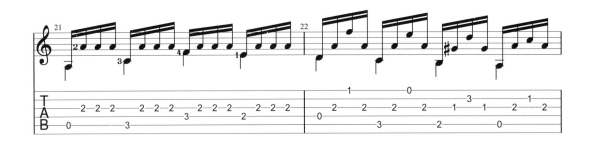

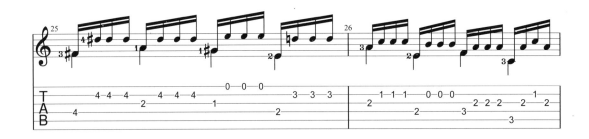
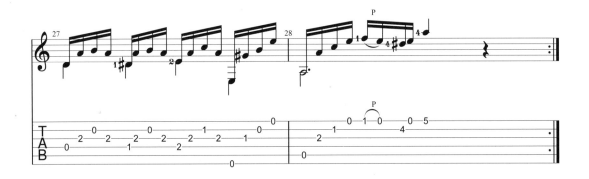

5. 卡尔卡西 Op.60 No.12

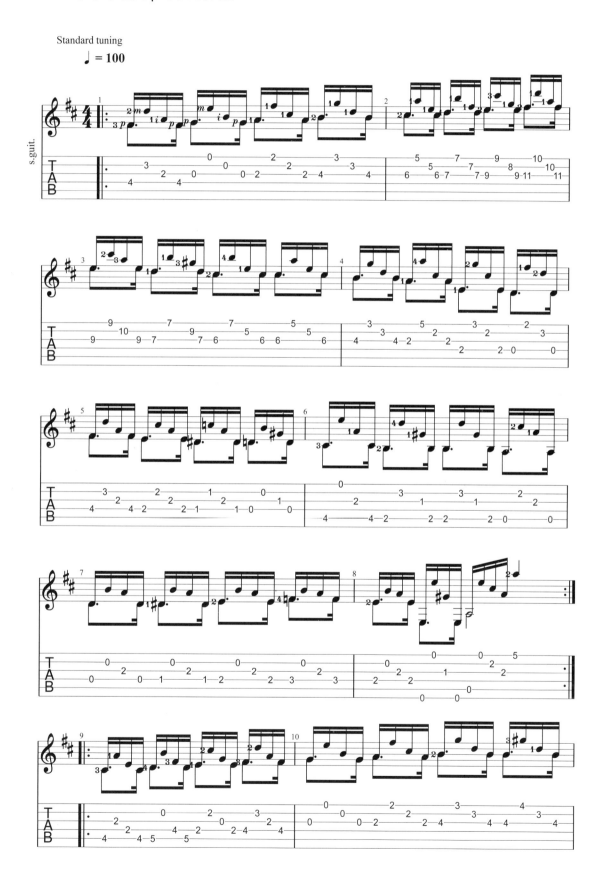

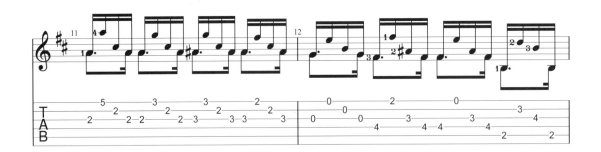
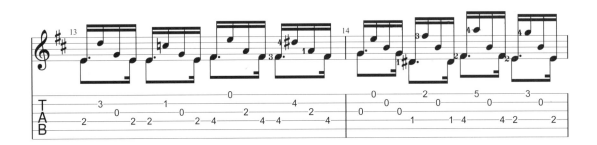
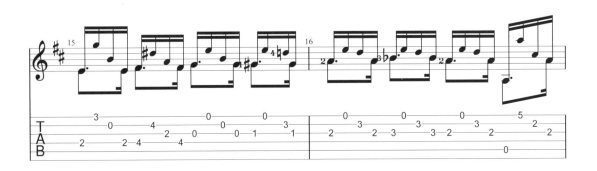
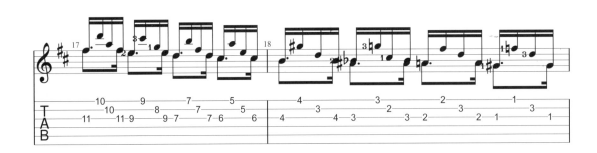
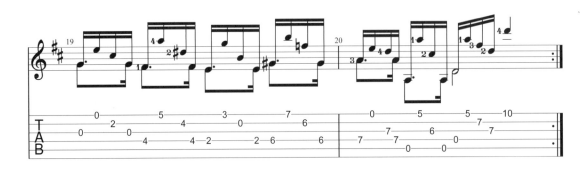

6. 阿瓜多圆滑音练习一

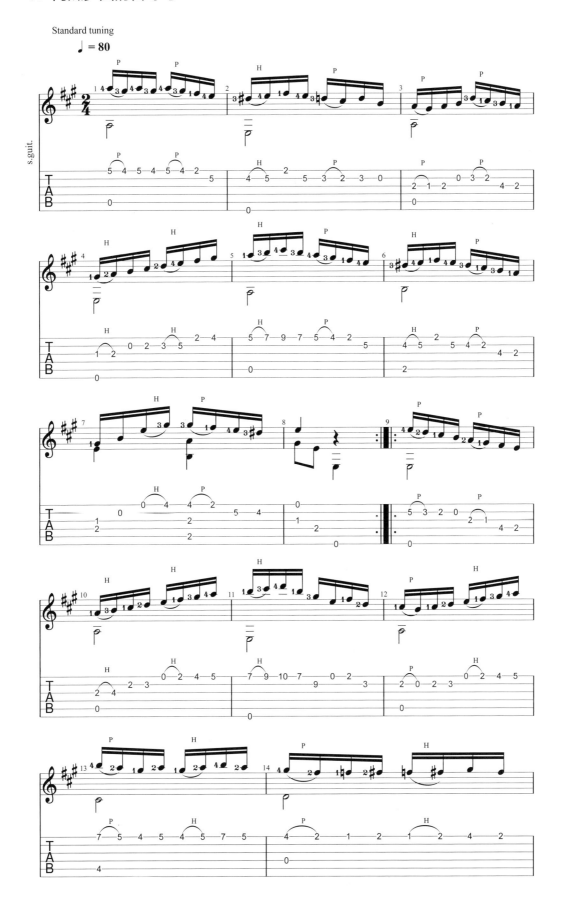

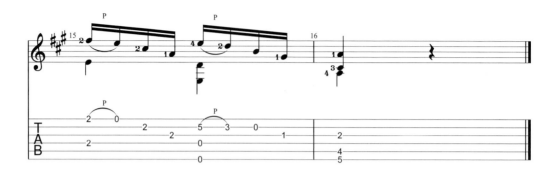

7. 阿瓜多圆滑音练习二

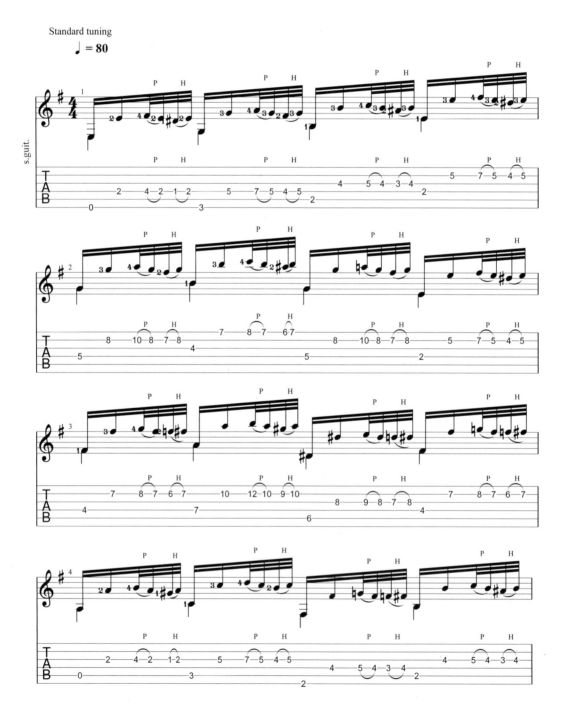

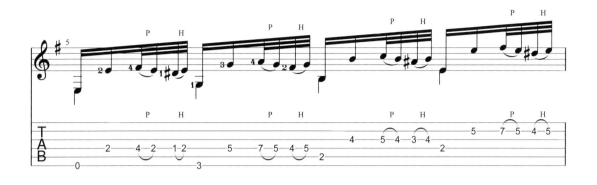
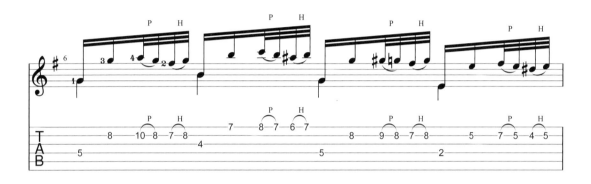
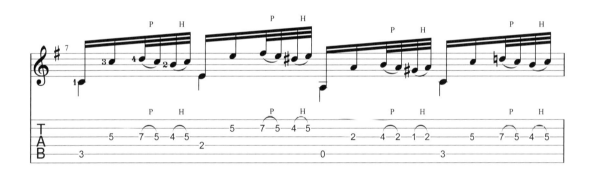

8. 泰雷加练习曲 No.9

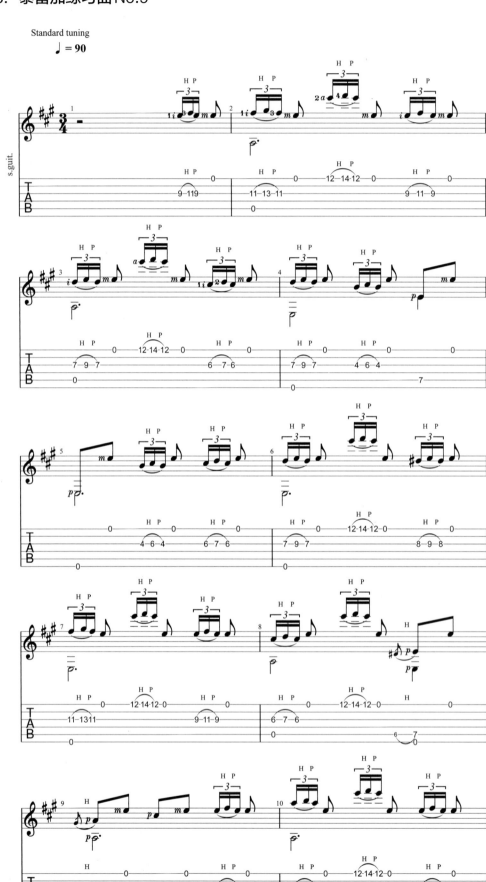

第十章 经典练习曲

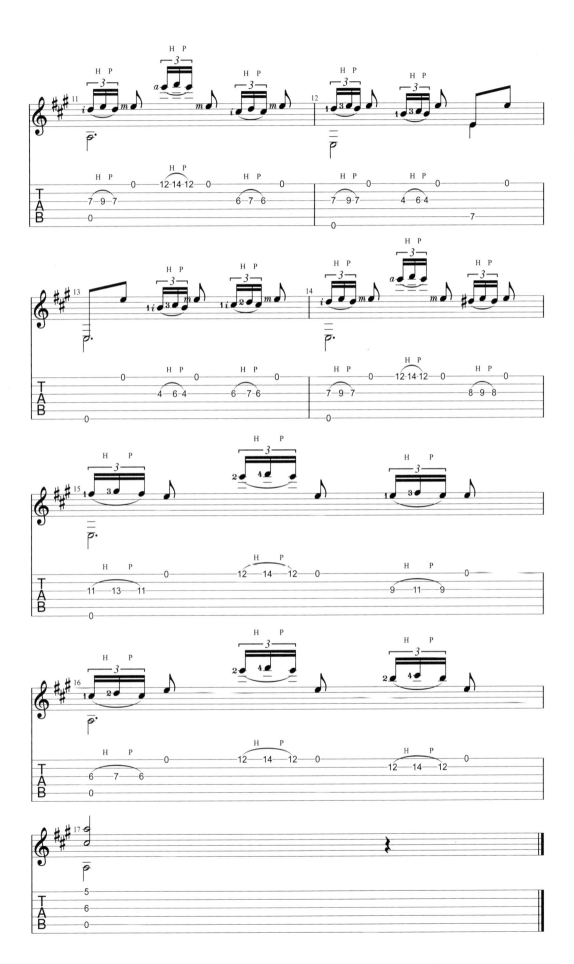

9. 泰雷加Ａ大调练习曲

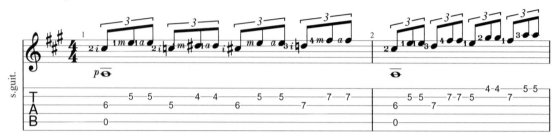
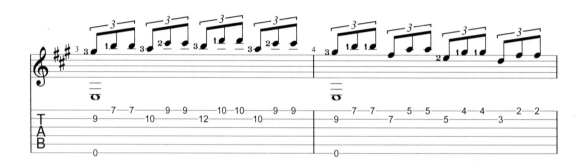
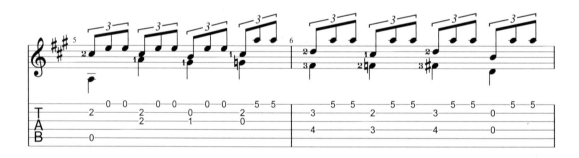
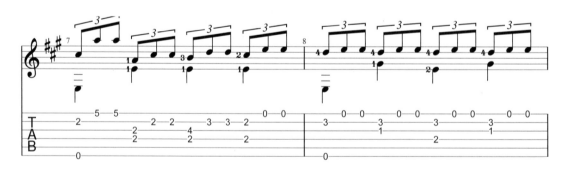
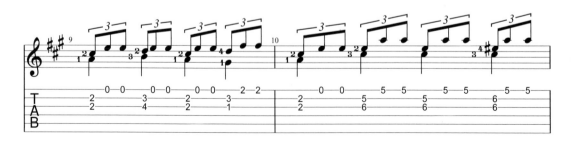

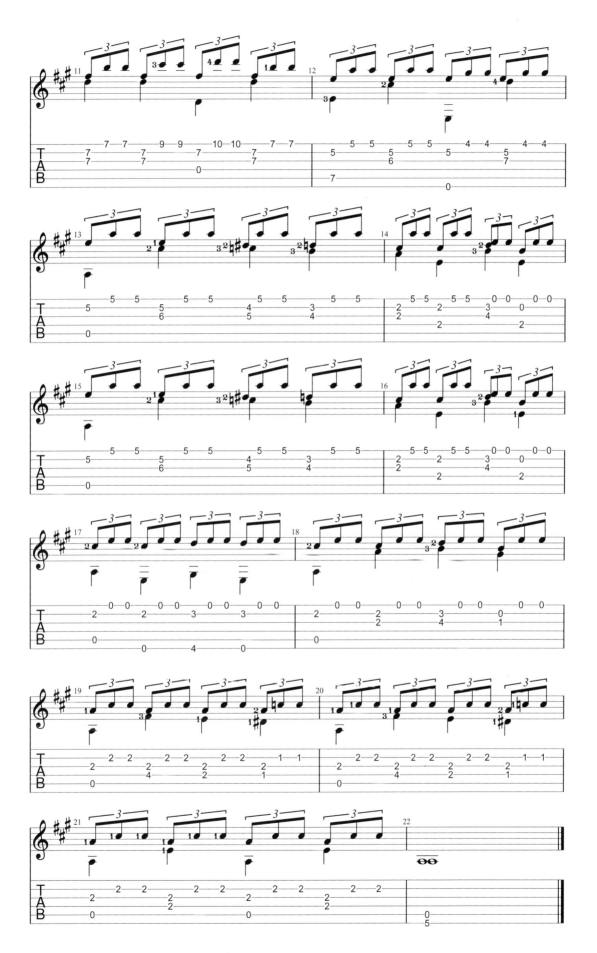

10. 泰雷加C大调练习曲

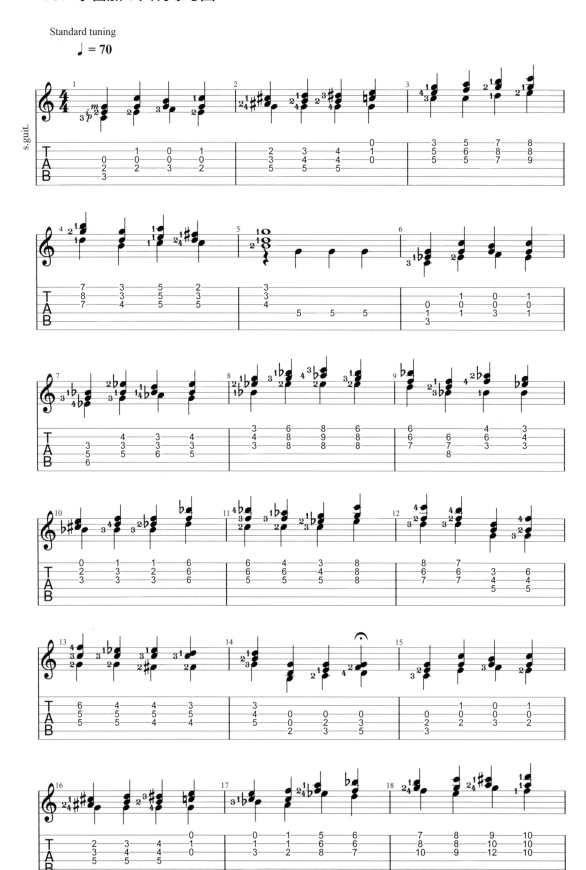

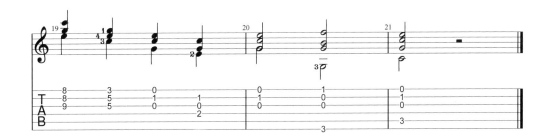

11. 巴里奥斯A大调练习曲

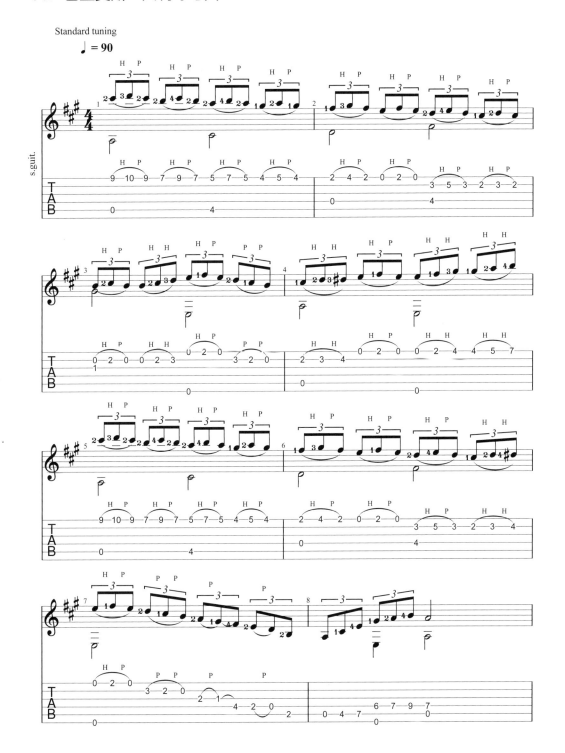

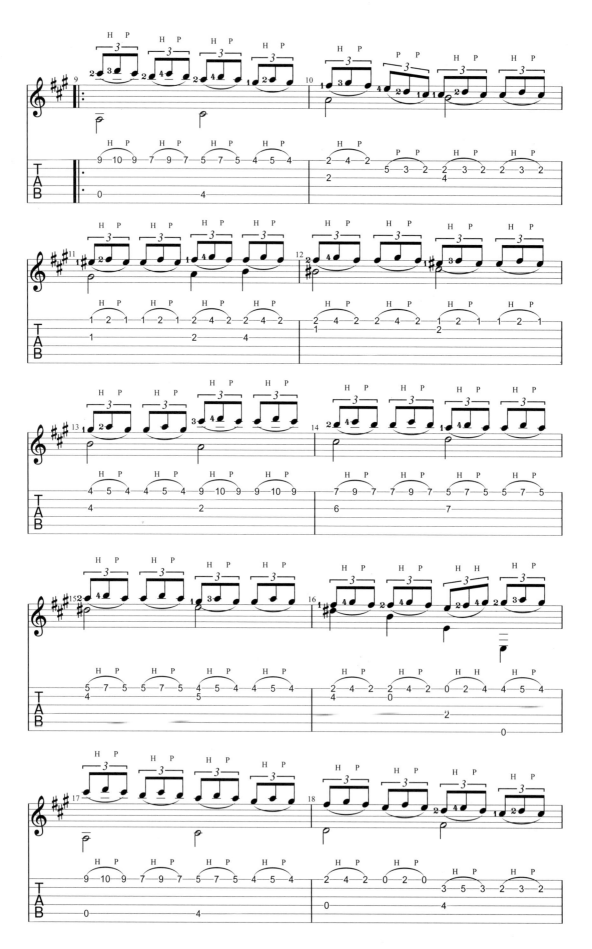

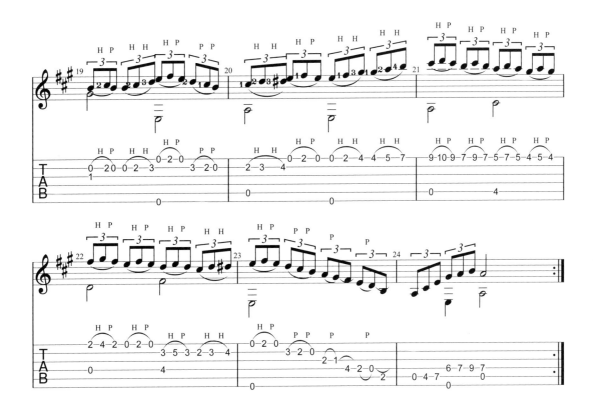

12. 索尔E大调练习曲

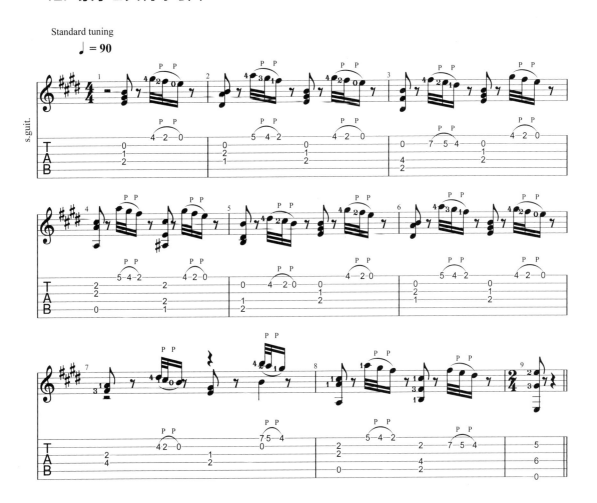

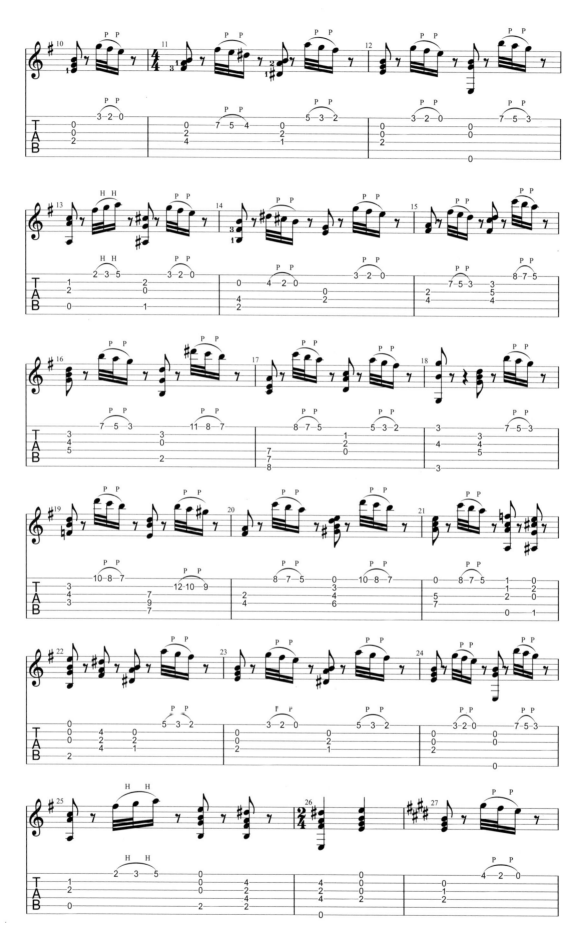

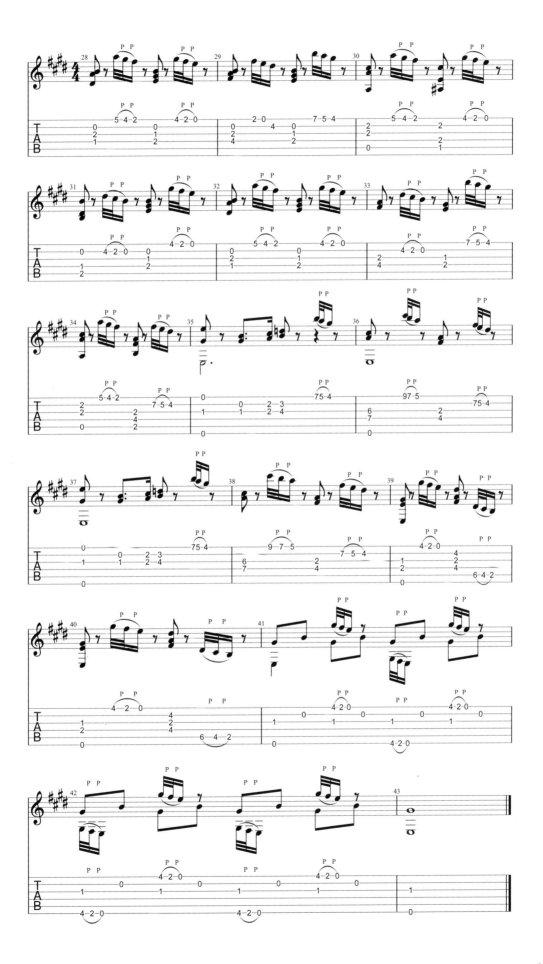

13. 索尔 Op.6 No.4

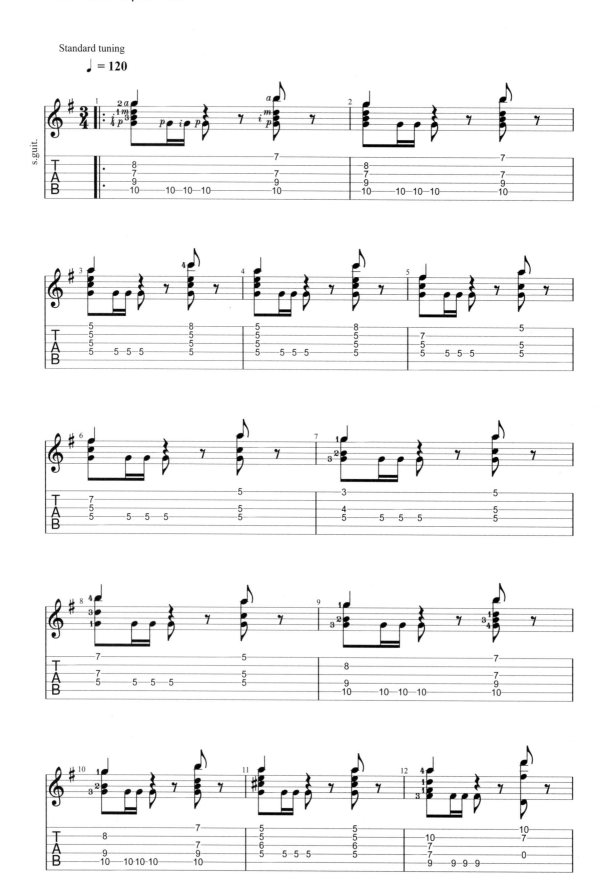

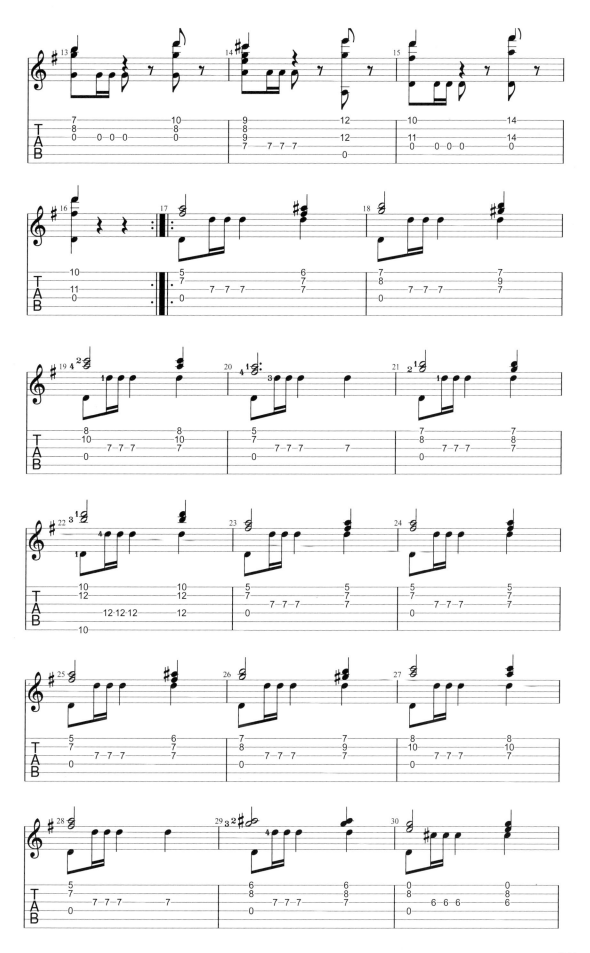

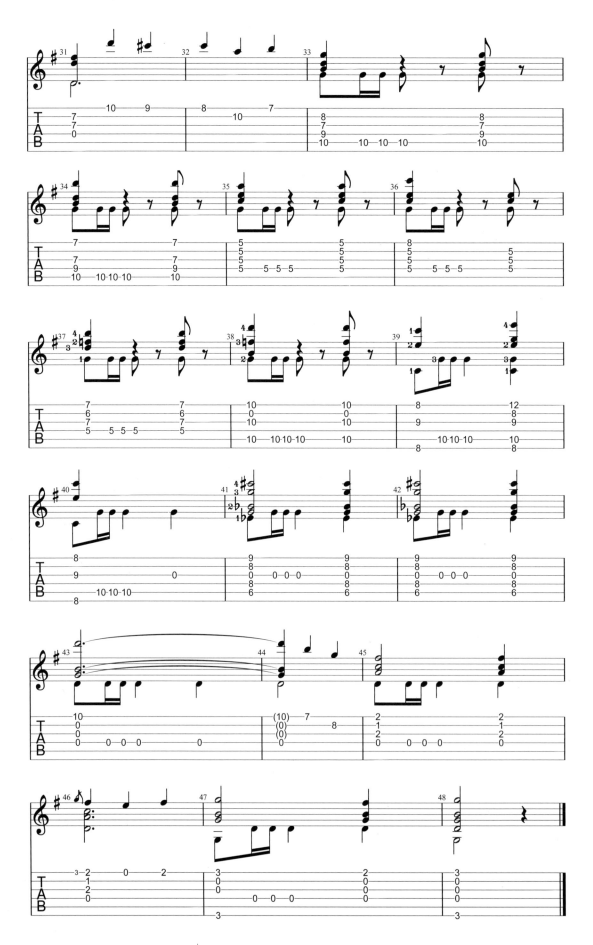

14. 索尔 Op.31 No.16

15. 卡尔卡西 Op.60 No.21

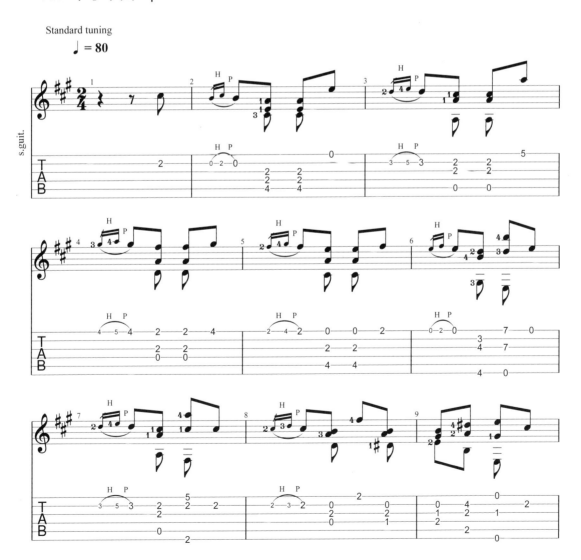

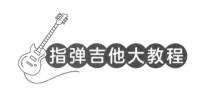
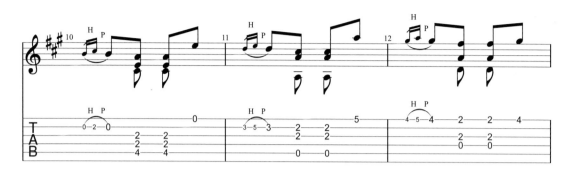

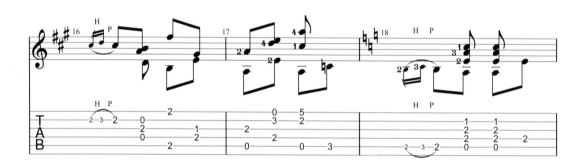
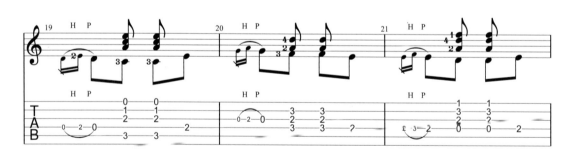
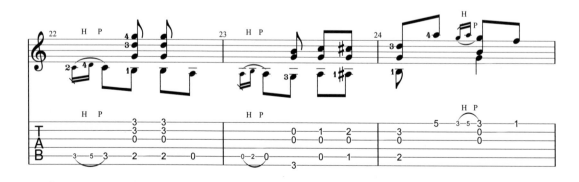

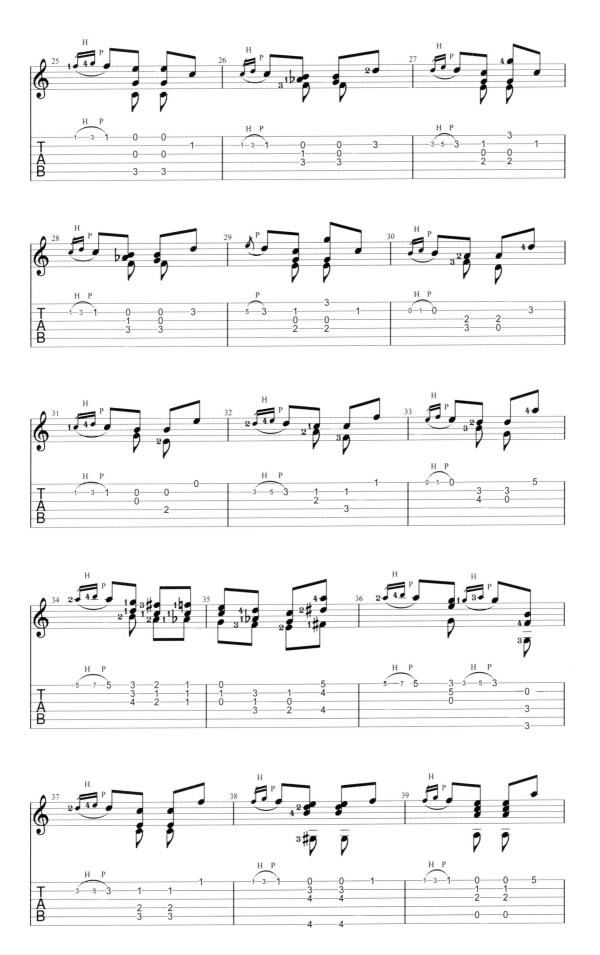

第十章 经典练习曲

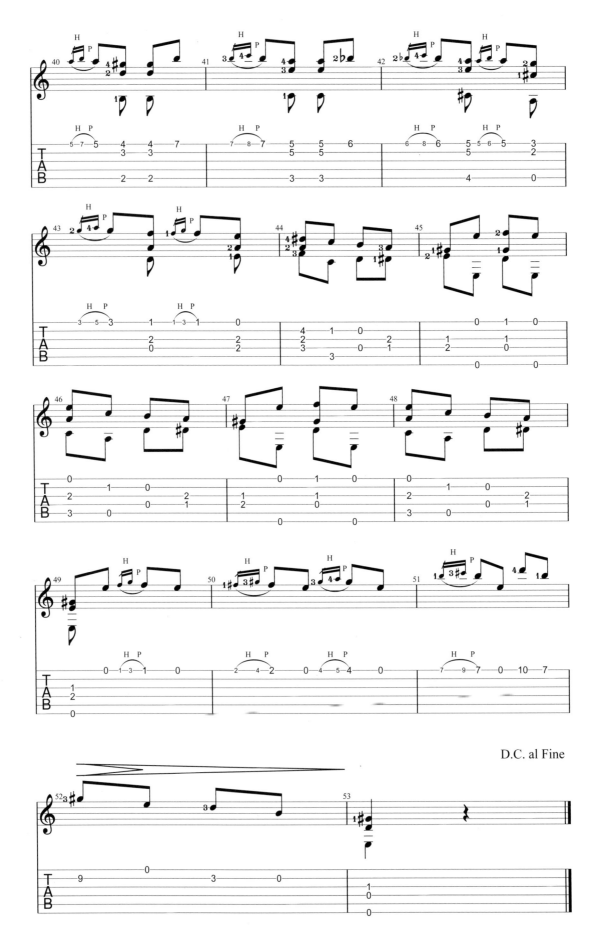

16. 普霍尔《野蜂》

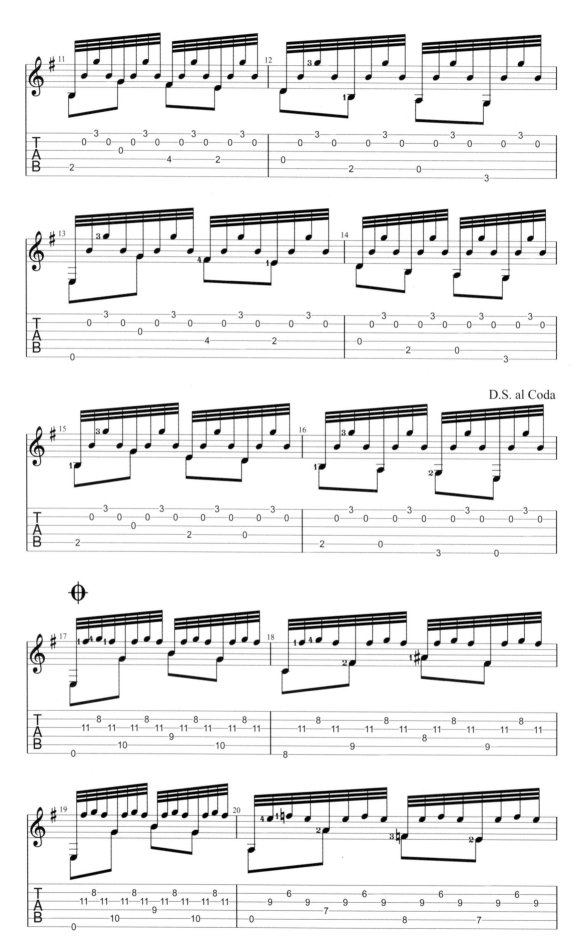

第十章 经典练习曲

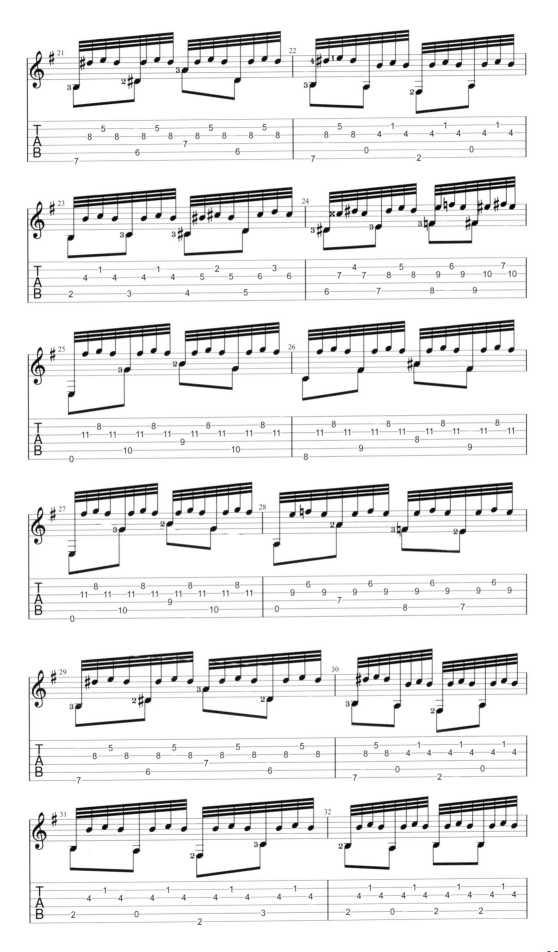

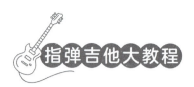
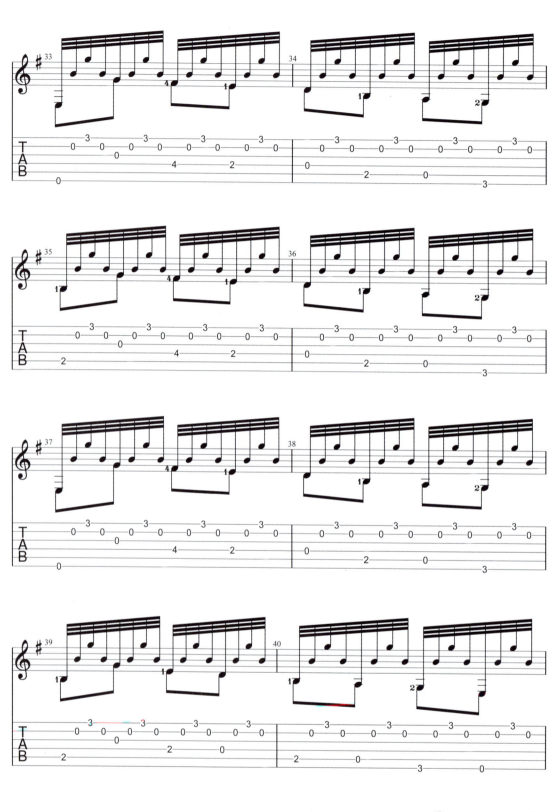

第十章 经典练习曲

17. 卡尔卡西 Op.60 No.25

第十章 经典练习曲

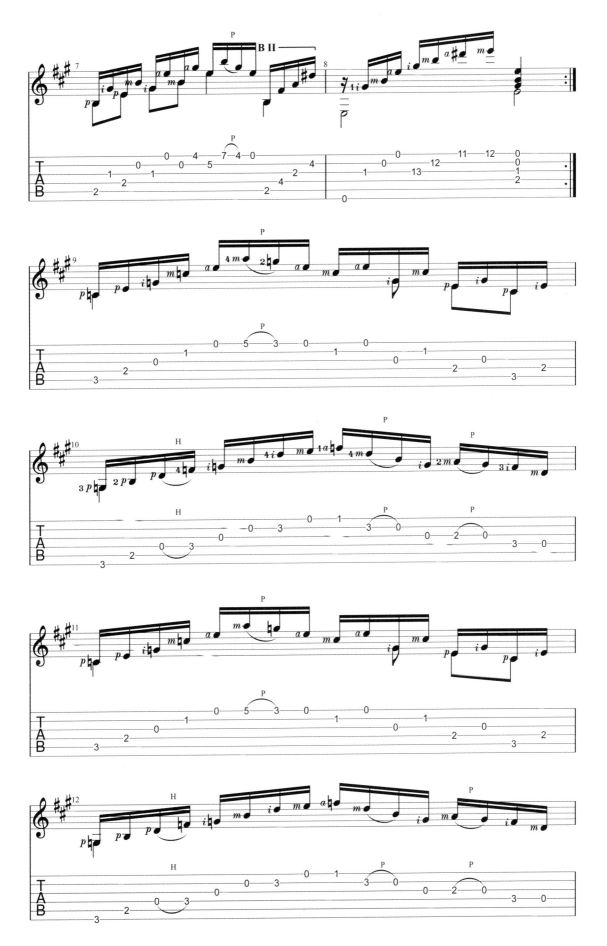

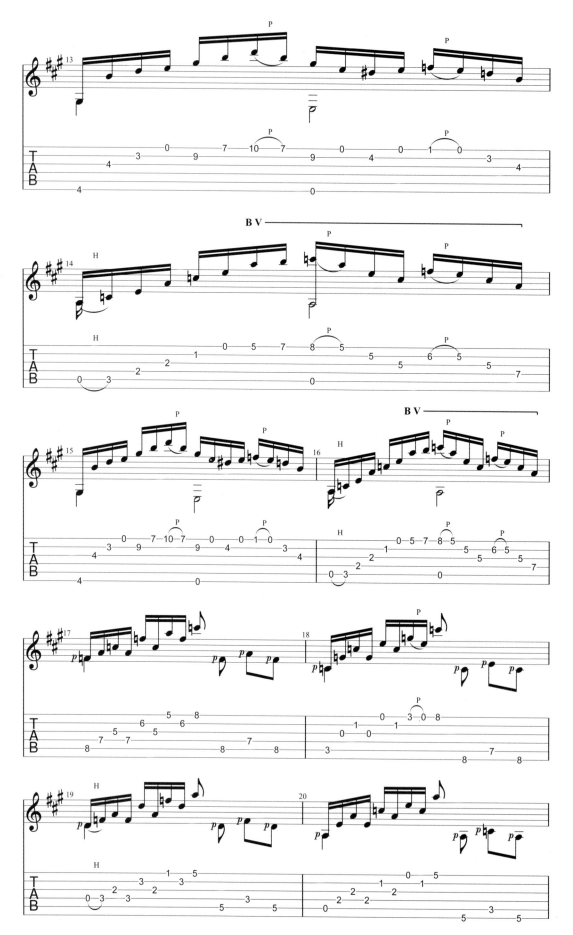

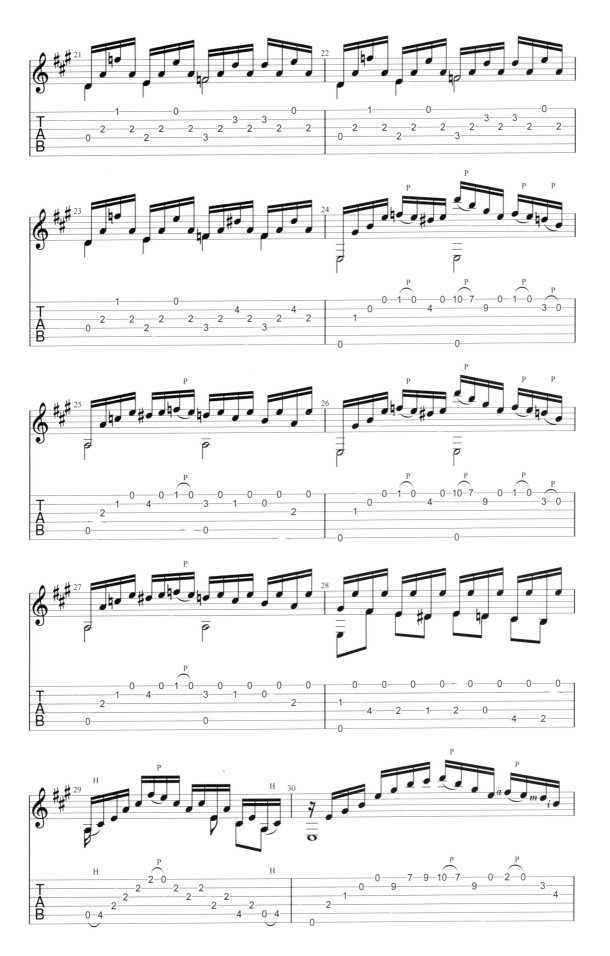

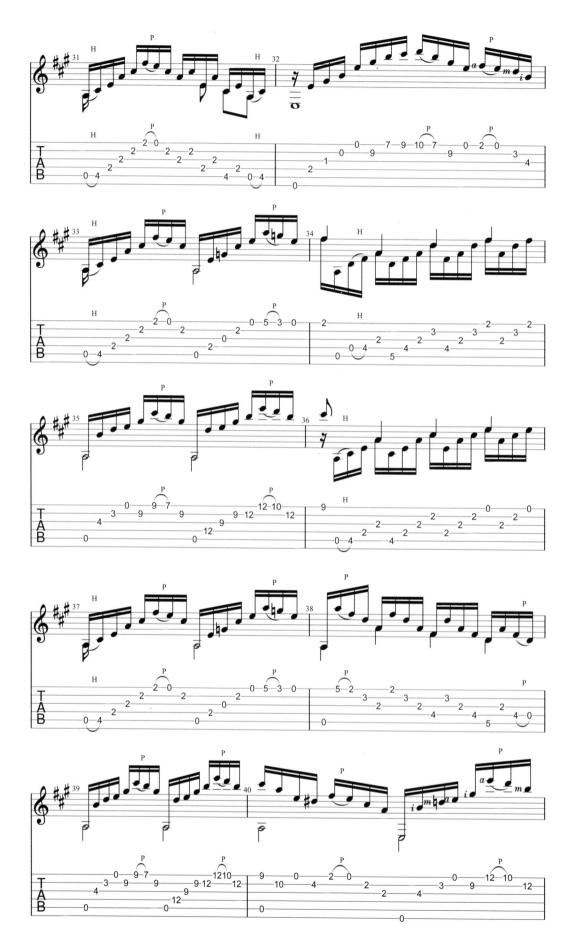

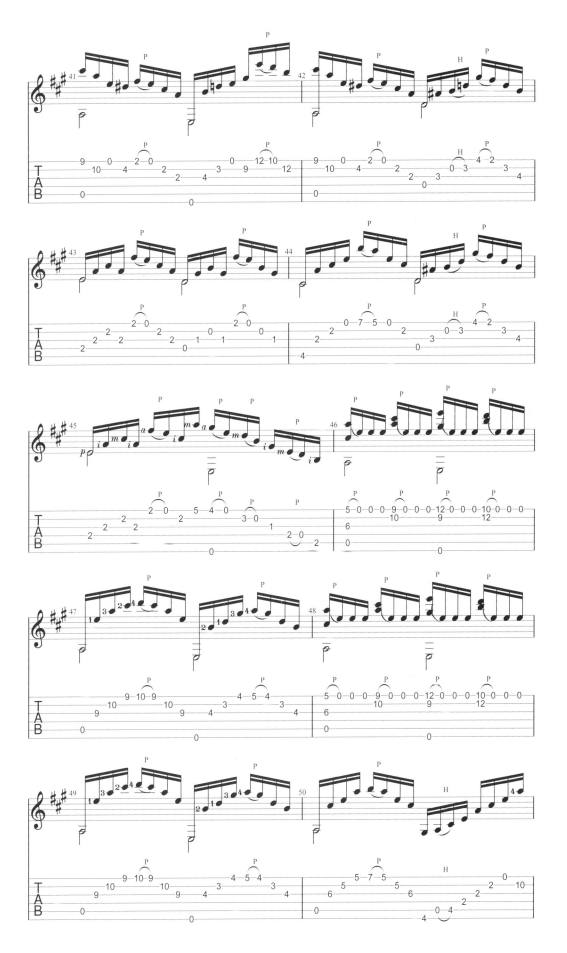

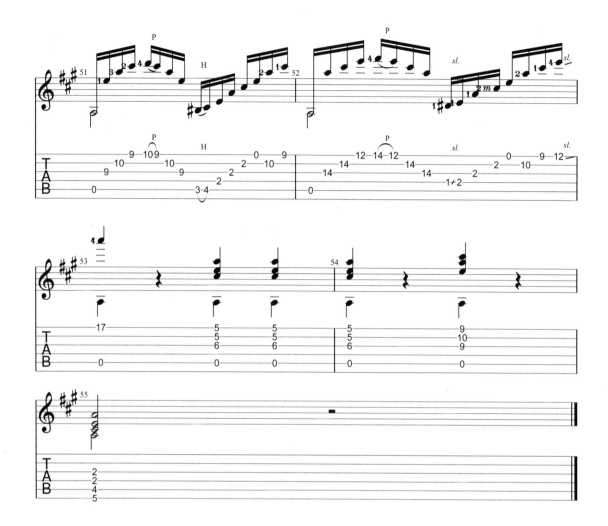

附录一

练习建议与常见问题

一、学琴的目的

明白自己弹琴的目的，比弹什么更重要。

我作为一名吉他教师，在职业生涯中遇到过各种诉求的爱好者，有想提高自身能力做职业乐手或者演奏家的，有因为某首乐曲或者喜欢某位演奏家而产生兴趣的，也有想陶冶情操培养个人兴趣偶尔放松一下的，还有喜欢吉他文化并热衷于将此作为茶余饭后的谈资的，等等。每个人的出发点都是不同的，但无论如何明确自己的目的是非常重要的！因为只有这样才能做出有效的规划，安排自己的时间以及学习方向。

二、最佳的练习时间

业余爱好者会在工作之余、放学后，或是专业老师开始上课之前练琴，这样可以尽可能地摆脱干扰，比如电话、聊天软件等，让自己处于一个可以集中注意力的状态中。练习乐器需要高度的自律，它是一个紧张而复杂的过程，需要非常清醒的头脑、身体的平衡感以及高度的专注力。为了让自己的练习能更有效率，大家一定要设立好自己的目标，在规划好的时间内一定要将练习放在绝对的优先位置，不能被其他事情干扰，做到主次有序。除此之外，我们还需要有一套行之有效的练习方式，这也是必备条件之一。

三、每天需要练多长时间的琴？

练习多长时间取决于个人活动，比如创作新的动机、学习新的风格，或者是要开演奏会，这在很大程度上决定了你会花多长时间去练习以及怎么去练。比如我们作为爱好者来学习一首作品时，每天只有一个小时的练习时间，那么这时就不得不先放弃技术练习，待乐曲完成后，再回到技术上来。对于可以抽出较多时间来练习的爱好者来说，比如你每天大概有三到四个小时可以进行练习，那么就需要制订一份练习计划，将基本功训练、记忆新乐曲、复习巩固以前的曲子等内容合理安排，这一点非常重要！

四、今天我需要练什么内容？

每天应该练些什么内容，取决于两个方面：首先是我想花多少时间来改善自己的技巧，另一方面是我将花多少时间用于发展动机或者创作新作品。这两个方面是完全不同的领域，所面临的问题也是截然不同的，因此你需要制订一个练习内容计划表和粗略的时间规划。

练习过程中，我们经常会在音乐或技巧方面出现一些意想不到的问题，新出现的问题并不包含在之前的计划中，比如风格的表达、特定的技巧、段落间的理解，等等。在这种情况下，先前的计划没有办法继续完成，就必须在短期内围绕新问题修改练习内容，做出

相应的改动。除了这种情况，只要有必要偏离既定的计划，如新的练习项目会给自己带来更有效的帮助，那么我们可以偏离原有的计划，而让新练习继续下去。当然如果你有老师，则可以按照他的规划再加上自己的调整，让计划内容更加适应个人的需求。

五、聆听与读谱

音乐是声音的艺术，但仅仅通过耳朵去"观察"总会忽略掉很多细节，所以读谱对于理解音乐作品来说是必需的。在演奏或聆听中，我们都很难做到对所有细节了然于心，对于声音而言，它只发生在当下，而读谱则可以获得更宽泛的信息，它可以提前预知下一刻的效果，也可以随心所欲地在乐曲中跳跃。听觉和乐谱记录之间有着很大的不同，我们需要理解好这些差别。对于想要更好地表达作品或者学习音乐的爱好者们来说，一定要将声音与乐谱结合起来。我们可以先听后读，看看那些听起来很复杂的声音在谱面中的呈现；也可以先读后听，感受一下内心想象的声音效果。这样的方式能使我们更好地理解作品以及作曲的艺术，也可避免产生失去听觉支持的狭隘理论概念。

六、关于演奏技术的训练

当我们聆听吉他音乐时，演奏家究竟用什么东西打动了我们？我们要如何训练它们？

回答这个问题之前我想先让大家回忆一下自己所看过的优秀器乐演奏家们的现场或录像，他们都有哪些特点？

答案可能是流畅的演绎、动人的表达、精准的动作控制、多变的动态空间、丰富的层次等。一次优秀的现场演出就是对诸如上面所列举出来的这些项目的控制，这一切我们可以统称为技术。

对于演奏技术的训练，需要从多个维度去考虑。如果仅仅是把曲子中的音符都弹出来，这样的演奏还远远算不上好听。技术训练需要将手、脑、耳三个方面结合起来，大脑可以通过手的控制和耳朵的听觉来协调可被量化和控制的内容，如左右手手指的力度、速度、伸展、音准、色彩、和声变化与指法连接等。这三个方面在技术训练中相辅相成、缺一不可，同时需要注意力高度集中！很多习琴者把练习当成"爆米花时间"，不经过思考和控制，只是一遍遍地凭着肌肉记忆重复着，这样的方式导致低效和错误动作的养成。我们需要使用听觉和大脑去训练双手，而不是反过来！

七、音色的控制

作为原声吉他演奏的一个重要指标，我们怎么强调音色的重要性都不为过，无论你多么纯熟地掌握了多少演奏技巧，若是没有好的音色予以呈现，那么在音乐中的表现都将是

苍白的。无论我们怀抱着的是尼龙弦吉他或是钢弦吉他，在这点上都一样。如果我们每次过弦都满是杂音，就像锯条在琴弦上拉扯一样，那一定打动不了任何人。因此在我们训练的初期，就要通过触点、指甲形状、发力等细节，建立起耳朵对音色的理解，掌握在正确发力下弹出饱满音色的方法。

八、消音

消音是大部分爱好者都会忽略掉的一个细节，当我们在演奏或是阅读谱子的时候，只会关注需要弹奏的音符，而忽略音符之间的休止以及延音的控制。而且消音动作并没有明确地标示在谱面上，在传统的书籍中对于消音只会泛泛地为读者讲解抑制琴弦振动的方式（比如手指虚按琴弦），但实际情况却复杂得多！

我们需要通过正规的五线谱记谱（六弦谱完全没有这些信息）来理解旋律、和弦、各声部的表达方式，从基础练习开始时就要建立正确的听觉认知，如哪些是杂音，哪些是音符应该有的效果。这些内容也许不像练习一个技巧那样让你觉得有趣，但长远来看这会让你的演奏更干净，更具音乐性。

九、练习与损伤

大多数乐手都会存在不同程度的职业劳损，如腱鞘炎、肌腱炎、腕管综合征等，长期固定姿势也会导致肩颈和腰椎问题，但这些问题其实是可以避免或者减小影响的。在吉他演奏方面，大部分的劳损与个人生活习惯（是否运动）、演奏姿势以及发力相关。作家伏尔泰曾说过"使人疲惫的不是远方的高山，而是鞋里的一粒沙子"，对于从事演奏职业的人来说，损伤便是那"一粒沙子"。不过也不用对这个问题过分担心导致投鼠忌器，下面我总结了几点来帮助大家应对。

1. 正确的姿势和发力

疼痛和不适多半是由不良姿势导致的，如紧绷以及倾斜的身体、手腕曲度过大等，每当我们感受到了不适，首先要注意自己的姿势是否合理。指弹演奏以坐姿为主，所以有一些关于坐姿的基本准则同样适用于演奏，要注意保持椅子高度合适，脊柱与手腕的曲度自然，并以正确的发力方式对琴弦进行弹拨和按压。

2. 合理的训练方式

日常的练习中面对不同内容，我们需要根据自身的状态来规划练习流程，比如将基本功中的某项内容进行模式化循环训练。在应对不同强度的内容时，每个循环可以从5分钟到20分钟不等。两项内容之间要安排休息间隔时间来活动身体，这样可以在提升手指力量和

耐力的同时，避免身体长时间保持同一姿势而导致僵硬和肌肉劳损。记住：练习的效率并不是一口气弹了多长时间，这种一蹴而就的想法副作用很大。

3. 热身练习

与所有体育运动一样，在弹琴之前做一些热身运动是非常有益的，如伸展肌肉和韧带（从大的肢体到手指），在练习当中缓慢而大幅度地活动手指，从慢速开始适应简单练习再逐渐加快速度，注意避免未经热身而开始的大强度内容。

4. 温暖你的双手

手在冰冷的状态下，血管收缩会导致血液流通不畅，尤其会影响末梢循环（手指）。显然这个时候做一些大强度的内容你的手是吃不消的，可以先用温水泡手或者使用其他方式让手暖和起来。

以上内容大家可以参考。我们要留意手腕酸痛、肌肉僵硬等症状，弹琴过程中会产生很多正常使用所产生的疲劳和酸胀感，包括反复按压琴弦的疼痛，这些问题在放下手中的琴一天或者半天之后便会自行恢复了。若是经常出现疼痛的症状，那就一定要去找大夫看看，听听他们的意见。

下面是一些练习的良性习惯：

第一，紧密观察自己的动作，练习时可通过镜子来观察自己的姿势；

第二，养成使用节拍器的习惯；

第三，用录音笔记录自己的练习；

第四，每次练习持琴姿势要统一，不要每次都以随意的方式开始；

第五，准备笔记本、记号笔、乐谱纸等记录工具。

附录二 原声吉他的保养

当你拿到一把心爱的吉他并想一直保持它理想的使用状态，就必须学会对吉他进行适当保养。很多吉他会因为日常的保养不当而造成状态或音色变差，严重者会直接导致吉他变形或开裂，这时你可能就要付出更大代价找专业的吉他维修师进行维修了。在这里给大家普及一些原声吉他基本的保养方法和技巧，可以使你的吉他保持良好的使用状态，降低损坏的风险，延长爱琴的使用寿命。

一、温度和湿度

吉他存放环境的温度和相对湿度是最关键的，理想的存放环境温度为23摄氏度左右，相对湿度为47%左右，正规的中高端吉他的生产制作过程也是在这样一个相对恒温恒湿的环境下进行的。虽然木材在被制作成吉他之前都需要进行系统的干燥储存等技术处理，目的是让木材变得更加稳定，但吉他的结构和木材的特性决定，就算经过严格的技术处理甚至长期的自然干燥存储，通常情况下在温度湿度发生明显变化时，木材依然会不同程度地出现失去水分时收缩和吸收水分时膨胀的现象，所以几乎所有吉他都会受到温度和湿度的影响，只有一些使用新型材料或复合材料（例如碳纤维、芳纶纤维）或是经过一些特殊处理方法（如木材碳化）的吉他几乎不受温、湿度影响或受影响很小。

入门级的吉他通常是由一些普通的合成木板等材料制成的，虽然受温、湿度影响会相对小一些，但在超出安全范围的情况下一样会出现各种问题；中高端吉他通常部分或全部是由天然木材制作而成，对超出安全范围的温、湿度变化比较敏感，即便吉他表面都有油漆层的保护，但箱体内部的木材大多是裸露的，也有一小部分吉他会在内部做一些涂层处理，虽然能对防止水分快速入侵或流失起到一定的作用，但也是很有限的。

二、温湿度安全范围

由于不同品牌吉他的材料选择、材料处理、制作工艺和结构设计等方面都存在不小的差异，所以即使是在同样的条件下也会呈现出不同的稳定性。除此之外，吉他放置的位置是否有阳光直晒，是否靠近暖气或浴室，是裸露放置还是放置在密封性很好的琴箱里等，都会产生不同的结果。下面针对实际观察中普遍认为会出现问题的情况进行阐述。

1. 温度

极端的高温或者低温都会对吉他造成损害，脱胶变形都是有可能发生的，但还有很多问题是温度的升高降低直接影响到相对湿度的变化所引发的。我们的室内生活环境温度通常都是在18℃～28℃左右，总体来说是比较适宜的，只有一些特殊情况或是因为粗心大意才会将吉他放在极端温度中，所以我们需要注意以下几点：

第一，要注意避免阳光直晒琴体。被阳光直晒的部位不但温度会升高，水分也会不断

蒸发，造成木材局部水分失去平衡，严重者会导致变形或开裂，而且暴晒有时会直接损害漆面。夏天如需将吉他放在汽车或后备箱内要注意，晒过的后备箱温度可能会达到50℃左右高温；而在冬天室外又冷又干燥，如将吉他忘记在汽车里过夜也是非常危险的，变形、开裂、脱胶等情况都是有可能发生的。

第二，冬天北方地区开始供暖（如暖气、地暖等），这些干燥的热源附近湿度会比室内平均湿度低很多，如果吉他过于靠近这些干燥的热源，木材含水量会迅速降低，木材局部失去水份的不均会导致变形或开裂，也会出现部分油漆损坏或开胶的现象，所以千万不要把吉他放置在任何热源附近。

第三，冬季有些墙面的温度会低于室内空气温度，如将吉他挂在墙上，琴体靠近墙面的部分和向外的部分会产生一定的温度湿度差；而在夏季时有些墙面会沉积水分，所以不要把吉他挂在墙上，这不利于吉他的保存。

第四，在冬季从寒冷的室外把吉他拿到温暖的室内时，不要马上打开琴盒，需要找个温度适中的区域放置一会，待接近室温后再拿出来。为了避免极端的温差对吉他造成损害，减少漆面开裂等风险，最好不要把吉他在非常寒冷的时候带出门，如果短时间出门则需准备好温湿度计与密封性好的高质量吉他盒，部分地区还要配合使用吉他专用加湿器来保持湿度。

2. 湿度

（1）相对湿度在25%及以下属于极度危险范围。干燥是吉他最大的敌人，如果吉他裸露在这个湿度范围下，在几十分钟到几小时内很可能会直接出现严重的变形或者开裂，例如品丝翘起、指板变形或开裂、琴颈指板与箱体连接处变形、面板背板塌陷变形甚至开裂、琴码脱胶等等。在这个湿度下，几乎所有的问题都有可能出现，即便存放在琴盒内或放置吉他专用加湿器一样是非常危险的，所以必须避免吉他处于这种环境之下。

（2）相对湿度26%～35%属于干燥范围，也是危险范围。处于此环境之下，吉他变形开裂只是时间问题，必须要使用加湿设备。

（3）相对湿度36%～42%属于中等干燥范围。这个范围通常不会出现严重的问题，有些吉他可能会发生轻微的变形，但比较容易恢复，也需要适当使用加湿设备。

（4）相对湿度43%～55%属于安全范围，在这个范围内吉他的各方面状态都是比较完美的。

（5）相对湿度56%～65%属于中等湿度范围。一般情况来说，湿度超过60%左右吉他箱体就会开始产生一些轻微的膨胀或变形，但这个范围通常不会出现大的问题，可以通过调整解决。但某些吉他因为质量问题，或者之前就存在变形等情况，此时问题可能开始有所凸显。

（6）相对湿度66%～75%属于中高湿度范围。短时间是可以的，但长期处在此环境中吉他箱体就会开始膨胀或变形，导致手感变差，时间长了箱体内更会产生霉变，必须适当进

行除湿。

（7）相对湿度76%～90%属于高湿度范围，长时间高湿会导致吉他严重变形甚至脱胶，箱体内更会产生霉变，必须进行除湿。

（8）相对湿度91%～100%属于极端湿度范围，长时间高湿会导致吉他严重变形甚至脱胶，箱体内更会产生霉变，必须进行除湿。

我们所处的气候环境非常多样化，很多地方的温度湿度每天都会发生变化。中国北方的冬天会突然出现气温-10℃、湿度10%左右的天气，而在南方的雨季有时会出现连续数日湿度在90%以上的天气。现实生活中大部分人很难精准地去控制温湿度，而超出适宜范围的温湿度多多少少会对吉他状态产生影响，控制温湿度有很多办法，只要在安全的范围内都是可以的，比如我们可以购买湿度计随时观察湿度变化，购买一些高质量的琴包或者琴盒，使用吉他专用的便携式物理方法加湿器、除湿器等小装备，最好是能够针对相应的环境使用智能加湿器或者抽湿机设备。如果条件允许，也可以购买吉他专用的全自动恒温恒湿储藏柜。

附录三 唱片推荐

指弹风格唱片介绍

《The Merle Travis Guitar》（1956）Merle Travis

《Strictly Guitar》（1968）Merle Travis

《Travis Pickin'》（1981）Merle Travis

《Alone》（1973）Chet Atkins

《Me and My Guitar》（1977）Chet Atkins

《Almost Alone》（1996）Chet Atkins

《Intercontinental》（1970）Joe Pass

《Songs for Ellen》（1994）Joe Pass

《Meditation: Solo Guitar》（2002）Joe Pass

《Portraits》（1996）Martin Taylor

《Solo》（2002）Martin Taylor

《Reckless Precision》（1990）Tuck Andress

《Hymns, Carols and Songs About Snow》（1991）Tuck Andress

《Blind Joe Death》（1959）John Fahey

《Days Have Gone By, Vol.6》(1967) John Fahey

《The Voice of the Turtle》（1968）John Fahey

《America》（1971）John Fahey

《6 and 12 String Guitar》（1969）Leo Kottke

《Leo Kottke》（1976）Leo Kottke

《Guitar Music》（1981）Leo Kottke

《One Guitar，No Vocals》（1999）Leo Kottke

《A Thousand Words》（1994）Duck Baker

《The Clear Blue Sky》（1995）Duck Baker

《Ms. Right》（1997）Duck Baker

《Passage》（1981）William Ackerman

《Sound of Wind Driven Rain》（1998）William Ackerman

《Returning》（2004）William Ackerman

《LJ》（1995）Laurence Juber

《Altered Reality》（1999）Laurence Juber

《Different Times》（2001）Laurence Juber

《Wooden Horses》（2009）Laurence Juber

《Aerial Boundaries》（1984）Michael Hedges

《Oracle》（1996）Michael Hedges

《Torched》（1999）Michael Hedges

《Gitarre》（2000）Doyle Dykes

《Only》（2000）Tommy Emmanuel

《Endless Road》（2004）Tommy Emmanuel

《The Mystery》（2006）Tommy Emmanuel

《Blue Vertigo》（1990）Preston Reed

《Ladies Night》（1997）Preston Reed

《Handwritten Notes》（2000）Preston Reed

《Three Hands》（1992）Don Ross

《This Dragon Won't Sleep》（1995）Don Ross

《Passion Session》（1999）Don Ross

《The Guitar Player》（1963）Davey Graham

《Folk, Blues and Beyond》（1965）Davey Graham

《All That Moody》（1976）Davey Graham

《John Renbourn》（1965）John Renbourn

《The Black Balloon》（1979）John Renbourn

《John Renbourn's Ship of Fools》（1988）John Renbourn

《Turning：Turning Back》（1978）Alex De Grassi

《Deep at Night》（1991）Alex De Grassi

《A Windham Hill Retrospective》（1992）Alex De Grassi

《Musiques》（1979）Pierre Bensusan

《Spices》（1988）Pierre Bensusan

《Wu Wei》（1994）Pierre Bensusan

《Intuite》（2000）Pierre Bensusan

《Altiplanos》（2005）Pierre Bensusan

《A Drop of the Pure》（1998）Steve Baughman

《Guitarea》（1994）Franco Morone

《Italian Fingerstyle Guitar》（2003）Franco Morone

《Tony McManus》（1996）Tony McManus

《Return to Kintail》（1999）Tony McManus

《Ceol More》（2002）Tony McManus

《Singing Sands》（2005）Tony McManus

《Sketch》（2011）中川砂仁

《Spiritdance》（2007）冈崎伦典

《Crayons》（2001）小松原俊

《Existence》（2008）Antoine Dufour

《Reflect》（2020）Antoine Dufour

《Art of Motion》（2006）Andy Mckee

《What Just Happened》（2013）Mike Dawes

《Resolution》（2017）Petteri Sariola

《Time Jumpin》（2009）Joe Robinson

《The Faintest Idea》（2020）Jon Gomm

《Perpetuum Mobile》（2016）Sönke Meinen